艺术与科学
ART & SCIENCE

工艺文化　　　　　　　　【卷十七】

主编　李砚祖

清华大学出版社
北京

内 容 简 介

本卷以艺术中的科学技术、工艺美术中的艺术与文化等为研究主题。《钱学森关于文学艺术与科学技术结合的语录汇编》一文从九个方面摘录了钱学森先生对文学艺术与科学技术的关系等一系列问题的看法；节选自艺术史学家夏皮罗《印象派：反思与感知》的《印象派与科学》一文，对印象派绘画与科学之间的关系做了全面而系统的论述。

在探索栏目中，方圣德对长江中上游地方志记载的百余座黄州会馆的名称进行了考论；何靖对赣中地区的万民伞的装饰类型及风格进行探究；刘茜则聚焦于民国时期从事陶瓷设计改良的先驱者彭友贤的贡献研究；姚毓彬以福州漆器行业活化为研究点，来探索当下福州漆器行业的活化路径；代福平探析了扬州古椿阁复刻和印刷的十幅《萝轩变古笺谱》花笺的图形寓意与艺术特色。

工艺栏目聚焦于陶瓷艺术的研究，分别为景德镇窑"磨喝乐"瓷塑人物造像的演变、明代景德镇瓷上八仙纹饰、壮族夹砂粗陶造型艺术、钦州坭兴陶茶壶造型设计演变、景德镇古彩装饰风格的演变等。

此外，《新中国第一代职业设计师的兴起——以顾世朋为中心》深入研究了新中国第一代职业设计师顾世朋的设计生涯，以揭示我国早期职业设计师的培养与发展的路径；《当代陶瓷艺术设计教育发展现状研究》在对当代陶瓷艺术设计教育的发展模式、机制研究的基础上，拓展出对发展现状的反思与重构。这些文章都提出了一些新的看法，值得一读。

版权所有，侵权必究。举报：010-62782989，beiqinquan@tup.tsinghua.edu.cn。

图书在版编目（CIP）数据

艺术与科学 . 卷十七，工艺文化 / 李砚祖主编 .
北京：清华大学出版社，2024.11. -- ISBN 978-7-302-67626-3
Ⅰ . J0-05
中国国家版本馆 CIP 数据核字第 2024NS9715 号

责任编辑：纪海虹
装帧设计：李砚祖
责任校对：王荣静
责任印制：杨 艳

出版发行：清华大学出版社
　　　　网　　址：https://www.tup.com.cn，https://www.wqxuetang.com
　　　　地　　址：北京清华大学学研大厦A座　邮　　编：100084
　　　　社 总 机：010-83470000　　　　　　邮　　购：010-62786544
　　　　投稿与读者服务：010-62776969，c-service@tup.tsinghua.edu.cn
　　　　质量反馈：010-62772015，zhiliang@tup.tsinghua.edu.cn
印 装 者：北京嘉实印刷有限公司
经　　销：全国新华书店
开　　本：210mm×285mm　　**印　张**：11.5　　**字　数**：370千字
版　　次：2024年11月第1版　　　　　　**印　次**：2024年11月第1次印刷
定　　价：88.00元

产品编号：105473-01

主　　编　李砚祖
副 主 编　陈池瑜
　　　　　赵　超
特约编辑　何　靖

艺术与科学（卷十七）
ART & SCIENCE (VOL.17)

目　录

思想

冯亚　孟云飞　钱学森关于文学艺术与科学技术结合的语录汇编 —— 1

黄海波　李丽娜　黄德荃　技进乎道，艺通乎神——论工艺美术的技与艺 —— 14

陈冀湘　空铁系导析 —— 20

探索

方圣德　重塑记忆：黄州会馆名称考论 —— 25

何靖　赣中地区万民伞页子的装饰艺术研究 —— 38

刘茜　彭友贤与民国时期景德镇瓷业改革 —— 53

姚毓彬　王小珲　福州漆器行业活化路径研究 —— 60

代福平　水印木刻花笺之美的当代传承——扬州古椿阁复刻十幅《萝轩变古笺谱》花笺赏析 —— 70

工艺

赵兰涛　刘亚茹　世俗化的神性——景德镇窑"磨喝乐"瓷塑人物造像演变研究 —— 77

孔铮桢　明代景德镇瓷上八仙纹饰的图像语素研究 —— 84

白雅力克　壮族夹砂粗陶造型艺术研究 —— 92

潘慧鸣　文化变迁下的钦州坭兴陶茶壶造型设计演变 —— 99

朱宏邦　1949年以来景德镇古彩装饰风格的演变 —— 106

设计

孙菱　韩绪　新中国第一代职业设计师的兴起——以顾世朋为中心 ———————————— 113

邓文杰　吴国广　当代陶瓷艺术设计教育发展现状研究 ———————————————————— 122

张明山　张雪　传统收获农事与农具设计研究 ————————————————————————— 129

译林

文 / 迈耶·夏皮罗　译 / 沈语冰　印象派与科学 ——————————————————————————— 136

文 / 阿里·K.叶迪森等　译 / 苏葵、贺汝涵　纳米艺术及其超越 —————————————— 151

文 /M.安娜·法列洛　译 / 何靖　制作和命名：工作室工艺辞典 —————————————— 170

钱学森关于文学艺术与科学技术结合的语录汇编

冯亚　孟云飞*

钱学森是一位伟大的科学家，杰出的战略家、思想家。他因在航天科技领域取得巨大成就而享誉国内外。除了对科学技术的热爱以外，钱学森的艺术兴趣广泛，审美体验丰富，他对于文学、音乐、美术、书法、摄影有实践经验。由于工作需要，他放弃了很多的爱好。20世纪80年代，钱学森从国防科技方面的领导岗位退休，把全部心血投入新的研究领域，将学习领域拓展到常人难以企及的广度。在他为人类设计的现代科学技术体系中，文艺理论是11个部类中的一个，文学艺术与科学技术的结合是其中重要的内容。作为一位科学家，钱学森多次强调文学艺术与科学技术是相通的、互为作用的，二者的结合是社会主义中国和人类进步的重要动力。

1994年，钱学森在人民文学出版社出版了一本专著《科学的艺术与艺术的科学》。

需要指出的是：很多时候钱学森因尊重学界习惯，将文学和艺术统称为文艺，而他的初衷是希望艺术包含文学与其他各门类艺术。

一、关于文学艺术与科学技术的关系

● 我们应该自觉地去研究科学技术和文学艺术之间的这种相互作用的规律。不但研究规律，而且应该能动地去寻找还有什么现代科学技术成果可以为文学艺术所利用，使科学技术的创造为社会主义文艺服务。

科学技术现代化一定要带动文学艺术现代化《钱学森文集》卷二

● 我主张科学技术工作者多和文学艺术家交朋友，因为他们之间太有隔阂了。文学艺术家是掌握了最动人的表达手段的，但他们并不清楚科学技术人员的头脑中想的是什么，那他们又怎么表达科学技术呢？

科学技术现代化一定要带动文学艺术现代化 《钱学森文集》** 卷二

● 我们大家所习惯的世界只不过是许许多多世界中最最普通的一个，科学技术人员心目中还有十几个二十个世界可以描述，等待着文学艺术家们用他们那些最富于表达能力的各种手法去创造出前所未有的文学艺术。这里的文学艺术中，含有的不是幻想，但像幻想；不是神奇，但很神奇；不是惊险故事，但很惊险。它将把我们引向远处，引向高处，引向深处，使我们中华民族的精神境界有所发扬提高。

科学技术现代化一定要带动文学艺术现代化　文集　卷二

● 我在这里讲要把文学艺术和现代科学技术结合起来，提出了文艺中的科学技术和文艺新形式的问题，提出了工业艺术问题、展览馆的艺术问题，最后讲到科学文学艺术问题。因为科学技术现代化是四个现代化的关键，结合了就会出现现代化的社会主义新文学、新艺术，科学技术现代化要带动文学艺术现代化。懂得历史唯物主义的中国人民，要能动地利用掌握了的客观规律来创造出前所未有的社会主义新文化。

科学技术现代化一定要带动文学艺术现代化 《钱学森文集》 卷二

● 您在信中对我的确是过誉了，使我不安。对文学艺术要有一定的欣赏能力，是做一个现代社会主义国家公民的必要条件，不值得一提的呀。

1984年2月6日致郭因

● 文艺工作的表现总是用物质的手段的，所以科学技术的发展必然影响这些物质的手段，也就必然影响文学艺术。

*　冯亚（1973—　），女，中国传媒大学教授、艺术学博士后。研究方向：音乐学。
　　孟云飞（1972—　），男，国务院参事室教授、书法学博士、艺术学博士后。研究方向：书法史论。
**　顾吉环、李明、涂元季编：《钱学森文集》，北京，国防科技出版社，2012年。

一封提出"科学的艺术"与"艺术的科学"的信（代前言）

王寿云同志、于景元同志、戴汝为同志、汪成为同志、钱学敏同志、徐元季同志：

您六位和我是一个探讨学问的七人小集体，紧密无间，坦率陈言，现又写此信，是因为：

近日我深感我国文艺人和文艺理论工作者对高新技术不了解之病。我经常收到的有关文艺、文化的刊物有《中流》、《文艺研究》和《文艺理论与批评》，而其中除美学理论外都是：1. 骂资产阶级自由化分子；2. 发牢骚；3. 论中国古代的文艺辉煌。但就是缺对新文艺形式的探讨，研究科学技术发展所能提供的新的文艺手段。

回顾本世纪的历史就看到这是文艺人和文艺理论工作者的老毛病。电影出现了，是自生地发展；电视出现了，也是自生地发展。录音伴奏（卡拉OK）出现了，有些文艺人、文艺理论工作者惊慌失措、骂娘！这怎么行！被动啊！

作为社会主义中国的文艺人、文艺理论工作者，他们应该以锐敏的眼光，发现一切可以为文艺活动服务的新高技术，并研究如何利用它来为发展社会主义中国的文艺，繁荣新中国的文艺。所以这也是现代中国的社会革命要研究的课题。当然，不忘中国五千年辉煌的文艺传统，但我们在二十一世纪要利用最新的科学技术成果发扬这一文艺传统！

这样的文艺但可以称之为"科学的艺术"。而近年来我提出的文艺理论与文艺学就可称之为"艺术的科学"了。此议当否？请酌。

此致
敬礼！

钱学森
1994年7月5日

1985年1月15日 致张帆

● 我原来在信中出了个科学技术与文学艺术这个题，是想两大领域之所以分开，是由于科学技术的学问总是用抽象（逻辑）思维来构成的，而文艺实践则是以抽象（逻辑）思维之外的思维为主（当然不排斥逻辑）来创作的。这是说明其区别。至于人脑的工作，那是思维，它是不管抽象（逻辑）思维和形象（直感）思维这种"学究式"的划分的，所以人的思维既有科学技术的成分又有文学艺术的成分。但有朝一日，思维科学有了突破，形象（直感）思维的规律搞清楚了，那科学技术与文学艺术的界限会变的。我们欢迎这一天的到来。

1986年12月24日 致张帆

● 我看人类的文艺活动始于技术艺术，人的美感始于"实用美"。开始时，有用就是美。这就是主观实践与客观实际互相作用后的主客观的统一。后来人们通过实践，认识范围扩大了，有了高层次的思维，才出现其他文艺的美。但当然，现在我们讲实用美又可以包含高层次思维的因素。我想这个看法是符合历史唯物主义的。

1987年4月5日 致张帆

● 文化是包括文学艺术和科学技术的：今天的文艺人不懂科技不行；今天的科技工作者不懂文艺也不行！可惜这个道理还未被同志们普遍接受。

1987年7月28日 致张帆

● 科学与艺术在文学上的事例，似应着重研究文学家的思维素养，以证实艺术与科学的关系。如鲁迅、郭沫若，早年都学过现代西医学，而郭沫若后来是中国科学院院长，对科学有很深的理解。而且文学创作必须立足于世界观，正确的世界观只能是科学的世界观，即马克思主义的世界观。

● 艺术工作者不应把自己抬得过高，怎能为了争取重视而言过于实！我想技术美学和技术艺术应考虑千百年来建筑事业的实践，那里不是把科学技术同艺术、美学结合得很好吗？为什么不学学他们的经验？

1987年6月5日 致张帆

● 文化学是科学学及文艺学的结合，又加入其他成分，如教育学、新闻学（广义的，即传播学）等。科学学有三个组成部分：科学技术体系学、科学能力学和政治科学学。

以上都是老话了，您在以前寄上的拙文中都可以找到其出处。现在我想文艺学也应有三个部分：文学艺术体系学（讲多少文艺部门、其相互关系）、文艺能力学（讲文艺事业的组织及功能）和政治文艺学（讲文艺的社会作用及投资）。谁来研究文艺学及文化学？

您要钻研技术艺术及技术美学，似应对文化学作些探讨，免得怕什么"泛艺术论"这顶帽子。可否？

1996年4月28日 致刘为民

● 您的研究课题"高科技和艺术"，作为科学研究，重点当然在于阐明现代高科技能为文艺做些什么，从而指出发展我国社会主义艺术事业也要用高科技，也可以说：科学技术也是艺术的"生产力"。

1991年8月27日 致资民筠

● 我知道汪德熙教授是一位钢琴家，有很高的音乐水平。他在由美回国时，甚至想到旧中国缺调钢

琴的师傅，就自己专去学调钢琴的技术，并且购置了一套调钢琴的手工具带回来。

汪德昭教授、汪德熙教授之兄，也是一位对音乐有很高修养的科学家；汪德昭教授的夫人李惠年教授是一位知名的音乐老师。

我国许多科学家善于诗文。如苏步青教授的诗就为人所熟知。

国外的例子也很多，大家都知道 A. 爱因斯坦是位小提琴家。

科学技术与文学艺术为什么应该结合！这道理就在于马克思主义哲学：我们的科学技术要以辩证唯物主义为指导，不能搞机械唯物论，当然也不能搞唯心主义。

1992年1月1日致《现代化》杂志编辑委员会

● 人的实践，通过大脑加工，可以形成感受，表现为文艺。如果抓住实践与文艺的关系，则文艺也是人智慧的泉源。这在毛泽东同志是非常重要的，因为毛泽东对科学技术知道的不多，他的智慧主要来自文艺，他是用文艺去总结历史的。

1995年11月5日致刘为民

● 我想既然您也认为科学与文化是互补的，只搞文艺不懂科学或只搞科学不懂文艺都不行，那您在南京大学，是否去听听理科的课？那是应该的嘛！

1995年12月13日致刘为民

● 文艺始于对事物的科学认识，然后才是艺术；而科学始于对事物的形象探索，这需要文艺修养，然后落实到科学的论证。可以说文艺是先科学、后艺术，科技是先艺术、后科学。

1996年3月10日致刘为民

● 我想文艺人要正确看待"赛先生"需要有现代科学技术的认识，有了认识才会利用现代科学技术为文艺服务。绝不能喧宾夺主，把现代科学技术强加给文艺创作。

1996年4月7日致刘为民

● 现在的重要工作可能是培养文艺工作者的科学技术素养。此事如能实现将是件大事，您能做点促进工作吗？

1992年10月23日致钱学敏

● 艺术主要是靠形象思维，而不是逻辑思维。艺术和科学的关系是，艺术离不开科学的支持，这包括两个方面：一方面是艺术工作所用的工具要靠科学，如画家画画用的颜料、油墨等要靠技术来制作，造纸也是一种技术，所以艺术要靠科学的支持。像电影、广播、电视都是新的科技成果，为艺术所利用。另一个方面是艺术家的创造必须对客观世界先有一个认识，而这个认识必须是科学的认识、正确的认识。

1996年12月23日与戴汝为、钱学敏、涂元季的谈话

● 科学和艺术的关系。科学的创造首先要有猜想，这个猜想就是艺术而不是科学。有了猜想，要做理论推导，又要做试验来验证，这些推导和验证就是科学，而不是艺术了。科学的推导和验证虽然是十分重要，但是没有开始的猜想也是不行的。归结起来说，艺术的思维是先科学后艺术，而科学的思维是先艺术后科学。这样的观点并不是说艺术和科学这两个范畴的东西完全可以捏在一起。

关于科学与艺术及复杂巨系统问题 《钱学森文集》 卷六

二、关于"技术美学""技术美术""工业设计""工业艺术"

● 在我们国家，这种传统制作称为工艺美术品，是轻工业的一个重要方面，还要大力发展。也有一个中国工艺美术学会。但我们尤其应该重视日用品中那些一般不认为是工艺美术品的东西，它们难道就不该得到艺术家的注意，就该随便选形，随便装饰，搞得难看吗？当然不应该如此，而应该做到我们常说的"美观大方"，人民爱用。我想这也许就可以称为工业艺术了……要把工业艺术应用到一切工业产品，就连机械加工的机床也并不是非老是那个样子不可。要打破这些人们天天接触的东西老是不变，或是变得很不好看的常规！

科学技术现代化一定要带动文学艺术现代化 《钱学森文集》 卷二

● 工艺美术就该扩大成为"技术美术"，它更是社会主义物质文明建设和社会主义精神文明建设的大事了。

科学技术现代化一定要带动文学艺术现代化 《钱学森文集》 卷二

● 我以前曾把文学艺术分成六个大部门：小说杂文、诗词歌赋、建筑艺术、书画雕塑等造型艺术、音乐，以及戏剧电影等综合性的艺术。现在看，这六大部门包括不了。出了一个把科学技术产品和造型艺术结合起来的部门——技术美术。不是六大部门，文艺要分成七大部门了，是小说杂文、诗词歌赋、建筑艺术、造型艺术、音乐、戏剧电影等综合性艺术和技术美术。当然这种分法也只是一种认识，认识过程并

没有结束，还会有发展。例如我最近也在考虑：有我国特色的园林艺术应不应包括在建筑艺术之内？因为园林艺术是一种改造生活环境的艺术，比建筑艺术综合性更高。如果这样，那文学艺术又要再加一个大部门——园林艺术，成为八大部门了。

对技术美学和美学的一点认识 《钱学森文集》卷三

● 您介绍的国外技术美学的情况，颇可参考，是项有益的工作。但我以为在中国几千年的历史中，不乏技术美学的实践，怎么会没有关于技术美学的研究呢？只是没标明是"技术美学"而已。在古人著述中收集整理这方面的材料应是一项重要工作。

1984年3月12日 致涂武生

● 我想分工业设计、技术艺术、技术美和技术美学四个层次是可以的，而最高概括就是美学，再到马克思主义哲学。用我习惯的说法，就是直接改造客观世界的层次：工业设计，这大概分门别类，如飞机设计、汽车设计、电冰箱和洗衣机等大型家庭用具的设计，还有小型家庭用具的设计等；上一个层次，就是技术艺术，是讲一切工业设计的通用原则了。

更上一层是技术美，还涉及技术美学，那是讲技术艺术的理论的学问。这里一个非常重要的组成部分是从历史唯物主义的角度来分析技术美；从两个方面：社会的发展，科学技术的进步。我之所以说非常重要，是在想：这一点是我们的特色，资本主义国家不大会有。

1985年10月4日 致张帆

● 最早是原始公社，那时人类第一次有了生产，也就是有了技术（当时还没有技术的理论——科学），然后加入了一些艺术——美感。当然技术和艺术是结合的，伴生的。这种情况我是从普列汉诺夫的书里学来的。

然后人类历史进入阶级社会，先是奴隶社会，后是封建社会。这时阶级不同，技术和艺术相互关系也不一样：在被压迫、被剥削的阶级里，生活贫困，对艺术的要求不可能过高，所以还基本上沿袭着上古时代的那种情况。在统治阶级里，穷奢极欲，技术（手艺）成了实现他们这些家伙所追求的艺术手段。请注意主、次位置！

及至资本主义社会，技术与艺术的相互关系分两条道路走：一条是传统的工艺日用品，则由于人民生活的改善，能把封建社会中上层阶级享用的大众化了；这里生产技术有很大的提高，但技术与艺术是结合的。另一条则是封建社会没有的东西，如机器、火车、汽车这里就只有技术，没有艺术了。也可以说还来不及有艺术。讲技术与艺术的脱离，我想主要是讲这一方面，当然又是早年资本主义最突出的一方面。

这种情况大概是上个世纪末、本世纪初。到了本世纪中叶，"丑恶的机器"已为人们所厌恶，所以技术和艺术又有结合的趋向。

我想我们应该在用历史唯物主义分析了技术与艺术的历史发展之后，认识到"技术与艺术的辩证关系"，从而主观能动地把技术与艺术结合起来，为人民的美好生活服务。这就是技术艺术和技术美学的社会目的，是有社会主义特色的，是马克思主义的。

1985年11月20日 致张帆

● 所以技术美术可以分成三个部类：

一、工艺美术，也就是《人民画报》每期最后一版的内容，要办工艺美术学院。现在有吗？

二、工业美术，这就是您研究的领域。要办学，似宜在有关院校中设系或专业；如北京工业学院可开工业美术系。

三、技术艺术，包括服装、烹饪、盆景等。这些领域都有一个主观实践与客观实际相互作用后的主观与客观的统一问题，所以是美，是艺术。吃喝也不能乱来，乱来就不美了；"寒夜客来茶当酒"，不是很美吗？这进茶就是艺术！所以要设计技术艺术学院培养大学水平的技术艺术家。

1986年2月17日 致张帆

● "工艺"和"技术"本来是可以通用的，俄语的технология常译作"工艺"，而英语的technology则译作"技术"。我认为它们都代表人在认识了客观世界之后的、改造客观世界的本事。"美术"与"艺术"也是习惯用语，我在信中也是借用。

您来信中不同意把技术美术设于工业学院，要另立门庭，我看不见得好。我们总要促进文学艺术与科学技术的交流与结合，分开不是反其道而行之吗？也许因为我是所谓科学家，看法与您不同？请考虑。我还有了成功的事例：建筑艺术不是设于建筑学院吗？

1986年2月24日 致张帆

● 美学属哲学，所以技术美术的理论是文艺理论的一部分，不能混同于技术美学。这一点时下文章多有搞不清的。

1986年7月22日 致张帆

● 学问的事不在于起哄！对此我辈要有信心，"千古自由评说！"要下决心，排除万难，创立并发展技术美学——技术艺术！

1986年12月12日 致张帆

● 至于部类文艺理论，其与科学技术的关系轻

重要因部类而异；技术艺术理论最深，戏剧、电影等艺术理论次之，到诗词艺术理论、文学艺术理论同科学技术就关系不多了。

1987年1月19日 致张帆

● 关于技术艺术的学科层次，我以为您的第一层次技术美学与第二层次的技术美不好分，您自己也说技术美是技术美学的核心范畴，怎么能把"核心"分到另一个层次？第一、第二能否归一？即称技术美学。这样少一个层次，三个层次，行不行？

1987年3月10日 致张帆

● 工业设计是一项综合性创造工作，其中有技术艺术的成分，但绝不能把工业设计等同于技术艺术的实践。外国人那样做，只说明他们头脑混乱，不知道局部与整体的辩证关系，也极不严肃！

1987年5月25日 致张帆

● 文学艺术和科学技术统一在文明；但也不是每一件具体事都要有文艺和科技，那就成了"泛技术艺术论"了。文化学是讲社会主义精神文明建设中文化建设的学问，自然有文学艺术，也有科学技术（也有技术艺术）。请注意：文化学中讲文艺与科技结合是广义的，不一定都是技术艺术；广义的是讲"文理相通"吧。

1987年7月8日 致张帆

● 我们一定要区别技术美学与技术艺术。前者是讲技术设计产品为什么美，是工业制品的审美理论，近乎哲学的学问；而后者是怎样设计工业制品才能美，是造美理论，是指导技术造美的理论，居于文艺理论层次。您好像对这个区别不坚定：有时这样，又有时那样。审美是技术美学的核心，而造美是技术艺术的核心。

1987年11月2日 致张帆

● 技术艺术是造美的理论，当然可以说是技术美学的基础。但讲学问是可以把上、下两个层次的学问分作两门学科的，一般都如此。技术艺术是直接指导"工业设计"的，而技术美学则在更高层次，是哲学性质的。

1987年11月21日 致张帆

● 工业设计是技术美术，现代科学技术的影响很大，而现代科学技术是古代没有的，所以工业设计中如何实现传统？看来很难。您以为如何？

编写《工业设计全书》自是大好事。但我对工业设计并未全面考虑过，所以提不出意见可供您参考。我只想到正如以上所说，工业设计源于西方国家，《全书》中外文字一定不会少，英、德、法文字都会有，则将来排印工作中一定要注意校核，不要出错字。

1988年4月26日 致张道一

● 工艺美术的社会地位自新中国成立以来就早已确立，工艺美术工作者也受到人民的尊敬。现在北京复兴门正在修建规模宏伟的中国工艺美术馆。这一切都说明中国的工艺美术前途无量。

至于工艺美术的理论，也即您说的"工艺美术学"，我以为必须用马克思主义哲学来指导研究，要有辩证唯物主义和历史唯物主义的观点，不然就流于空谈，不成学问。

1988年6月23日 致黄云鹏

● 工艺美术是否该死，历史会做出结论。就在您住处附近庞大的中国工艺美术馆正在建。在西方发达国家也有工艺美术品，为人们所喜爱。

工业设计是另外一回事。最近国产轿车展出中我们的小汽车似乎也未受什么封建传统影响，所以请您不要发牢骚！您是著书写马克思主义认识论的，当然明白发牢骚不是科学研究。

1988年10月25日 致张帆

● 此书前言中讲：外国通称的工业设计，我国国家教委定名为工业造型设计，并已是一个试办专业。这位徐迅老师看来在上海交通大学讲这门课。

您大概知道这些情况：技术美学和技术美术真是"在我国蓬勃开展的新学科"。

1989年1月30日 致张帆

● 工业设计是技术美术，也属文艺工作，所以毛泽东同志在延安文艺座谈会上的讲话是有指导意义的。中央对文艺工作的方针、政策一定要贯彻。

工业设计又是现代科学技术的体现，所以又要科学。这方面外国的好成果应为我们所用，如工效学，也可以扩展为人机环境系统工程。后者国防科工委507所颇有实力。

美学属哲学，是文艺工作的哲学概括，上接马克思主义哲学。工业设计作为技术美术，其哲学概论是技术美学，乃美学的组成成分。

1990年7月14日 致朱鹤孙

● 我认为"科技美"一词似应分为"科学中的美感"和"技术美"这两个不同领域；前者是属世界观，如杨振宁先生这位大物理学家就有不少文章讲这个问题。"技术美"及"技术美学"则是讲产品设计中的美学，即现在称为"工业设计的"。您的书主要讲这方面的。因实际需要，我国已有不少这方面的工作，也有专门的学会。

1992年6月20日 致徐恒醇

● 几年来"技术美学""工业设计""服装设

计"、"工效学"的书已有多种；中国工业设计协会也成立了，并有刊物《设计》。今后社会主义市场经济更会促进这一领域的工作，学术研究也必繁荣昌盛。我想只要工作开展了，目前概念上的一些混乱，如艺术理论与哲学的美学相杂，是会搞清楚的。实践是检验真理的唯一标准嘛。

1992年12月18日 致孔寿山

● 工业设计是社会主义文化的一部分，是文化事业的一个部门；但工业设计又要面向社会主义市场经济，又因此要有它的企业，如工业设计经纪人。所以工业设计有两部分，一部分是事业，又一部分是企业；企业的那部分就如时装模特经纪人那样要设公司，这种文化企业我称之为"第五产业"（"第四产业"是科技产业）。

1993年2月28日 致朱鹤孙

● 任何工程设计都有美学问题，而美也包含了人们实践经验中还未形成理论的东西。所以飞行的设计当然有美学问题。

1994年1月6日 致陆长德

● （文学艺术包括11个类别）"小说杂文，诗词歌赋，建筑，园林（包括盆景、窗景、庭院、小园林、风景区、国家公园等），美术（包括绘画、造型艺术、工艺美术），音乐，技术美术（这是一门新的学科，即工业设计与艺术相结合），烹饪，服饰，书法（这是我新加的），综合艺术。"

社会主义精神文明建设与文艺工作 《钱学森文集》 卷五

● 从思维科学角度看，科学工作总是从一个猜想开始，然后才是科学论证；换言之，科学工作是源于形象思维，终于逻辑思维。形象思维是源于艺术，所以科学工作是先艺术，后才是科学。相反，艺术工作必须对事物有个科学的认识，然后才是艺术创作。在过去，人们总是只看到后一半，所以把科学和艺术分了家，而其实是分不了家的；科学需要艺术，艺术也需要科学。两者要结合的道理在传统的手工艺品制作，现在的所谓"工业设计"，即产品的造型美术设计是最清楚不过的了。

1995年11月5日 致刘为民

● 文艺始于对事物的科学认识，然后才是艺术；而科技始于对事物的形象探索，这需要文艺修养，然后落实到科学的论证。可以说文艺是先科学，后艺术；科技是先艺术，后科学。从文艺史，从科技史去找例证，可以是一项重要工作。您能做吗？这是比文艺史、科技史更高层次的工作了。

1996年3月10日 致刘为民

● 我认为他们对现代科技能对艺术表达起的作用是注意到了，做了些科学的艺术工作，这值得欢迎。但他们没有顾到艺术的科学问题：没有正确认识我们所处的世界，没有马列主义毛泽东思想和邓小平建设有中国特色的社会主义理论，也就是不认识我们所在的这个世界。所以有技术，但没有找准方向，因而也就创造不出优良的作品。这也是现在我国的普遍现象！

1998年7月12日 致钱学敏

● 近读《文艺理论与批评》1991年1期您院李希凡院长文，才对中国艺术研究院的历史与现况有了些知识。我认为您院似把文学（包括诗词）排除在外，因：1）不称文艺研究院而称艺术研究院；2）文学研究所在中国社科院。这当然没有道理！李院长还说要逐步把艺术研究院建设成艺术科学院。还是不提"文"！我想我们要以辩证唯物主义为指导思想来办事。将来您院应该是文艺科学院，包括：1）文艺理论；2）文艺学（文艺的社会学）；3）美学；4）文艺技术。您建议搞计算机艺术实验室即属4）。

1991年2月11日 致资民筠

三、关于新文艺手段、新文艺类型

（一）灵境技术（virtual reality）

● 用现代电子技术可以使人享受奇特的幻境，即所谓Virtual Reality；我称为灵境技术。

1992年11月29日 致鲍世行

● 现在在国外电子声像技术有很大的发展，有所谓virtual reality，我称为"灵境技术"；有随风动作的立像，我称为"灵技"；等。因此科技美术前途无限！

1993年12月1日 致成解

● 此外还有一项灵境技术，英语是virtual reality，是计算机技术和电子技术的应用，能使人进入虚幻的境界，如真亲临一样。（有人中译为"虚拟的现实"，或"灵境"，我认为不如用我国自己的词为好。）这将大大开拓文艺创作，也必将深刻影响美学、文学理论工作。这也是思维科学嘛。您注意到灵境技术了吗？

1994年11月1日 致杨春鼎

● 近来许多因信息革命带来的新发展如灵境（virtual reality）技术对形象（直感）思维学的研究也会有促进。我们的视野要广阔！

1994年11月11日 致汤炳根、汤安莎

● 文艺的物质载体和表现方式有您说的三个时代，但它们的名称似应是：

（1）机械文化阶段（书刊、手工艺品等）；

（2）影视文化阶段（电影、电视、光盘等）；

（3）信息文化阶段（信息网络与所谓 virtual reality，即可称为"灵境"的人机交互作用系统）。

我国的第三阶段现在已开始；世界上也在探索，

1995年11月5日 致刘为民

● 我对 Virtual Reality 的定名遵嘱再写了几句，现附上请审阅。

此致

敬礼！

附文：钱学森《用"灵境"是实事求是的》

用"灵境"是实事求是的

钱学森（1998年6月18日）

virtual reality 是指用科学技术手段向接收的人输送视觉的、听觉的、触觉的以至嗅觉的信息，使接收者感到如亲身临境。这里要特别指出：这临境感不是真地亲临其境，而是感受而已；所以是虚的。这是矛盾。

而我们传统文化正好有一个表达这种情况的词——"灵境"；这比"临境"好，因为这个境是虚的，不是实的。所以用"灵境"才是实事求是的。

1998年6月18日 致全国科技名词审定委员会办公室

（二）新的艺术类型

● 往往是科学技术的发展给文艺的表达提供了前所未有的可能，而这种可能又往往不是自觉地为文艺工作者所利用，常常倒是其他人，偶然发现了这种可能性，从而开拓了文艺的新形式、新文艺。

科学技术现代化一定要带动文学艺术现代化 《钱学森文集》 卷二

● 激光的光强要比最强的聚光灯还强过不知多少倍，激光可以使我们节日的焰火礼花增添新光彩。北京天安门广场的焰火在施放的同时，用探照聚光灯在天空形成多道飞舞的光束，为彩色的、变化的礼花衬托一幅光辉的背景。但比起激光器来，聚光灯是大为逊色的。激光器不但光的强度大得多，而且可以有各种色彩，甚至一台激光器的色彩是可调的、可变的。有了几十台激光器放出多彩的光束、变化的光束，在天空中飞舞，加上焰火礼花，那将是一个壮丽的场面。

科学技术现代化一定要带动文学艺术现代化 《钱学森文集》 卷二

● 至于展览的具体工作，就像戏剧和电影也有其科学技术，要办好展览，也要运用现代科学技术。我们现在一般是用不能活动的模型或图板，最多有些灯光可以开关，讲解员拿着教鞭，站在那儿一次又一次地口讲，实在累人，连嗓子也讲哑了。为什么不用活动的模型呀？用电影呀？录音、录像、大屏幕显示都可以用嘛。而且这一切可以用自动程序控制的，完全可以为讲解员代劳。这就是展览技术的现代化。

科学技术现代化一定要带动文学艺术现代化 《钱学森文集》 卷二

● 我以为电子计算机是一种文化工具，就如文字、纸、笔、印刷等一样。说文化，当然就不是其纯技术的侧面，如造纸技术，印刷技术，而是其艺术的一面。

1986年6月28日 致张帆

● 今附上一复制件，是美刊 Scientific American 1993年2月上的文章。作者 George Rickey，1907年生，1929年自费入巴黎 Lhote Academy 学现代画，1942年二次世界大战入美国空军为地勤人员，1946年开始搞在微风中会动的"塑型"，1953年第一次展出。

他的确具有创造力，创出前所未有的"动艺"（"Kinetic Art"）。我们能不能称之为"灵象"？一种新的艺术？

1993年2月16日 致朱鹤孙

● 早在50年代初我就在美国第一次观看了电影动画片《恐龙世界》，其音乐配音是用了 Stravinsky 的《春之祭》（Rile at Spring）。这是一场历时约1小时的艺术与技术相结合的成功演出，制作者是美国的 Walter Disney 公司。

我近读《艺术科技》1994年2期第26~40页有篇讲美国洛杉矶迪斯尼乐园的文章，则是又大大进了一步了，它展示了艺术与技术相结合的广阔天地。

1994年7月18日 致汪成为、钱学敏

● 那么在艺术领域中，计算机也该有所作为吧？您已用计算机画山水画，这该是个开端。

您何不发挥您在艺术方面的才能，结合您熟练的计算机功夫，打开计算机艺术的大门，开辟一个艺术新天地？请汪成为院士当一位科学的艺术家！

1994年9月20日 致汪成为

● 十几年前我初次接触到这种科学的艺术创作，曾称之为"灵像"。现在社会主义中国有您在推动这项艺术，真是可喜可庆！

1998年5月27日 致郭慕孙

四、关于科普文艺

● 外国有的科普文艺并不怎么样，有的科普幻想小说写得并不好，但有的还是不错的。我看了一部科普小说，分上、中、下三本，我看了两本，是反映海洋生物的。作者本人就是海洋生物学家，第一本写得不错，第二本更精彩，诗意很浓，第三本没有看到，是反映环境污染的。我看这是标准的科普文艺作品，是英文版，没有人翻译。

关于美术创作的问题 《钱学森文集》 卷五

● 科普科普嘛，这是一个缩称，就是科学技术普及。当今之世，科学技术应该包括社会科学，也就是现代科学技术，这是国家建设，建设中国式的社会主义建设非常重要的一个方面。没有科学技术的知识，很难设想我们怎样来建设社会主义的"两个文明"，最后实现四化。

在庆祝中央人民广播电台科普节目开办35周年茶话会上的讲话 《钱学森文集》 卷三

● 《评论与研究》是内部刊物，而《科普创作》是公开发行的，所以有区别。我讲的那些话，到底如何？能否对科普作家有帮助？我说不准。因此还是压一压，暂不公开，待有把握时再说吧。

1985年11月11日 致王惠林

● 是科教电影电视是件大事情，国家的大事情，是我们社会主义物质文明和社会主义精神文明建设的一个重要组成部分。

社会主义的两个文明建设需要科教电影电视 《钱学森文集》 卷五

● 以上这三大方面，都叫科教或是叫科普。我们从前怎么来做这项工作？按老办法，讲课、听广播、开展览会。现在看，光是这些老办法是不够的。因为现代化的办法，有最好的为大众作媒介的工具，就是电影、电视最形象，而且传播最广。所以要认识到我们科教电影电视是我们国家文化建设里最重要的方面之一。它的特点，我体会（在座的同志可能比我想得深）是最形象，最生动，最让大家爱看，能吸引人。

社会主义的两个文明建设需要科教电影电视 《钱学森文集》 卷五

● 所以刚才说的三个方面的工作，整个儿讲叫科普工作吧，都要用科教电影电视这个手段来做，因为你最吸引人，最生动，最能形象地讲清楚问题。但有另一个问题，就是说必须是科学的。你别胡来嘛！为了吸引人搞一些内容都是走了题的，根本不是科学，那就糟糕了。

社会主义的两个文明建设需要科教电影电视 《钱学森文集》 卷五

● 国外有些关于科学技术的电影电视，他们的科学家也有意见，说你那个好多错误的东西，科学上不严格、不严肃。这个事，我作为一个科技人员，也必须在这儿讲两句，现在我们报纸上的科技报道，有时让我们看了很难受，不是那么回事。我在科协跟科学家、科技人员接触多，这个意见多极了。说报纸上的报道失实，不是那么回事。这就不好了嘛！

社会主义的两个文明建设需要科教电影电视 《钱学森文集》 卷五

● 科教电影、电视，一定要科学，必须做到这一点。这一条我们要作为一个戒律，不能搞不科学的，不能够超出科学的范围。科教电影、电视，第一要做到生动，有教育意义，人爱看。再有，教育意义要做到有效果，就是要科学，严肃、严格的科学。

社会主义的两个文明建设需要科教电影电视 《钱学森文集》 卷五

● 我认为科学小说是用小说这种文艺形式讲科学，是一种科普工作。科学小说不能超越今天掌握的科学，要实事求是。我赞成发展科学小说如同我赞成发展科普。但科幻小说就不同，是作者加入他个人的臆想，也就是不科学的东西，所以不是科普作品。而且人的臆想代表他的意识形态，有进步的，也有反动的。对资本主义国家的科幻小说也要看看作者在想干什么。千万注意！

因此，我认为科学小说是科学技术，而科幻小说是文学艺术。

1991年6月29日 致资民筠

● 我给你一份材料，上面有李国豪院士的文章。我认为他讲得很好，说科普分三个层次，第一个层次是给非本行的专家们讲科普，专家要了解他不熟悉的知识，就得有人给他们讲；第二个层次是向中学文化水平的人介绍他们需要的科学文化知识；第三个层次是向文化程度不高的群众讲的，比如给农民讲新的农业科学技术知识，等等。这也是提高广大人民群众素质的大事，是社会主义精神文明建设的大事。

我讲了这么多，其实道理很简单：科学技术很重要，要大家都懂，都重视，就需要科普。

关于科普工作 《钱学森文集》 卷六

● 我回国后发现中国的科技人员这方面的能力比较差，往往是讲了十几分钟还没到正题，扯得老远，有些简直就让人听不懂，不会用形象、通俗易懂的语

言表达好专业科学知识……但是许多很有学问的人为什么做不好呢？一般说是口才问题，实际上是不会用非本行人的思维逻辑和通俗易懂的比喻，用形象的语言来表达你要说的科技问题。

关于科普工作　《钱学森文集》　卷六

五、关于文学艺术与科学技术结合推动中国传统文化

● 我对汉语文字拼音化那样的大改是不热心的！我赞成把方块字加以简化，偏旁、字头合理化。我认为这样办的结果也可以使小学生省点力；而小学生花点气力学汉字，保持同中国几千年文明的接触，还是值得的。将来每个人都要学到大学文化程度，每个人都会几国语言，那学汉字的功夫也就算不得什么了。

1985年2月18日致陈牧云

● 1994年6月21日《光明日报》刊出了一篇报道《立交桥的神话》，文章介绍了我国近些年城市立交桥建设的成果。钱学森读后批注："不但如此，立交桥还可以和中国园林艺术相结合，创中国新文化。"

《钱学森读报批注》，国防工业出版社，2012年版，212页。

● 从马克思主义哲学看，这都是清清楚楚的。

至于您想把研究目标放在高技术与民族艺术相结合，我认为更好的说法是，"研究如何用高技术为发展我国民族文艺服务"。发展民族艺术是目的，高技术是手段。主、次要明确。

1990年3月19日致资民筠

● 我国的一项大有前途的第五产业（文艺产业）即将在祖国大地上发展起来了！让我预祝您们成功！

我只有一点建议，即中国的第五产业必须做到：①发扬我国优秀的传统文化；②绝不能办成官营的，一定要政企分开。当否？请酌。

1995年12月13日致俞健

● 今天我们即将进入21世纪，书法艺术该怎么发展？如何发扬光大？近读《内蒙古社会科学（文史哲版）》上有篇短文，深受启发；今附上复制件供参阅。看来书法艺术要从传统的毛笔书法、签名、碑帖和篆刻印章扩展，加上今天实际流行的硬笔书法，少数民族文学书法、签名，以及汉字与各民族文字之间的合璧书法。

就这样也没有到头，为什么不能把西方文字的书法及签名也纳入书法艺术？我们每见马克思、恩格斯的手迹就深有启示嘛。

扩大了的书法艺术将是文艺研究的一个重要领域。

1993年2月28日致《文艺研究》编辑部

六、美术与科学技术

● 长江葛洲坝的宏伟图景只能拍那么几张紧张施工的照片，没办法的工程技术人员无可奈何地自己画张大坝竣工后的全景，是合乎科学的，但没有气魄，不动人。我们多么希望我们的画家能用他的笔创造出一幅葛洲坝的宏图来激励日夜为大坝奋战的大军啊！

科学技术现代化一定要带动文学艺术现代化　《钱学森文集》　卷二

● 我们的文学艺术家们知道不知道我们农业科学家和农业机械师所想象的未来农村呢？我们多么希望我们的文学家能描写出一个21世纪中国农村的活动啊！工业现代化呢？下个世纪的工厂是什么样子啊？但这是说我们大家所习惯的这个世界。科学技术人员通过各种探测仪器所观察到的范围比这个世界要广阔得多。观察加科学理论使科学技术人员能超出我们这个常规世界，进入深度几千米的大洋洋底。不，再深入到地球地壳以下上千千米的地幔，更深入到几千米的地核。地球物理学家可以讲得头头是道，但谁、哪一位文艺作家接触过这个世界啊！往大里说，科学家知道地球外十几万千米的情况，那里有太阳风引起的磁暴。再往外到月球、火星、金星、水星、木星、土星、天王星、海王星、冥王星，天文学家能讲上不知道多少昼夜，那是太阳系的世界。再往远处是恒星的世界，在星团区域里，天上不是一个太阳而是几十个、上百个太阳同时放出光辉，有像我们太阳光的，有放橙黄色光的，有放带红光的，绚丽多彩。这是银河星系的世界。天文学家还知道星系以上范围更大的星系团和星系团集的世界，那是几亿光年范围的世界。我们也希望我们的文艺界朋友写一写或画一画这些世界啊。

科学技术现代化一定要带动文学艺术现代化　《钱学森文集》　卷二

● 往小里说，生物学家对微生物，对细胞、遗传基因，还有核糖核酸、脱氧核糖核酸的活动，都能讲得很详细，讲得很生动，这也是一个世界。物理学家和化学家还可以讲到更小尺度的世界，讲分子、原子的世界，讲原子核的世界，讲基本粒子的世界，一直讲到基本粒子里面的世界。这是小到1厘米的亿亿分之一了。我们也希望我们的文艺界朋友能写一写或画一画这些世界啊！

思想

科学技术现代化一定要带动文学艺术现代化 《钱学森文集》卷二

● 开创马克思主义的技术美学和马克思主义的技术美术理论！我看核心问题是两个：一、马克思主义哲学为指导，二、现代科学技术的体系概念。

1987年2月14日 致张帆

● 电子计算机对于人的言传部分是能够做到的，但人的思维形式是多方面的，如言传身教。言传部分能说出来，就能转化为信息储存，电子计算机能够完成。身教部分说不出来，只有慢慢去感受。有的东西要我说，就说不出来。如果老在一块儿，时间一长，就慢慢知道了。看来言传和身教是两个意思，美术创作应该是身教部分，是只可意会而难于言传的部分。就是说，美术应该是表现那些正在思考要做的、准备去做的、正在进行的、计划中能够实现的、照相机照不下来的、未来的那部分，也就是电子计算机不能做到的那部分。无论电子计算机如何神通，它是不能代替美术家的创作活动的。

关于美术创作的问题 《钱学森文集》卷二

● 科技美术是大有可为的，它是社会主义精神文明建设所必需的；它的作品体现于博物馆、科技馆、展览馆、科教电影和电视、科技书刊的装帧及插图等。所以科技美术研究会的工作要发展，就必须团结这些领域中的同志。

1987年6月27日 致成解

● 附呈一位"科技美术家"林连增同志来信及附图片，请阅。我不知是否有可能让他与我国航天科技专家交谈，以促进"航天美术"工作？请酌。

1994年7月14日 致朱光亚

七、建筑与科学技术

● 科学技术中有没有文学艺术呢？当然有。前面提到建筑艺术，它实际是介乎工程技术和造型艺术之间的东西。也有人还要细分：把建筑划成以艺术表达为主的构筑，如纪念碑、纪念塔、美术馆、博物馆，以至大会堂等公用建筑；另一类是以使用为主的构筑，如工厂、办公楼、宿舍等。其实分类或不分类，建筑应该有艺术的成分是无疑的，人总喜欢他日常生活中的房子不但合用，而且有美感，给人精神上的享受。在我们国家尤其要提到与建筑相关联的园林，这是我国传统的艺术，大至一处山川风景区、一座皇家宫院，小至一户住家的园林，都是艺术上的杰作，称颂中外。

科学技术现代化一定要带动文学艺术现代化 《钱学森文集》卷二

● 对我国园林艺术，我想除继承外，还应考虑今后发展。中国还要前进，世界也还要前进；今天的中国人不是昨天的中国人，而21世纪的中国人也不同于今天的中国人。人的社会实践不一样了，人的美感也会不同的。普列汉诺夫不是这么说的吗？海洋美不美？沙漠美不美？现在的中国人就认为它们是美的，代表着新中国人民的伟大气概。所以园林艺术要前进！

1985年3月19日 致潘基磶

● 我认为未来中国城市应在我国园林的基础上造成"山水城市"，而此思想在画家则可表达为"城市山水画"。复制件中郭炳安、宋玉明及周凯的这三幅可见"城市山水画"的初阶。

1992年6月26日 致孙大石

● 翻看这四期《美术》也颇有感触：作品都属已经过去岁月或尚未进入改革大潮的中国，今天中国的突飞猛进呢？美术家和绘画家不该讴歌中国的改革开放和现代化建设吗？

近见6月18日《人民日报》第8版《大地》页有一组图画，是颇有新意的，今复制附上。

我特别要提出的是：我国画家能不能开创一种以中国社会主义城市建筑为题材的"城市山水"画。所谓"城市山水"即将我国山水画移植到中国现在已经开始、将来更应发展的、把中国园林构筑艺术应用到城市大区域建设，我称之为"山水城市"。这种画面在中国从前的"金碧山水"已见端倪，我们现在更应注入社会主义中国的时代精神，开创一种新风格，为"城市山水"。艺术家的"城市山水"也能促进现代中国的"山水城市"建设，有中国特色的城市建设——颐和园的人民化。

1992年8月14日 致王仲

● "中国山水文化精神"不就要求我们的城市应该向"山水城市"去建设吗？这种思想是进一步提高我们"山水城市"的要领并将它深化了。

1995年11月7日 致鲍世行

● 中国的建筑学要同城市学结合起来，形成科学技术、社会科学与艺术融合的"中国学问"。我们既讲究单座建筑的美，更讲城市、城区的整体景观、整体美。

1994年7月28日 致鲍世行

● 山水城市的概念是从中国几千年的对人居环境的构筑与发展总结出来的，它也预示了21世纪中国

的新城市。那时候山水城市的居民是建国100周年以后的中国人，是信息技术时代的中国人：他们中绝大多数是脑力劳动者，通过信息网络在家上班工作。

1998年7月12日致鲍世行

● 我认为我们对"园林""园林艺术"要明确一下含义：明确园林和园林艺术是更高一层的概念，Landscape，Gardening，Horticulture 都不等于中国的园林，中国的"园林"是它们这三个方面的综合，而且是经过扬弃，达到更高一级的艺术产物。要认真研究中国园林艺术，并加以发展。我们可以吸取有用的东西为我们服务，譬如过去我国因限于技术水平，园林里很少有喷泉，今后我们的园林可以设置流动的水，但不能照抄外国的建筑艺术，那是低一级的东西，没有上升到像中国园林艺术这样的高度。

钱学森1983年10月29日在第1期市长研究班上讲课的一部分 《钱学森文集》 卷三

● 在这方面，我们要向国外学习，他们的古典建筑尽量保存，并且维持原来的格调，而不是把它"现代化"。保持原来面貌这点应值得注意，这里有一套学问……另外，还要考虑古代园林建筑如何适合于现代中国。古代帝皇园林建筑的色彩沉重、深暗，明亮的少。颐和园建筑色彩就太重，是否可以做些试验改变些色调？使它更适应今天在人民中国，园林应该有的功能，让人们舒畅地休息，感到愉快，在精神上受到鼓舞。这也是进一步研究和发扬园林艺术的问题。

钱学森1983年10月29日在第1期市长研究班上讲课的一部分 《钱学森文集》 卷三

● 我想也许可以说，我国园林以静为主。而西欧园林常常以动取胜，他们的花园总要有喷泉，喷泉在夜间还要加灯光变幻。到现代，规模更加扩大了，园林中有人造急流、人造瀑布。把工程技术，如水利工程和电光技术引用到园林建设中来。当然这些设置一般要用电力，能耗较高，不宜多用。但在我国的园林设计中如果有一些动的因素，以静为主，动与静配合使用；总体是静，个别局部是动。这不是可以开辟新的途径吗？

现代建筑技术和现代建筑材料也为园林学带来又一个新因素，如立体高层结构。我想，城市规划应该有园林学的专家参加。为什么不能搞一些高低层次布局？为什么不能"立体绿化"？不是简单地用攀缘植物，而是在建筑物的不同高度设置适宜种植花草树木的地方和垫面层，与建筑设计同时考虑。让古松侧出高楼，把黄山、峨眉山的自然景色模拟到城市中来。这里是讲现代科学技术和园林学结合的问题，也是园林如何现代化的一个方面。

再谈园林学 《钱学森文集》 卷三

八、音乐、舞台艺术与科学技术

● 大家可能去过电子计算机的机房，在有参观人员时，科技人员常常使电子计算机唱歌。所以电子计算机是会唱歌的，当然是在人的指使下，它才唱，电子计算机只是工具。一般机房里的歌声是很单调，没有音色的变化，也没有力度的变化，不是高超的艺术。当然现在还有电子风琴，比计算机房的歌唱声算是改进了一点，也还比较简单，显得单调。但电子计算机作为一台复杂而又高速的控制机器，完全可以根据人的愿望综合出各种声音，比如人的歌声、弦乐器的声音、铜管的声音、木管乐器的声音、打击乐器的声音，而且音域更广，强弱比更宽。所以有朝一日我们将进入一场音乐会，台上没有乐队，没有歌唱家，没有独奏音乐家，也没有指挥，可能有一位音乐家坐在台旁一角，他面对一台有一排排按钮和旋钮的控制台，我们看他不时按一下这个按钮，有时转一下那个旋钮，再也没有其他动作了。是在幕后的电子计算机按照作曲家写的乐谱综合出深刻、动人、雄伟的音乐，通过安放在音乐厅各处的扬声器演奏出来，台旁的音乐家只作必要的调节以加强音乐的感染力。有作曲家，但除了控制台前的音乐家外，没有任何演奏人员，是电子计算机代替了，代劳了。不但代替，电子计算机还可以按人的意愿制造出前所未闻的音响，作曲家不受任何乐器和歌喉的限制，大胆自由地创作，使音乐艺术向更高水平跃进。

科学技术现代化一定要带动文学艺术现代化 《钱学森文集》 卷二

● 那篇《实验音乐》，我想似宜称"实验电子音乐"，也做了些文字修改。

1986年11月17日致林云、王波云

● 为了说明科技与艺术的密切关系，奉上自 Scientific American 1987年第2期及第4期上复制下来的两篇文章，一篇讲电子计算机音乐，一篇讲电子计算机作为乐器。请参阅。

1987年6月9日致张帆

● 近见 China Daily（1986.12.5 1）上载有一篇讲您院研究生陈某在搞电子计算机音乐，您知道吗？电子计算机音乐与技术艺术——技术美学有没有联系？

1986年12月10日致张帆

● 至于舞蹈谱问题，谱不可能把作谱者的全部

思维记录下来；乐谱也不可能把作曲家的全部思维记录下来。所以艺术家的每次演出都是一次再创造，只有录音带才是地地道道的记录，每用一次都一模一样，也就没有演出的创造了！

1990年3月19日 致资民筠

● 近读轻工业出版社1987年12月出版，刘东升、胡传藩、胡彦久著《中国乐器图志》，看到我国传统乐器的确太落后。又见《人民画报》1990年4月期（总502期）21页载北京提琴厂老技师郭枕与青年制琴师李玉华把西方的竖琴搬过来，选了一架"转调箜篌"！实是竖琴，恐已失去箜篌的味儿了。这就使我意识到我民族乐器该如何现代化的问题。

这里面一个更具体的问题是民族管弦乐队该怎样建立和发展。在50年代这件事有了初步的工作，但后来就不行了；近来更是乱来，加入什么电子琴⋯⋯！我想要严肃认真地办这件事，也是弘扬我优秀民族文化和建设社会主义中国新文化的大事。怎么办？不妨把同一民族乐器，在一次音乐会上，先后用西洋管弦乐队及民族管弦乐队演出，让听众比较评论，我出改进民族管弦乐队的方向和要求。有了方向和要求了，再组织力量选必要的新民族乐器。

这里电子技术也用得上。例如我民族管弦乐队缺低音乐器，而这个问题可以用电子技术输入一般音域较高乐器的演奏，输出为低调乐音，而味儿不变。

1990年5月7日 致资民筠

● 对2期27页卢竹音同志文章，我一方面觉得它很重要，另一方面我以为"卡拉OK带"这个词不用为好。我建议称此技术为"录音伴奏"，简称"录伴"。将来技术发展了，还可以现场微调节奏，使与唱戏的演员同步。

另外，我想是否可以逐步建立舞台技术业，即专门为舞台提供布景、音响、光照的公司，这样剧团组织就可以简化压缩，设备利用率得到提高，这不也是走向市场经济吗？

1992年7月2日 致《艺术科技》编辑部

●

（一）文艺感受是人大脑在接受声、光感受后在大脑进行极其复杂活动的结果，现代科学对此还未搞清楚，只知其复杂而已。

（二）但直到这一过程与人们的社会活动有关，与文化积累有关。就说颜色，汉族一般以白色是丧色，而在西方则以白色为妇女婚服色。

（三）音乐与彩色相结合是早已用了的，如歌剧舞台布景。现代也用音乐配合夜间彩色灯光照喷泉，且有幻变。但这都不能用简单的规律来处理，一对一。这也就是艺术之不同于技术吧。

（四）至于图像的无线电传播，电视技术早已解决。密码技术也非常发达。这些都早已是成熟的科学技术，而且还在不断发展。

1993年4月8日 致李安宁

● 我们创造现代中国的交响乐，第一要靠革命歌曲所提供的音声；第二要继承中国古代交响乐的韵律。这样才能创造出现代中国的交响乐。

为此您所存留的旧磁线记录应该用现代电子声音技术处理，去其中的干扰噪音，还其本来宏伟面目；最后制成现代化的音乐记录品——磁带或磁盘。这可以提供：①爱好者享受；②交响乐创作者参考学习。

1994年1月2日 致乔建中

● 我非常高兴收到您2月5日的来信，知道您所正在把从前一直在收集的我国民族音乐录音转录于现代的录音器件上，这真是件国家大事呵！

1994年2月16日 致乔建中

● 我近见英刊 New Scientist 1994年11月19日期有一则短文讲运用现代电子音响技术能创造出现在人的歌喉所无法唱出的歌声。想贵编辑部可能感兴趣，故奉上其复制件，供参阅。

1995年1月13日 致俞健

● 您这次舞台考察技术小组一共4人，而竟有3人是"官"！在国内这方面的科技人员也分散在各单位，他们都不能参加。这正常吗？

我宣传的为艺术和文化事业服务的第五产业何时才能在我们的社会主义市场经济中兴起？还要等多久？

1995年3月13日 致俞健

● 一方面要开发"艺术的科学"，即舞台电子技术，另一方面要使舞台电子技术在社会主义市场经济大显身手，即建立第五产业。这是两个互相关联，但又不同的事；一个人一般只能专长于一个方面，兼顾另一个方面。

1995年4月18日 致俞健

● 录像带看了两遍后，感到正如您在信中说的"编排质量不高"。由此也使我想到一个问题，科学技术与艺术的融合问题。我们要解决好这个问题，创造出技术与艺术的交响诗，就要求科技人员与艺术家互相了解，用对方的语言讨论问题；而不能光凭热心。我近读由北京出版社1995年底出版的于是之等7位同志写的《论北京人艺演剧学派》，很受启发：他们强调"意境"，舞台布景、音响和灯光都要有助于"意境"；

从此书第 158 页开始有好几节书专讲这个问题。可否请您那里的同志读读这本书，然后再讨论讨论？舞台电子技术的专家们如真能同艺术家共同研究演出问题，那将是社会主义中国舞台艺术的一次大飞跃。此意当否？请教。

1996 年 6 月 19 日致俞健

● 近接浙江舞台电子技术研究所俞健所长来信并送来该所录像带和小册，他说在今年初他曾在北京和您谈过。为此，我现将录像带及小册送上，供您审阅，录音带及小册就存在您那里吧。

俞健同志还说录像带编的质量不高；我和蒋英、永刚看后也认为如此。称为"艺术科技交响诗"恐不妥。您以为如何？

1996 年 6 月 9 日致钱学敏

九、广播、电影、电视与科学技术

● 电子计算机能绘出人叫它画的任何图画，而且比人画得更细致准确⋯⋯电子计算机既然可以制造还不存在的小塔楼的外景、内景的电影，电子计算机一定能制造整部的电影。有了创作家写的电影剧本就能通过电子计算机和光电技术、声电技术制造出电影来。开始时也许是电子计算机只造背景，人物动作还是真人演员拍摄，然后如同前一节讲的那样综合成片子。也许最后真人拍摄的部分逐步减少，主要是电子计算机造电影了。这就使电影导演从拍摄工作的局限性彻底解放出来，大大地扩展了他的创造能力，促使电影艺术向前发展。

科学技术现代化一定要带动文学艺术现代化　《钱学森文集》　卷二

● 文学艺术总还有个手段吧，从前这个手段的科学技术比较简单，但不是没有。书法，不就得有纸嘛、笔嘛、墨嘛，纸怎么造、笔怎么造，什么墨，还有砚台，这些都是技术基础，不过这个基础比较简单。科学技术发展了，人们就想到利用科学技术的成果，来作为文学艺术的表达手段。我看电影就是这么一个产物，电视也是这么一个产物。电影要没有科学技术能行吗？电视要没有科学技术能行吗？当然不行。而且电影、电视的这种技术是很复杂的，很不简单。整个电影、电视的制作过程，它所涉及的科学技术是很多很多的。既然认识到这个问题，那就要有这样一个看法，我们要主动地去用它（科学技术的发展）来为文学艺术的创造服务。

● 以前我刚回国不久时，看过一部叫《孙悟空大闹天宫》的美术电影，我爱看极了。从前搞个动画长片，那是很费劲的。将来再搞《孙悟空大闹天宫》式的东西，用不着画，电子计算机就给你搞了，而且能表达得更好，成本还会降低。我说了这些话，就是要讲：用电子计算机来做科教电影电视，这是一个新的发展。

社会主义的两个文明建设需要科教电影电视　《钱学森文集》　卷五

● 早些时候电台每天早晨有个 15 分钟的《科学知识》节目，后来改叫《科技与社会》，我是天天听这个节目的。1984 年在人民大会堂开茶话会，纪念这个节目开办 35 周年，我去参加了。当时我说要在 15 分钟以内使听众有所收获才算成功，不要让他听了半天也不知道是怎么回事，那就没起到作用。

关于科普工作　《钱学森文集》　卷六

参考文献

1. 钱学森：《科学的艺术与艺术的科学》，北京，人民文学出版社，1994。
2. 顾吉环，李明，涂元季编：《钱学森文集》（共六卷），北京，国防工业出版社，2012。
3. 《钱学森书信选》编辑组：《钱学森书信选》（上）（下），北京，国防工业出版社，2009。
4. 李明，顾吉环，涂元季：《钱学森书信补编》（共五卷），北京，国防工业出版社，2012。
5. 顾吉环，李明编：《钱学森读报批注》，北京，国防工业出版社，2012。

技进乎道，艺通乎神
——论工艺美术的技与艺

黄海波（常州大学美术与设计学院）
李丽娜（常州大学美术与设计学院）
黄德荃（常州工学院艺术与设计学院）[*]

摘　要：当我们面对一件工艺美术品时，首先注意到的往往是它的形体与装饰，并因此而惊叹于制作者炉火纯青的技术。从某种程度上说，技术高低决定了一件作品的造型与装饰水平，甚至可以说，技术水平就是评判工艺品好坏的重要标准之一。在有些时候，技术甚至成了唯一判断标准，其所要达到的最终目的——艺术反而被有意无意地忽略了。本文试图结合古代工艺美术传统，基于对当代工艺美术的批评，来对技与艺的关系进行分析。

关键词：技术；艺术；当代工艺美术

随着经济的繁荣及人们文化需求的高涨，在我们当下这个时代，各门类工艺美术均有了不同程度的发展，优秀作品层出不穷，极大地美化了人们的生活环境、丰富着人们的精神世界。不应忽视的是，有一些从业人员由于种种原因，对"工艺美术"内涵的理解产生偏差，过分强调"工"而忽视"艺"（不仅指艺术，也指思想），导致市场上出现一些仅以精工炫人眼目、以工害艺、以技妨美、纯粹炫技的"工艺技术品"，"工"成为其价值的源泉。它们或雕缋满眼、极尽奢华，或精工细作、费力劳神，让人赞叹于制作者的超群技艺，但在"艺"上却又似乎差那么"一口气"。甚而至于，一些从业者为了迎合部分消费者猎奇寻艳的心理，而以恶俗为高雅、以邪僻为个性，在歧路上越走越远。

无论中西方，上述这些类型的工艺"美术"品均拥有一定市场。尤其是以精工细作、材质高价为"特色"的那一类，由于更能吸引眼球，因此往往成为媒体报道的对象。久而久之，它们也就给人以主流的印象，似乎工艺美术就应该是这个样子。应该说，这类作品为工艺美术赢取了一定的社会关注，短期而言是有利于工艺美术整体发展的；但若着眼于长期，其效果则大打折扣，甚至会适得其反。材质与精工，说到底只是工艺美术之美得以呈现的物质基础与技术手段，当我们梳理工艺美术的美学传统，就会发现，工艺美术之"美"，其来有自。

一、材美工巧　文质彬彬

我国已知现存最早的工艺美术著作《考工记》中明确提出评判工艺作品的标准："天有时，地有气，材有美，工有巧。合此四者，然后可以为良。"[1]制作工艺品的材料，不同产地，不同季节，往往有很大差异。在材料来自天然、物资交流不便、生产全靠手工的前工业时代，同一种材料，产地和节气不同，等级即有优劣之分，产品的制作也往往要根据天时节序来安排工作环节和进度。如《考工记》中"燕之角，荆之干，妢胡之笴，吴粤之金锡，此材之美者也"，就是对制作弓箭最好的材料及其产地的记述；而"凡为弓，冬析干而春液角，夏治筋，秋合三材，寒奠体，冰析灂。冬析干则易，春液角则合，夏治筋则不烦，秋合三材则合，寒奠体则张不流，冰析灂则审环，春被弦则一年之事"，则是对弓的制作进度与一年四季之关系的论述。[2]

当今时代，生产条件大大不同于过去，天时地气（即自然规律）对工艺制作的制约力也明显减弱，但仍然有相当重要的意义，而且在某些工艺领域，其制约性依然存在。比如对于竹刻、折扇而言，竹材的好坏即对作品的品质高低起到很重要的作用。因此，对自己作品有较高要求的竹人十分重视取材，往往是亲自进山，选择竹龄、生长位置、表皮情况等都符合要求的竹材。然后通过初选、处理、一年以上的自然干燥（要在背光通风处）、终选等流程，最后留用的只有很少一部分。而且采伐竹子也需要遵循时令，一般在

[*] 黄海波（1969—　），男，常州大学教授、艺术学硕士。研究方向：艺术理论与实践。
　李丽娜（1982—　），女，常州大学硕士研究生在读。研究方向：公共艺术设计。
　黄德荃（1980—　），男，常州工学院副教授、艺术学博士。研究方向：晚明日常生活审美。

秋收冬藏之际，霜降前后是伐竹的最好时间。因为秋冬两季气温低，害虫少，竹子不太会遭受虫蛀，而且这两个季节竹材的水分不多，比较容易收紧。用嘉定竹刻艺术家张伟忠的话说就是，"竹子的元气都收在里面"。再如笛子的选材以浙江、江西、安徽一带的苦竹、斑竹、紫竹为好，其中又因黄土地所产竹材较直且质地密实，为制笛最优之选。对竹龄的要求则以四到五年为佳，因为其密度较高而水分较少；竹龄过低则水分太多，质地疏松；竹龄过高则水分太少，粗糙脆硬。后两者制成笛子或易霉，或易裂，都会影响音色。

总体来看，在当代的工艺美术生产中，天时地气的重要性相对要低于材美工巧，而工巧尤为重要。今天我们的世界已成为"地球村"，世界各地的材料都可以很容易地得到，这既是当代工艺美术的新机遇，也是新挑战。一方面，这些新材料大大丰富了工艺美术的表现力，有利于工艺美术的飞跃发展；另一方面，面对这些新材料，如何取舍、如何巧妙运用，就成为从业者必须认真思考的问题。技术是处理材料的技术，材料是技术开发利用的材料，两者相互制约，材料是基础，技术是保障。对材料的选择，既要美（包括外观和性能），又要合乎器物之"性"，还要能使技术得到最大程度的发挥。比如玳瑁纹理、光泽很美，但其性质较为脆硬，而且难得有大型原料，所以就较少用它做大件器物或曲面转折器物，而多是用作镶嵌材料，这就是材之性与器之性的相互制约关系；材之性又要与技之性相适应，假如工匠、艺师善于劈篾编织，则玳瑁虽美，也难以为用，因为劈篾技术难以处理玳瑁，这就是材之性与技之性的相互制约关系。总之，材料、工艺、器物应相互配合，以最大限度地发挥材之美与工之巧，制作出美的器物，这样才"可以为良"。

若是不顾器物之性，单纯为了展示材之美或工之巧而对材料和技术滥加运用，最终的结果只能是破坏物性，物不再是物，而是成了材料或技术的堆砌介质，这就是舍本逐末、以文害质了。在以乾隆朝为代表的清中期工艺美术品中，这种情况尤为突出。当时正值清代鼎盛期，各种材料可谓应有尽有，各类生产工艺亦可谓集前代之大成。材料与工艺的堆砌无度成为这一时期工艺美术的一个显著"特征"。图1所示这件作品，无论材料还是技术都臻于极致，不可不谓材美工巧，但这美与巧却不是有机统一在一起的，而是被硬生生地"拼贴"在了一个器物上，其结果只能是制作者精心选择的美材和殚精竭虑使用的技术被俗气的观

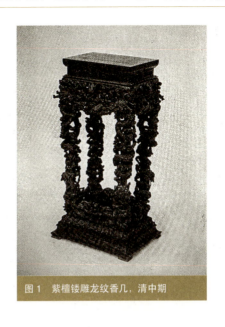

图1 紫檀镂雕龙纹香几，清中期

感冲击得无影无踪。类似生硬组合的例子还有紫砂茶具通体鎏金，设计者还美其名曰"创意"，殊不知正是这种"创意"白白糟蹋了好材料和好工艺，把紫砂材料良好的透气性能完全抛弃。之所以会出现这种结果，就在于作者的认识水平和艺术修养出现问题，没能把握"文质彬彬"的原则。相反，若是能在把握预想器形及材料特性的基础上，以艺统之，以理约之，然后施以精工，才有可能收到技、材、艺三者相互增辉、文质兼美的效果。如张同禄的景泰蓝作品《华冠万年灯》，虽然大量使用了金银珠玉等昂贵材质以及复杂的制作工艺，取得的效果却是雍容大气，富丽雅致，艺术意蕴浓郁。（图2）再如核、竹雕艺人秋人的一件作品，将一节竹子细劈成篾，形成丛生的细草，根部刻一小虫向上爬，另以竹片细致雕刻而成的蝴蝶置于其中一根"草叶"尖端，"小草"自然弯曲，甚至能令观者感觉到它的颤动，饶富意趣。这件作品构思、用工虽巧，却并不十分费工，因为竹材易于劈篾又富有弹性，正适合表现这一题材。（图3）不过，从另一方面来说，这件作品却又失之于巧：蝴蝶的添加太过刻意，破坏了作品的自然之妙，正所谓"人为为伪，非天真也"[3]。

孔子说："质胜文则野，文胜质则史。文质彬彬，然后君子。"[4]亦即文与质要能达到一种辩证的统一。对材料的自然之美（质），确应充分发掘，但这种发扬又不是无所约束的，而是要受到"文"即人的制约。文在这里不仅仅是指加工制作，还指一种人文尺度，包括今日所说的人机工程、情感化设计等；反

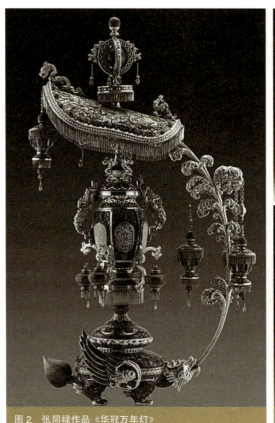

图2 张同禄作品《华冠万年灯》

图3 秋人作品（整体）（上） 秋人作品（局部）（下）

图4 张伟忠作品

过来看，文又必须以质即材料为基础，无论是浅层次地展现材质之美，还是深层次地利用材料进行加工制作，都只有立足于质才能实现。过分的加工不仅会损害材质之美，甚至会损害材质之性能，对产品造成严重影响。工艺美术的制作就是如此，材质的自然美就像红花，加工创造就像绿叶，红花虽好也要绿叶衬托，但绿叶太多又会遮蔽花朵。和氏璧尚为璞石时，需要工匠运用技术手段将其美质展露出来，而当它显出莹润雅致之美后，再对它进行任何装饰都是适得其反。从另一方面来说，材质的好和坏又不是绝对的，优秀的艺人通过对材料独到、老辣的把握，对有缺陷之材巧加利用，能"变废为宝"，创作出令人赞叹的作品。比如张伟忠曾从柴火堆里捡出一个废竹片，经过他因势就形、"将错就错"的简单处理，费工虽少却意境悠远。（图4）再如海派砚雕艺术家丁伟鸣的代表作《桃核砚》，充分而合理地利用原材料的颜色、形状、纹路等，制为半瓣桃核，砚堂中土黄色的自然色块，恰似剥掉的桃仁印痕，十分精妙。（图5）工艺美术的力量就在于超越质美的能力和改变物质本质的能力，人的力量在这种超越和改变中得到充分体现。

图5 丁伟鸣作品《桃核砚》

二、以天合天　去智去巧

庄子曾经讲过梓庆削木为鐻的故事：鲁国一位名叫庆的木工善于制作悬挂钟磬等乐器的木架，"鐻成，见者惊犹鬼神"。他的方法是"将为鐻，未尝敢以耗气也，必斋以静心"。斋戒的效果很明显：第三天即能忘掉功名利禄，第五天不再心存褒贬、巧拙等杂念，第七天甚至忘记了自己的四肢和形体。此时心思专一，外界的一切干扰因素都不存在，为谁做鐻亦不复重要。然后再到山林中观察树木之"天性"，就能发现隐藏着鐻的形象的材料。而自己所做的不过是把木料的多

余部分去除而已。这样顺自然、合天性做出的鐻,当然会被认为是鬼斧神工,天然生成的。[5]这个故事讲述了以天合天的过程,首先是通过斋以静心达到"去我"的地步,然后才能入山林、观天性、选木材。亦即人必须回归"自然而然"的纯朴之境,才能与自然对话——"观天性",真正融入自然、与天一体。"以天合天",即以自然合自然,前一个自然是指人的状态和未造之"物"的状态,只有进入纯然的即"纯自然"的状态才能与后一个"天",即规律、道相合。[6]

在这里,"天"即天然、自然,"人"即人工、人为。庄子主张不应"以人灭天"[7],而应是"天地与我并生,而万物与我为一"[8],即人与自然一体。但这又不是最终目的,最终目的是超越这种"天人合一",达到"以天合天"的最高境界。它深刻表明,工艺造物的根本思想、追求和评判标准是敬重自然,遵循自然本真。天(自然)统领包括人和人的创造在内的一切。工艺美术或说工艺造物从本质上看是人为、人事,即雕琢、修饰,但又应该"既雕既琢,复归于朴"[9]。人的工艺技术虽然很重要,却并不是终极追求或最高追求,而只是实现"复归于朴"的必要手段,亦即应发现并显露材质自身的自然本性,以其自身之美质能够恰如其分地凸显为工艺的终点。[10]如中国传统的青瓷工艺,除了釉色和器型的变化外,基本少有其他装饰,使用者或观赏者的注意力完全被优雅的釉色所吸引,釉料自然天成的素朴雅静之美展露得淋漓尽致,虽为人工制成,但人的因素却隐而不显,然而恰恰如此,益发显出制作者技艺之高、意匠之巧。再如当代嵊州竹根雕艺术家俞田,善于把握竹根之"天性",从姿态各异的竹根中捕捉灵感,作品具有强烈的生命力,稚拙之形内深具巧思,粗犷之态下别有妩媚。作品《吹》利用竹根的自然形状走势,表现了一个男孩鼓起腮帮使劲吹喇叭,憨态可掬的形象蕴含着全身的力量。虽然只是小小的竹根雕,给人的感觉却是体量庞大,很有张力。男孩身上的每一块肌肉,甚至衣服、头发也似乎把全部力量都集中到了嘴巴上。而且即使是细枝末节,如头发的处理,也可圈可点,作者巧妙利用竹的根须进行表现,一缕缕倒竖着的头发与人体的走势和动态紧相呼应。可以说,作者正是"形躯至矣,然后成见鐻,然后加手焉","以天合天"地创作出这件作品。(图6)

要想做到"以天合天",很重要的一点就是"去智去巧",即不做过分的雕琢,不以人害天。韩非子曾举过两个"智巧"的反面例子。一个是"客有为周君画策者",共花费了三年时间才完成,完工后的盒子在

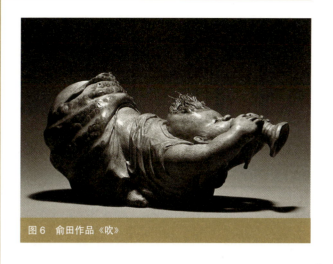

图6　俞田作品《吹》

正常状态看上去,与普通漆盒没有区别。若要欣赏盒子上的装饰图案,首先应垒起一面十版见方的墙,并在墙中间开一扇八尺见方的窗,最后必须趁早上太阳刚出来时,把盒子放在窗上,对着太阳观赏,只有这样才可以看到盒子上绘制的龙蛇禽兽车马等各种形象。韩非子对它的评价是,"此策之功非不微难也,然其用与素髹策同"[11]。另一个是宋国有人花了三年时间用象牙雕刻成一片逼真的楮树叶,混在真树叶中难以辨别。列子对此评论说:"使天地三年而成一叶,则物之有叶者寡矣。"韩非子继而进行总结:"故不乘天地之资而载一人之身,不随道理之数而学一人之智,此皆一叶之行也。"[12]这两个例子中的盒子与树叶都是典型的工艺美术品,而且直至今日,与之类似的产品仍有制作、有市场,比如必须借助显微镜才能"欣赏"的微雕,与照片无异的刺绣……这些工艺"美术"作品,不可不谓极工极巧,却均可归于韩非子所说的"一叶之行"。原因就在于制作者以自己的所谓智巧戕害了材料本身的客观属性,甚至违背了人的生理规律,试问有谁会每天通过显微镜使用或把玩一件工艺品呢?

更有甚者,把歪门邪道当成智巧,以挑逗大众的猎奇心理为能事。比如,专以古代春宫图或充满肉感和性暗示的裸女形象为器物装饰,甚至惟妙惟肖地雕刻生殖器官供人把玩(美其名曰"生殖崇拜传统""生命之源")。如图7中所示橄榄核雕就是这种奇巧淫技的表现,制作者精细地雕刻出不同形状的女阴,似乎是要呼应远古时代对生命、生殖的崇拜,但是与那些真正的民间艺人所创作的生殖题材的剪纸等相比,无论是作品的厚度、深度、力度、艺术性等,都显得苍白无力。原因就在于,那些真正的民间艺人是切切实实地"去智去巧",他们的创作是"我手剪我心",不虚诈,不矫饰,真正表现自己心中对生命繁衍不息的

热爱和渴望，没有"以人灭天"，只有"以天合天"；而这些橄榄核雕作者却是"用智用巧"，但由于缺乏对生命、生殖的深切体悟，所以导致将心思用在不该用的地方，无病呻吟，矫揉造作，因而没有"以天合天"，只有"以人灭天"。

三、以技进道，以艺通神

关于技术水平的极致，几乎所有工艺美术的研究者和从业者都可以脱口而出，即"技进乎道"。这来自庄子所讲庖丁解牛的故事。庖丁解牛的技术十分熟练，其动作和声音似舞如乐，之所以能如此，在于其"所好者道也，进乎技矣"。完全依凭自然之理，用精神意念而不是用眼睛观察牛的身体。于是用很薄的刀刃插入有空隙的牛骨节之中就显得宽宽绰绰，刀刃的运行也就有了很大的空间。[13] 庖丁之所以能有如此高超的解牛技艺，完全在于其对技术（刀）和自然对象物（牛）有着充分的认识和把握。而庖丁所说的以道入技，实际上是由技进乎道。他最初学习解牛时，眼中所见与其他人没有区别，都是一头完完整整的牛；三年后所看到的就不再是完整的牛，而是不同的组成部分了；到十余年后，游刃有余，以至持刀在牛骨节之间游走运转，仅仅"以神遇而不以目视"，进入完全自由的状态。这一过程开始于对实际技术的学习，最终把握了规律，即"依乎天理"。庄子这个故事想要说明的无非两点：一是技术的终极发展是入"道"；二是必须主动用"道"来统领"技"，即庖丁所谓"好道而入技"。[14]

庄子对道与技的关系进行了总结性阐述："以道泛观，而万物之应备。故通于天者，道也；顺于地者，德也；行于万物者，义也；上治人者，事也；能有所艺者，技也。技兼于事，事兼于义，义兼于德，德兼于道，道兼于天。"[15] 在庄子看来，所谓"技兼于事"，其实是说技不能独立存在，必定因事而作，也可以说是有其"事因"；而事的确立和成败不仅与技相关联，还取决于是否合乎义理；义又与德相系；德又通于道；道又与天相联系。在这里，庄子揭示或描述了工艺技术层次的一个理想图式，也是"技进乎道"或者说由道入技的一个图式，即技→事（物）→义→德→道→天。[16]

与此类似的论述还有很多，如韩非子曾说"巧匠目意中绳，然必先以规矩为度"[17]。这个"规矩"所指的并不仅仅是测量工具或长宽高之类的具体尺寸，更是指事物的规矩法度，是事理、规律。只有遵循这种"规矩"，才可以做到"静则建乎德，动则顺乎道"。[18]

他们的精到论述对我们今天的工艺美术来说，仍然具有深远的指导意义。一个人或一件工艺美术品的技术水平无论多么高超，都必须合乎事理，唯有如此才能技与艺相得益彰。如清代玉雕"桐荫仕女"，其原料本是一块琢玉碗时剩下的弃料，既有裂痕，又有黄皮，但匠师巧妙地把黄皮雕成叶子、垒石，把裂纹处理成门缝，经过这种化废为宝、化拙为巧的匠心处理，废料最终成为一件艺术价值极高的珍品。（图8）

结　语

本文概略总结了工艺美术创作和评判的标准，表述了笔者对工艺美术技与艺关系的粗浅认识。技术作为艺术表现的基础，应该以助益艺术为目的，而不应是为技术而技术，甚至以技害艺。工艺美术之为工艺美术，就在于既有工又有艺，工与艺完美结合、相得益彰，才能成其为美、成其为工艺美术。而工巧和艺术不仅在于技术水平的高低，更在于心，在于"法"，其不仅是艺人技艺的反映，还是其人格美的显现，并且来不得半点虚饰。

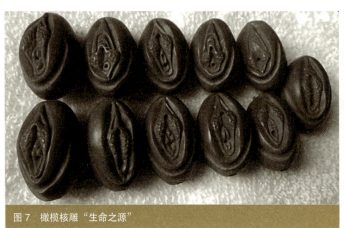

图7　橄榄核雕"生命之源"　　　　图8　清代玉雕"桐荫仕女"

（基金项目：本文为教育部人文社会科学研究青年基金项目"中晚明时期江浙地区玩物现象研究"（项目编号：19YJC760033）的阶段性成果）

注释：

1. 戴吾三编著：《考工记图说》，20页，济南，山东画报出版社，2003。
2. 戴吾三编著：《考工记图说》，20页、92页，济南，山东画报出版社，2003。
3. （明）杨慎：《总纂升庵合集》卷210《琐语》，转引自敏泽：《中国美学思想史》，1050页，北京，中国社会科学出版社，2014。此外，杨慎还认为"进乎道者技已末，感在心者物已微"，若以此为标准，可以说秋人的作品还停留在对技和物的追求与表现这一层面。
4. 杨伯峻译注：《论语译注》，61页，北京，中华书局，1980年第二版。
5. 陈鼓应注译：《庄子今注今译》，567~568页，北京，商务印书馆，2007。
6. 李砚祖：《"以天合天"：庄子的设计思想评析》，载《南京艺术学院学报（美术与设计版）》，2009（1）：15~20。
7. 陈鼓应注译：《庄子今注今译》，496页，北京，商务印书馆，2007。
8. 陈鼓应注译：《庄子今注今译》，88页，北京，商务印书馆，2007。
9. 陈鼓应注译：《庄子今注今译》，588页，北京，商务印书馆，2007。
10. 同6。
11. 刘乾先、韩建立、张国昉、刘坤译注：《韩非子译注》，454页，哈尔滨，黑龙江人民出版社，2003。
12. 刘乾先、韩建立、张国昉、刘坤译注：《韩非子译注》，260~261页，哈尔滨，黑龙江人民出版社，2003。
13. 陈鼓应注译：《庄子今注今译》，116页，北京，商务印书馆，2007。
14. 同6。
15. 陈鼓应注译：《庄子今注今译》，347页，北京，商务印书馆，2007。
16. 同6。
17. 刘乾先、韩建立、张国昉、刘坤译注：《韩非子译注》，56页，哈尔滨，黑龙江人民出版社，2003。
18. 刘乾先、韩建立、张国昉、刘坤译注：《韩非子译注》，260页，哈尔滨，黑龙江人民出版社，2003。

空铁系导析

陈冀湘[*]

摘　要：从系统论[1]分析，欧洲的"空铁联运"模式只是系统连接而非系统同构[2]。它的起源是30年前德法高铁线路快速推进对航空运输市场的挤压，本质是空铁之间相互妥协的一种商业方案。基于时序、国别、科技等因素的限制，二者的运转模型之间没有实现数学同构。而今日之中国则完全不同，与30年前欧洲"空铁之争"相比，在国情、规模、体量、速度、科技、人口、地缘等方面，矛盾对立烈度呈现几何级提升，从唯物辩证法分析，由量变积累到质变临界点成为一种可预判的必然，这就为从系统连接进化到系统同构奠定了现实基础。

关键词：系统同构；空铁系；突变论

　　基于系统同构的航空与高铁综合运输交通体系，简称"空铁系"（下同），包含系统同构（system isomorphism）、工程控制与信息导引三个系统的支撑。

　　空铁系以系统论为理论支撑，以快速网[3]构建为目标。问题导向从欧洲"空铁联运"的聚焦规划设计、管理和营销，转变为实现空铁客与货的"共时流转"和原理构成分析，以"艺术与科学"创新设计为指导，将城市航站楼功能移植到沿线高铁站来，通过智能互联工业成套技术装备和智能站台升级来实现"共时流转"。比对而言：空铁关系实现"系统连接"到"系统同构"，空港辐射城市数量将呈现几何级提升；相对关系由刚性竞争、各行其道走向泛在互联、柔性协同关系；从功能上，高铁客运网转变为快速网；票务信息导引系统由民航公司主导的"订单式"，走向市场消费主导的"菜单式"；战略意义上，高铁网由内循环走向内外双循环，由有界到无界的综合型新基建模式。空铁系统同构的目标是将未来高铁网中近千座人口50万以上的站点城市纳入系统，为开辟新发展格局提供"中国方案"。

[*] 陈冀湘（1968—　），男，湖南师范大学副教授，硕士生导师。研究方向：设计学。

一、熵减与进化

　　系统论中的熵减，是指热力学体系中的状态熵的减少，也指社会科学领域状态由混乱向有序的转变；进化（evolution）指生物学中种群基因频率的改变，也指社会科学生态由低等向高等的升级。熵减与进化是系统论最具价值的思想贡献，它揭示了自然科学与社会科学发展演变的内生原理和基本规律，为人与自然和谐发展、社会生态文明进步指明了目标和方向。

　　开放系统是系统论中最重要的基本概念，它的特点是系统与外界环境之间有物质、能量或信息的交换。用系统思想来观察现实世界，地球上的一切自然和人工系统几乎都是开放系统。开放系统的边界具有可渗透性，与环境之间有物质、能量或信息的交换，所以开放系统的运动在一定条件下可以是一个熵减的过程，能使系统趋向组织化和有序化。地球上生物进化的历程就是开放系统演化的一种重要模式。航空与高铁都是开放的人工巨系统，代表了当下人类社会工业文明最高形态，二者好像是天差地别——"一个天上飞，一个地上跑"，但实际上早就存在交集，即地面集疏交通运载部分。航空机场一般远离城市，通勤时间一小时左右，通勤方式有高速公路、城市轨道交通、地铁、磁浮线等，这些都是二者交集的部分，空铁之间也没有矛盾对立，直到高铁的出现，开始打破了这种平衡。30年前欧洲高铁网初步形成规模，高铁对航空市场形成空前的挤压，120分钟之内的支线航班几乎全军覆没，180分钟支线航班与高铁运营线形成各占一半的均衡状态，由此才有了"空铁联运"模式的出现。随着1987年法国戴高乐机场、1995年德国法兰克福机场将高铁引入机场通勤，由此开启了空铁系统之间由协同到进化的序幕。简单地理解：高铁可以作为机场通勤的方式，高铁网也可以是通勤的构成部分。

　　系统同构是系统论的重要理论依据和方法论的基础。系统同构一般是指不同系统的数学模型之间存在着数学同构，比如代数系统同构、图同构等。数学同

构有两个特征：一是两个数学系统的元素之间能建立一一对应关系；二是两个数学系统各元素之间的关系，经过这种对应之后仍能在各自的系统中保持不变。即：元素就是"人"，身份是旅客，航空旅客对应高铁旅客，可以相互转换，转换之后在各自系统中没有变化，依然是"人"。

在抽象代数（abstract algebra）中，同构（isomorphism）指的是一个保持结构的双射（bijection）。通俗来讲，即是一个态射且存在另一个态射，两者复合形成一个恒等态射。态射（morphism）是两个数学结构之间保持结构的一种过程抽象。对于许多复杂系统，不能用数学形式进行定量的研究，因此就有必要将数学同构的概念拓广为系统同构。人们常常把具有相同的输入和输出且对外部激励具有相同的响应的系统称为同构系统。以航空母舰为例：航母是人类20世纪创造的具有革命性的海空系统同构工业产物，深刻地影响并改变了今日世界的海权归属和地缘格局。船舶系统与航空系统都是开放的人工系统，通过实现船舶与机场功能系统同构，航母整体既有船舶的态射又存在机场态射，两者复合形成航母的恒等态射；恒等态射是一个系统整体，依靠核能或者将石化能源转换为电能来协同运行，具有相同的输入和输出，与现实社会有物质、能量和信息的交换，对外部激励具有相同的响应；飞行器是等价的，陆地上与航母上的飞行器性质没有改变。

不同系统间的数学同构关系是等价关系（即：集合上的一种特殊的二元关系）。等价关系具有自返性、对称性和传递性，根据等价关系可将现实系统划分为若干等价类。同一等价类内，系统彼此等价。即：航空旅客与高铁旅客是等价的，都是旅客。自返性可以理解为乘客可以是高铁旅客，也可以是民航旅客；对称性即高铁乘客可以转变为民航乘客，民航乘客也可以转变为高铁乘客；传递性是指民航乘客可以转变为公路客运乘客，高铁乘客也可以转变为公路客运乘客等。因此借助于数学同构的研究，可在空铁系统运动中找出共同规律。

二、国情与道路

系统论的思想源泉是唯物辩证法，交通基础设施建设是迈向中国式现代化的开路先锋，空铁系的思想核心就是实事求是从国情出发探寻面向未来的道路模式。2022年2月国务院印发了《国家综合立体交通网规划纲要》（以下简称《纲要》），同年3月发布了《"十四五"现代综合交通运输体系发展规划》（以下简称《规划》），明确提出了以"柔性协同[4]、泛在互联"的方式构建以高速铁路、国家高速公路、民用航空等为主体的快速网。它处于整个综合立体交通网中的金字塔顶层，是由地面迈向天空、二维迈向三维的跨界综合交通运输快速网，科技密集且外延效应强，其开创性模式对"一带一路"倡议、构建人类命运共同体意义重大。

目前已经形成规模效益的高铁网只有两个，欧洲高铁网和中国高铁网，分布于欧亚大陆的两端。2020年欧洲高铁网运营里程达1万公里左右，中国高铁网运营里程突破4万公里。根据2016年版《中长期铁路规划网》，到2035年中国高铁网运营里程达到7万公里，50万人口以上城市高铁通达。结合中国的国情来看：未来高铁网主要集中在"胡焕庸"线以东，包含了近千座50万人口以上的站点城市，涵盖面积达500万平方公里左右，是法国面积的9倍、德国面积的14倍；辐射人口14亿左右，是法国人口的20倍、德国人口的17倍，人口密度是德法均值的1.6倍。未来高铁网的规模和体量，对于民航企业的冲击，也将远远大于20世纪80年代欧洲出现的"空铁之争"。

这就需要从唯物辩证法的理论高度看待中国现实问题，实事求是地分析：30年前欧洲出现"空铁之争"，德、法、英为何没有选择空铁系统同构？从突变论角度分析，包含时序、国别、科技三个方面的变量因素：时序就是先有空港后有高铁网，通过规划连线可以实现二者的妥协；国别就是国土范围有限（特别像英国、日本这样的岛国），高铁网规模受限于国土范围，空铁之争只是停留在矛盾量累积，通过"空铁联运"就可以化解。科技就是智能工业互联网技术支撑。中国的国情完全不同，不均衡不充分依然是社会主要矛盾，人口和体量是德、法单一国家的数十多倍，且处于城市化工业化高速增长进程中，变量积累没有障碍，由量变到质变临界点[5]成为一种可预判的必然。

中国问题需要中国方案，目前的大兴机场和天府机场建设思路上就是照搬欧洲空铁联运的模式，缺乏基于中国国情变化需求的宏观思考，以及整体性和前瞻性，系统同构思想为快速网的构建提供了理论支撑。

三、问题导向与设计逻辑

包括事理分析、问题导向、工业设计、科技赋能、原理拓展、创新引领六个方面。

事理分析：快速网由三种完全不同的交通体系

构成。简单理解包含"三个层级,两个维度,两公一私"。"三个层级"是指按速度可分为三个层级:第一为高速公路;第二为高铁;第三为航空。高速公路普遍的运行速度是100公里/小时;高铁普遍达到300公里/小时,是目前地面轨道公共交通的最高速度;航空普遍在1000公里/小时。"两个维度"是指二维地面交通与三维空中交通,高速公路和高铁是二维地面交通系统,航空是三维交通系统。"两公一私"是指高铁和航空属于公共交通,线路固定;高速公路的运转主要以私家车为单元体,线路自主、运行自由,速度相比高铁和航空存在无法逾越的物理性代差,道路规划以城市、机场、港口等枢纽之间连接为主。

快速网的构建包含"快速"和"网"两个要素,同时也是《纲要》中实现"立体"目标的层级,干线网、基础网没有航空要素,只是二维交通网。目前的高铁网没有立体交通路径。要实现立体的目标,就必须打通航空与高铁之间阻碍通畅的环节。因此,高铁网与航空两者之间的对接通畅,成为构建快速网的问题导向。

问题导向:航班机舱与高铁车厢有着惊人的相似,都是高速公共交通运载工具。最大的区别在于民航有航空物流,航空旅客可以实现客运与大件行李同步流转,实现了客货分离;而高铁只有客运,没有高铁物流,也没有大件行李同步流转。这造成了二者之间交互对接的错位,这也是天地之间两套交通模式物理对接存在的系统性落差。一旦打通环节,理论上讲在任何一个高铁网中任何站点城市都可以与航空港无缝对接,高铁网就成为立体交通快速网。这需要从系统构成的角度建立对接渠道,即客流和物流。客流相对简单,靠人的主观能动性完成转化;物流没有主观能动性,就需要通过工业设计来解决。

工业设计:事理分析[6]决定设计逻辑,逻辑决定如何进行工业设计。具体包括软硬件两个方面的支撑,即智能信息导引站台、箱体传送带、高铁货运专用车厢、后台信息大数据导引等系统来支撑。从设计学学科来看,就是基于智能工业互联网技术的工业设计,包含路径信息导引系统和智能机器人路径成套装备系统两个方面。

科技赋能:通过科学技术赋予智能机器人一定的主观能动性,替代人工运载货物,做到功效最大化。即:智能机器人有完成简单动作的能动性,通过智能机器人箱体模块,运载货物自动出入高铁车厢完成装填。这样可以使高铁物流能效得以最大化释放,做到精准、高效、快速,标准化、无人化和零误差,同时与高铁客运并行不悖。

原理拓展:原理是最具普遍意义的基本规律。通过科技赋能解决了问题导向,通过工业设计打通障碍,就可以回归原理,从艺术构成和科学功效两个方面,对快速网的构建模式进行量化分析。而智能技术的介入破解了高铁与航空票务分账的矛盾,每一步的流程都有数据链记录,机票费用、高铁票费用、托运费用都可以独立结算,同时也避免了天空垄断。

创新引领:将城市航站楼搬到高铁站来。城市航站楼是机场功能的延伸,点对点地实现机场与城市的对接,这是航空系统与外界有效的连接方式,对接城市但不是对接高铁网。这就需要实现城市航站楼的功能系统转换以及空铁系统构成新模式原理的分析。

四、将城市航站楼搬到高铁站来

创新思维来自"艺术与科学"的指导。工业革命的本质是功效,时间不变但效率提升,功效提升来自科技进步。诺贝尔奖获得者李政道教授提出:"艺术与科学"[7]的共同基础是人类的创造力,它们追求的目标都是真理的普遍性,"艺术与科学"揭示了工业文明发展的本质和规律,既可以解释近代历史的流变,又可以昭示未来。

"空铁联运"模式的本质是将值机柜台的功能延移到城市航站楼,即将机场的值机柜台搬到空港与城市连接的轨道交通的起点站,值机行李托运手续完成后,旅客一站式抵达机场站点,直接到候机厅。但是,用高铁运载旅客则不同。高铁线路是多个城市串联,不能一站式抵达,这就需要将城市航站楼的功能搬到高铁站来,如此,就形成串联式城市航站楼,如果以此为圆心,多轴延展,就可以集疏区域范围内上百个站点城市乘客,运量将呈几何级提升。如果以符号A代表城市、O代表机场,这是典型的"A—O"点对点往返路径模式,属于系统连接。高铁线路沿途串联了多个城市,即"N—M—H—G—F—O—A—B—C—D—E"往返模式,如果将沿途城市的高铁站增加城市航站楼的功能,集疏沿途多个城市旅客,运量就会复数级地提升;如果"O"点的位置处于高铁网交叉枢纽,以"O"点为圆心有条线路交叉通过,就可以集疏区域范围内沿途城市旅客,运量就会几何级地提升。(图1)

这是一种新的门户型机场模式,蕴含的动能远远

图1 空铁系统同构单一数学理论模式演化图

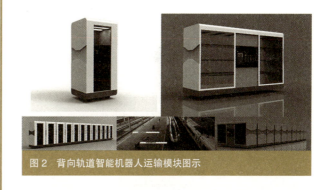

图2 背向轨道智能机器人运输模块图示

大于原有机场模式,是区域板块崛起的动力源。综合而言,最大的进化在于"时间换空间"和"多城共享,节点圆心,多轴延展"两方面。同时,"牵一发而动全身",未来城市高铁站有近千座,完成如此规模的升级,意味着需要用新的理念进行整体规划设计,需要基于智能工业互联网的成套装备设计。

五、基于智能工业互联网的成套装备设计

从严格意义来讲:旅客包含了"人和物",航空实现了旅客与大件行李同步,但高铁只是客运,这是实现空铁系统同构的核心的问题导向,即高铁系统实现乘客与大件行李"客货分流"与"共时流转"。相比于30年前的欧洲空铁联运,期间发生的最大的积极变量就是第四次工业革命,特别是智能工业互联网技术的成熟与运用,为空与铁之间系统连接到系统同构(简称空铁系),构建有中国特色的综合运输立体交通快速网,奠定了坚实的技术基础。

技术路径:基于智能工业互联网技术的成套装备系统设计制造。

(1)同步系统和非同步系统,以及相对应的信息导引控制软件。同步系统:背向无人轨道智能模块行李装卸系统,实现高铁运输航空旅客行李同步。非同步系统:独立智能站台,以智能模块实现物流装卸系统,实现高铁物流、高铁对接航空物流。

(2)成套装备以及相对应的信息导引软件系统:智能站台、智能机器人模块、智能高铁物流车厢(与智能机器人模块配套)。传送带:智能机器人模块离开与送达平台的运输带。(图2)

同时,想要控制这样的运转,还需要构建相对应的工程控制系统和信息导引系统,即成套装备制造与软件控制、票务导引系统等。

技术描述:旅客在高铁站通过安检先到航空值机区,自助完成值机、大件行李信息录入;传送带传到托运工作区,检索后人工填装入机器人模块;模块通过传送带抵达背向智能站台靠近尾箱区域;背向智能站台含有液压装置,列车停驻于站台后,通过激光测距细微抬升降低,在数秒之内,使站台平面与尾箱平面完成精准对接;这两个平面都均匀布置信息感应钉,受后台软件控制,在数分钟之内,模块自动运行完成上下车厢,与正向站台旅客上下车同步;抵达空港,以同样的方式完成装卸流程;大件行李进入空港行李分拣系统;人工装运至对应航班飞机行李舱。以一个机器人模块装运5个大件行李计算,一节行李尾箱可以优化到装50个模块,两节行李尾箱可以装100个模块,三节可以装150个模块,对应的是800名乘客,可以运行空铁专列,尾箱数量和班车密度可以根据旺季淡季流量变化调整。(图3)

能实现大件行李同步系统,实现非同步系统就变得简单。非同步系统就是高铁物流系统,机器人模块更大,独立智能站台。如果航空港也是高铁物流智能站台之一,则航空物流与高铁物流实现无缝对接。如果实现了将城市航站楼功能到高铁站的转移,理论上讲,高铁网中所有的城市站点都可以实现同构,高铁网变为空铁"叠加"态。而且,同构的体量越大,释放的动能越大,进化的程度越高。(图4)

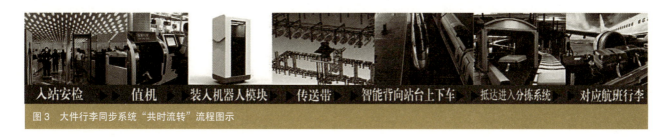

图3 大件行李同步系统"共时流转"流程图示

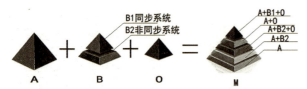

图解：A 高铁网　B 智能工业互联网技术成套装备系统（包括B1同步系统和B2非同步系统）　O 航空港（嵌入高铁网交叉节点）　M 快速网
A——高铁客运系统　A+B2——高铁物流系统　A+B2+O——航空物流系统　A+O——航空客流系统　A+B1+O——空铁大件行李同步系统

图4　高铁网到空铁系功能"叠加"态示图

六、典型案例与顶层设计

宜昌三峡机场是在国土范围内，符合"时间换空间""多城共享，节点圆心，多轴延展"属性，最完美、最典型的空铁同构的单一模型案例。宜昌的战略价值在于它处于地球上最长的两条高铁线——呼南线和沪汉蓉线交叉点，南北东西跨度2000多公里，"180分钟"分界点范围内涵盖了十余座省会城市、上百座二三四线城市，辐射3亿多人口。而且只需要做到：对沿途高铁站点进行智能站台升级；在规划时将交叉点与三峡机场无缝对接；现有三峡机场升级为航空门户港。以此作为中部崛起标志性项目，可以极大节约建设成本，对于缓解目前发展不均衡不充分的矛盾，推进海陆再平衡，具有战略意义。

这就需要顶层设计，它包含了系统工程和政治意志两方面跨学科的集体智库思维。系统工程通过信息和反馈建立了工程技术、生命科学和社会科学三者之间的联系，继承延续成熟的概念和方法，直接用于另一个科学领域，避免重复研究，通过类比催生新的设计创新和控制方法。政治意志具有战略前瞻性，以唯物辩证法的对立统一规律为导向，以发展的眼光、全面的观点看待空铁之争，预判二者之间渐变到突变或飞跃的可能，并寻求统一的科学新秩序来实现重构与升华，避免重复建设和浪费。

大国崛起的工业化道路模式各不相同。200年前，大英帝国开辟海洋交通运输航道，控制海权与殖民地港口贸易得以崛起；法西葡意等欧洲国家也是同样的方式；1891—1916年，沙皇俄国通过建设西伯利亚大铁路，奠定苏联的大国基础；德国和日本作为两次大战的战败国，则是依附于海洋贸易，靠工业产品贸易成为强国；美国崛起于100年前开始的横跨两洋的高速公路网建设，"汽车上的美国"为二战获胜取代英国成为全球霸主，奠定了雄厚的工业基础。

这揭示了工业社会发展的本质和规律，工业革命是科学，工业文明是人文，每一次工业革命都会催生新的工业文明。交通总是不同的工业革命阶段科技的集大成者，是先进工业文明的开路先锋，这就是交通战略价值的内涵。从唯物辩证法的角度分析："交通"不是"道路"，"交通"是物质性的行而下的经济基础，"道路"则是意识性的形而上的上层建筑，但"交通"一旦具备了工业文明的先进性，就可以上升为"道路"，即："大道之行也，天下为公"，交通就具有了文明的内涵。

那么今日之中国呢？就是空铁系。

注释

1. [美]冯·贝塔朗菲：《一般系统理论：基础，发展，运用》，林康义、魏宏森译，11~13页，北京，清华大学出版社，1987。
2. 全国自动化名词审定委员会编：《自动化名词》，44~45页，北京，科学出版社，1990。
3. 国务院，国发〔2021〕27号：《"十四五"现代综合交通运输体系发展规划》，第三章，构建高质量综合立体交通网，2021。
4. [美]哈肯：《高等协同学》，郭治安译，北京，北京科学出版社，1989。
5. [法]雷内·托姆：《结构稳定性与形态发生学》，罗久里、陈奎宁译，15~16页，成都，四川教育出版社，1992。
6. 柳冠中：《中国工业设计断想》，31~35页，南京，江苏凤凰美术出版社，2018。
7. 李政道：《李政道文选——科学与人文》，26~29页，上海，上海科学技术出版社，2008。

探 索

重塑记忆：
黄州会馆名称考论
方圣德[*]

摘 要：长江中上游的移民线路上，地方志记载了百余座黄州会馆，填补了现存只有少量建筑遗产的缺憾，再现了明清两代黄州移民迁徙的历史状况。这些黄州会馆有17个名称，分为以信仰为纽带的宫庙式会馆、以地缘为基础的会馆和公所与以业缘为基础的行会组织。三个类型存在一定的时间递进关系，体现了地缘观念由封闭、固化向外拓展并不断消融的过程，也是黄州移民在信仰、族群、社会经济方面，介于原籍与寄籍间互动下的表征。本文结合文献与现存建筑，对黄州会馆名称进行考论，恢复逐渐模糊的遗产信息，重塑了"湖广填四川"线路上黄州人在社会同化过程中的集体记忆，为线路遗产的适应性保护与价值传承提供线索与依据。

关键词：黄州会馆；帝主宫；建筑遗产；湖广填四川

一、引言

长江流域中上游区域，特别是川渝地区，保留了大量的会馆建筑，随着长江经济带文化建设的日益深入，这些具有多元文化特质、多重保护价值的建筑遗产，在政府和民众的双重支持下，得以日渐恢复往日的气象，成为当地文化消费的据点。这些建筑遗产中，规模大、数量多的一般为省馆，如江西会馆、湖广会馆、福建会馆等，是近几十年来学者们考察与研究的重点对象。在这条历史悠久的移民线路上，还存在一些地方性会馆，移民籍贯单一且明确，会馆名称却并不统一，最具代表性的当属"黄州会馆"，它多数情况下被命名为"帝主宫"，也有其他一些称谓，被许多研究移民会馆的学者著录过，但并没有引起更深入的讨论。

据笔者调查统计，目前现存的黄州会馆有15座，还有一些仅存残垣断壁或碑刻记载的没有计算在内。在这些建筑遗产中，有一些连同其他建筑群被确立为国家重点文物保护单位，如重庆市渝中区的湖广会馆，内有黄州会馆齐安公所；也有的被单列为省级重点文物保护单位，如四川省古蔺县帝主宫、陕西省旬阳县蜀河镇黄州馆等（图1），以及一些县级文保单位。由此可见，黄州会馆建筑遗产，名称非常不统一。另外，还有一些特殊的情况，例如：现存的古蔺县帝主宫仅为整体建筑的第二进，第一进为齐安宫（20世纪70年代后期被拆除）；重庆市铜梁区安居古镇的黄州会馆，主体建筑匾额为"帝主宫"，而院前的牌坊匾额却题为"齐安公所"。

在移民史的研究中，湖北黄州府，特别是麻城县作为移民祖源地，得到了众多学者的关注和深入的研究，"麻城孝感乡"现象，成为"湖广填四川"移民研究绕不开的切入点。历史文献中有不少关于黄州会馆的记载，也是会馆研究学者们重要的研究材料。据笔者目力所及，几乎所有研究川渝地区会馆的论著，都会提及黄州会馆，足以说明其分布之广、数量之多。然而，现存黄州会馆建筑遗产，与其所产生的历史影响十分不匹配，同时，文献记载的黄州会馆的命名累计17种之众，而且，上述的一部分黄州会馆建筑遗产，

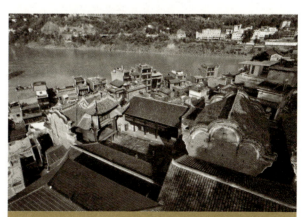

图1 陕西省安康市旬阳县蜀河古镇护国宫，即黄州会馆，陕西省重点文物保护单位。何银平摄于1997年

[*] 方圣德（1978— ），男，澳门科技大学设计学博士，黄冈师范学院美术学院副院长，教授。

有多个名称叠加在一起，文献记载也含混不清。这些零星的记忆碎片和复杂的命名，遮蔽了我们对"麻城孝感乡"这一特殊移民现象的整体认知。因此，通过文献考据的方法，结合现存的黄州会馆建筑，将移民祖源地"帝主信仰"的变迁与寄籍地会馆名称的多样性纳入一个整体的研究视域，考证黄州会馆命名的内在逻辑，重构"湖广填四川"线路上黄州人在社会同化过程中集体记忆的同时，也有助于整体理解明清几百年长江中上游波澜壮阔的移民迁徙史。

二、地方志记载黄州会馆的名称及数量

长江中上游地区是明清两代"湖广填四川"的移民目的地，几百年来超省级大量人口的迁徙，使该区域的移民会馆的密度远远高于其他地区。近几十年来，学者们针对超大规模的移民会馆做了众多的考证与统计。例如何炳棣先生以芝加哥大学和哈佛大学所藏三千余种明清地方志为材料，整理罗列了明确标注的会馆名录。[1] 何先生强调，由于两大学所藏地方志有限，其统计不是十分详尽。蓝勇教授就四川地区的会馆数量做了详细的统计，108县共有会馆1414个，比之前学者们的统计增加了近乎一倍。[2] 还有一些博士论文对这一区域的单一省馆做了统计，但就实际情况来看，都无法做到数据准确。

出现这一统计学上的困难，主要原因有如下两条：其一，"同籍客民联络酾资，奉其原籍地方通祀之神，或名曰庙，或名曰宫，或名曰祠，通称会馆。"[3] 这种粗放的表述与实际情况有很大的出入。何炳棣先生在辑录会馆之时，专门讨论了这个问题，他认为，"各省郡乡土专祀神祠名称至为复杂……除了会馆俗称复杂紊乱以外，有时某省专祀之神会变成他省通祀之神。"[4] 因此，凡志书中未明示为会馆之名而又为孤例，即使命名为庙、宫、祠，都不能轻易视为会馆。其二，尽管四川省地方志收录祠祀、寺观、庙坛十分详尽，但也并不是每个县都是如此，如同治《新宁县志》记载："邑多楚人，各别其郡，私其神，以祠庙分籍贯，故建置相望。今以在城内者列之，乡镇所建不悉载，然名目总不外此。"[5] 还有一些地方志中对会馆的记载也不齐全，时有遗漏，比如现存于重庆市渝中区湖广会馆中的黄州会馆齐安公所在《巴县志》中并未记载，还有四川省金堂县、三台县、富顺县，陕西省旬阳市等地现存有黄州会馆建筑，但在清代和民国的地方志中都未记载。

所幸的是，"帝主宫"除了作为黄州会馆的名称之外，无论是文献资料或者建筑遗产，还没有发现其他会馆以此命名。此外，传统地方志的记载缺失可以通过后人的其他记载弥补，如官方档案、现代志书、文史资料、回忆性文章等。据此，笔者以文献整理的手法，收集了212个黄州会馆，详细统计见表1。

表1 传统地方志与现代文献记载黄州会馆统计表

文献类型	地域分布与数量									合计	
	四川	重庆	陕西	云南	湖南	贵州	湖北	安徽	河南	上海	
传统地方志	48	45	3	1	3	2	21	1			124
现代文献	29	12	15	1	5	3	20		2	1	88
合计	77	57	18	2	8	5	41	1	2	1	212

考虑到新中国成立以后，会馆挪作他用，或年久失修，以致大量的自然损毁，现代史志材料在编撰之时，大多使用了当地民众的日常称呼，即"黄州会馆"或"黄州馆"，其原本建筑的名字由于牌匾的消失，而变得不可考。鉴于本文旨在考察黄州会馆名称的原始含义，所以只以传统地方志记载的124个黄州会馆为对象进行探讨，量化记载见表2。

表2 清代、民国地方志记载黄州会馆及其命名统计表

类别	会馆名	地域分布与数量							合计
		四川	陕西	云南	湖南	贵州	湖北	安徽	
帝主信仰性质	帝主宫	83	3		1	1	9	1	98
	帝主庙						1		1
	护国祠	1							1
	护国寺					1			1
	福国寺			1					1
	威灵宫	1							1
地域归属性质	黄州庙						4		4
	黄州馆	3							3
	黄州会馆	2					1		3
	黄州公所				1				1
	麻黄古庙				1				1
	齐安宫	3							3
	齐安公所						2		2
	齐安书院						1		1

续表

类别	会馆名	地域分布与数量							合计
		四川	陕西	云南	湖南	贵州	湖北	安徽	
行业性质	老君殿						1		1
	轩辕殿						1		1
	广义公所						1		1
合计		93	3	1	3	2	21	1	124

注：此表统计的四川包括重庆市。湖北黄冈的麻城市五脑山帝主宫是帝主信仰的源头，是一座道教宫殿；在清代，帝主信仰在不断向外开拓的过程中，大别山周边区域也开始建造供奉帝主的庙宇，历代《黄州府志》及周边其他地方县志有辑录，本表不作收录。

从黄州会馆三类命名的性质分析，可以分为以信仰为纽带的宫庙式会馆、以地缘为基础的会馆和公所与以业缘为基础的行会组织。鉴于"帝主"名称及其信仰体系，将寄籍的移民会馆与原乡记忆深刻关联，因此，黄州会馆地缘观念的变迁，与黄州移民在信仰、社会活动中和原籍地保持密切联系，且长时间互动是分不开的。

三、"帝主"的创造与"帝主宫"封闭的地缘观念

民国《达县志》记载了晚清湖北京山人易崇阶任达县知县时，为重修的禹王宫写的序文中提到："建立禹王宫，以为饮福受胙之所……上以安妥神灵，下以敦乡谊，岂不懿钦！岂不懿钦！"[6]易氏的这篇序文，点明了移民会馆在精神领域的两个主要功能，即"上以安妥神灵，下以敦乡谊"。这里的"安妥神灵"的禹王，指的是两湖地区的通祀之神大禹，即湖广会馆的崇祀之神，和江西、福建、广东等会馆通常称"万寿宫""天后宫""南华宫"一样，供奉的都是各省的"通祀之神"，是"福佑"和"乡谊"于一体的象征，"但在移民社会的语境下，某一神祇既已和某一特定人群联系在一起，也便从原籍'通祀之神'转变为一籍之'乡神'"。[7]在长江中上游，一个移民的聚集地，往往有多个崇祀带有严格地域划分的"乡神"的会馆，供奉着各地的"通祀之神"，构建起一个个彼此排斥、封闭的移民社会。那么，作为黄州移民会馆的帝主宫和"帝主信仰"是否也具有同样的逻辑呢？

（一）从"福主"到"土主"：移民地信仰的反向影响

湖北省黄冈地区的"帝主信仰"据可查文献显示，始于明代中叶的麻城，明清两代，麻城县属黄州府管辖。关于帝主信仰的演变过程，麻城地方学者凌礼潮先生作过相关研究[8]，他指出，清康熙"帝主"信仰的原型"张行七"被供奉为"土主"。实际上，明万历梅国桢[9]撰的《募修五脑山墙垣序》已经指明了麻城五脑山供奉的是土主庙："土主，邑福神，相传以灭火灾得道，五脑山盖其飞升所云，邑人即其地祠之。"[10]梅文中"福神"说法来源于稍早的嘉靖二十四年（1545）毛凤韶[11]撰写的《紫微侯灵应碑记》，此文是应时任太子太保的刘天和[12]所撰，记录了刘天和在任甘肃巡抚时，受"福主""保佑"击溃外敌，又联想其先祖刘梦也受"福主"神助，得明太祖嘉奖之事，为报答福主恩惠而立碑以记。碑记开篇就确立了张行七的"福主神"地位："侯之为神也，相传以灭火灾肇迹。厥后持赤帜拥精兵却僭乱，有护国佑民之功，故受封紫微侯。邦人即于五脑山立祠祀之。无问智愚，凡遇干旱、瘟疫、水火、盗贼之变，必以告于神，其阐灵昭应不可殚述。诚万民之倚庇、一方之主宰也，故人称为'福主神'云。"[13]在"救火英雄"之上，毛凤韶添加了因"护国佑民之功，故受封紫微侯"一条，据凌礼潮考证，官方并没有封紫微侯的记载[14]。另外，其他记载中还有说法不一的情况，如光绪《梁山县志》记载："帝主宫，县南城内，即黄州会馆。相传为张土主名七，年方七岁，弃家至湖藩，营谋货殖以事，系麻城三年，梦受紫微妙法，手提红棍，身跨乌驹，扑灭本县火灾，宋时敕封'威灵显化'。"[15]由此，"紫微侯"一说应是乡民或者乡绅附会。在碑记后文中，毛凤韶以刘家两起灵应事件，再一次强化并叠加了福主忠孝两全的"护国"之功，"是故江浦之应启其忠也，甘肃之应所以启其孝也，非私与也。传曰'天之所助者顺'"。这为清代西南地区的黄州会馆命名为"护国寺""威灵宫"提供了事实依据，也是清康熙时期记载"明封助国顺天王"的事实根据。

刘天和为了"答神贶"，回报"福主"神助，为其立碑颂德，但并没有修缮祠庙。在梅国桢主持募修五脑山时，庙宇应该非常简陋，因为在梅氏序文中这样记载："嘉靖辛酉（1561）间，庙渐圮，人争捐金新之，楹檐榱桷悉易以砖石，避蚁患，能久远也。万历癸酉（1573），道士某来告曰：'祠故无墙，今新矣，尚仍之，非所以妥神灵，示壮丽也。'"修缮之前的祠庙没有墙，且都是草木搭建的简易庙宇，此时可能也没有打算修

墙，所以该庙的道士找梅国桢争取，还进一步说明了理由："羽旄干戚，其锋不足以御非常，而王者之出入资焉，以壮观耳；帝阶等级，何补於王居，而高必数仞，以秩分示尊也。祠不墙，则殿寝像貌可望而窥，神之灵不其亵乎？"有墙的祠庙让其更加壮丽，且能显示其等级的尊贵，还能使其具有神秘性，不使神灵被亵渎。很显然，经过梅国桢主持修缮的"张相公庙"，在毛凤韶冠以"福主"称谓的加持下，俨然成为地方公祀的"土主庙"了。

土主信仰盛行于我国西南地区[16]，类似于土地神一样的社神[17]，祭祀的都是对该区域有功德者，川渝滇黔等地现在还留存有大量的土主庙以及以"土主"命名的行政区。远在湖北东部的麻城为何要信仰"土主"呢？"麻城孝感乡现象"可以做出很好的解释。谭红团队从地方志、族谱、墓志和碑铭中整理了元末至明末迁徙到四川的968支移民家族，其中明确为黄州籍移民家族的有417支，占比43.1%，而黄州府麻城县籍移民达到401支，占所有黄州籍移民的96.2%。[18] 民国《荣县志》称，"明太祖洪武二年，蜀人楚籍者，动称是年由麻城县孝感乡入川，人人言然。"[19] 康熙七年（1668）四川巡抚张德地在奏疏中提到："查川省孑遗，祖籍多系湖广人氏，访问乡老，俱言川中自昔每遭劫难，亦必至有土无人，无奈迁外省人民填实地方。所以见存之民，祖籍湖广麻城者更多。"[20] 如此大规模的麻城移民迁徙入川，地方信仰随之入川的可能性是极大的。比如麻城籍移民在迁徙途中路过湖北北部，一部分人落籍该地。据地方志记载："乡曲风俗多有于寝堂神龛前塑土主像，尸祝之者，盖不忘麻本云。"[21] 应山县也有记载："除夕改换春帖，例于神主左右，题麻城土主张七相公。"[22]

由此可以断定，入川的黄州麻城人会将本土信仰带入落籍地供奉和祭祀，由于带去的是本土信仰，而张行七的英雄事迹与土主信仰的"有功者"特性相吻合，他们会比照四川地区盛行的土主信仰而给"张七相公"冠以"土主"身份，在入川移民与原籍地居民的长期互动中，"土主"的称谓自然会影响到黄州麻城，这种信仰称谓的"反向影响"，使明代中期到清代早中期的黄州府地区的地方志记载"张七相公庙"中供奉神的称谓即为"土主"了。

（二）从"土主"到"帝主"：民间造神的基本套路

需要注意的是，民国二十四年（1935）《麻城县志前编》有这样一条记载："帝主庙，在袁家河区万家岗，清乾隆庚寅年（1770）桂之祥创建。"根据盛行于西部地区的帝主宫，以及晚清黄州府地区的帝主庙和帝主宫，这座创建于1770年的麻城县袁家河区万家岗的帝主庙，无疑供奉的是土主张行七，可能是建筑规模小，又处于相对偏远的村落之中，而没有辑录于乾隆六十年（1795）《麻城县志》之中。为什么会突然出现"帝主"这一称谓呢？笔者整理的地方志记载的关于黄州会馆的统计中，明确有建造时间的黄州会馆，乾隆及更早时期的有14座，命名为帝主宫的有13座，且全部在长江和汉江上游。从文献记载的时间逻辑来看，西部地区作为黄州会馆的"帝主宫"建造时间要早于位于黄州府麻城县的"帝主庙"。为了厘清这一逻辑，首先需要讨论明末清初在我国西部大量出现会馆的历史背景，以及为何要选择"帝主"作为会馆的祭祀对象。

明末清初，四川人口骤减是一个不争的事实，"丁户稀若晨星"[23]，"榛榛莽莽，如天地初辟"[24]，"孑遗流离，土著稀简，弥山芜废，户籍沦夷"[25]。诸如此类，在地方志中随处可见。造成这一结果的原因，"张献忠剿四川，杀得鸡犬不留"这一传说甚为流行，早年，张大斌、胡昭曦等先生对此作过批驳[26]，认为是长期战乱影响所致。就具体事件的影响来看，王纲先生总结了五种因素，分别是明万历杨奢叛乱、明末张献忠作乱、明官军与地主武装之间的掠杀、清初吴三桂反清以及天灾瘟疫等[27]，全面阐述了四川遭受严重破坏的原因。

顺治十年，清政府出台了"四川荒地，官给牛种，听兵民开垦，酌量补还价值"[28]的政策，意在招揽本籍因战乱逃散的民众归籍。然而，此时四川虎患十分严重，生存艰难，"昔年生齿繁而虎狼息"，而今，"据顺庆府附郭南充县知县黄梦卜申称：原报招徕户口人丁五百零六名，虎噬二百二十八名，病死五十五名，见存二百三十二名。新招人丁七十四名，虎噬四十二名，见存三十二名。……夫南充之民，距府城未远，尚不免于虎毒，而别属其何以堪耶？"[29] 连本乡人都不敢归籍，何况外省移民。所以，这段时期四川人口恢复十分缓慢。康熙十三年至二十年，又经历了长达七年的"三藩之乱"，再一次大屠杀使四川人口降至历史最低值。于是才促使了康熙年间各种为恢复人口而鼓励移民的各项"招民议叙"政策的颁布，如进一步招徕逃散的民众归籍，并纳入官员的考核中为其一，《康熙起居注》载有二十一年二月"四川遵义县班衣绣招徕难民五十余口，应照例加一级。"[30] 其二，开垦的田亩，永准为业，且可以任报升科田地。康熙

"二十九年，以四川民少，而荒地多，凡流寓愿垦荒居住者，将地亩给为永业"。[31] 雍正六年二月，四川布政使管永泽上奏："川昔日地广人稀……来川之民，田亩任其插占，广开四至，随意报粮。彼时州县唯恐招之不来，不行清查，遂因循至今。"[32] 家谱中也有类似记载，如民国《云阳涂氏族谱》："占垦者至，则各就所欲地，结其草为标，广袤一周为此疆彼界之划，占已，牒于官。官不问其地方数十里、百里，署券而已。后至者则就前贸焉，官则视值多寡以为差，就其契税之。"[33] 其三，入川移民允许入籍，其子弟也能在川参加科举，获得考试权。同样是康熙二十九年，户部批准四川陕西总督葛思泰疏言："蜀省流寓之民，有开垦田土，纳粮当差者，应准其子弟在川一体考试。"[34] 此外，还有诸如"鼓励老农入蜀教垦""春耕农忙禁派民役""查还官兵强占民田"等。这些政策的实施，再次掀起了更大规模的移民大潮。历史上著名的"湖广填四川"指的主要就是这一次移民浪潮。

尽管湖广人（特别是湖北人）拥有"近水楼台先得月"的优势，但事实上移民的来源是十分多元的，山陕人更早于湖广就已经移民至四川北部，江西、福建等地的移民在迁徙过程中大多会过籍两湖地区，有学者认为，存在"江西填湖广，湖广填四川"[35] 的现象，大量的江西和福建的移民进入四川后，依然会认同原籍。四川地区普遍且数量庞大的江西会馆、福建会馆充分显示了这些地区移民的地缘观念。蓝勇先生以地方志为文献依据，对清代四川移民籍贯的地理分布差异做了量化，川西成都平原地区和川东地区湖广籍（包括楚地）移民最多，川中、川北和川南地区的楚籍移民最多，其中，地方志单独提及黄州府麻城籍人数最多的有大邑县、丰都县、万县和南溪县。[36] 除了麻城外，所列文献中再没有记载府县的移民情况。由此可见，尽管湖广移民或者楚籍移民包含的范围很广，但黄州籍移民在整个四川地区并不在少数。在成都和川东地区，黄州会馆就有93座，特别是云阳县，有15座帝主宫和2座齐安宫，足以说明黄州籍移民在川东的占比。

会馆是同籍乡人联合以对付他乡人的一种策略，是移民地缘观念封闭性的常规表现。作为湖广省的州府，黄州籍移民是可以入股湖广会馆禹王宫的建造的。事实上，也有不少文献记载了他们参与建造禹王宫的事迹，如嘉庆年间时任东乡县知县的黄州府蕲水县人徐陈谟，为东乡县重修禹王宫题有碑记："天下郡邑之有会馆，其始皆由同乡共里之人，或游宦于其地，或商贩于其区，醵金以为公廨，因得于岁时会议有故，商筹以联桑梓之情，而使寄寓异地者均不致有孤零之叹，其意良厚也。……因嘉庆元年教匪陷城，悉被焚毁。癸酉夏，予督率士民捐修城署等，楚士民之居是城者，复修治禹王宫。上殿既成，予瞻拜之下，见其前廊尚未建立，因捐廉五十金助其修理，冀复其旧。"[37] 在徐陈谟出资捐修禹王宫的带动下，"邑之籍于楚与不籍于楚者，罔不乐勷"。[38] 由此可见，出资捐修禹王宫的黄州籍移民不在少数。而另一方面，即使区域内已有禹王宫，黄州籍人还是会另外捐建黄州会馆，民国《大竹县志》记载了其中的一种情况："黄州亦湖广属郡，旧同一馆，后以微有争执，黄籍人始募资增修三圣宫，作为黄州会馆。"[39] 更大的可能性是，黄州府人，特别是麻城县籍的移民考虑到同籍乡人数量多，能征集充裕的资金建造仅属于自己的会馆，进一步强化地缘观念，在大量各省各地的移民明末清初涌入四川之时，这种范围相对小且封闭的地缘观念，往往能更加凝聚同乡人心，形成强有力的集体竞争力，这也是作为地方州府的移民会馆能在省馆林立的区域内，具有如此强劲生命力且不断扩建新建的内在原因。

凝聚人心是移民会馆建造的主要动因，民国《灌县志》云："县多客籍人，怀故土而会馆以兴。彼各祀其乡之闻人，使有统摄，于以坚团结而通情谊，亦人群之组织也。"[40] 而"祀其乡之闻人"是所有会馆都在做、也都必须做的事情，"蜀民多侨籍，久犹怀其故土，往往醵为公产建立庙会，各祀其乡之神望。"[41] 不仅仅是"闻人"，还需要使其"神化"。对于清代早期黄州籍移民，麻城县籍占有多数份额的情况下，在麻城县已经被神化的土主张七相公就成了西部地区黄州会馆祭祀的不二选择。然而，"土主"称谓原本来自西部四川等地，在其他会馆都使用神主命名会馆的情况下，如禹王宫、万寿宫、天后宫、武圣宫等，如直接使用"土主庙"或者"土主宫"命名黄州会馆，很容易与当地的"土主庙""川主庙"混淆，从而失去了凝聚人心的意义。

目前，我们无法知晓"帝主"称谓的形成过程，也没有任何文献支撑，只能通过类比来推测。在笔者看来，应该与关羽神化及"关帝庙"盛行于四川乃至全国有关，可以从以下几个方面探讨和验证。濮文起先生在其著作《关羽：从人到神》中，详细地梳理了关羽神化的轨迹，在整理关羽由"侯"晋升为"公"，又由"公"晋升为"王"的过程引用了《汉前将军关公祠志》的内容，"崇宁元年（1102），徽宗赵佶敕封关羽为'忠惠公'；大观二年（1108），加封关羽为'昭烈武安王'；宣和五年（1123），又加封为'义勇武

安王'。"这一过程都在宋徽宗朝完成。然而，从"王"到"帝"，关羽在明代经历了一个相对曲折的过程。先有洪武初年，明廷除孔子之外，革除了历代忠臣烈士的封号，后有太祖朱元璋进一步"罢黜武庙"，尽管几年后再次将关羽列入国家祀典，但一直到嘉靖年间，关羽才在大学士徐阶所作的《重修当阳庙碑记》中与孔子同等地位。又因据说在击败倭寇中，关羽显灵助力，在嘉兴、常州等地建庙祭祀，明代儒学大师、曾经督师浙江抗倭有功的唐顺之所作《常州新建关帝庙记》中，已将关羽称为"关帝"，"帝之庙盛于北，而江南诸郡庙帝，自今始。"这恐怕是"关帝"称谓的最早记载。万历十八年（1590），关羽再次"显灵"，被明神宗朱翊钧正式加封为"协天护国忠义大帝"；万历四十二年（1614）再加封为"三界伏魔大帝"[42]。至此，关羽大帝得到了皇权的加持，在官祀和私祀中遍及华夏大地。

类比黄州府麻城县张行七的神化轨迹，就能发现许多似曾相识的桥段。前文已述，张行七被封"紫微侯"应是明嘉靖年间毛凤韶或者乡民附会的封号，但并没有给这一封号冠以具体敕封的时间。康熙九年（1670）的《麻城县志》是这样记载的："神土主，世传宋西蜀人，张姓，行七，称'张七相公'。宋封'紫微侯'，明封'助国顺天王'。"[43]在以往辑录的内容上有三处增改：一是籍贯改成了四川，一方面有利于黄州府麻城籍移民在四川等地的活动，另一方面为进一步的附会增加了前提条件；二是给"紫微侯"的封号添加了敕封的时间，正好与关羽封侯封王的时间一致；三是将毛凤韶的一句感慨"天之所助者顺"变成了明代敕封为"助国顺天王"的封号，为类似于关羽"侯—王—帝"的敕封路径铺平了道路。乾隆六十年（1795）《麻城县志》进一步明确了张行七的籍贯："土主神，产蜀璧山县。"[44]璧山县现为重庆市璧山区，唐以前属江州，张飞助刘备取蜀地时，最重要的战役就是攻破江州，并义释严颜。关羽被杀后，刘备起兵复仇，让张飞从阆中出兵江州，但临出兵前，张飞被其麾下将领所杀。基于张行七与张飞同姓，附会为张飞转世便有了基础。光绪《黄州府志》记载："考张七，蜀璧山县人，先人官大理评事。母杨夫人，诞时梦张桓侯入室，七星呈瑞，遂名瑞。宋封紫微侯，明封助国顺天王。"[45]此条记载添加了张飞转世于张行七，进一步靠近了其"兄弟关羽"。至此，张行七的"帝主"称谓呼之欲出，如此生拉硬扯的附会，自然得不到外人的认可。湖北安陆人就认为麻城人粗鄙吹牛："今有称'盖天帝主'者，齐东野人语也！"[46]就连同为黄州府的蕲州，也只说是麻城人的"盖天帝主"，"即麻城所称盖天帝主是也"。[47]

（三）帝主宫：地缘观念的强化与"乡神"的建构

会馆名有"帝"字的并不仅只有帝主宫，诸如"大帝宫""上帝宫""元帝宫"[48]也很泛滥，只是没有帝主宫流传如此广泛，主因应归结于黄州麻城籍移民的实力，以及他们坚定如一地使用"帝主"称谓，并不断强化其地缘观念，尽管这一称谓在原乡地都没有被广泛认可，麻城地区的庙祠只有袁家河称为"帝主庙"，其他都是"土主庙"或"福主庙"。埃里克·霍布斯鲍姆在《传统的发明》中认为："'被发明的传统'具有一种仪式或象征特性，试图通过重复来灌输一定的价值和行为规范，而且必然暗含与过去的连续性。事实上，只要有可能，它们通常就试图与某一适当的具有重大历史意义的过去建立连续性。"[49]"帝主的创造"努力在靠近"关羽的神化"，似乎在建立帝主信仰的连续性，实现其信仰形式悠久传统的历史特性，一旦被确立，就不断重复，并使其固化。那些曾经在四川各地黄州会馆中使用过、与帝主称谓相关的，如"护国寺""护国祠""威灵宫""福国祠"等，在扩建或者重建后，都改名为"帝主宫"，一些地方志记载了这一类称谓变化的过程。比如嘉庆《直隶叙永厅志》记载："护国寺：东门内，即黄州会馆，雍正十年建，乾隆二十三年增修。"[50]光绪三十三年的《续修叙永永宁厅县合志》和嘉庆志内容相同，据后志记载，此时护国寺正在进行第三次维修。直到民国《叙永县志》记载："帝主宫：旧名护国寺，即黄州会馆。在东大街，清雍正十年建，乾隆二十三年增修，光绪三十二年重修。"[51]显然，重修后的"护国寺"就改名为"帝主宫"了。

"帝主"创生于迁徙入川的麻城移民在原籍与寄籍的信仰互动之中，在两种力量相互的推动与附会下，"帝主信仰"得以强化、固化，在迁徙地表现为会馆趋同于"帝主宫"名称，在原籍地祭祀庙宇于清代中叶也有了向"帝主"称谓转变的趋势。麻城人制造了"帝主"，但是，移民社会语境下的"帝主宫"却并不专属于麻城，"麻城人尊为帝主，迁蜀者亦崇祀之"。[52]这里的"迁蜀者"指的是包括麻城人在内的黄州府人，即"原籍楚黄人祀之，曰黄州会馆（图2）。"这似乎与前文所引述的"原籍'通祀之神'转变为寄籍之'乡神'"的逻辑不一致，而是由原籍麻城的"一乡之神"转变为寄籍地黄州的"共祀之神"。

"乡神"的重构逻辑，一方面体现了作为会馆的

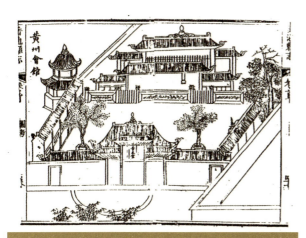

图2 光绪《岳池县志》(1875年)卷首载"黄州会馆-帝主宫"

"帝主宫"地缘观念的封闭性,即麻城籍移民的实力优势迫使黄州府其他县移民依附于"帝主信仰"体系;另一方面,正是由于"帝主"作为黄州府所有移民的"共祀之神",在窄化的信仰空间内部,有限地拓展了地缘观念。这为清中期以后,随着黄州府移民更加多元,人数与实力比发生变化之后,黄州会馆空间构造、重新命名与地缘观念的变迁奠定了基础。

四、齐安宫与黄州庙:地缘结构及其观念的拓展

前文统计的124座黄州会馆中,根据地域性质命名的一共有17座,涉及的地名分别是黄州和齐安,实际上指的是同一个区域,"齐安"之名来源于黄州在南朝萧齐设置的齐安郡[53]。另外,地方志记载有部分帝主宫针对会馆归属有补充说明,其中标识为"齐安公所"的有3个,"黄州会馆"有15个,如"帝主宫,在治北,系齐安公所,一在八塘场,一在来凤驿"。[54]这些都没有统计在列。根据地域性质命名的黄州会馆分布于四川、重庆、湖北、湖南四省,其中有9座集中于鄂西北、陕南与川东北交界区域,这里是长江中上游移民线路上的中转站,以此区域为基点展开探讨,有利于深入理解黄州会馆命名背后的逻辑。

(一)清中晚期陕南的黄州移民与会馆

"湖广填四川"的移民大潮在乾隆中期就基本结束了,主要是因为四川的人口基本饱和,早在乾隆八年(1743)就已经开始限制移民入川,"无本籍印照者,各该管关隘沿途阻回"。[55]然而,清代中后期,四川人口依然在大幅度增长,登记人口从乾隆五十一年(1786)的842.9万到光绪二十四年(1898)的8474.9万[56],增长了10倍。王笛教授查证地方政府上报户口有隐漏情况,对这一时期的人口统计作了修正,认为乾隆五十一年和光绪二十四年的四川人口应为1021.6万和4023.3万[57],这样也增长了近4倍。对比全国人口的增长速度,四川的效率更高,因此,除了移民人口自然繁衍的因素之外,清代中后期,持续入川的因素也是其一。偏远的丘陵和山区是新的寄籍区,如四川东北的太平县,"国初以来,陆续奉行清查。乾隆六十年止,共13964户,男28019丁,女25719口;嘉庆元年以后,原额增添共26364户,男43451丁,女38745口"。[58]再就是交通发达、贸易频繁地区也为商业移民提供了更多的选择,对比合川县和云阳县,两县地方志都有较为完整的《氏族志》记载,合川为川东平原,云阳为川东山区,也是长江航道上的商贸要冲。其中,合川县记载移民家族190户,主要是明及清早期迁徙而来,乾隆及以后才5户[59];而云阳共166户移民家族,乾隆及以后共77户[60],占比高达46.4%。清中期以后的移民迁徙云阳,考虑的正是因为云阳占据了偏远山区和商贸要冲两者。

与云阳县地理特征十分相近的是川陕渝鄂的交界区域,特别是陕南,介于秦岭与大巴山之间,处于崇山峻岭之中,同时又是秦巴古盐道与蜀道子午道、荔枝道的必经之地。尽管陕南明末清初也遭受到了战乱的摧残,特别是康熙十三年(1674)"三藩之乱"期间,吴三桂占据汉中五年之久,类似于四川状况的记载也多出现在县志记载之中,"国初时而田园长蒿莱,行百里间绝人烟矣"。[61]"土满人希,较昔之盛时,尚不及十分之二三也。"[62]然而,四川的移民政策并没有惠及陕南,康熙二十年(1861)清政府规定内地诸省不得实施"招民议叙",只有四川、云南、贵州三省例外[63]。考虑到川陕边界山区人口稀少,"康熙间,川陕总督鄂海招募客民于各边邑开荒种山,西乡令王穆设有招徕馆,又饬州县选绅士、耆民充为乡正宣讲"。[64]但一直到"雍正四年,邑(汉阴)令进士大树王公招抚湖民耕垦田地,日渐开辟,自乾隆丙辰至今,稍有起色矣"。[65]由此可见,陕南与鄂交界区域的人口到嘉庆年间还没有达到饱和状况。此地曾经是湖北人迁徙四川的中转站,因此,当四川移民接纳程度达到饱和之时,陕南成了湖北人迁徙四川之后的自然延续。

尽管陕南地区在明代和移民入川一样,有不少黄州府麻城县人迁徙至此,但清代中期后黄州府人入川的移民麻城籍却非常少。陈良学先生调查了陕南地区的家谱[66],在笔者关注的28个家族中,有17个家族来

自黄州府麻城县,其中15个家族为明代迁徙至此;另有11个家族来自黄州府黄冈、黄安、蕲水、罗田等县,其中9个为乾隆年间、1个雍正十三年、1个同治年间迁至陕南白河、砖坪、宁陕、佛坪、安康、平利、商州等地。这一数据说明,陕南的移民家族中,来自黄州府麻城籍的绝大多数是明代迁徙的,而黄州府其他县籍的移民则主要是清中期迁徙而来。

地方志中非常有限的氏族志也记载了类似的情况,如清末的《佛坪乡土志》辑录有"田氏,嘉庆间由湖北黄冈迁居本境,至今传七代;李氏,嘉庆间由湖北黄冈迁居本境,至今传五代;……金氏,道光间由湖北黄冈迁居本境,至今传六代"。[67]根据以上文献记载移民籍贯的变化,可以推断陕南地区的黄州会馆建造的资金来源应该更加多元,该地区的家谱也基本上证实了这一推论,"与黄冈李氏、黄安董氏先后迁徙至佛坪袁家庄的湖北移民,还有黄陂、麻城、蕲春等地不少姓氏家族,他们集资在袁家庄上街修建了黄州会馆"。[68]遗憾的是,光绪《佛坪厅志》《佛坪乡土志》与民国《佛坪县志》都没有记载私祀宫庙,我们无法查找佛坪的这座黄州会馆在清末具体的名字,只能从陕南其他地区查找黄州会馆的命名情况。

晚清民国的地方志中记载陕南建有黄州会馆的分别有石泉:"帝主宫,邑西半里许,乾隆戊戌岁(1778),湖北黄州客民建,祀张真人。"[69]宁陕:"帝主宫,在北门内,湖北黄州商民建。"[70]镇坪:"帝主宫,在兴隆山。"[71]石泉县的帝主宫在道光《石泉县志》中记载为"黄州会馆"[72]。依据陕南移民中黄州籍的比例,黄州会馆的建造情况应远不止于此,因此,笔者根据新中国成立之后的当代地方志记载的黄州会馆进行了补充辑录,除了上述的三个之外,另有15个[73],命名情况为黄州会馆9、黄州馆2、黄帮会馆1、帝主宫2、护国宫1。

当代地方志记载的黄州会馆命名,只作为趋势的推测,不做讨论。就传统地方志记载命名为"帝主宫"的三处而言,有两个指明为黄州人建造,如前文所述,"帝主"作为麻城的"一乡之神"转变为陕南地区黄州籍人的"共祀之神"。也就是说,在陕南地区,明代移民至此的黄州府麻城人实际上已经成为当地的土著,建造或者重修黄州会馆的捐资人则主要是清代中期迁徙而来的黄州人,即使同样命名为"帝主宫",但捐资人更加多元,原先十分封闭的地缘观念逐渐拓展。正是因为黄州府新旧移民共同的原乡记忆,"帝主宫"的建造,在很大程度上促成了当地的土客同化,使固有的地缘观念进一步消融。

(二)晚清黄州府"帝主信仰"的扩散与移民寄籍地会馆名称的变迁

黄州会馆呈现出地域观念的拓展,可以针对"帝主信仰"原乡地的相关考察来作互证研究。还是以根据地方志文献调查黄州府清代中晚期的"帝主信仰"宫庙建造状况为依据,列表如表3所示。

从表3所示的统计情况分析,至少在清光绪二年(1876)之前,"帝主信仰"不仅从麻城县西门外和五脑山影响至县内各乡镇,也扩散至黄安、蕲水、蕲州、黄梅等黄州府其他县域,与之邻近的英山县,当时还属于安徽六安府,黄陂县木兰山也增修了帝主宫。此外,继康熙九年《麻城县志》记载麻城五脑山"紫薇侯庙"与西门外"张相公祠"被列入官祀之后,同治《黄安县志》记载了位于黄安东门外的"土主庙"已经被列入官祀,并规定了祭祀的仪礼:"岁春秋二仲移祭,爵三、祝版一、帛一、羊一、豕一,行二跪六叩礼。"[75]由此可见,在麻城及鄂东大别山区域内,尽管

表3 清代、民国黄州府地方志记载"帝主信仰"宫庙统计表

序号	具体位置	宫庙名称	文献出处
1	麻城县五脑山	紫微侯庙	光绪《麻城县志》(1876)卷11,《建置·坛庙》页13
2	麻城县西门外	张相公祠	光绪《麻城县志》(1876)卷11,《建置·坛庙》页13
3	麻城县白果镇	福主庙	光绪《麻城县志》(1876)卷4,《方舆志·寺观》页42
4	麻城县木子店	龟形福主庙	光绪《麻城县志》(1876)卷4,《方舆志·寺观》页45
5	麻城县墩阳区	土主庙	光绪《麻城县志》(1876)卷4,《方舆志·寺观》页47
6	麻城县望花区	福主庙	光绪《麻城县志》(1876)卷4,《方舆志·寺观》页50
7	麻城县路口区	福主庙	光绪《麻城县志》(1876)卷4,《方舆志·寺观》页52
8	麻城县东宜	福主庙	光绪《麻城县志》(1882)卷40,《杂记》页8
9	麻城县袁家河	帝主庙	民国《麻城县志前编》(1935)卷2,《建置志·寺观》页27

续表

序号	具体位置	宫庙名称	文献出处
10	蕲水县策湖	福主庙	光绪《蕲水县志》(1880)卷之末,《寺观》页8
11	蕲州胡家凉亭	云林宫	光绪《蕲州志》(1884)卷30,《寺观》页23
12	蕲州崇居乡	福主庙	光绪《蕲州志》(1884)卷30,《外志·鬼神》页41-42
13	黄安县东门外	土主庙	同治《黄安县志》(1869)卷4,《祀典》页9
14	黄安县北街	帝主庙	宣统《黄安乡土志》(1909)卷下,《地理》页37
15	黄安县卓望会	土主殿	宣统《黄安乡土志》(1909)卷下,《地理》页46
16	黄梅县孔垄西乡	福主庙	光绪《黄梅县志》(1876)卷14,《寺观》页5
17	黄梅县西	福主庙	光绪《黄梅县志》(1876)卷14,《寺观》页5
18	英山县核桃湾	帝主庙	民国《英山县志》(1920)卷2,《建置志·寺观》页31

"帝主"称谓并没有被普遍接受,但作为"神主"身份已俨然成为鄂东地区共同信仰的神祇(图3),也是黄州府迁徙在外的人在其建造的黄州会馆中继续供奉帝主像的缘由。

为了佐证这一结论,还可以采用移民地三个黄州会馆重修和增修的例子进行互证,展开更加深入的讨论。

其一,与陕南白河、洵阳、镇安等县交界的湖北郧西县,同治《郧西县志》的"寺观志"记载:"黄州会馆,在县治南门外,武黄客民祀其帝主神像。"[76] 此条记录的"武黄客民",指出除了黄州的移民外,还包含武昌移民。而在该县志的卷首《县城全图》中,在县署南门外,标识的却是"帝主庙",这是否同一个建筑不同的称谓?1995年编撰的《郧西县志》有这样的记载:"县城南门外,原黄州馆(今教委处)大门石刻,阳文横批'普荫齐安'4字。"三处记载在方位上高度重合,由此可以推断,帝主庙、黄州会馆以及黄州馆大门石刻,应为同一座建筑。"普荫齐安"中的"齐安"如前文所述,是黄州府的古称,因此,这一块石刻是该建筑称为"黄州会馆"的标志。在郧西县以西还有一座上津城,也属于县治内,"寺观志"没有记载黄州会馆信息,然而,同样是卷首的《上津城署图》的城内西街标识有"帝主庙"一座。现今上津古城南门外还存有一块立于民国八年(1919)的"黄州庙"修复碑,樊永成先生根据遗址考察,上津的"黄州庙"位于古镇粮油所,所上还有一座"帝主庙"[77],也就是说,上津城的同一个地方,同时有"黄州庙"和"帝主庙"。可惜这两座建筑在20世纪上半叶相继拆毁,无法明确地推断二者的关系。

其二,现在位于重庆市铜梁区的安居古镇,清代归属于四川省重庆府铜梁县安居乡城。安居曾于明成化设置为县,清雍正六年(1728)并入铜梁县,因此,安居乡地位较为特殊,在《铜梁县志》中,内容比较丰富。在清光绪和民国的县志中,都记载安居乡有帝主宫一座,该会馆保存至今,然而,会馆前院的门牌楼竖匾题写的竟是"齐安公所"。虽然没有文献支撑"帝主宫"和"齐安公所"牌楼的建造时间,但可以确定两者有不同的功能,"齐安"明确会馆是整个黄州府移民的共有场所,甚至可以推断,其牌楼可能是在维修帝主宫时增修的。晚清铜梁县人口的变化似乎可以提供一些线索,"旧志截至道光十年(1830),铜梁户口25183户,人丁76496丁;安居户口2120。府志截至道光二十三年(1843),铜梁原额增添共40275户,男妇共160920丁口;安居原额增添共21644户,男妇共136341丁口。旧志安居户口少于铜梁几十倍,又独

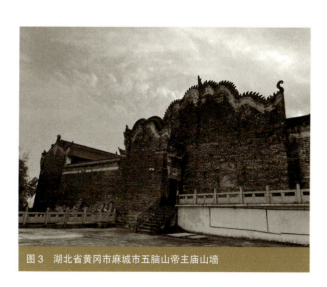

图3 湖北省黄冈市麻城市五脑山帝主庙山墙

不载安居人丁；府志安居男妇人丁则仅少于铜梁十分之一"。[78] 尽管光绪县志怀疑旧志的人口统计可能有误，但并没有反驳安居乡人口数量激增的事实，因此，晚清安居乡的黄州府移民中，麻城县籍应不是主体，尽管大家已经能整体接受"帝主信仰"，但依然会进一步寻求作为"黄州府人"的身份认同，修葺帝主宫之时，增建齐安公所的牌楼，帝主宫继续承载"信仰"功能，而齐安公所则履行会馆之职责，促成了黄州会馆地缘观念的拓展。

其三，位于四川省古蔺县的帝主宫，更加清晰地展现了地缘观念拓展的路径。古蔺县原为永宁县古蔺场，位于叙永厅以东，光绪三十四年（1908）永宁县迁治古蔺场，宣统元年（1909），永宁县正式更名为古蔺县，属永宁直隶州管辖。光绪三十四年《续修叙永永宁厅县合志》"会馆志"记载："黄州会馆：帝主宫，在东街；古蔺黄帮又有齐安宫。"[79] 该志书的同一页"寺观志"中还记载有"护国寺，东门内，即黄州会馆，雍正二十年建，乾隆二十三年增修"。综合这套志书的舆地图与民国《叙永县志》，以及古蔺现存帝主宫的情况，后一条记载的"护国寺"是光绪三十二年重修后更名为"帝主宫"的黄州会馆，位于叙永县；前一条记载的"帝主宫"是现存的古蔺县黄州会馆，此文献中"又有齐安宫"，大致可以理解为东街的帝主宫是黄州会馆，古蔺的黄州商帮还建有齐安宫。我们可以从其他文献中进一步了解，"齐安宫主要由一进齐安宫和二进帝主宫组成，呈封闭式二进四合院布局。一进齐安宫在'文化大革命'后被拆除，现存较好的部分为二进帝主宫"。[80] 目前，现存的帝主宫保存完好，为四川省文保单位，即使第一进的齐安宫已经拆毁，帝主宫也是一座十分完整的建筑，因此，我们有理由认为，帝主宫与齐安宫是两个建筑，且建造时间不同步。1993年的《古蔺县志》记载，"黄州会馆，建于光绪二十三年（1879），又名齐安宫。"[81] 这里的记载的指应该是第一进的齐安宫，而帝主宫的建造年代会更早。这一情况与铜梁县安居乡的帝主宫和齐安公所之间的关系是非常相似的，两者有着不同的功能。

以上三个案例，"齐安宫"或"齐安公所"与"帝主宫"前后并置的形式，说明了由于社会变迁而导致的商业团体地缘结构的变化，有一些会馆在重修或者新建之时，名字就直接为黄州会馆或者齐安公所了，更多的情况是即使在重修之后并没有改变"帝主宫"的称谓，但地缘结构变化的痕迹，在文本或建筑实体上或多或少都有呈现。

（三）鄂西北的"黄州庙"与地缘观念的进一步消融

在体现黄州会馆地缘结构变化上，更为集中的区域是湖北武当山周边的鄂西北各县，有郧阳、竹溪、竹山、房县、谷城、光化等。该区域晚清移民非常多，如光化县（现老河口市）记载："光绪九年（1883），册报合县民户31760，民口153638；乾隆二十五年（1760）府志载合县民户12709，民口54845。计历年滋生民户19051，民口98793。"[82] 人口新增近2倍。这里的黄州会馆多数命名为"黄州庙"（图4），一方面与武当山是真武大帝的道场有关，这里曾为"皇室家庙"，而且，麻城五脑山帝主宫原本为正一派道教，晚清位于黄陂、黄冈、黄安三县交界高峰山的全真龙门派进入麻城[83]，替代了正一派，与武当山为同派系，且过往密切，因此，在武当山附近修建麻城"帝主信仰"的会馆自然要避开"帝"字命名。另一方面，鄂西北的移民，就黄州府而言，麻城籍已不突出，比如竹溪县记载："旧志陕西之民五，江西之民四，山东河南北之民二，土著之民二。今则四川、江南、山西、广东、湖南、本省武昌、黄州、安陆、荆襄之人亦多入籍。"[84] 以及竹山县："邑中土著外，附籍者有秦人、江西人、武昌人、黄州人各有会馆聚处，日久俗亦渐同。"[85] 很显然，"人人言然麻城人"的现象已不复存在了，所以，在会馆名字上，"黄州"和"齐安"就非常符合当时当地的移民身份认同。

通过以上文献和展开的论证，可以看出，黄州会馆命名从信仰性质转变为地缘属性的变迁，体现的是黄州移民在长江中上游地缘观念从相对封闭到逐渐消融的过程，这一过程在商业活动更为发达的区域，比如素有"九省通衢"的汉口，会进一步从地缘观念拓

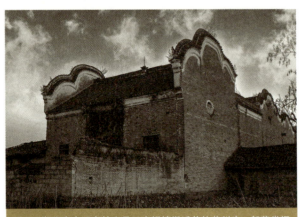

图4 湖北省十堰市竹山县田家坝镇搬迁前的黄州庙。贺茂堂摄于2007年

展至业缘结构。民国《夏口县志》对汉口会馆公所和工商帮会记载十分详尽，所列有123所会馆和公所、144个商帮，其中与黄州府相关的除了帝主宫和齐安公所跨行业的地缘性会馆之外，还有黄安县白铁同业公所的"老君殿"、黄孝汉阳成衣帮的"轩辕殿"，以及专营茯苓的"广义公所"。[86] 显然，"轩辕殿"为跨地缘的成衣帮公所，为黄州、孝感和汉阳三府区域的商民共建；"广义公所"为麻城、罗田二县苓商于同治二年建成，为"苓业公所"。汉口还有安徽省潜山、太湖、英山、霍山、六安苓商于光绪十一年建的"安苓公所"，以上二省苓商都来自大别山区域，经营的应都是产自大别山的茯苓，英山县与罗田县交界，而且帝主信仰已经渗入英山县，并建有帝主庙。所以，据何炳棣先生分析，两帮原先可能为一个超地缘同业组织，"表面上似乎是对以竞争，事实上却是两帮成立谅解，因为后者虽自建了公所，却承认前者的公所为统筹全业的'苓业公所'"。[87] 至此，黄州商民在经贸活动相对发达的汉口，集结的组织结构已经突破了府省的地缘范围，过渡为以业缘为纽带的商业联盟。

在川东、陕南和鄂西北等交通要道上的山林区域，是清代中晚期移民新的寄籍地，建造的黄州会馆，有一些和四川地区更早建造的黄州会馆一样命名为"帝主宫"，供奉"帝主"像，但出资人更加多元；一些在"帝主宫"的基础上增修了"齐安宫"或者"齐安公所"，两宫并置，各司其职；还有一些会馆直接命名为黄州庙、齐安宫或齐安公所，更注重联谊乡情的功能；在商业贸易更加发达的城市，还出现了部分以业缘为纽带的行业会馆。黄州会馆地缘结构的拓展，以及业缘组织的出现，是移民介于原籍与寄籍在"帝主信仰"互动下产生的变化，也是籍贯多元化移民在寄籍地寻求地域认同和商业与职业认同的结果。

五、结论

黄州会馆的命名如此丰富多样，主要根源是会馆的信仰基础不牢固，"帝主信仰"在寄籍地与原籍地之间，一府民众的信仰共识并未融合；另外，地缘观念的不断消融也是其主要因素。明末清初，黄州会馆在川渝地区开始建造之时，作为主导者的麻城人，自然选择了在原籍已有信仰基础的"神主"，由于所奉之神称谓没有确立，会馆名多以附会的功名取之，如"威灵""护国"等，继而在两地的互动下，催生了"帝主"，也促成了"帝主宫"的命名。清代中期以后，黄州会馆重修、增修和新修在长江和汉江上游兴起，在黄州府"帝主信仰"逐渐拓展至各县域的情况下，寄籍地会馆供奉"帝主"的习俗以及"帝主宫"的命名多数被保留，同时增修"齐安宫"或"齐安公所"，与"帝主宫"并置，还有一些新修会馆直接以"黄州""齐安"为名，这是麻城县域地缘观念的消融，却是黄州府域地缘观念的强化。晚清商贸发达的汉口出现了以业缘为基础的黄州人参与建设的行业会馆，是真正意义上的地缘观念的消融。

由此可见，三类命名性质的黄州会馆存在一定的时间递进关系，也能从会馆名称的细微差别中，体会到地缘观念由封闭、固化向外拓展并不断消融的过程，这是会馆史研究学者们针对全国范围内的会馆进行研究，已经讨论并有部分结论的研究成果。在更加微观的视域下，黄州会馆的命名，是原籍与寄籍地在信仰、族群、社会经济同化互动下的表征。对黄州会馆命名规律的探寻与考论，将现存的黄州会馆纳入原有的建筑体系，恢复逐渐模糊的遗产信息，重塑"湖广填四川"线路上黄州人在社会同化过程中的集体记忆，可以为线路遗产的适应性保护与价值传承提供线索与依据。

（基金项目：湖北省高等学校哲学社会科学研究重大项目：《"黄州商帮"建筑遗产调查及价值研究》，项目编号：21ZD125）

（教育部人文社科规划项目：《长江中上游移民会馆与祠堂建筑艺术变迁研究》，项目编号：23YTA760023）

注释：

1. 何炳棣：《中国会馆史论》，65~96页，北京，中华书局，2017。
2. 蓝勇：《清代四川土著和移民分布的地理特征研究》，载《中国历史地理论丛》，1995(2)。
3. 民国《重修大足县志》卷二，《团体》，8页，1945。
4. 何炳棣：《中国会馆史论》，66~67页，北京，中华书局，2017。
5. 同治《新宁县志》卷二，"祠庙"，16~17页，1869。
6. 民国《达县志》卷十，"礼俗门·庙祠"，24页，1933。
7. 王东杰：《"乡神"的建构与重构：方志所见清代四川地区移民会馆崇祀中的地域认同》，载《历史研究》，2008(2)。
8. 凌礼潮：《造神者：地方神祇正统化进程中的乡绅作为——以麻城民间帝主神信仰为例》，载《黄冈师范学院学报》，2017(5)。
9. 梅国桢（1542—1605），字克生，号衡湘，湖广麻城（今湖北省麻城市）人。万历十一年（1583年）进士，出任固安知县，迁任监察御史。后凭借功勋，出任太仆少卿，迁右佥都御史、大同巡抚，拜兵部右侍郎、宣大总督。万历

10. (明)梅国桢:《募修五脑山墙垣序》,载康熙:《麻城县志》卷九,《艺文志序》,20页,1670。
11. 毛凤韶,湖广麻城(今湖北省麻城市)人,字瑞成。正德十六年(1521年)进士,授浦江知县。擢监察御史,巡按陕西、云南。旋谪嘉定州通判,官终云南佥事。有《浦江志略》《聚峰文集》。
12. 刘天和(1479—1546),字养和,号松石,湖广麻城(今湖北省麻城市)人。正德三年(1508年)进士,初授南京礼部主事,出按陕西。历任湖州知府、山西提学副使、南京太常少卿,又督甘肃屯政,巡抚陕西。累进右副都御史。嘉靖十五年(1536年),改兵部左侍郎、总制三边军务。鞑靼吉囊入寇凉州、宁夏等处,刘天和指挥大将周尚文等反击,取得大捷,以功加太子太保。旋即被改授为南京户部尚书,又入朝任兵部尚书、提督团营。嘉靖二十四年逝世,获赠少保,谥号"庄襄"。
13. (明)毛凤韶:《紫微侯灵应碑记》,光绪《麻城县志》卷四十三,《艺文志记》,46页,1876。
14. 凌礼潮:《造神者:地方神祇正统化进程中的乡绅作为——以麻城民间帝主信仰为例》,载《黄冈师范学院学报》2017(5)。
15. (清)光绪《梁山县志》卷三,49页,1894。
16. 除了川渝滇黔等地区以外,我们还能零星地看到其他地区的土主庙。如甘肃酒泉、张掖的土主庙,但该地的土主信仰逻辑是以五行学说为基础,"土居中,其色为黄。"强调"土主"西夏王的居中位置。参见崔云胜:《酒泉、张掖的西夏土主信仰》,载《宁夏社会科学》,2005(3)。
17. 罗勇:《土主与社神关系述略》,载《楚雄师范学院学报》,2015(10)。
18. 谭红:《巴蜀移民史》,200~208页,259~270页,290~308页,329~367页,403~414页,成都,巴蜀书社,2006。
19. 民国《荣县志》卷十五,《事纪》,23页,1929。
20. 曹树基:《中国移民史(第五卷)·明时期》,155页,福州,福建人民出版社,1997。
21. 同治《安陆县志补正》卷下,《庙祀》,14页,1872。
22. 光绪《应山县志》卷十四,《杂类·撷遗》,33页,1882。
23. 乾隆元年《四川通志》卷五,1页,1736。
24. 民国十年《温江县志》卷三,《民政·户口》,1页,1921。
25. 民国二十四年《云阳县志》卷九,《财赋》,1页,1935。
26. 张大斌:《谈谈清初所谓"湖广填四川"的问题》,载《教学研究集刊》,1956(7);《张献忠屠蜀考辨——兼析"湖广填四川"》,载《巴蜀历史文化论集》,173页,成都,巴蜀书社,2002。
27. 王刚:《清代四川史》,166~176页,成都,成都科技大学出版社,1991。
28. 嘉庆二十一年《四川通志》卷六十二,《食货·田赋》上,12页,1816。
29. 顺治七年《四川巡抚张璡揭帖》,转引自曹树基:《中国移民史(第六卷)·清时期》,78~79页,福州,福建人民出版社,1997。
30. 曹树基:《中国移民史(第六卷)·清时期》,79页,福州,福建人民出版社,1997。
31. 嘉庆二十一年:《四川通志》卷六十二,《食货·田赋》上,12页,1816。
32. 曹树基:《中国移民史(第六卷)·清时期》,80页,福州,福建人民出版社,1997。
33. 民国《云阳涂氏族谱》卷十九《家传》,转引自曹树基:《中国移民史》第六卷,111页。
34. 孙晓芬:《麻城祖籍寻根谱牒姓氏研究》,25页,成都,四川大学出版社,2008。
35. (清)魏源:《古微堂外集》卷六,5~6页,1878。
36. 蓝勇:《清代四川土著和移民分布的地理特征研究》,载《中国历史地理论丛》,1995(2)。
37. 民国二十年:《宣汉县志》卷三,《祠祀》,30~31页,1931。
38. 民国二十年:《宣汉县志》卷三,《祠祀》,32页,1931。
39. 民国《大竹县志》卷三,《祠祀》,14页,1926。
40. 民国《灌县志》卷十六,《礼俗纪》,2页,1933。
41. 民国《富顺县志》卷四,《庙坛》,78页,1931;民国《资阳县志稿》卷3,93页,1949。
42. 濮文起:《关羽——从神到人》,43~59页,北京,商务印书馆,2020。
43. 康熙《麻城县志》卷八,《人才志下·仙释》,12页,1670。
44. 乾隆《麻城县志》卷十一,《列传·仙释》,12页,1795。
45. 光绪《黄州府志》卷五,《坛庙》,16页,1884。
46. 同治《安陆县志补正》卷下,《庙祀》,14页,1872。
47. 光绪《蕲州志》卷三十,《寺观》,23页,1884。
48. 民国《温江县志》卷四,《风教》,29页,1921;民国《汉州志》卷十七,《寺观》,第25页;光绪《威远县志》卷三,《建置庙坛》,61页,1877。
49. [英]E.霍布斯鲍姆,T.兰杰:《传统的发明》,顾杭、庞冠群译,2页,南京,译林出版社,2008。
50. 嘉庆《直隶叙永厅志》卷二十七,《寺观志》,1页,1812。
51. 民国《叙永县志》卷一,《舆地篇·祠庙》,25页,1933。
52. 民国《大竹县志》卷三,《祠祀》,14页,1926。
53. 嘉靖《湖广图经志书》卷四,1页,《黄州》。
54. 同治《璧山县志》(年)卷一,32页,《舆地·祠庙》,1865。
55. 《高宗纯皇帝实录》卷二百零三,239页,北京,中华书局,1985。
56. 严中平等:《中国近代经济史统计资料选辑》,245、259页,北京,中国社会科学出版社,2012。
57. 王笛:《跨出封闭的世界:长江上游区域社会研究(1644—1911)》,49、56页,北京,北京大学出版社,2018。
58. 光绪《太平志》卷三,11页,《食货志·户口》,1893。
59. 民国《新修合川县志》卷九,《士族》,1921年。
60. 民国《云阳县志》卷二十三,《族姓·宗祠表》,1935年。
61. 同治《雒南县志》卷四,3页,《食货志·土田》,1868。
62. 嘉庆《汉阴厅志》卷九,《艺文》,37页,1818。
63. 《清圣祖实录》卷九十六,转自曹树基:《中国移民史(第六卷)·清时期》,79页,福州,福建人民出版社,1997。
64. 光绪《佛坪志》卷二,17页,1883。
65. 嘉庆《汉阴厅志》卷九,《艺文》,37页,1818。
66. 陈良学:《明清大移民与川陕开发》,215~263页,西安,陕西人民出版社,2015。
67. 光绪《佛坪乡土志》,《氏族》,1908。

68. 陈良学：《明清大移民与川陕开发》，218页，西安，陕西人民出版社，2015。
69. 道光《兴安府志》卷十七，19页，1848。
70. 道光《宁陕厅志》卷二，9页，《寺观》，1829。
71. 民国《镇坪乡土志》卷一，《祠祀志》1923。
72. 道光《石泉县志》卷一，19页，《祠祀志》1849。
73. 《安康县志》，383页，1989；《平利县志》，293页，1995；《石泉县志》，440页，1991；《安康古代教育史略》，160页，2014；《丹凤县建设志》，73页，2003；《镇安县志》，223页，1995；《紫阳县志》（第2版），631页，2017；《紫阳县志》，558页，1989；《紫阳县供销合作社志》，192页，1991；《镇坪文史资料》（第1辑），9页，1987；《旬阳县志》，840页，1989—2009；《支那省别全志》第7卷；《佛坪县志》，370页，1993。
74. 此云林宫应为后改祀福主，光绪《蕲州志》："云林宫，在胡家凉亭，祀张七相公，即麻城所称盖天帝主是也。"
75. 同治《黄安县志》卷四，9页，《祀典》1869。
76. 同治《郧西县志》卷四，2页，《寺观》1866。
77. 樊永成：《上津文物拾遗》，载《千年上津》，527页，武汉，湖北人民出版社，2013。
78. 光绪《铜梁县志》卷三，6~7页，《食货志·户口》，1875。
79. 光绪《续修叙永永宁厅县合志》卷七，1页，《建置·会馆》，1908。
80. 车文明：《中国戏曲文物志1·戏台卷（下）》，1052页，太原，三晋出版社，2016。
81. 《古蔺县志》，632页，成都，四川科学技术出版社，1993。
82. 光绪《光化县志》卷三，1页，《户口》，1887。
83. 万建芳：《荆楚道教》，42页，武汉，武汉出版社，2018。
84. 同治《竹溪县志》卷十四，2页，《风俗》，1867。
85. 同治《竹山县志》卷七，3页，《风俗》，1869。
86. 民国《夏口县志》卷五，24~33页，《建置志》，1920。
87. 何炳棣：《中国会馆史论》，102页，北京，中华书局，2017。

赣中地区万民伞页子的装饰艺术研究

何靖*

摘　要：结合赣中地区田野考察访谈及实物资料，并查阅相关文献，对万民伞页子页身图案的装饰元素、装饰风格和手法、装饰构成和图像阐释进行研究。研究发现，万民伞页子的图案装饰主题十分繁多，几乎涉及百姓传统生活的方方面面。这些图案在装饰构成上注重对称与均衡的把握；造型一方面十分程式化，另一方面又十分随意；注重天人合一、我道一体、物我同构、求全表达的造型法则，将多角度、多时空、多维度的造型杂糅在一起，从而开辟了一种和谐的、理想化的信仰与艺术的空间。

关键词：赣中；万民伞；页子；装饰艺术

作为广泛流传于江西中部地区的万民伞，是劳动者物质与精神创造的结合体，是世代赣中人民生活与信仰的凝结载体，体现着他们的理想、信仰与审美追求。笔者对万民伞供奉地域进行了多次较为深入的实地考察，获得了多把万民伞及部分页子残片资料，并在阅读赣中地区明清地方志的基础上，对万民伞页子的装饰艺术及信仰文化展开了研究。前期研究表明，目前所见万民伞页子造型丰富多变，其中在现存较为完整的万民伞中，有两类造型：第一类为组合造型，第二类为单一造型。组合造型的页子通常由"首""身""耳""座"及流苏等部分构成；单一造型的页子即页子全部为一个完整的造型，没有彼此相连的数个部分。[1]

本文在前期的研究基础上，对万民伞页子页身的主体图案进行梳理分类和深入的图像学分析。研究其装饰艺术的特点和风格，进而探究装饰背后的精神内涵和信俗文化。

一、万民伞页子的装饰元素

（一）神话传说　风情人物

万民伞页子中人物形象绝大部分来自道教、佛教及其他民间传说，目前能够确定的大致有八仙、坐莲神仙、关羽、童子、刘海等，另有部分日常生活人物。

八仙形象有何仙姑、蓝采和、韩湘子、张果老等。例如图1中的页子系刘仁铨供奉于螺陂"福主"的，该页子上的何仙姑为一手持笊篱的老妪形象，左下方有手写"何仙姑"三字。笔者所见的一疋为南田村人吴智桂仝妻张氏供奉给本村"福主"的页子中（图2），瓶子造型的页身，白色的背景之上，单独绣了一个身穿蓝色上衣、红色裤子，脚穿靴子，头戴黑色瓜皮帽的男性人物形象，该人物双手持笛置于胸前，骑着一条彩色的鱼。经和绣娘交谈及相关资料查证得知，此为八仙中韩湘子的形象。

页子中有很大一部分为一位神仙端坐于莲花之上的形象。首先，关于坐莲神仙的名称及来历，尚无法确定，且表现出信仰混杂的特点。其次，这些坐莲神仙页子主题均和生殖崇拜密切相关。最后，坐莲神仙造像受到宗教艺术及民间艺术的影响，表现出一种混合的审美趣味。

童子形象大致分为以下几类：第一类为童子坐莲形象。第二类为童子手持毛笔、寿桃、花卉等物，正面站立者形象。第三类疑为送财童子的造型。第四类疑为云上童子形象。

民间供奉童子送财是为了得到好财运，类似的"刘海戏金蟾"亦是旺财祥瑞之造型。通常是蓬发赤足少年刘海以连钱为绳、戏钓金蟾的图案构成，金蟾是一只三足青蛙，寓意财源兴旺。图3为汪永清仝妻供奉于螺陂"福主"台前的一对页子中的一疋，画面为典型的"刘海戏金蟾"形象。页子中的刘海着蓝色宽袖长袍，蓬头赤足，左腿上抬，右手上扬，双手共舞一串铜钱，铜钱下方一金蟾抬头仰望，整个画面动感十足，着力于嬉戏场景的描绘。

本文所见页子中的关公形象仅有一疋，为民国二十九年（1940）江西省吉水县卅六都河口村（旧时村名）汪永清仝妻周氏所供奉的页子中，玫瑰红色的背景上绣制的是丹凤眼、卧蚕眉、红脸绿袍，手提青

* 何靖（1978— ），男，江苏师范大学教授，艺术学博士，硕士生导师。研究方向：设计人类学与视觉文化。

赣中地区万民伞页子的装饰艺术研究

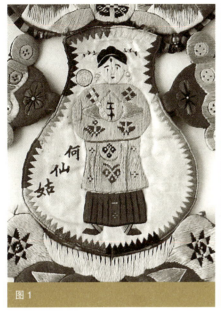
图1

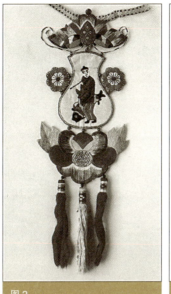
图2

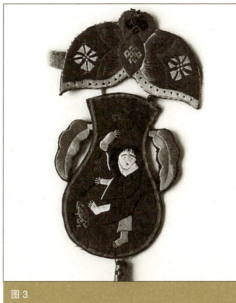
图3

龙偃月刀美髯公的经典关公形象（图4），这种形象显然受到了戏曲人物造型的影响。

除了来自神话传说的人物外，还有少量的描绘普通百姓日常生活的图。例如图5为一男一女的形象，其中女的头戴凤冠，手持纸扇，骑在毛驴上，男的手持花枪，伴随左右，头顶蝴蝶飞舞，这似乎是一场戏曲片段的截取，表现了夫妻和睦生活的场景。在没有相关文献资料佐证的情况下，确实很难确定人物形象及情节，但是可以基本确定的是，这些人物形象周围没有祥云、莲花和拂尘等，显然并不是来自仙界或神界的形象，而是一些对日常生活的描写。值得注意的是，这些表面看来以日常生活为表现主题的页子，并非完全是对绣娘及其家庭的日常生活常态的描绘，很大程度上是对她们所向往的"日常"的憧憬，或是其"真实日常"和"向往日常"的一种混杂。

（二）四季花卉　吉祥瓜果

万民伞页子中的花卉瓜果等主要有莲花、牡丹、兰花、菊花、梅花、桂花、石榴、桃子、佛手等，其中莲花是最为常见的。

页子页身部分，有各式各样的莲花图案。有的采用折枝花卉的方式截取最为精彩的片段。例如在图6、

[探索]

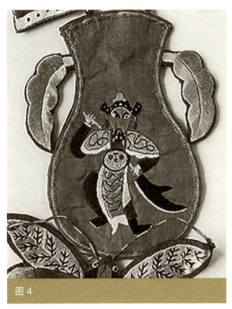
图4

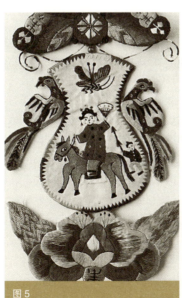
图5

图6

图7

图8

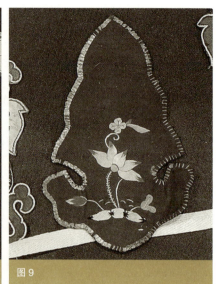
图9

图7的页子中，画面只截取了一枝较大的莲花和数朵花苞。花枝从右下方以微小的弧度向左上方出势，枝干中央是一朵以45°俯视角表现的盛开莲花。有的以较为完满的视角表现了莲花的全部结构。在图8、图9中，绣娘将莲蓬、莲花、藕等莲花的全部构成要素都置于同一画面。有的则将莲花与其他动物组合，形成更为丰富的含义。例如：莲花与鱼形成的鱼戏莲、鱼钻莲、鱼闹莲主题；莲花与鸟形成的鹭鸶卧莲、鹤闹莲、双鸟闹莲等主题；莲花与鱼、童子、鸟等多种元素构成在同一画面中，形成鱼鸟戏莲、莲里生子等主题等。在万民伞页子中，出现了数疋莲花与鹤的结合构图，由此表达了神圣净洁、长寿多福的含义。

牡丹和凤凰组成的"凤戏牡丹"，和芙蓉组成的"荣华富贵"，和佛手、桂花组成的"牡丹富贵"等，是江西瑞昌剪纸中惯用的组合形式。依据剪样绣制的万民伞页子，在牡丹纹样的绣制上和瑞昌剪纸相比有着自身的特色。首先，总体上看画面构图较为简单，虽也注意展现牡丹花的不同角度，但在层次的塑造上主要依靠颜色的区分，体现了民间艺术粗犷、质朴的特点。其次，在表现技法上有着较强的主观能动性，本文所见的几疋牡丹花纹样页子中，有的采用了折枝花，有的将花的枝干变成了卷曲的细线，有的采用左右对称的处理。最后，色彩多为红色或红黄色搭配，有的独立占据画面，有的和蝴蝶、桂花等其他图案组成更为丰富的构图。

页子中也大量出现了梅花的形象，其有以下特点：一是以五瓣梅居多，少见有四瓣或六瓣梅花的形象，这符合民间对于梅花寓意五福的追求；二是梅花有的作为独立纹样出现，成为画面主体，也有的数朵梅花点状分布于画面各处，另还见少量和喜鹊、竹子、兰花等组成双喜图或四君子图等；三是常以俯视的视角刻画平面展开的梅花形象，周围点缀以待放的花骨朵，也有少数页子绣制了侧面开放的梅花形象，这在民间的梅花纹样中较为罕见；四是梅花树枝形象也有变化，常见的是以主观的方式将梅花枝干图案化处理，如根据构图将枝干绣制成弯曲的"S"形，也有采取写生的方式较为写实地表现了梅花的枝干及花朵等；五是在针法上变化丰富，虽然都是简单的五瓣梅花，但是涉及了平针、戗针、松针、打籽绣等不同针法，梅花枝干也使用了钉线、接针等针法。

页子中的菊花形象见有几处，以俯视平面展开的形象居多，这些菊花形象通常占据了画面的中心，在造型及色彩处理上较为主观，甚至用蓝红等颜色表现了花朵的层次。页子中通常塑造的是平面展开的菊花形象，且层次较为简单，并不像常见的历代刺绣中菊花形象那样具有层叠丰富的效果。花瓣的组织形式和赣中地区野生的黄菊花造型较为接近，这也是民间艺术"取自生活，用于生活"的典型体现。

页子中的桂花图案均为典型的四瓣花形，颜色以白色居多，偶有红色，每个花瓣上常用一根黑色细线表示花蕊造型。桂花或和毛笔、银锭、莲花组成"必定富贵""必定多子"之意（图10），或单独插于花瓶中，表达"平安富贵"之意（图11），还有的和蝴蝶、梅花等多种元素置于一疋页子构图中，表达更为丰富的吉祥含义。

页子中所见兰花共有四疋，远不及梅花、莲花出现的次数多。众所周知，兰花与梅、竹、菊组合形成

的"四君子",用来喻指高尚的品德,"四君子"成为中国人借物喻志的象征,也是历代咏物诗文和织绣书画中常见的题材,但在万民伞页子中并未见到"四君子"图。究其原因,应该是作为民间信仰之物的万民伞页子,更多的是表达普通基层民众对于多子多福、健康长寿、平安多福等生活愿望的追求。这些愿望是人类生存和发展最基本、最朴素的愿望,而"四君子"图所喻指的圣人之德,则是对人精神层面较高的要求,这些对于那些每天面朝黄土背朝天的普通农民来说,似乎是距离较远的,抑或说,对于这些没有受过教育或文化程度低的农民信众,对圣人之德的追求没有对传宗接代、健康长寿、平安幸福的需求那么迫切。

石榴、桃子、佛手是中国传统织绣图案中的常见造型组合。万民伞中的石榴、桃子、佛手纹样应用较广,有以下特点:一是常单独使用,如页子中央绣制一只寿桃或石榴,周围以树叶或花卉配饰;二是与其他纹样组合,如常见的为石榴与鸟、蝴蝶等同置于一个画面;三是三种(也有两种)纹样同时出现在一疋页子中,构成常见的"三多"图案,分别象征多子、长寿和幸福之意;四是万民伞页子的外形也多见有石榴或桃形。

(三)凤鸟虫鱼　祥禽瑞兽

万民伞页子中的昆虫图案主要为蝴蝶和蝉。蝴蝶形象随处可见,除了页首处常见有头部朝下、尾部朝上,对称性正向单独纹样外,在页身图案中也有大量的蝴蝶图案,常见的是蝴蝶和花卉组成常见的"蝶恋花"及和猫、鼠组成的耄耋图等构成样式。页身蝴蝶造型各异,形态万千(图12至图14),主要呈现出以下特点:一是既有接近于绘画写实性的表现,也有装饰意味极强的平涂手法。二是表现角度有正向和侧向两种,以蝶翅向左右两侧延伸呈对称式的正向造型居多。三是既有头部朝下,正对着花卉的静态构图形式,也有飞舞花间树下的动态构图。四是蝴蝶的首、身、翅、须等部位装饰手法及颜色构成千变万化,十分丰富。

页子中蝉的形象有二疋,均为供奉于螺陂四圣大帝台前的,一疋为湖南省衡州府衡山县佘良臣之妻胡氏供奉(年代不详),一疋为卅五都本坊戴元徇全妻胡氏供奉。两疋页子都绣制了一只蝉停留在花(草)丛中的形象,不同的是前者为正面对称形,在身体、头部、双翅、眼睛等不同部位均以不同颜色予以区分,极具装饰美感(图15);后者为侧面形,停留于芦苇丛中,其构图及表现形式似一幅国画写生小品,极富生活气息(图16)。

页子中的鸟类形象也十分繁多,经辨认可以确定的有燕子、喜鹊、鹤、鸳鸯等,另有疑似鹌鹑、孔雀等尚不能确定。燕子还通常和柳树、桃树等形成固定的组合图案。这种生活气息浓郁的主题也是万民伞页子中的常见构图。页子中的燕子通常为一只,为黑色的身体及剪刀似的尾巴,或飞或停,体态轻盈、形象俊俏。在绣制手法、色彩配置上也和织绣书画有较大差别,富含民间艺术中常见的装饰意味。

页子中鹤的造型有三疋,身体均为黑色,两只身

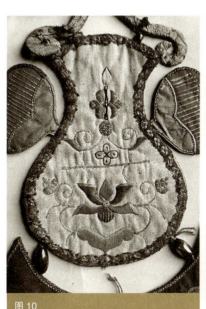

图10

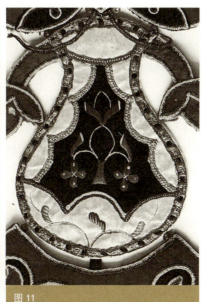

图11

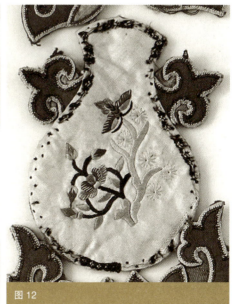

图12

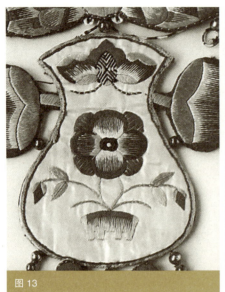
图 13

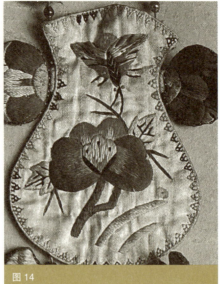
图 14

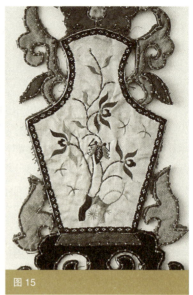
图 15

上兼有杂色且有红顶、黄灰色长腿，另一只通体黑色，仅在眼睛处用白线挑出狭小造型。有趣的是，三只鹤均和莲花为伴，静态站立（或蹲），曲颈收翅，构图、造型虽类似却也各不相同，一只立于莲花之上，一只蹲于地上，另一只立于莲丛下，其脖颈姿态也不尽相同，表现了绣娘们高超且随意的绣制能力。

页子中各种停留在枝头的鸟儿形象颇多，很难确认鸟类的属种，仅从几疋特征较为鲜明的鸟类图案，大致可判断其为喜鹊。其主要依据是，这些鸟或立于梅花枝头，符合传统"喜鹊登梅"造型样式，或周身羽毛为蓝、黑、紫、绿等多种颜色构成，符合喜鹊体貌特征。

页子中仅发现鸳鸯图案一疋，为宣统二年南坪刘九秀供奉于罗坡（螺陂）"福主"台前的。该疋页子绣制的是折枝花卉丛下，水中鸳鸯二只正在嬉戏。结合前文分析，左下头朝右者应为鸳，右上头朝左者应为鸯，二鸟一高一低，相互对视呼应，外形基本一致但头部及身体羽毛处理上有所不同。

另外，在暗坑村三圣帝庙、四圣帝庙和九五福神庙不同年代的万民伞页子中，笔者见到了几疋构图几乎一样人和鸟结合的主题纹样（图17）。这些纹样中间为一只大鸟的侧面形象，虽方向不一，但都为迈开双足昂首向前的姿态。鸟的后方，为一正面的站立人形，人物比鸟小，有的戴有毗卢冠，有的仅用三点交代了嘴巴和眼睛。鸟和人物的背景是一些各式花卉。这些和本文见到的其他页子中的鸟类纹样完全不一样，且也未在其他造物艺术中见到人与鸟的这种搭配形式。从鸟大于人、跨步向前的姿态可以判断，此类鸟应该为中国远古传说中展翅可遮云蔽日的"神鸟"，具有超凡的能力。而且，鸟和花卉在中国传统文化中分别象征着男根和女阴，具有明显的生殖崇拜的寓意。由此可见，这几疋页子中人和鸟结合的样式，表达了万民伞页子供奉者对于多子多福、美好前程的祈求和愿望。

页子中含有公鸡图案的有三疋，其中两疋造型虽有细微差别，但外形较为类似，且工艺基本一样，如页首、耳、座等处均用拼布绣绣制而成，在衔接处都用了钉针绣等绣法，页身黑白花色装饰边及内部图案的绣法也是同样的。另外，页身图案均表现了树木、花草和公鸡组合形象。第三疋为1989年供奉于上固乡暗坑村九五福神庙的页子（图18）[2]，该疋页子和之前两疋风格迥异，整体为平面铺陈式构图，公鸡及花卉在色彩及造型上均做了统一处理，使之处于同一个平面，注意冷暖色之间的强烈对比，营造出极具民间艺术的装饰美感。

页子中鱼纹多为鲤鱼和金鱼的形象。鲤鱼形象见有两疋，都为两条相对嬉戏状。金鱼也属于鲤科鱼类，是由野生红黄色鲫鱼演化而来。金鱼形象也见有两疋，一疋为将金鱼、水草等组合成的池塘景象，并利用谐音传达"金玉（鱼）满堂"之意。虾的形象仅见一处，是和两条鲤鱼在池塘中游戏的场景，不仅形成一幅美好生活的画面，也有着很好的吉祥寓意。

页子中的哺乳动物类型较多，主要见为鹿、豹、兔、老鼠、猫和蝙蝠等。绣有鹿图案的页子见有两疋，均为宣统二年（1910）[3]供奉于螺陂四圣帝台前的（图19、图20）。两疋页子无论是页首、耳、身、座等外形基本一致，页身图案表现均为树下、花丛中站立的一只鹿的形象，由此判断应为参考一张绣样绣

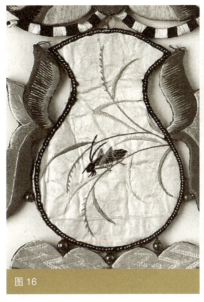
图 16

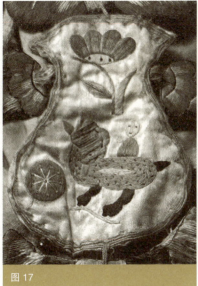
图 17

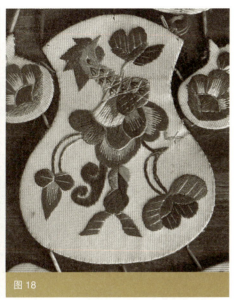
图 18

制而成。页子中鹿的左前蹄微微提起，鹿头作回首反顾状。其中一疋页子中还有数枚"钱币"图案，不仅表达了一幅美好的生活场景，其吉祥含义也很明显。民间图案中，豹的图形使用较为常见的是利用谐音关系，将豹和喜鹊组合成为"报喜图"。常见的报喜图为上画喜鹊，下面画豹，形成动态的互动效果。[4] 淦溪下村（现暗坑村下村组）信众王达华敬奉于九五福神庙的一疋页子上，就绣有喜鹊和豹子，此幅绣图的豹子在下方正常行走，但是喜鹊却头朝上、尾朝下，垂直于地面，停留在石头或树枝上，画面没有其他辅助纹样（图21）。

猫和老鼠也是民间艺术最常见的表现对象。"老鼠吃南瓜""老鼠吃葡萄"是江西瑞昌剪纸最常见的表现题材。猫除了可以单独成为民间艺术的表现主题外，更多的时候是和其他动物组合构成富有隐喻意义的构图，如最为常见的猫与飞舞的蝴蝶相戏耍，组成所谓的"耄耋图"，以谐音喻指"耄耋长寿"之意。在本文研究的万民伞页子中，见有几疋将猫、蝴蝶、老鼠等多种动物组合在一起的构图。如图22至图25这四疋宣统二年供奉于螺陂"福主"台前的页子，体现了以下几方面特征：首先，在构图上，画面中心以一棵生长的树或花卉贯穿上下，树梢、枝头、树下等不同部

[探索]

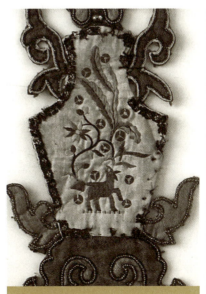
图 19

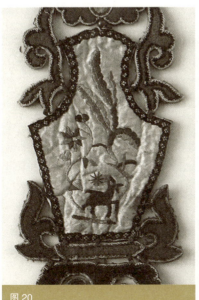
图 20

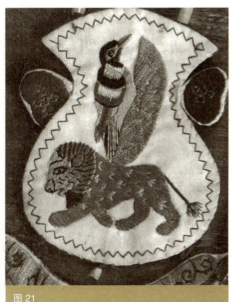
图 21

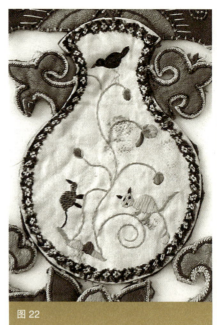
图22

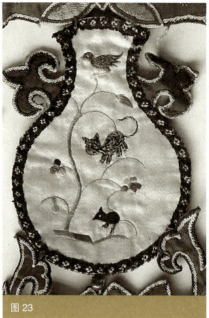
图23

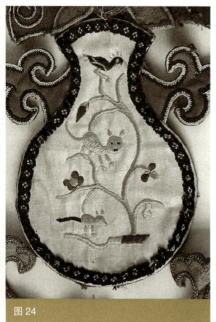
图24

位分布着小鸟、猫、老鼠等不同的动物，枝头或开着各色花朵，或挂着各色果实，这和万民伞页子中求全的造型手法较为一致，综合表达了"耄耋长寿""多子多福"之意。其次，画面中的动物均采取的是侧面剪影形象，加上以平针为主的刺绣技法，可见绣娘们并未着重表达立体的视觉效果，而是通过适应构图需要的画面配置，表达了各个动物生动的动态形象。最后，面对相同的主题，绣娘们既有程式化的表达，也体现了高超主观处理能力。例如小鸟、猫、老鼠三种动物结构和造型手法基本一致，但是其方向、动态、头、足、尾等部位的造型又千变万化。

因"蝠"与"福"的谐音，蝙蝠在中国传统文化中便有了福运的吉祥含义。万民伞页子中的蝙蝠纹样多作为辅助纹样出现，或出现在了表现人物的场景构图的上方，或和如意、月亮、花卉等纹样一起，组成一幅意义圆满丰富的页子图案。

（四）草木风景　塔亭居所

万民伞页子中树木的装饰纹样十分繁多，但已很难从方寸之间辨别其具体种类，较为明显的是柳树及生命树、摇钱树等。

柳树是最常见的树种，又是吉祥的象征。万民伞页子中的柳树图案不在少数，绣娘们常将柳树和花、鸟、虫、兽及各种人物、风景的形象并置于一顶页子中，最常见的是燕子围绕在柳树枝头，形成了典型"燕归柳"的图案。有的树木形象和柳树有些接近，但很难在自然界找到准确对应的树种，这种树木纹样和柳树及剪纸通天树的形象都有相似之处，考虑到绣娘绣制时的随意性较强，故该纹样是通天树的可能性较大。另树下有凉亭，这是一种多建于园林、佛寺的传统建筑，通常是远离普通百姓生活的。由此可见，该顶页子所绣制的画面，并非对百姓生活情况的描绘，而是信众向往的彼岸世界，是超越日常生活的神圣世界。

生命树并不是某一种具体的树种，松、柳、桃、梅、棕榈等很多树种都可以成为其原型。和民间剪纸、纺织品上的生命树形象一样，万民伞页子中的生命树通常有从地上和从水盆（瓶）中生长出的两种形式。特别是水盆（瓶）生命树（花）的形象，在江西省新余市夏布绣博物馆收藏的清光绪十八年（1892）的这把万民伞页子中多次出现（见图26、图27）。这不是出于加上水盆（瓶）后更具装饰美感的考虑，而是出自生命源于水、生命之树源于水的原始哲学观念。即水盆（瓶）之中生长出通天生命之树（花），树（花）底部是象征生命之源的阴性符号，顶端中心是象征生命通天的阳性符号。再加上树（花）的枝头或中间飞绕的蝴蝶、飞鸟，树下的人物或动物等，形成了"凤凰戏牡丹""金鸡探莲花""倒照鹿看梅花"等很多主题形象，表现了生命与生殖崇拜的哲学观念。[5]

和剪纸、年画中摇钱树将"钱币"和树干或树枝结合为一体不同的是，万民伞页子中的摇钱树"钱币"形象一般为圆孔圆形的金属或骨制薄片，由细线缝制在页子上，少数挂在树的枝头，大多数均匀分布

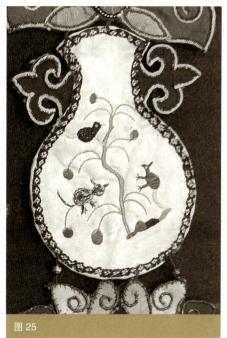
图25

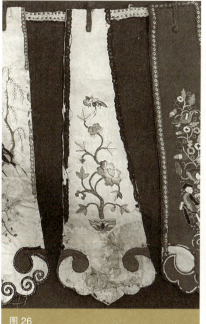
图26

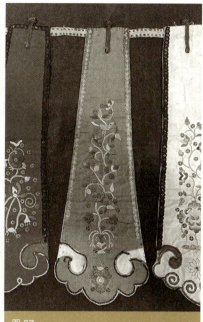
图27

在整个画面各处，和树干或树枝并没有直接发生联系。这种情况在江西省新余市夏布绣博物馆收藏的清光绪十八年（1892）的这把万民伞页子中多次出现。据笔者推测，这些分布在各处的"钱币"，除了为了表达"摇钱树"的概念，还有两种可能。其一，它是一种装饰形式。这些圆孔圆形的"钱币"无论在材质还是造型上，都和页子中的刺绣造型差别较大，且它们可以单独装饰，在画面的疏密关系处理上，起到很好的调节作用，丰富了画面的装饰效果。其二，它具有生命树的含义。前文说到，很多树种都可以成为生命树，其中落叶木每年有规律地长叶落叶，象征着生命的轮回，长青树则象征着生命的不朽。万民伞中散落在页子各处的圆孔圆形的薄片，可视为"钱币"，也可象征着落叶，故可能有着生命之树的含义。

竹产笋，"笋"与"孙"谐音，在民间图案中有多子之意。在笔者所接触的万民伞页子中，发现有数定以竹子为主题的页子，这些页子构图比较类似，画面由一根高大挺拔的竹子占据，竹枝由竹节处生出，枝头绣有对称型三片竹叶，竹梢处有飞鸟或蝴蝶，竹子左或右下角为一或两棵竹笋（见图28至图30）。这些

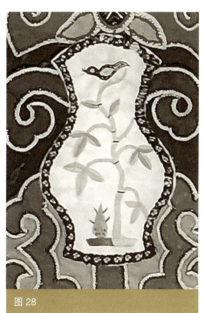
图28

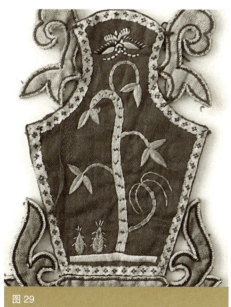
图29

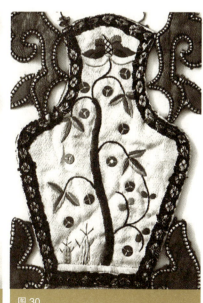
图30

和民间造物中的松、竹、梅等组合构成"岁寒三友"及竹子和太平花、花瓶等组成"竹报平安"的主题都不一样。

在万民伞页子图案中，也出现了一部分树木、房屋、宝塔、亭子、蝴蝶、公鸡、花卉集于一体的构图，正如前文所说，这是一种对于绣娘及其家庭日常生活的描绘，亦是对美好日常生活的憧憬。

（五）文字符号　日常物品

万民伞页子中的符号与文字分为两种，一种是在页身上直接绣制表达含义的文字，另一种为页身中间单独绣有"福""寿""囍""万"等字符。页子中还出现了毛笔、银锭、水盆（瓶）、铜钱、绣球等日常生活用品，它们通常以辅助纹样的形式出现，或谐音，或表意，综合起来表达吉祥的寓意。

这些绣制的文字中，最主要的一类是对"福主"功德的敬仰和歌颂，并表达对"福主"的感恩和感谢。如"一诚有感，神佑佛无疆""万福来朝，有求必应召""善人是福，神力扶善人""诚可格天，天道至公平""降尔遐福，赐福永无疆""修德护报，帝德无私照"等。第二类是表达信众的愿望及理想，即信仰诉求。如"国泰民安，神之格恩""福如东海""男臻百福，女纳千祥""民安物阜，天下太平""四季清吉，永古千秋"等。

另还有几例较为特殊的文字。如在新余市夏布绣博物馆收藏的一把万民伞中，一疋为郭华光仝妻张氏敬奉的页子正面，绣有"始制文字，乃服衣裳。庚辰冬"字样；一疋为张李长生仝妻郭华会敬奉的页子正面，绣有"龙狮火帝，鸟官人皇。庚辰冬"。这两疋页子上的文字均出自南北朝周兴嗣所作《千字文》，前者讲的是仓颉创造文字，嫘祖制作衣裳；后者讲的是伏羲氏、燧人氏、少昊氏、人皇氏等上古时代的帝皇官员。

在绣制及构图安排上，有两点值得注意。一是绝大多数文字为黑色楷书字体，极少数出现了紫色、浅绿色等颜色；二是几乎所有的字体均是自上而下、自左向右的排列，这也符合古人的阅读习惯。不过有一些页子的版式显然经过精心的设计，如将"神佑福无疆"五个字放置在中间，"一诚有感"四个字分两组放置左右两旁等。图31中，"福如东海"四个字在排列上有着特别的设计外，还在周围添加了旗帜、文明棍、花卉等图案。由此看出，这些设计不仅是出于对"福主"的崇拜，如把重要的文字放置中间，也是出于审美的考虑。

笔者所见的万民伞页子"福"字纹共有六疋。其中永丰县上固乡暗坑村九五福神庙于1989年供奉的两把万民伞中有五疋，该村三圣帝庙民国二十九年（1940年）供奉的两把伞中有一疋。在色彩上，有四疋"福"字纹为红色（大红及玫红），二疋为黑色；在构图上，六疋页子均以福字作为主要纹样，其中三圣帝庙供奉的该疋页子最为简单，页身图案仅为黑色楷体"福"字，并无其他装饰，其他几疋均有蝴蝶等辅助纹样。有的"福"字纹不仅在周围辅以月亮、星星作为装饰，且"福"字本身并未简单使用文字，而是加入了花卉纹样，将"福"字的部分笔画进行了同构置换，让花卉和字体有机地结合在一起，使画面变得更加丰富和生动。

笔者所见万民伞页子页身图案中的"寿"字纹仅为二疋，其中一疋系民国廿九年（1940年）敬奉于南田上福神台前的一疋页子，经对背后文字的辨识考证，应为陈恩仁及凌玉全两家共同供奉的。该疋页子正面仅绣有蓝色"卐"字纹和黑色"寿"字纹，上下排列。其中"寿"字纹为上下长左右短的长寿纹，其借助于长条的形式寓意生命的长久。另外，"寿"字纹常作为辅助装饰纹样出现在页子的页座、双耳等其他部分，例如在暗坑村三圣帝庙民国廿八年（1939年）的万民伞中，夏良田仝妻供奉的页子页座部分正中央绣有"寿"字纹。

万民伞页子中的"喜"字纹均为"囍"字纹，共有五疋。其中永丰县上固乡暗坑村九五福神庙于1989年供奉的两把万民伞中有四疋，这四疋造型大都比较单一，红色，平针绣制而成。这些"囍"字纹都置于页身的主体位置，周围大都伴有蝴蝶、蝙蝠、如意等纹样。另外，在新余市夏布绣博物馆收藏的一疋页子残片中，石榴形的页子正面为红色棉布打底，上方绣有紫色"囍"字，下为一黑色"天"字，该两个文字下方绣有铜钱、花卉、蝴蝶纹等，这些文字及图案呈左右对称排列，页子背面用小楷书有"鲇坑年曾远国"几个字，字自上由下呈竖式排列。有趣的是，"囍"字纹和黑色"天"字用两段短小的线段连接在了一起，组成了一个完整的造型（图32）。对于其含义，笔者有两种猜测：一为"天喜"，此为星相术语，通常是指吉日的意思。如关汉卿《窦娥冤》第二折："孩儿，你可曾算我两个的八字，红鸾天喜几时到命哩？"另日本曾经以"天喜"作为年号。二是结合字面意思，有"喜从天降"之意。"喜从天降"虽然常指中国传统吉祥图案中喜蛛脱巢而降，但是万民伞页子中有类似根据字面或纹样名称谐音表达的例子，此

图31

图32

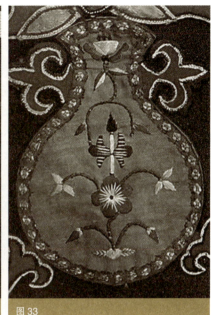
图33

种猜测也具有可能性。

"万"字纹有"卍""卐"两种,这两种形式都在万民伞页子中出现过,绣娘们在绣制时并没有特别的讲究,但在含义表达上是一致的。"万"字纹较少作为主要符号装饰,大多数情况下,万民伞页子中的"万"字纹是作为辅助纹样出现的。如在暗坑村三圣帝庙民国廿八年(1939年)供奉的万民伞中,见有几疋页座处绣有"万"字纹的页子。

万民伞页子中还出现了毛笔、银锭、水盆(瓶)、铜钱、绣球等日常生活用品。水盆(瓶)一般出现在页子的下方,从里面长出树木和花卉,旨在表达一种生命源于水的哲学概念(见后文),另花瓶的谐音为"平",偶尔在页子中见有花瓶插满四季花卉的构图,表达了四季平安的含义。在中国传统文化中,毛笔是知识的象征,银锭是财富的象征,结合起来就是文定江山、富贵永久、万事如意之类的含义。不过,万民伞页子中的毛笔和银锭通常是以谐音的形式表现的,"笔"即"必","锭"即"定",合在一起即为"必定"之意,且二者基本都是和其他纹样组合表达吉祥的寓意。如图33葫芦形(或石榴)的页身中,从上到下依次为莲蓬、毛笔、银锭、梅花等,结合起来有必定多子、必定有福的含义。铜钱在万民伞页子中大多是作为装饰物出现的,如摇钱树中布满页身的铜钱,另页子中偶尔可见到单一的铜钱,和蝙蝠在一起组成"福在眼前"之意,也是一种谐音的表达方式。

二、页子图案的装饰风格和手法

(一)谐音表达

万民伞页子中大量存在着谐音吉祥图案。由于"桂"谐音"贵",因此桂花常与其他具有象征意义的吉祥动植物及物体形成固定组合,表达特定的吉祥寓意。例如:与玉兰、海棠、芙蓉等花组合形成"玉堂富贵";与莲花图案组合形成"连生贵子";与芙蓉花、双钱图案组合形成"富贵双全"吉祥图案;与毛笔、银锭组成"必定富贵"之意;与玉兰花、如意组合搭配,表达"必定如意"之意;等等。

经不完全统计,本文研究的万民伞页子中常见的谐音表达有以下组合。

木笔花+毛笔+桂花:必定富贵
蝙蝠+铜钱:福在眼前
莲花+桂花:连生贵子
莲花+莲蓬+藕:因何得偶
寿桃+牡丹+铜钱:必定如意
猫+蝴蝶:耄耋富贵
莲花+三只戟:连升三级
鹌鹑+树叶:安居乐业
公鸡+石头:室上大吉
公鸡+鸡冠花:官上加官
豹子+喜鹊:报喜图
金鱼+池塘:金玉满堂
花瓶+四季花卉:四季平安

毛笔＋银锭＋梅花＋莲蓬：必定多子、必定有福

（二）附会转译

附会，就是把互不相干的事勉强拉在一起说成有关系，常见的词语有穿凿附会、牵强附会等。吉祥文化中的附会更多地表现在物质的某些方面，其很多象征物，通常都是现实生活中有生命或者无生命的东西。[6]

比如佛手其实是一种常绿果木，因其有细长弯曲的果瓣，状如手指，故名佛手。但在万民伞页子图案中常见的佛手，却因为被附会传说为经佛的手摸过而生，故状如佛手，进而有了吉祥的含义。万民伞页子中的一类图案，往往因为和民俗及信仰中的吉祥传说、故事相关——如桃子本来是一种普通的水果，只是因为神话传说中有王母娘娘食用仙桃而长生不老的传说，所以被赋予了长寿的象征。万民伞页子中"麻姑献寿""童子献寿"等图案，都是以"桃"代"寿"的。这样附会的方式在万民伞页子图案中随处可见，如灵芝象征着化凶为吉，莲花象征着多子多福及出污泥而不染，盘长象征着无穷尽和长寿，等等。

（三）寓意寄情

作为一种间接的表达方法，寓意通常是指将含义和意旨蕴含在物品、文字等中间。"意"要寓于"形"，"形"要蕴含"意"，以此达到"形"与"意"和谐统一，使得主观情感、意愿的表达更为丰富有趣。经对万民伞页子的梳理发现，其寓意寄情的方法大致有以下两类。

第一类为借助物形或物性寓意。自然界中的各种植物动物，形状特性丰富多样。当某些形状或特性触动人的审美意趣，即作为客体的对象和作为审美主体的人达到意念上的融合，便会产生象征寓意效应。如称为"花中四君子"的梅、兰、竹、菊，四种植物各有特色，分别代表了一种精神品质。梅花"映雪拟寒开"，为雪中的人们送来清香，常用以象征坚贞不屈。兰花生于深山幽谷，不为无人而不芳，不因清寒而萎凋，常用以象征清高、雅致的君子气度。竹子笔直挺拔，象征着正直；外直中通，象征着虚怀若谷；四季常青，象征着始终如一、常青不老。菊花以素雅坚贞取胜，九月九日重阳赏菊又使菊花被赋予了吉祥和长寿的含义。

第二类为借助吉祥文字寓意。前文梳理可知，万民伞页子中常见的吉祥文字有"福""寿""喜"等，除了这些文字本身的含义外，还有其外形的图形性变化引申的寓意，如"福"和"天"字的结合、"福"字中部分笔画和图形的同构、"寿"字笔画的拉长、两个"喜"并列形成的"囍"等。这些图形化的变化，使文字超出了本身所承载的含义，成为富有内涵的纹符，它们"可使不相干的事物'错位式'地发生互缘，'超时空'地焕发生机，'不合理'而合情、合意、合趣、合美地产生魅力"。[7]

三、页子的装饰构成和图像阐释

（一）对称与均衡

对称是万民伞页子造型的一种重要特点。首先，几乎所有页子的各部分组成，从上至下页首、双耳、页身、页座在形状上都是左右对称的，就连垂下的流苏无论是数量还是颜色都是以中间的一个为中轴线向两边对称展开。其次，页身图案中有相当一部分是左右对称的造型，这种对称方式在不同年代的以人物、花卉等为主题的页子中屡见不鲜。在笔者看来，频繁出现对称造型模式或许有着以下几方面的原因。

一是深受原始思维方式影响的万民伞造物的最初手段。李格尔在对原始穴居人类的几何风格装饰进行研究后发现，抽象的节奏与抽象的对称是该风格的两大特点。[8]研究得知，万民伞页子的绣制是依据剪纸样开始的，对称的造型方式，可以让复杂的图案变得比较简单，降低绣制的难度，提高效率。齐美尔认为对称产生于人类所有审美动机的开始之际，和现代文明人相比，未开化族群多用对称的方式构造言语。[9]和原始造物一样，民间造物在面对无序、随机的自然界时，人的形式创造力往往会以最为迅速和直接的方式展现出来，对称性成为拯救这种无序和随机，建立理性世界的最初手段。

二是人类追求美的本能使然。从格式塔心理学的层面来看，对称是组织得最好、最有规律的一种完形，追求造型的对称是人类在生理上对美的一种本能反应。艺术是表达人类对所生活的这个世界及其周围环境的理解和看法。民间艺术作为对原始艺术的继承，是从自然界和人们的生产实践中生发并始终保持密切关系的"功利性"艺术。大自然在人类的蒙昧时代就赋予了人类认识对称美的能力，在万民伞页子的纹样中，随处可见自然与人类实践的影子，各色花草树木、人物风景、鸟兽鱼虫都是绣娘们随手从生活中撷取的。作为民间艺术家的绣娘们在理解和表达世界的时候，发现不必也不能用严格的对称的图式去统一它们，而应该用丰富微妙的造型样式去展现世界的复杂性。例

如在一些以植物为主要表现主题的页身中，花卉和叶子并没有严格按照左右对称的镜像式造型，而是遵循相对对称的构图模式，保持着协调的均衡之美。

三是信仰中权力表达的体现方式。阿恩海姆认为："严格的对称在艺术品中是少见的，而在装饰艺术中却是频繁出现的。"[10]作为一种彻底的理性思维行为，对称也是集权社会和宗教信仰中最常见的形式。无独有偶，在万民伞页子的装饰中的确出现了一些严格对称的例子。前文对坐莲神仙页子的研究中我们发现，页身中间盘坐莲花之上的是对信众们来说至高无上、能给他们带来幸福生活的各类神仙，这些神仙造型除了左右严格对称外，几乎所有的背景都比较干净，并无背光或其他装饰。在贡布里希看来，一个坚固的框架或一种孤立该图案的手段是达到对称图案平衡的常用做法。也就是说，如无法保持对称图案的单一与纯粹（如对其进行重复），都将威胁着这一对称的恬静感，因为重复破坏了对称轴的单一性。[11]齐美尔在对对称性的社会结构进行研究后发现，对称结构是一种简单的、较为容易算计的结构，处在对称中心位置的控制者可以通过一个具有对称结构的中介，轻易便捷地将其推动力传递到处在这个结构中的每个人。在这种对称的造型中，画面中心形成了一种"吸引眼睛的磁铁"[12]，它突出了位居画面中央的"福主"们无边的法力和崇高的地位。齐美尔对于对称性社会结构的深刻见解同样适用于造物行为中，对称结构可以将外在的现实强制整合进一个简单的框架中。图10所示的万民伞页子的页身中，左右对称的图案布局严谨有序，绣法精致细腻，确实有着贡布里希所言的"恬静感"。但是，运用如此简单的对称性框架去包含纷繁的外部世界，其中的强制性可想而知。再看看狭长的如意形页子，在这些狭小的空间中，纹样竟然保持着严格的对称（图26、图27），这些层层叠高、布局严谨、左右对称的造型，体现出了信仰的庄严与神圣。

（二）中心与框架

在万民伞页子主要装饰图案中，单独纹样是一个特殊存在的个体。在葫芦、瓶、石榴、桃等造型的万民伞页身中间，一块空旷的白色（偶尔会是蓝色或其他颜色）背景上，往往仅绣着一个端坐或动态的人物，或是一个"卍"字符，甚至是一个简单的"福"字。

页子中处于中间位置、独身自处的大部分正是这些对信众来说具有神圣力量的主宰者形象。诸如观音菩萨、送子娘娘、关羽及地方"福主"们，无不是超越了时间之维的"永恒者"，他们以左右对称的形式占据着中心位置且不断地向周围辐射能量。在齐美尔看来，对称的结构"便于从一个有利的点控制群众"[13]，而这个有利的点就是对称结构的中心点。这些形象从中心发出的力围绕它而分布于我们称为该中心的视觉场中，它们似乎无视边框的存在。表面上看，绣娘们似乎没有在中间投入多少精力去经营这块神圣的地方。但是反观这些页子的首、耳、座及其他部位，色彩鲜艳、对比强烈、装饰繁缛、工艺精巧，在这些诸如"椅上圣母"一样的"华丽成分"边框的簇拥下，占据中心的单独视觉形象俨然被提升成为一个个视觉等级中的"首脑"。

经过精致装饰的页身边界不再是简单的一个边界线，它们似乎成为了类似西方的画框，而让页身成为一个封闭的造型空间。在这个封闭的造型内，绣娘所表达的是对这个世界的陈述与期盼，对观者来说，他们看到的页身上的形象不是这个世界现存物质的一部分，而是一个具有象征意义的载体。外框作为"图形"，它与作为背景的空间部分重合，背景空间被知觉为在外框之下并超越外框而延展。[14]各种绣形成为了白色（或其他颜色）背景上的图形，它们本质上需要延伸的渴望必然会和外框产生矛盾，必然会被精致的外框切断，从而被限制在一个平面之中。面对外框，背景上的图形要么试图突破它而被外框切断，要么乖乖适应框架的限制。这些清晰、简明的树枝被外框切断时，表现出了一种强烈的自我完成的倾向，诱导受众依据自身视觉经验完成对象完整形象的建构。这些形态各异的框架不仅仅是一个为内部绣形的范围划界的栅栏，它们实际也在积极地参与构图的活动，吸引或排斥外框内的各个成分。[15]

一旦如图34中的小草、图35中的柳条般在画面中表现出了一样的肌理，外框就无法抓住机会对它们产生影响。但更多的时候，画面中的形象是富于变化的，在以花卉为主题的页子中，通常会包括根、茎、叶、花等各个部分，多数时候还会有蝴蝶、小鸟或其他动物搭配其中；同样在风景类题材中，房屋、树木、飞禽走兽等也是画面中常见的形象。这些形象外形差异很大，要放置在葫芦、瓶、石榴、桃等同样差异极大的万民伞页身中间，就不得不适应外框的限制。绣样和外框直接保持着若即若离的距离，例如图36中瓶形的页身中，下面的花和叶子舒展开来，随着S形曲线的茎盘绕向上，在页身最窄的部分仅剩下一根茎，末端一朵四瓣桂花傲然挺立在那里。整个构图仔细地考虑到外框的形状与限制，纹样每个部分与外框几乎保持着等距，这样使其本身也成为了一个瓶或葫芦的

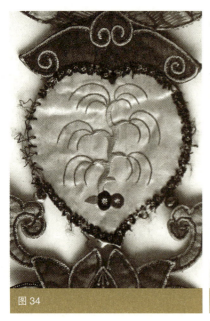
图34

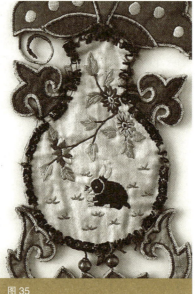
图35

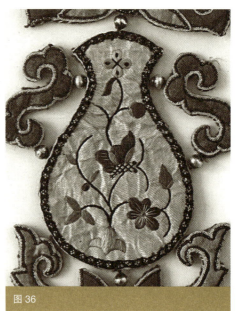
图36

形状。还有一类页子，为了适应框架而不惜倾斜甚至颠倒框架内物体的方向，原本应该垂直生长的花卉变成了水平生长，宝塔几乎倾斜成了和地面45°的夹角。也许在绣娘看来，一方面她们要全力保护框架的神圣不可侵犯性，另一方面则要完整地展现这些形象。但很多时候，外框也似乎是作为一种环境空间而存在，这些组合或散乱的造型，和外框相互作用，在自由中透露着秩序感。

如意形页子是一个造型上的特例。这些类似窄长梯形的外框，对框中的图形来说，四条边都平均地向框内挤压，特别是作为这样一种左右很窄上下很宽的竖直的框架形制，它们多少压迫着形式，特别是左右两边所给的挤压力量显然要大得多，它们严格限制着形式的扩张。作为有界限的空间，不仅缓和了形式的大量增殖、过分突出、造型无序，而且也强烈影响到造型，它抑制住造型的大起大落和骚动不安，而只是通过对某处的强调，通过微妙的运动来暗示形式的效果，不致破坏形式的连续性。[16]

（三）程式与随意

归属于民间造物的万民伞绣制深受社会、自然与人文环境的制约。长期以来，赣中人民聚族而居的传统生活方式和稳定的农耕生产方式，使他们具有相似的生活环境、民风习俗、人生境遇与民族心理，共同促成了他们恒常稳定的造物观念。和文人雅士造物注重"聊表心中逸气"不同的是，对于长期生活在同一环境中的绣娘们来说，选用什么材料、做成什么形式、表达何种含义等问题，是在长期不断的实践中慢慢传承和固定下来的。万民伞绣制作为一种民间的技术性手艺，那些祖祖辈辈流传下来的约定俗成的程式化造型、纹饰和技术等，被总结为口口相传的"口诀"或"民谣"，很多女孩在幼年时代即耳濡目染。这种传承体现出一种生存信仰方式随自然节律的循环模式，反映了因循传统、师古创新的风尚与哲学，折射出农耕时代人顺应自然的生命伦理观。这些无名的绣娘们为每一片页子注入了活力，并使其具有时代的独特性，经过数代人的日积月累而逐渐积淀、完善成为较为稳定的程式化模本。并不是说，这些程式化模本对于绣娘个性的发展是抑制的，而是说因为有这张大网的存在，其个人意识的发展都会在一定的时间空间限制内而不会出现极端发展的倾向。[17]

向"福主"供奉的万民伞页子不仅是一种民间造物的存在，更是信仰活动的产物。葛兆光在研究古代中国祠堂和宗教仪式上悬挂的图像后指出，这些图像在空间布局上始终遵循着一种陈陈相因、由四方向中心对称的格套。[18]这里的格套，就是程式或固定的模式之意。事实上，这些固定不变、反复呈现的"程式"，是一种和日常生活保持距离的宗教集体记忆的反映，是对于某些根深蒂固观念的持久认同。换言之，这些由图像构造的虚拟世界，不管是各类神仙的造像，还是各种花鸟虫鱼、吉祥图案等，都是信众心中的神圣存在和理想境界，是脱离真实世界的、具有象征性特征的"圣域"。因此，作为一种具有悠久历史与传统的固定存在，万民伞页子图案在传承中必然呈现出强

烈的程式化倾向。

和宫廷造物不同的是，同样具有民间造物的纯真、自然、稚拙的品格的万民伞页子，少了些形式上的矫揉造作，更多的是绣娘真情实感的流露。为了充分表达情感和信仰，她们运用想象、夸张、象征、借喻等多种艺术表现手法进行造型与装饰，虽常带有粗率的痕迹，但却保持着清新、质朴的随意性，从而体现出各异其趣、丰富多彩的趣味。

这种造型的随意性在前文有多处体现。如图29、图30中两疋以竹子为主题的页子，出自宣统二年（1910年）供奉于吉安府吉水县文昌乡三十五都螺陂村四圣帝庙的同一把万民伞，这两疋页子无论从各部分的构成还是页身图案的构图，均高度近似甚至雷同。显然，绣娘在绣制时或是使用了同样的剪纸样，或是临摹了前人的绣样。如竹子主干及竹枝的长势几乎一样，竹梢顶端的蝴蝶外轮廓造型也基本一致。但仔细分析页身的图案会发现绣娘自主创造的影子。首先无论是背景还是主题图案，色彩上均有很大差异。另外在一些装饰细节上差异也很明显，例如：一棵竹子主干用红线分段表现出了竹节，另一棵则没有做任何处理；在两棵竹子的右下部分都长出了一截特别的"竹枝"，但图29中的"竹枝"更像是柳枝，图30却似朵朵梅花；画面左下角的两棵竹笋，均右高左矮，且外形一致，但装饰手法明显不一；图30以竹子为主体图案的页子中，为适应页身曲线的花瓶造型，通常为笔直挺拔的竹子竟然一改往日的形象，变为"S"形的长曲线。

所以，即使面对历史传承的图样相同的现实对象，绣娘们一边会沿袭历史规约，一边会自由无羁地表现自己的感受和愿望，对历史传统造型进行自由和个性化的重新构建。这种构建既来自传统，也来自信仰，更来自她们的生活。总之，这种在传承中逐渐稳定下来的程式化格局，并不会约束和压抑绣娘们的个性化艺术表达，使之既不跨越传统的"程式"而擅自改变形象的寓意，又能从生活的直接需要出发，基于对信仰和美的追求，遵照自己的直观感受，无拘束地表达思想，从而使主体的信仰和审美情趣得到充分满足。

（四）同构与求全

以辩证逻辑为思维方法基础的"有机自然观"是中国古代科学观和自然观的传统。在中国人眼里，人和自然界之间存在着一种天然的和谐，人体的"小宇宙"（内宇宙）同天地的"大宇宙"（外宇宙）同构对应为相互依存的一个整体。这是一种天人合一、我道

一体、心物交融、物我同构的整体宇宙观和有机自然观。物我同构为美，是中国古代对美的心理本质的认识，可视为对美本质的心理界说。在万民伞页子的绣样中，这种物我同构的例子比比皆是。其中第一类是人和神的同构，例如坐在莲花之上，腿下有五彩繁星状的小点的似神似人的形象。在田野调查时发现，有些人物形象因时代久远无法确定到底是谁，当笔者根据其耳垂、服饰、坐姿等判断其为某位神仙时，绣娘明确地告诉我他是某个地方的"福主"，有学者指出其为供奉人家中人物。这些看着混乱多样的考证甚至是猜测其实在某种程度上说明，这个人物既可以是A，又可以是B，甚至还可以是C、D等更多的造型的糅合体。

第二类是人和物、物和物等同构，这里的物包括动物、植物及日常生活中的物品。莲花的果实、茎、花和端坐中间的神仙完全"长"在了一起，这种同构手法在万民伞页子人物绣样中广泛存在，人和莲、人和祥云紧密地连接在了一起。在笔者考察的组合造型的万民伞页子中，页首部分几乎都为蝴蝶形象的纹样，有蝴蝶的身体、翅膀、触须等明确的特征，但是有少量蝴蝶纹特征并不鲜明，似蝴蝶又似花卉，是一种典型的同构形式。此外，在以花鸟虫鱼为表现主题的页子绣样中，不同的花自然嫁接在一株植物上，飞入花丛的小鸟变身成了花的一部分。在如意形的页子纹样中，这种同构造型用到了极致，人物、动物、树木、花卉、香炉、毛笔等诸多造型竟然同构在一个狭长的空间里，它们彼此衔接有序、自然生长，似乎描绘了一幅美好的生活画面。这种同构造型的方法通过超自然的物质形象的奇异造型，打破幻觉与现实、自然与超自然、生前与死后、人与物的种种界限，达到了主宰万物的自由境界。

和剪纸等民间造型艺术类似，绣娘们往往选择一个或多个主题，并围绕对其含义的表达进行绣制，除了一些常规的、约定俗称的造型要求外，她们还善于围绕主题形象展开畅想，随着思维的发展逐渐衍生出和主题相关联的形象。这时候，不同时空、不同地域，看得见、看不见的形象会同时出现在一个画面里，这种基于多角度、多空间的观察和想象，反映出绣娘们内心最真实的想法，从而产生独具特色的造型样式。从二维平面展开，延伸到三维空间，甚至表现了随时间发展的四维空间，这种造型方法是中国民间美术中最为常见的做法，也是万民伞页子常用的造型手法。

此外，平面造型也是万民伞页子图案常见的处理手法，即通过压缩和忽略形象的三维纵深，让所有的

视觉元素依次平面展开，互不遮挡。例如在本文研究的清代光绪年间单一造型的页子中，由于其能够提供给绣娘大展身手的空间十分狭小，因此绝大部分构图采用了"层层垒高"的方式，将人物、花卉、物品、景物等各种立体形态转化为平面的装饰纹样，为大千世界丰富多样的物象提供了沟通、相融、置换的空间。而前文图所示的页子纹样，出现了蝙蝠、人物、花卉、如意、数字、圆形及一些含义不明确的符号，这些众多的造型进入了页子这个狭小的空间。"全幅画面所表现的空间意识，是大自然的整体节奏与和谐。画家（绣娘）的眼睛不是从固定角度集中于一个透视的焦点，而是流动着飘瞥上下四方，一目千里，把握全境的阴阳开阖、高下起伏的节奏。"[19]

表面上看，绣娘们把不同时空、不同角度、不同情节的内容绣制在一个页子中，似乎无法表达真实的世界。殊不知，这正是真实外部世界在她们内心的投射，绣娘们着力表现的，正是一种符合她们内心表达的真实。她们正是怀着对信仰的无限虔诚和对美好生活的无限希冀，以心灵之眼笼罩全景，以"俯仰自得"的精神来突破时空的限制，随心所欲地让大千世界的各种物象都进入了页子，从而开辟了一种和谐的、理想化的信仰与艺术的空间。

四、结论

总的来说，万民伞页子的图案装饰主题十分繁多，几乎涉及百姓传统生活的方方面面。这些图案纹样，使用了多种装饰风格和表达手法，页子色彩给人以强烈的对比之美，极具象征性含义，并体现了绣娘很强的主观处理能力。绣娘们在绣制页子纹样时，除主要参照传统的页子图案外，还受到了同时代戏曲人物造型、生活中各种画片、生活环境中的花草树木等的影响。在装饰构成上注重对称与均衡的把握；造型方面既十分程式化，又十分随意；将"人"置于"天"这个大系统中，注重天人合一、我道一体、物我同构、求全表达的造型法则，将多角度、多时空、多维度的造型杂糅在一起，形成了一个看似混乱，实则清晰的自身逻辑。万民伞装饰图像体系的生成，是绣片制作者艺术天性和设计智慧的产物，美在民间、美在生活是这一体系生成的内在原因。

（基金项目：2022年江苏师范大学博士学位教师科研支持项目"赣中地区万民伞装饰艺术研究"阶段性研究成果。项目批准号：22XFRS056）

注释

1. 何靖、张小红：《供奉之伞：赣中地区万民伞名制考释》，《南京艺术学院学报（美术与设计）》，2021（3）：30~37页。
2. 供奉者不详。
3. 两疋页子均未写明供奉时间，但根据同一把伞其他页子落款可知晓。
4. 该图选自月生选编：《中国祥瑞象征图说》，王仲涛译文，124页，北京，人民美术出版社，2004。作者不详。
5. 靳之林：《生命之树与中国民间民俗艺术》，110页，桂林，广西师范大学出版社，2002。
6. 沈利华、钱玉莲：《中国吉祥文化》，36页，呼和浩特，内蒙古人民出版社，2005。
7. 沈利华、钱玉莲：《中国吉祥文化》，34~35页，呼和浩特，内蒙古人民出版社，2005。
8. [奥]阿洛伊斯·李格尔：《风格问题：装饰的历史基础》，邵宏译，13~47页，杭州，中国美术学院出版社，2016。
9. [德]G.齐美尔：《货币哲学》，许泽民译，494页，贵阳，贵州人民出版社，2009。
10. [美]阿恩海姆：《视觉思维：审美直觉心理学》，滕守尧译，21~22页，北京，光明日报出版社，1987。
11. [英]贡布里希：《秩序感：装饰艺术的心理学研究》，杨思梁、徐一维译，231页，杭州，浙江摄影出版社，1987。
12. [英]贡布里希：《秩序感：装饰艺术的心理学研究》，杨思梁、徐一维译，228页，杭州，浙江摄影出版社，1987。
13. Georg Simmel. Philosophie des Geldes. München und Leipzig: Verlag von Dunker&Humblot, 1930, p.556. 转引自郑祈：《现代哲学·现代建筑：现代建筑运动时期哲学家对建筑的反思》，61页，南京，东南大学出版社，2018。
14. [美]阿恩海姆：《中心的力量：视觉艺术构图研究》，张维波、周彦译，53页，成都，四川美术出版社，1991。
15. [美]阿恩海姆：《中心的力量：视觉艺术构图研究》，张维波、周彦译，56页，成都，四川美术出版社，1991。
16. [法]福西永：《形式的生命》，陈平译，77页，北京，北京大学出版社，2011。
17. 吕品田：《中国民间美术观念》，338页，长沙，湖南美术出版社，2007。
18. 葛兆光：《思想史研究视野中的图像》，《中国社会科学》，2002（4）：74~83、205。
19. 宗白华：《美学的境界》，171页，北京，文化发展出版社，2018。

彭友贤与民国时期景德镇瓷业改革

刘茜*

摘 要：景德镇乃至中国瓷业在20世纪上半叶面临着两大课题：一是面对传统瓷业的衰退，如何走出一条改革之路突出重围？二是面对西方思想文化的冲击，该以什么样的姿态和步伐开启中国近现代陶瓷设计的新篇章？

本文对彭友贤与民国时期景德镇瓷业改革的研究，其实是对民国时期瓷业改革中的突出贡献者的个例进行分析。彭友贤（1906—1949）是民国时期对陶瓷设计进行改良的先驱者，他抓住瓷业革新的有利时机，将中国传统艺术与西方设计相融合，致力于设计推广新式改良瓷，设计出代表国家的国礼瓷、国府用瓷。回望历史，彭友贤在改良陶瓷和瓷业现代化方面做出的努力，以及他个人对于艺术、设计、图案的理解，都是需要置于时代的背景中来研究的，并对当代陶瓷艺术设计有着借鉴意义。

关键词：彭友贤；民国时期；景德镇；瓷业改革

民国时期，中国实业翻涌着一股改革浪潮，景德镇是实业改革中的一个重要城市，吸引了一批有识之士加入改革队伍。本文的研究对象——彭友贤，是一位留法归来，致力于景德镇陶瓷设计与改良的先驱，曾是国家纪念抗战胜利纪念瓷、英国女王伊丽莎白二世（时为爱丁堡公爵夫人）（伊丽莎白公主）婚礼瓷、蒋介石六十大寿贺礼瓷的设计者，是一位在民国时期瓷业改革中具有突出贡献的人物。

然而在目前的史料研究中，彭友贤的名字却很少出现。他的人生只有短短的43年时光，却在瓷业革新方面倾注了半生心血。回首20世纪上半叶的景德镇，经历了将近半个世纪艰难的改革时期，瓷业改革的历史值得被研究，改革贡献者值得被纪念。

* 刘茜（1995— ），女，浙江省龙泉市融媒体中心。研究方向：陶瓷艺术设计与理论研究。

一、彭友贤的个人经历

彭友贤家学渊源，从小在书香门第之家长大，家中排行老二，老大彭友仁（1903—1935）是新中国成立前优秀的中国共产党员，为掩护罗英而牺牲，老三彭友善（1911—1997）是现代著名的国画家、美术教育家，兄弟三人都是对国家有贡献的才子。

1922年，少年时期的彭友贤在大哥的带领下前往上海求学，在上海美专接受了系统的美术专业训练，并遇到了恩师潘天寿。1928年，彭友贤考上刚成立的杭州国立艺术院，继续追随潘天寿攻读国画专业。杭州国立艺术院的校长林风眠鼓励学生成立艺术社团，彭友贤积极响应，担任国画研究会的主席。在杭州国立艺专的培养下，他在国画方面打下了扎实的基础。

在当时的社会背景下，美术教育主张向西方学习，同时为了更好适应日后实业发展的需要，大力推崇实用美术教育。在这个背景下，1930年，彭友贤前往法国，在巴黎国立美术院进行了为期两年的进修学习，主要研究图案及装饰美术。（图1）

在巴黎，他接受了新古典主义学院派的教育，在工艺方面得到了很大的提高，并在思想上对18、19世纪法国革命史有了更深的理解。

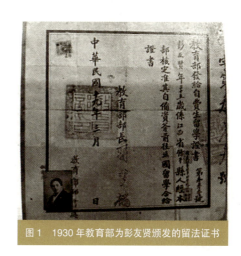

图1 1930年教育部为彭友贤颁发的留法证书

图2　彭友贤在《武昌艺专同学录》中"教师"一栏照片

1933年，彭友贤从法国进修回来后投身于教育事业，先后在武昌艺专和北平美专担任图案兼国画教授。早年打下了国画基础，后又对图案有了深入研究，使他成为了融合中西方艺术设计的代表，名震一时。（图2）

回到江西工作后，彭友贤的先进思想和才华更得到了充分施展。1935年，他先是在南昌市政委员会担任技正，负责设计南昌中正桥和主持规划南昌各区布置图，得到了省主席熊式辉的褒奖。1936年，他担任景德镇江西陶业管理局图案室主任，在这期间他收集了历代瓷器式样及装饰画，汇编成册；着手设计并制作了适应现代需要的各种新式样，以作瓷器改良之范本；指导陶校学生进行陶瓷改良设计；改进白釉配方，配制出失传已久的色釉……

1945年抗战胜利后，彭友贤在景德镇创办中国瓷厂。经营瓷厂的三年是他的事业最为辉煌的时期，在此期间他为国民政府设计了《抗战胜利瓷》、伊丽莎白公主的结婚礼品瓷——《双龙戏珠》餐具，以及为蒋介石六十大寿设计了《万花瓷》贺礼。由于时局动荡和经营不善等原因，中国瓷厂只维持了短短的三年，彭友贤也在瓷厂关闭不久后遗憾去世。

在彭友贤短暂的43年生命里，经历了数种身份的转换。他曾是一名国画家，留学归国后是一名教授、图案专家，还曾担任过市政区域工程师、桥梁设计师，最后变成国礼瓷、国府用瓷设计师，陶瓷改良者，但从始至终，他都是一名爱国者、实业救国者。他有着实业报国的理想，想要通过自身的学识和实践来改变祖国落后的现状。他的革命精神在参与大哥彭友仁革命事业、加入余干青年会、组织同胞在巴黎游行等一系列活动中都能体现。

二、彭友贤在民国时期景德镇瓷业革新中的表现

（一）彭友贤在景德镇的瓷业调查活动

彭友贤的老家在江西余干，离景德镇很近，两地的交流很频繁，彭友贤从小就听长辈们讲景德镇陶瓷有多么精美。少年求学时在繁华的上海和杭州，对时代的新鲜事物有了更多接触。去了法国后，更是在当时世界艺术氛围最浓厚的巴黎接受各种艺术流派的熏陶。而后他满怀激情地回到曾经向往的景德镇，发现心中的圣地正经历着时代的打击，这使他毅然决然放弃优越的工作，投身景德镇的瓷业改革。

经过一系列调研后，彭友贤将瓷业革新的重点放在改良陶瓷上。《景德镇瓷业技术杂记》是目前找到的唯一一本彭友贤的著作，完整地记录了他对景德镇瓷业改革的深刻认识。

与当时社会普遍崇西方、反传统的观念不一样，彭友贤非常重视中国传统文化的传承。他提出了两个问题：景德镇瓷业何以独享盛誉于世界？何以盛于唐宋，而卓绝于明清两代？

为何历史上的景德镇陶瓷远销国外，受到全世界追捧？他写道："以其在中国美术史上放有特殊之异彩，具体地表达了中国人民思想与情意上之传统与格调。换言之，即于世界立场，代表了中国文化与艺术所给予世界的观感，是特别新鲜而刺激，故极博得世界之倾心与赞赏也。"也就是说，历史上的景德镇陶瓷是能够代表中国的，它承载了中国人民的思想与情感，形成了中国特有的文化与艺术，这与世界其他国家的文化与艺术是不大一样的，外国人感到新鲜与刺激，所以对其产生赞慕之情。

为何景德镇瓷业兴盛于唐宋时期？这是乘了"时代之运"。唐宋时期艺术思潮极为蓬勃，各种工艺美术均趋发达，瓷业在时代的推动下也愈加兴盛。为何卓绝于明清时期？当然与朝廷的建设有关。历代朝廷都重视景德镇御窑厂的建设，规模极大，不惜成本，以供皇室享用。除此之外，还与明清文人的参与有关。很多文人艺术家直接或间接地参与和影响陶瓷艺术风格，尤其是明代时期，形成了极为严格的造型规律与生动的装饰意致；清代虽然过于铺张，但也追求绮丽精整。这就是景德镇辉煌的历史。

然而，到了民国初期，景德镇瓷业却一落千丈。仿古成为瓷业最发达的一行，其中的精品依然被外国人争相购买，但毕竟数量有限。况且这些仿古之作，只是借着旧有的艺术基点在勉强维持，根本没有新的

时代风格。更为严重的是市面上一般的流行品，不要说国外，就连国内普通居民也几乎不欲问津。原因显而易见，这些一般品完全脱离了艺术范畴，多为枯腐与粗野的敷衍之作，既不合时代审美心理，又不适应现代生活的需要。稍微有点时代熏陶者，绝对不会想要关注此类退化之成品。以上就是彭友贤在调查了市场后，得出的极为消极的评价。

有鉴于此，既然已知景德镇瓷业独享盛誉于世界的原因是其具有独特的艺术魅力，那如何真正改良瓷业，彭友贤指出："盖瓷业一道，实属造形美术之领域，必于美术上获取现代市场之地位，方克有济也。"美术是一门深远渊博的专门学识，其蕴蓄着时代文化演进的程序，从遗留下来的艺术中可以追寻时代的轨迹，感受不同时代、不同地域的艺术特色。这不是简单尝试的人能够发现的，它有专门的统类和属性，只有把握了正确的趋向，才有可能与世界新兴工艺美术并驾齐驱，恢复往日的光荣地位。

虽然近代以来，有一些从事瓷业者想要改良瓷业，但是不将美术置于重要地位，只能是徒喊口号而已。

（二）彭友贤在瓷业革新中采取的具体措施

1. 设计和推广新式样品

彭友贤是带着"设计改良"的任务前往景德镇的。民国二十五年（1936年）10月16日，《江西民国日报》刊登了《熊主席召见图案师彭友贤垂询改良瓷器计划并指示重要工作两点》一文，熊主席指出：本省景德镇瓷业，近年以来，日见衰落，政府当局，极为关切。本年春间，特派图案师彭友贤，往景德镇设计改良，并经彭氏，拟具计划。

同年秋，彭友贤任陶管局图案室主任，着手改良工作，有意识地发展"美术"，以提升日用瓷的市场竞争力。一方面收集历代瓷器式样及装饰画，汇编成册；另一方面通过设计实践制作出适应现代需要的各种新式样，作为瓷器改良的范本。他针对改良瓷产品提出要在传统基础上，遵循简单、美观、实用、经济的设计原则，设计制作符合中华民族自身信念的优美工艺品，每年举办"新产品推广仪式"，以推广新式产品。

2. 创办"中国瓷厂"

抗战胜利后，彭友贤于1945年，与亲友集资创办中国瓷厂，厂址在景德镇雪家坞2号。经营瓷厂有一个好处是可以一边继续设计改良瓷，一边投放市场，及时收到市场的反馈，根据需要进行相应的调整。瓷厂在创办前期引起很大反响，每次出品均被各大、小瓷厂作为改良样品抢购一空。但到后期，由于通货膨胀的影响，瓷厂资金枯竭，加上经营不善，1948年初，瓷厂被迫关闭。

据瓷工万春林回忆，中国瓷厂厂房面积约200平方米，门脸上方是门牌街号"景德镇雪家坞2号"，院墙与厂房交接处的门柱边挂着彭友贤亲手书写的白底黑字"中国瓷厂"。厂内有拉坯工1人、修坯工2人、上釉装坯工1人、杂工2人、吹釉工1人、雕塑工1人，万春林负责做坯。厂里的工人均吃住在厂内，有专门的寝室；将室内晾坯房辟为上下层，上面阁楼住人，下面晾坯。

彭友贤是厂长兼造型图案设计师，除绘制瓷器样式，他还设计制造了一台脚踏制瓷机，70cm×80cm大小，上面为圆形，刚开始用的是铁刀，后改为竹片具，机器由万春林负责操作。图4是1946年彭友贤在厂内指导工人生产改良瓷。

3. 承制"国府定瓷"

彭友贤在景德镇期间，先是受到熊式辉、杜重远等人的重视，后又创办瓷厂，将大量优秀的改良作品推向市场，而接下来承制一系列"国府定瓷"事件，使新式改良瓷走向国际大放光芒，彭友贤成为了国礼瓷设计师，在中国近现代陶瓷设计领域引起巨大反响。（图3、图4）

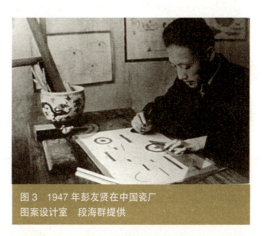

图3　1947年彭友贤在中国瓷厂图案设计室　段海群提供

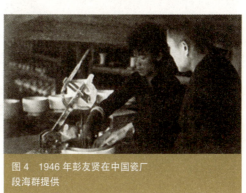

图4　1946年彭友贤在中国瓷厂　段海群提供

民国三十五年（1946年）7月24日，蒋介石在庐山接见江西省立陶瓷职业学校校长汪璠，就定制纪念抗日战争胜利礼品瓷的事宜表示关心并提出要求。次日，主要报纸对此事进行了报道，上海《民国日报》刊登了《主席关怀景德镇名瓷》一文，内容为："景德镇之旧御窑，将改为国营瓷窑，此乃蒋主席接见陶业学校校长汪璠时所指示者。主席对景德镇瓷业现况备极关怀，谓国家欣逢胜利，应有名瓷分送盟邦，以志庆典。此次名瓷须仿乾隆时代作品风格，瓷质力求细薄，色调务须高雅。蒋主席面谕汪校长从速与赣省府洽办，积极进行。"

回到景德镇后，汪璠邀请当时景德镇制瓷业中较有名气的彭友贤、吴仁敬、余昌骏、张志汤、赵金生、潘庸秉等人进行商议，分工对器型、图案、画面进行设计，制作出各式改良花瓶、中西餐茶具等。彭友贤精心设计了一套《胜利瓷》餐具（图5、图6），由中国瓷厂承做。这套纪念瓷茶餐具由4个大盘、4个小盘、10个大碗、10只条匙、1只鱼盘、1只汤匙、1个汤碗、1只盖碗、2个烟灰缸、2个牙签盒组成一套，共36件左右，绘制了吉祥图案，并用赤金在餐具四周描绘了"纪念胜利"四个字，用以表达对抗战胜利的祝贺。

彭友贤设计的新型餐具，融合中国古瓷与西方器型设计为一体，是中外艺术文化交流的结晶，充分展示了时代风格。礼品瓷制成后，蒋介石十分赞赏，将这批精美瓷器以国家名义分别赠送给美国总统杜鲁门和美国特使马歇尔。由于此次设计制作国礼瓷的成功，陶校和彭友贤皆名声大振，紧接着，大量定制瓷器的订单纷纷找上彭友贤。

1946年正值蒋介石六十大寿之际，国民政府人员专门找彭友贤定制祝寿贺礼，他设计了一套《万花瓷》（图7~图10），各种不同的花卉铺满整个画面，非常饱满灿烂，中间用红彩描了一个"蒋"字，表达祝贺的主题。这套瓷器送到南京后一直保留在总统府，是蒋介石、宋美龄非常喜爱的餐具，也是总统府宴会上的主要餐具。如今分别保存在南京中国近代史遗址博物馆、庐山美庐别墅和南昌彭公馆。

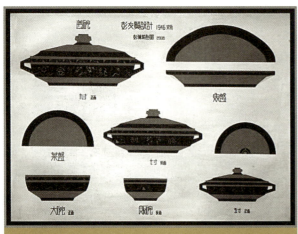

图5 《纪念胜利瓷》1946年彭友贤设计
2006年段海群绘制 59cm×77cm 北京段海群家收藏

图6 1946年《纪念胜利瓷》盖碗
彭友贤设计

图7 1946—1948年《万花瓷》餐茶具
彭友贤设计 南京市博物馆收藏

图8 1946—1948年《万花瓷盘》
彭友贤设计 南京市博物馆收藏

图9 1946—1948年《万花瓷盘》
彭友贤设计 南京近代史遗址博物馆收藏

图10 1946—1948年《万花瓷盘》
彭友贤设计 南昌彭公馆收藏

1947年，陶校再次接受了制作国府定瓷的任务，国民政府欲定制一套婚礼瓷作为英国爱丁堡公爵夫人伊丽莎白公主结婚时的贺礼（图11、图12）。这次的定瓷要求器型和画面既要体现中国传统风格，又要考虑英国人的接受程度，制作工艺要达到御窑水平。

这次的定瓷，彭友贤参考了之前设计新型餐具的经验，在原有的基础上进行调整，以圆形器为主，增加更多古朴的感觉，展示出康乾风格（图13）。琢器部分由中国瓷厂承做，白胎部分交给饶华丰瓷厂。画面布局方面，彭友贤将画面置于器皿边沿，围绕着形态而转折形成装饰带。画面内容方面，依照古代中国皇帝婚庆的传统习俗，一开始的设计是"龙凤呈祥"图案，龙象征男性的皇帝，凤象征女性的皇后。然而"龙凤呈祥"图案中，龙占据主要地位，凤从属次要位置，不太符合英国国情，又重新设计了"丹凤朝阳"和"百鸟朝凤"图，但这两个方案都被否定。

古代戏文中有"女皇帝穿龙袍"的桥段，彭友贤从中受到启发，采用"双龙戏珠"图案，描绘出两条龙在彩云中夺取龙珠，内侧绘桃形连续图案，外沿绘"万"字连方图案，中心书"喜喜"字，周围盘绘五只蝙蝠，既蕴含"福寿绵长""万寿无疆""五福临门"之意，又表现伊丽莎白二世的女王形象，也不会使作为男性的菲利普亲王被忽视，具有浓烈的中国喜庆风俗。这一草图得到宋美龄和英国方面的赞许后，迅速进入绘制阶段。整体采用重工粉彩，每个画面都精心绘制，用黄金箍边和点缀龙甲、龙眼、龙须及边脚。最后用玛瑙石反复打磨，使整个画面金光璀璨、雍容华贵。餐具样品于1948年5月7日运往南京，分为两箱，共331件。蒋介石和宋美龄见到实物后认为比画稿还精美，随即作为国礼送往英国伦敦，并对设计者彭友贤十分赞许。

三、彭友贤在瓷业革新中的成效与局限

（一）促进陶瓷设计专业化与程序化

古代的制瓷和绘瓷，一般来说，设计者和制作者为同一人，或者宫廷有图样规定，专门的画师来画瓷器。工业革命之后，机器生产代替手工劳动，为进一步提高生产效率，设计与制作是分离的，先做设计统一标准的图纸，再进行生产。新的生产模式被催生出来，传统手工艺遭到工业革命的冲击，设计行业从手工制作中分离出来，开始向工业化模式转型。同时专业的设计师群体活跃在现代工业中，促进了现代艺术设计的发展。彭友贤其实就是独立的设计师，可以说他是较早的陶瓷艺术设计师。他绘制效果图使用的是德国制造的专业绘图仪器，以及三角板、比例尺、曲线板等工具。（图14）

李砚祖在《装饰之道》中提到：20世纪30—40年代，中国曾出现以图案代工艺之说，反映了当时图案主要指为工业产品所作的艺术设计这一事实。民国

图11　1947年赠英国公主伊丽莎白二世《双龙戏珠》婚礼瓷　彭友贤设计　英国温莎堡皇家艺术馆收藏

图12　《双龙戏珠》婚礼瓷配套餐茶具

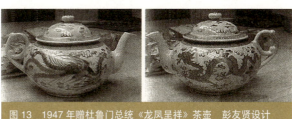

图13　1947年赠杜鲁门总统《龙凤呈祥》茶壶　彭友贤设计　杜鲁门图书馆收藏

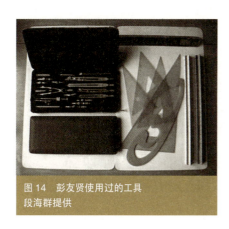

图14　彭友贤使用过的工具　段海群提供

二十五年《江西民国日报》上，熊主席称彭友贤为图案师，汪藩称其为图案专家，而这个图案的意义就是为陶瓷生产需要而进行的专业的图案设计，包括陶瓷的造型和装饰，即陶瓷设计效果图，图案师、图案专家就是现在的设计师，具体为陶瓷设计师。

设计师是为了适应机器生产而出现的，景德镇的瓷业改革想要跟上工业革命的步伐，就必须引入陶瓷设计。因此，彭友贤以一个设计师的身份，在促进陶瓷设计专业化和程序化方面起着重要作用。

（二）促进中西方艺术文化的交流

彭友贤作为一个国画家、图案师、陶瓷设计师、企业家、实业救国者，在中西艺术设计相结合方面作出了极大贡献，最后成为国礼瓷设计师，使中国陶瓷再次以一个优秀的姿态走向世界。在一件工艺品上，世界看到的不仅是一个具有中华民族特色的器物，还有追求进步、不断创新的民族气概。

由彭友贤设计的《双龙戏珠》餐茶（咖啡）具，作为国礼获得英国公主伊丽莎白二世的喜爱和赞扬。1947年11月16日，伊丽莎白公主对赠送瓷器之事，给送礼的蒋夫人写了一封热情洋溢的信，信中指出："收到华丽的中国瓷器餐具特别高兴。我非常喜欢它们的图案设计，此外，这些瓷器质量之高，恐怕只有中国才能生产出来……当我和蒙巴顿上尉一想到我们将在我们的家里经常看到反映中国人民对我们的良好祝愿的，在我们一生最欢乐的结婚的日子里送给我们的礼物时，我们无法形容我们内心的喜悦。"彭友贤的婚礼瓷作品，作为中英文化交流的历史纪念，至今保存并分别收藏于英国大英博物馆温莎宫周末餐点室、温莎堡皇家艺术品收藏馆及白金汉宫，载入了《皇家百科全书》史册。当时的国民政府还将彭友贤同时期设计的《龙凤呈祥》茶（咖啡）具作为国礼，赠送给美国杜鲁门总统，现珍藏在杜鲁门图书博物馆中。

（三）促进陶瓷教育的进一步发展

为了更好地推广新式改良瓷，彭友贤在陶瓷教育方面也做了很大努力。1938—1940年，战争迫使江西省立九江陶瓷科职业学校（原中国陶业学堂）随江西陶业管理局一起迁至萍乡上埠，这个时期的陶校与瓷厂亲如一家，学校高年级学生被安排在萍乡瓷厂实习，学习原料分析、坯釉颜料的配制、绘瓷和烧窑等；瓷厂的领导和技术骨干曾任学校的领导和教师，作为陶瓷设计人才的彭友贤也曾指导陶校学生进行陶瓷改良设计，将西方专业的设计方法、程序和理念传授给学生，学生们在他的指导下也绘制过陶瓷设计图稿。

彭友贤还选拔了一批技术优良的画工，给予切实的指导，一方面提高他们的技艺，另一方面向大众普及现代改良瓷的设计理念。张云樵、徐焕文都曾经是彭友贤陶瓷技术训练班的受训学员。彭友贤中西方结合的设计理念和专业的设计方法在当时来说是较为先进的，为瓷业人才的培养提供了宝贵的经验和模式。

在帮助陶校成功升格大专方面，彭友贤也有一定促进作用。1945—1948年，陶校校长汪璠接受了一系列承制"国府定瓷"的任务，而彭友贤正是"国府定瓷"的重要设计师。由于"国府定瓷"的制作成功，受到新闻媒体的广泛宣传报道，产生了很好的社会影响，江西省政府主席王陵基和各有关厅局都对此表示大力支持和赞赏，这也使陶业学校名声大振。陶校抓住这一难得机遇，大力宣传创办陶业专科学校的重要性。经几次申请，1947年教育部正式批准江西省立陶业专科学校立案，意味着中国历史上第一所陶瓷高等学校成立，将为推动全国陶瓷产业的改革、弘扬中国陶瓷文化培养更多人才。

（四）瓷业革新中存在的局限

民国时期景德镇瓷业改革处于一个动荡的环境，客观阻力较大，改革时常中断，无法顺利进行。1935年到1937年6月是以江西省政府主席熊式辉为主导的"赣政十年"中建设时期，在这期间对江西经济的复苏多有扶持，整个环境较为安定，所以不断看到改革的希望。但当日寇侵略的步伐愈加靠近，江西的安定环境也被打破，改革时常被迫中断。尤其是随着杜重远从陶管局离职，日军迫近九江，江西当局明令将陶管局裁撤，使得改革难以进行。当抗日战争胜利之后，紧接着内战爆发，国民政府早已无心提升经济，巨额军费开支早已使江西等地的经济不堪重负，百姓生活困难，企业难以为继。

彭友贤个人在陶瓷设计方面的专业性和创新性是毋庸置疑的，但瓷厂的倒闭也因其自身弊端所致。在办瓷厂做生意方面，彭友贤是不善经营的。当时通货膨胀很厉害，为了抵御货币贬值，商人们经常拿赚取的资金屯些原料、布匹等能存放的必需品，但彭友贤不愿这么做，他所赚取的资金只放银行。瓷厂赚钱的速度始终赶不上货币贬值的速度，最终资金枯竭只能倒闭。

在陶瓷设计方面，设计图的存在是为了更好地服务于生产，彭友贤将字体设计融入陶瓷设计是一种创

图15　纪念鼎设计局部
彭友贤

新,但有部分设计过于强调设计的专业性,反倒成为一种炫技的表现。字形设计应根据陶瓷造型来构思,但过于复杂的元素,反而会增加阅读者的负担。如运动会优胜奖纪念鼎的字体设计,为了搭配鼎的造型,图稿中的字体设计取用圆形、几何形的元素组成,虽设计的形式感很强,但明显过于复杂,容易导致普通读者认不出文字的含义,尤其是在20世纪上半叶,大部分瓷工、画工根本看不懂其中的含义,这个时候就影响了文字发挥其最基本的标识作用,从而会为设计减分,也不利于新样式的推广。(图15)

结论

民国时期景德镇陶瓷产品缺乏设计是导致瓷业衰退的重要原因,彭友贤面对景德镇传统瓷业的衰退,用设计来改良陶瓷,推广新式陶瓷产品。面对西方思想文化的冲击,彭友贤采用"引西入中"的方式来革新景德镇陶瓷的面貌,为中国近现代陶瓷设计起了重要的启迪作用。

彭友贤一生热爱艺术,在瓷业革新方面可以说是倾注半生心血,用设计来改良陶瓷,可惜先生没能等到新中国成立的那一天就不幸病逝了(1949年4月)。幸得彭友贤的女儿段海群一直致力于发掘父亲的事迹,得以让更多人了解这位近现代陶瓷设计的先驱人物。张守智在段海群2014年出版的《画坛宿将·瓷苑先驱彭友贤纪念集》中称彭友贤是"中国近现代陶瓷设计的先驱,是弘扬陶瓷设计文化的开拓者,是中国现代陶瓷设计领域的重要奠基人"。

在动荡的环境及简陋的条件下,彭友贤凭借刻苦钻研的精神和"实业救国"的信念,扎根于瓷业革新事业,对开启近现代陶瓷设计起到引领的作用,并为当代瓷业的发展留下了宝贵的经验。彭友贤是传播和弘扬陶瓷设计文化的突出贡献者,是中国近现代陶瓷设计领域的重要奠基人之一,无论在当年还是后世,他都是值得赞扬和受人尊敬的。

注释:

1. 陈海澄:《景德镇瓷录》,225页,江西,中国陶瓷杂志社,2004。
2. 李砚祖:《装饰之道》,145页,北京,中国人民大学出版社,1993。
3. 段海群:《画坛宿将·瓷苑先驱彭友贤纪念集画册续集》,46页,杭州,中国美术学院出版社,2014。

福州漆器行业活化路径研究

姚毓彬　王小珲*

摘　要： 人类学普遍认为，文化是通过人的社会化过程，伴随着历史、社会发展不断传承下来，表现为人们进行生活和社会活动的多种类型和形式，以及人们在其中所创造的物质和精神财富；它是多线进化的，而非简单的生物性传承。福州漆器作为福州漆艺的物质载体，它的产生、发展及其传承，皆建立在一定的历史时期和社会环境之上福州髹漆工艺的有效表达，是非物质文化遗产附着于物质文化遗产上的理念和文化价值的呈现。因此，对其进行活化不能将其简单地分开，而要认识到"非遗"存在双面性，它们是一个完整的整体，同时，还应将"非遗"的动态发展过程进行有机结合。本文以福州漆器行业活化为研究点，通过对我国非物质文化遗产保护模式进行研究与局限性剖析，来探索当下福州漆器行业的活化路径，包括建立以设计为导向的产业活化布局、创设开放性传承体系及构建行业制度活化保障，以期对福州漆器行业未来良序发展提供有益助力。

关键词： 福州漆器行业；福州漆艺；活化

一、我国现行"非遗"保护与开发理念研究

（一）我国非物质文化遗产式微因素解析

随着我国现代化的高速发展，非遗保护意识和保护力度也不断提高，然而在实际保护工作中，却产生了"越保护，越消亡"的尴尬境况，许多"非遗"项目的消亡处于加速状态，保护工作完全跟不上消亡的速度，有的"非遗"项目甚至只能眼睁睁地看着随着传承人的转行和老去而日渐消亡。笔者认为，任何事物的发展都有其规律，从萌芽至式微有一定的客观规律可循，想实现非遗项目的活化，需要从根本上分析当下造成"非遗"失落境况的主要原因，要从"非遗"产生与发展的客观规律上找寻制约原因。

1. 农耕文明系统的崩解与城市化的强烈冲击

首先，农耕文化系统的逐步溃散与城市化的强烈冲击是导致"非遗"式微的根本原因。中国农村的社会和文化构成都是依循着自己的模式发展起来的，反映了农业社会文化系统下中华民族独特的传统民俗、工艺技巧等方面的特殊创造，体现出数千年的农耕文明背景下的人民的生存与生产所具有的普遍的伦理观念与价值观。"非遗"作为农耕文明的具体体现与实际承载，反映了农耕社会的风土人情及其生产生活全貌，因而，"非遗"极大依附于其所在的民族文化、地域环境和文化背景。"非遗"想要更好地融入现代生活，就必须在各种激烈的社会变化之中维持好各类变量的整体和谐与动态平衡，反之一旦"非遗"休戚与共的农耕文化系统遭受重创，在与现代自然环境与文化土壤不相适应的情况下，"非遗"的传承发展必将难逃消亡命运。

其次，纵观全球历史发展，从农耕文明到现代信息文明，"非遗"遭受破坏最严重的时刻，往往处于每个文明发展的折变期。与中国不同的是西方国家农耕文明向现代工业文明过渡时期较为平和，留有充裕的时间让社会各界对农耕文明的传统进行反思和创新，这在客观条件上有利于"非遗"的传承和发展保护。中国在近现代饱受外敌入侵，尤其自五四运动以来，中国思想界和知识分子将中国积贫积弱的原因归咎于沉重的历史负担与传统文化，将中国传统文化与现代化发展形成主观对立，造成了民众对传统文化的逆反。相较于西方国家平稳的社会过渡，中国的社会发展是突变的，是通过非线性、非渐变的形式来实现的，在人们还来不及思考"非遗"与当下的关系时，"非遗"已走远。

改革开放以后，在城市化加速推进的过程中，新的生产和生活方式开始挤压传统文化赖以生存的土壤，导致原本根植于乡土生活的造物观念、传统生产方式

* 姚毓彬（1993— ），男，厦门理工学院讲师、设计学博士。研究方向：设计史论。
王小珲（1998— ），男，山东工艺美术学院讲师、设计学博士。研究方向：工艺美术。

滋养的用物传统以及它们共同构成的非物质文化遗产体系逐渐崩解。那么社会发展是否总是伴随着"非遗"的式微呢？答案显然是否定的。2013年习近平总书记在中央城镇化工作会议上指出："应当保护和弘扬传统优秀文化，树立传统文化服务于群众生活，让群众生活更舒适的理念体现在每一个细节之中。"从习近平总书记对传统文化发展保护的具体论述中，可以看到"非遗"传承发展和城市化进程并非"鱼"和"熊掌"的关系，而是相互借势、互为促进的关系。我们在当下要思考的是：怎样在"非遗"的发展过程中，营造一个适宜的生态和人文体系。把它与当代社会的生产、生活结合起来，实现"非遗"与城市发展的相谐共长。

2. 非物质文化遗产活态传承的脆弱性

首先，"非遗"传承有别于物质文化遗产的"实体保护"，它依赖于人的身口相授和自觉的文化选择，它是民族个性和审美习惯"活"的体现。也正因为这种传承方式的独特性导致"人"成为"非遗"活态传承中最为脆弱的环节[1,2]，所以在"非遗"传承过程中，对人的保护和观照显得尤为关键。我国"非遗"保护工程在很长一段时间内依靠"父传子、师传徒"的自然传承方式，这种代际间传承的方式使得"非遗"在农耕社会得以延续。但从"非遗"长久发展视角来看，这种活态传承方式不仅存在传承方式封闭的弊端，更使其产品质量极大依赖于个体的技能、经验和见识，这些东西很难通过积累传递给下一代，一旦非遗传承活动遭受某种意外而被迫中止，就很难接续。

其次，在这个急剧变化的时代，由于"非遗"不具有显著的经济利益和强烈的社会需求而被社会所忽视，导致了一些潜在的传承者放弃了传承的职责，投身于当前社会高收入、高回报的行业，进而导致"非遗"的传承难以物色到合适的传承人，"无人可传"是目前制约"非遗"传承与发展的关键问题。以福州脱胎漆器髹饰技艺为例，据姜师傅介绍，"在我学艺的年代，学艺时间往往少则五六年，多则七八年，这么漫长的学习时间对于现在人来说太困难，因此现在对漆器髹饰技艺感兴趣的人很多，能真正留下来学习的人屈指可数。"近年来在政府的呼吁和倡导下，福州相继承办了多届"非遗传承班"，传承人数多达数百人，以学生为主，但出于各种现实因素，能够坚持下来的寥寥无几。

（二）我国非物质文化遗产保护实践模式分析

早在2003年，冯骥才先生就发起了对杨家埠木版年画的研究与抢救性保护，这可谓中国非物质文化遗产保护的先声。2004年12月，我国正式加入联合国教科文组织《保护非物质文化遗产公约》，这一行动表明了中国对于维护世界文化多样性、促进人类社会文化发展的决心。针对我国"非遗"施行的保护方式以及有关部门和学界对"非遗"保护的实践工作，根据其保护理念主要分为以下几种模式。

（1）静态式保护模式。"非遗"的静态式保护模式是指将文字、录像和录音等多种形式综合运用到一起，运用数字化多媒体手段，将"非遗"文化进行系统全面的记录和整理。传统的静态式保护模式注重实现"非遗"无形到有形的保护，具有保存周期长、原真性突出的特点[3]。

（2）立体式保护模式。立体式保护模式中既要注重"非遗"自身的发展，又要对"非遗"的文化环境进行全面、立体的全方位的保护，与意大利"把人和房子一起保护"的理念相类似。具体实施过程中，又因具体实践不同分为情境式、活态式、生态圈式和文化空间式[4]，相较于博物馆式静态的、封闭式的保护，立体式保护模式更具优越性。

（3）生产性保护模式。"生产性保护模式即通过生产、流通、销售等方式，将非物质文化遗产及其资源转换成生产力和产品"[5,6]，带动当地的社区发展，创造经济价值，带动上下游企业共同发展，把非物质文化遗产转化为"遗产资源"[7]。以我国西南彝族贫困村寨九龙村为例，九龙村原本生活极度贫困，没有稳定的经济来源，即使香格里拉旅游开发都难以改变当地人的命运。九龙村诺苏人文化中有生产漆器的传统，21世纪初期，为了寻找谋生技能，诺苏人想方设法恢复了原本消失的漆器制作传统，开始了漆器的商业生产和销售。通过制作漆器进行售卖，不仅改变了诺苏人的经济生活和当地经济状况，更使得村寨走上了可持续发展的道路[8]。可见，非物质文化遗产蕴含着丰富的商业经济价值，一旦非物质文化能够与商业产生良好互动，带来商业利润的同时，能够为非物质文化遗产的传承提供活化生存的动力。

（4）以政府为主导的保护模式。我国"非遗"保护在很长一段时间内基本实行的是以政府为主导的保护模式。以政府为主导的保护模式主要体现在立法、行政规划、政策指导和"非遗"保护经费的投入等方面，强调"非遗"保护工作以国家行政部门为主导，采取行政立法、财政拨款等方式，由相关各级行政部门和科研院所承担具体的保护实施工作，以求达到抢救和保护"非遗"的目的。以政府为主导的保护模式，可以使各级行政机关的行政行为得到最大限度的调度，

因而，保护工作具有明显的效果，特别是在某些"非遗"项目经济价值较低、濒临消亡的特殊情况下，政府主导保护模式发挥着重要作用。除此之外，对非遗的确认、等级划分工作属于基础性、长期性的工作，覆盖面广、投入大，想要正确地执行须依托公信力强的相关机构进行主导，政府部门的介入无疑是最佳的选择，国家对于"非遗"名录及"非遗传承人"的确认，为我国"非遗"保护工作中实际资金投入、政策扶持、传承发展等保护事项的顺利实施提供了有效依凭。

二、我国非物质文化遗产保护理念局限性剖析

（一）现行保护模式无法保护"非遗"本身及其文化生态空间

非物质文化遗产是"有形"与"无形"的结合，"无形"技艺通过"有形"物质得以承载，"有形"的物质载体以非物质形态体现其价值。非物质文化遗产的表现和传承是"活态"的，无论是音乐、舞蹈还是民俗、节庆等，都是在动态中得以完成，这正是非物质文化特有的性质。"流变性"和"活态性"是非物质文化遗产特有的性质，它无法像物质文化那般拥有实体并呈现出不同历史的风格特点，而是在历史与社会文化生活的不断变化中时刻发生着重构，对待非物质文化，要用变化的、发展的眼光看待，不能用静止的观念将其视为某个历史的遗留物进行保护。

传统的保护模式，过度依赖博物馆、展览馆和档案馆的静态保护，往往忽略了在博物馆中完美展示和复原的历史藏品并非其真实存在，其原所具有的原生态的文化氛围和历史背景难以复原。这就使得非物质文化遗产脱离了原本赖以生存的文化生态，逐渐转变成了被"固定"下来的文物，中断了"物"的发展创新，使得"非遗"丧失活力。不可否认的是，在政府主导下的博物馆保护起到了显著效果，但与联合国教科文组织非遗保护的最终目标"确保非物质文化遗产的生命力"相去甚远。虽然静态式保护为"非遗"的保护、传承提供了良好的背景资料和素材，但究其实质，仍无法还原非物质文化遗产本身所在的原文化生态。

（二）现行保护模式中对"原真性保护"的失守

现行非物质文化遗产保护政策能够得到广泛的社会认同，究其根源在于它在最大限度上排除了对"非遗"的干扰和破坏，保证了"非遗"保护中的核心观念——"原真性"。值得一提的是，虽然依托于新兴的科学技术和多媒体手段，但无论是文字、图片或是现代多媒体技术，都无法完整、全景、立体式地还原"非遗"产生和发展的全部要素，如环境、背景、文化等，都只是将全部构成要素经过一系列复杂的文化生产之后，择取其中重要的构成元素进行二次创作并将其固定，成为被人们欣赏和了解的对象，在复杂的文化生产与选择性的展示过程的背后，是非物质文化遗产原本所生活的世界正在被逐步剥离和"原真性"的缺失。因此，我们质疑博物馆中展示的"非遗"的"原真性"是否仍旧存在。此外，"原真性"原则是针对物质文化保护而提出的，在有形的物质如街道、建筑等保护实践中有着很强的可操作性，但针对与物质文化有着本质区别的非物质文化而言，其可操作性和适用程度都值得进一步商榷。从"非遗"保护的实践层面而言，一方面，专家认为要保持"非遗"的"原真性"，过于现代化的创新、嫁接、改造会使得"非遗"原本的生存生态发生转变，使"非遗"变得程序化、庸俗化，丢失了原本的味道；另一方面，非物质文化遗产作为人们适应、改造社会生活的长期实践，本就有技随时代的发展特征，如不能加入时代的变化浪潮，以当下时代喜闻乐见的艺术形式出现，"非遗"面临的只能是消亡。

（三）现行保护模式过度依赖外力与行政机关作用的发挥

首先，由于"非遗"具有特殊性，对其进行保护的时候需要大量的人力和物力投入，但却很难在较短的时间内产生较大的经济利益，致使现行的保护模式仍旧是以政府主导的保护模式为主。由于我国"非遗"保护项目较多，相对其他国家，我国"非遗"资金用于普查工作都极度短缺，后续的加强保护、文化挖掘、创新发展等问题更是困难重重。联合国教科文组织曾指出，一些非物质文化遗产面临损毁的境地，其主要原因是缺乏保护资金。可见"非遗"保护过程中资金短缺并非个例，而是一个世界性的难题，"非遗"名目繁多、数量庞大，如果保护工作全部依赖政府的投入，必然难以为继。以福州市"非遗"保护的若干措施为例[1]，市级非遗传承人每年的经济补贴为5000元/年、省级为11000元/年、国级为25000元/年，带徒补贴为国级级1000元/人，省级600元/人，一级名

1. 参见《福州市促进传统工艺美术保护发展若干措施》。

艺人、工艺美术师500元/人。福建省2020年在岗职工平均年薪为9.65万元，是国家非遗传承人补贴的3.8倍，可见想要依靠政府发放的补助金维持生活和发展技艺，是比较困难的。福建省文化厅非遗处郭处长表示，"福建省属于工艺美术大省，拥有大量的'非遗'项目，如软木画、根雕、木雕、漆器、石雕等，而每年给到的经费却不是特别的宽裕。我们也想将每个非遗项目都做好，但真的是心有余而力不足。我们也组织过一些非遗项目活动，但是一旦涉及自费项目，应者就很少，有的弱势的非遗传承人连差旅费用都没有。有的时候我们投入了很多经费举办非遗活动，往往收效甚微，展览人数有时都超过参观的人数"。不仅如此，我国对非遗保护资金的利用体系尚不完善，地方政府与相关部门缺少持久的、持续性的投入，扶持资金的输入往往来得快、去得也快，导致保护初期投入的部分人力、物力重复浪费。无独有偶，日本作为全世界非物质文化遗产保护最早、力度最大的国家，其"人间国宝"传承人每年也仅能从国家领到200万日元的补助金，折合人民币11.5万元左右，并且该款项主要用于培育继承人、发展新技艺，补助金的用途需向国家报告，不能将其全部用于自己的生活改善。据日本税厅调查统计，即使在2020年这样受到疫情影响，经济低迷的情况下，日本工薪阶层平均年收入也达到了433万日元。也就是说，"人间国宝"一年的待遇不过日本工薪族一半不到的收入，仅依靠政府的补贴生活，是难以为继的。

其次，在传承方面，传承人大量流失的状况仍未改善。非遗获取经济效益的能力较为疲软且学艺时间过长，导致无人愿意接班。非遗传承人郑师傅表示："我儿子不是学漆艺的，是做建筑的。我热爱漆艺选择了漆，但是不能让我的孩子学漆了。要是现在学漆，这辈子都买不起房子咯。"尽管国家和当地政府对"非遗"的保护很重视，但对于个体而言，他们更在意的不是国家和政府的保护政策和法律法规，而是自己的实际情况。传承人的传承工作常常因为资金不足而被迫中断，极大挫伤了传承人"非遗"传承保护的积极性。郑师傅作为福建省漆艺传承人道出了传承困境："一年省里补助11000元，自己退休工资每月4000多元，店面的开支为3000多元。每天我9点来店里，一天8~10个小时。现在行情不好，我前两个月一件东西也没卖出去。你算算，我一个月补贴加我退休工资快5000元，店面交完剩下1000多元，每月还要付水电、家里开支。带徒弟的话一个600元，但是审批程序烦琐，也不是你带几个就给你几个人的钱，还要审核、考试等；带一个徒弟600元，我付出的都不止600元哩。"可见要想维系漆艺梦，郑师傅需要将自己的退休金补贴到漆艺传承中去，省级传承人尚且如此，其余人的境遇可想而知。近些年虽然非遗保护的观念深入人心，大众也认识到"非遗"保护的重要性[9]，但问题的实质在于，由于缺乏市场需求，仅仅依靠"非遗"保护的一腔热情不能很好地解决问题。传承人期望国家与当地相关职能部门在对他们的传承工作进行表彰的时候，能够切实考虑到他们的日常生活，为他们提供一定的物资支持与制度保障。

一言以蔽之，传承人将自己的谋生绝活奉献出来，成为大众享受的资源，为"非遗"保护工作做出了巨大贡献，给予一定的经济帮助情有可原。但是，我国非遗项目众多，国家难以给传承人的经济生活提供全方位的保障，这就造成了矛盾的产生：政府不能提供足够的传承激励，却希望传承人承担更多的社会责任和社会义务；国家难以强迫传承人为了世界文化的多元化而牺牲他们的切身利益，这就导致许多传承人虽身怀绝技，却放弃自己所珍爱的非遗事业而选择更为高薪的工作。

三、福州漆器行业活化方式与路径选择

作为广大民众合力创造、继承与享用的民俗生活文化中的物质文化和精神文化的物化遗存的福州脱胎漆器，在中国悠久的历史文化发展中有着非常重要的地位，是中国传统文化的重要组成部分，体现着各个历史时期独有的社会审美、技艺水平和人文观念。随着社会的发展、生产力生产关系的变革和生活方式的演进，审美观念、用物习惯、制物成本等诸多因素制约了福州漆器的生存与发展空间，让原本根植于民间、蕴含劳动人民造物智慧的髹漆手艺正逐渐成为专家研究的学问，一些在过去稀松平常的日用之物随着技艺的凋敝开始进入博物馆，由"用"转为"保护"。近年来，在国民日益关注传统文化和工业化制品千篇一律的映衬下，手工艺的多样化与"物品温度"成为人们对抗日趋乏味的物质生活的一剂良方，它为社会发展提供了富有人文气息的文化产品。在新的历史条件下，我们需要充分挖掘福州漆器的文化价值，树立活态保护理念，推动其不断创新发展。

（一）建立以设计为导向的产业活化布局

人类学认为，任何一种文化现象或行为模式，都是为了某种社会职能而存在的。福州脱胎漆器作为

"非遗"民间手工技艺类，是人类历史发展的智慧创造，是人为了满足不同时期自身物质需求和精神需求的创造。福建省作为工艺美术大省，手工艺种类十分丰富，即拥有丰富的工艺资源，也就使得福州漆器在活化的时候首先要考虑将地方资源利用起来，在厘清地方资源的基础上进行合理的调动，以提高资源的利用率。

1. 优势联动，协同发展

福建省手工艺发展形式存在多而杂、小而散的局面，在对漆器的活化上应整合不同手工艺种类的优势资源，充分利用福州漆器已有的技术优势和产业资源优势进行联动创新，以提高工艺资源利用的有效性。在以设计为导向的产业活化中，优势联动方法主要包含工艺资源联动以及生产力资源联动。

首先，在工艺资源联动方面，在过去的几十年中，福州漆器工艺的创新发展集中于髹饰题材、生产工具上的局部革新，传统大漆工艺的光芒掩盖了当下技艺的失落，对传统的过分依赖也导致了在材料方面、形式方面均缺乏创新，工艺创新上存在故步自封现象，缺乏手工艺发展所需的活力与激情。现代审美符号的产生不仅与画面效果、髹饰相关，更是与当代的新型材料、加工工艺以及加工工具等紧密联系在一起。传统手工艺需要将当代的新型元素通过现代设计语言体现在新材料、新工艺和新观念上，进而带来设计形式的变革，这亦是当代创新手工艺产品有别于传统手工艺产品的最为显著的设计特征。以龙一与高玉成合作的"所成百箸系列"的大漆筷子为例，灵感取自日常生活中的常用物——"筷子"，将大漆的髹漆技艺与现今3D打印技术、木工技术、铜注工艺融合而成，通过漆箸将中国传统文化中的太极阴阳付诸可视化，在传统漆器髹饰技艺和新式制作工艺的碰撞中产生与众不同的时尚效果。

此外，与地方其他手工艺进行资源联动亦是未来发展的一大方向。例如，在2022年7月的《重塑》的展览中，通过跨界联合，打破非遗给我们的传统刻板印象，用新的创作思路引领福州本地非遗走向创新前沿。其中《家中茶壶套装》的设计中，设计者以茶壶作为创作模板，通过现代设计对茶壶进行造型设计，将漆的古朴、温润与软木的内敛、雅致集于一体，在双非遗工艺的加持下，使产品焕发出现代传承下的茶人风度。

其次，在生产力资源联动方面，一件非遗物件要经历原材料加工、设计、生产制作、包装到宣传、销售的过程才能到达消费者的手中，当地要凭借一己之力完成全产业链往往需要昂贵的人力成本与物力成本。合理高效的做法是紧抓优势资源进行建设，其他环节借助外部力量。例如在产品创新的基础上，亦需对生产模式、管理模式进行创新，这样才能进一步提升手工艺资源的利用率。漆器作为传统手工艺，在当代的发展受制很大原因是制作产品单件的时间过长、创新成本过高，以至于大量漆工坊难以满足普通大众对于漆器产品的需求。将手工生产与机器生产结合，能够在一定程度上降低创新成本和制作成本，缩短制作周期。在机器化生产中融入手工程序，不仅能够赋予工业化产品感性生命，而且能使传统手工艺在工业化的语境下获得新生。如游秀明设计制作的"漆银杯"系列，杯子的基础结构由银胎与木胎构成，采用机器定制生产，只有杯身采用大漆进行髹饰，福州脱胎漆器髹饰技艺是产品生产链上的一个环节。

2. 打通供需，以人为本

建立以设计为导向的产业活化布局其核心是完成设计的转化，即通过设计文化语义与现代生活方式的联合，重新塑造漆器产品与现代消费者间的供需关系。漆器作为手工艺产品具有传达文化技艺、树立文化自信等手工特质，也因此受到当代消费者的关注。过于强调文化性而与现实生活脱节是福州漆器面临的问题。

首先，在中国传统造物观念中，十分强调正确处理人与物的关系，正所谓"重己役物，致用利人"，器物当为人所用，而并非人被器物所限制[10]。传统工艺产品首当其冲的应是对人的需求的满足。从纵向看，漆器发展历经冥器、礼器、佛像、日用器等多种变化，反映出人对于漆器产品的需求是随着社会历史的变革而不断发展的。从横向看，同为漆器，使用需求千差万别，有的是为了满足实际生活需求，如漆杯、漆碗、漆茶具等；有的则是为了满足装饰、视觉等精神需求，如漆屏风、漆瓶等。作为设计主体的人，必须把握当下社会需求和审美变化，有针对性地开展设计活动，才能设计出适用的、满足人们精神需求的漆器产品。

其次，在面对物与物的关系时，产品是环境最直接的反映者，所以应当注意漆器产品与当下周围环境空间的关系，让漆器合理地融入当代生活。不仅要在经济、美观、使用、科学等方面进行细部设计，更需处理好材料与技术、功能与秩序、技术与审美等的关系，考虑物与物的关系，运用合理的设计手法进行物化设计。

（二）创设开放性传承体系

福州脱胎漆器髹饰技艺作为我国非物质文化遗产

项目，传承是其保护与发展的核心。行之有效的传承模式能够为福州漆器行业的顺利发展提供重要保障。在过去相当长的时间内，包括师徒相继、口传心授在内的自然传承是我国非物质文化遗产传承的主要方式，这并非单纯地传授技艺和知识授予，更是与农耕社会文明相适配的"非遗"传承方式。传统的自然传承机制在保证"非遗"有效传承的同时产生了丰富多彩的历史文化。

如果说农耕文明的社会法则决定了先民将自然传承作为"非遗"传承的主要方式，那么伴随农耕文明衰败兴起的是社会经济的高速发展和当代产业化的崛起，传统的自然传承模式会受到社会、经济、文化和个体的影响而显得捉襟见肘。尤其是在缺少政府资金支持和制度保障的情况下，"非遗"传承人要面对很多现实问题，比如收入低、社会地位低等，与以往的不愿意传授相比，"无人想学"成了主要问题。因此，创设开放性传承体系是当务之急。

1. 创设产业化传承途径

面对"非遗"传承和发展过程中的新问题，并非少数个人或政府机构能够强行扭转。过往高度依赖政府"扶持"文化不应成为传承主流，而应由社会或经济组织共同来"办"文化，正所谓"政府搭台，企业唱戏"，激发内生动力，这一思潮也应当在"非遗"传承领域得到深刻落实与真正体现。

然而，在机器大生产逐步替代自然经济的历史背景下，非物质文化遗产的日渐式微已成不争的事实，这其中自然也包含传承模式的局限。从本质上说，"非遗"能够延续至今，正是得到了每个时期社会群体的认同。因此，我们应在借鉴和吸收传统传承模式的基础上，顺应时代和社会发展需求，适时改革传承模式，将自然传承模式下封闭、代际间传承的理念转变为在政府的指导和帮助下，由企业作为开发主体和传承主体，既保证对"非遗"作为遗产资源进行开发、利用[11]，又保证非遗文化传承任务顺利进行，以行业促传承、促发展。

由于我国幅员辽阔、民族众多，因此产生了丰富多彩的"非遗"文化，这些"非遗"文化当中并非所有的项目都适合产业化，因此要将"非遗"项目进行分类整理，对于适合产业化开发利用的应及时建立产业化传承机制。在产业化传承过程中，首先应当奉行权、责、利相结合的原则，在政府的宏观指导与政策指引下，企业作为"非遗"传承环节中保护和开发的统一主体，同时成为"非遗"利益的获得者和"非遗"传承保护工作的责任承担者，责权清晰，对非遗资源市场运营与传承保护两项工作进行统筹安排，有机带动政策、管理、资金等方面与"非遗"传承保护工作的协同发展。其次，应该树立"差异定位"思想，即非物质文化遗产在面对瞬息万变的消费市场时，要根据消费者的不同需求和特征，进行差异化的产品定位。最后应该注重将传统手工技艺传承与现代科技规模化生产二者有机结合起来，达到经济效益和社会效益的相互促进与和谐共赢。

产业化传承模式的最终目的并非鼓励企业通过将文化商品化、市场化去赚取经济利益，更为重要的是发挥文化对人类的过去、今天乃至未来的不可替代的作用。对于过去而言，文化的意义在于保护、传承和发展人类的文明成果和文化资源，使之成为可持续发展的动力和资源。于今而言，文化的意义在于丰富人类生活，提高人类生活质量，促进社会和经济的共同繁荣（宋暖，2013）。因此，要从宏观上对"非遗"传承进行科学合理的规划，从微观上找寻推动"非遗"有效传承的合理契合点，通过对宏微观的把握，实现"非遗"的有效传承，最终达到促进我国文化多样性发展的目的。

2. 构建复合形式的社会传承模式

福州传统漆器髹饰技艺在漫长的发展过程中，逐步建立起了一种独特的工艺传承体系，即代际间运用口传心授的方法将漆器髹饰技艺完整地传承下去。在迈向现代化的过程中，随着科学技术的发展、教育制度的改革，工厂、学校、非遗传承班等诸多传习场所相继出现。福州漆器髹饰技艺在现代社会拥有学校、工厂、工坊、传承班等传承场域，其各具特点；随着互联网的发展，网络传承模式应运而生，从而渐渐模糊了传承场域的空间界限，一些年轻的漆艺家通过网络进行漆艺授课。《非物质文化遗产教育宣言》第六条指出：倡导非物质文化遗产的全方位教育传承的实现。在福州漆器的传承模式中，以学校传承最为广泛，它标准化、规范化地向学生传播漆器知识，是一种直接的、点对面的知识传播方式，现代教育体制成为福州地区培养漆艺人才的主要管道。福州漆器髹饰技艺想要实现传承和创新发展，需要完善学校教育机制，并辅以其他传承形式，进行多层次、多主体的传承。

福州漆艺传承在旅游发展、民俗文化的共同推动下有着广阔的发展空间。从传承主体上讲，急需形成福州漆器脱胎工艺传承人、企业技术骨干与研究人员共同参与的传承局面，逐步完善福州漆器髹饰技艺在小、中、高教育以及职业教育等多个层面的教育继承制度。在教学内容方面，应当主动借鉴国内外漆艺优

秀的教学方法，使之与福建漆器髹饰工艺紧密结合。在教学方法上，以漆器的创造性生产为载体，构建开放、多层次的学习平台。同时高校还应担负起未来漆艺人才的培养任务，实现理论与实践"两条腿"走路，在"产学研""校企互动"的基础上，以漆艺作坊、学校漆艺实训中心、漆艺企业为基地进行实践教学，让学校、工厂、村镇等成为福州漆器特色的教学环境，让学生深入村镇、工厂，进行实地考察，加深对福州漆器制作工艺与髹饰技艺的了解。通过与一线制作人员反复沟通，不仅能够让学生通过社会实践获得对福州漆器文化的积极体验，而且能够增强学生对民间优秀传统文化的认识，从而可以为福州漆器行业的发展革新和活化注入无限生机。

福州脱胎漆器髹饰技艺中的整体性思维和现代传承体系在其传承过程中各具特色。因此，创新的社会化传承模式不仅要重视学校漆艺教育培养，更要与当地的漆器生产企业、生态旅游、其他"非遗"技艺紧密地结合，注重福州漆艺整体性思维方式与现代化制作技艺的有机融合，从而在福州漆器髹饰技艺的传承和创新中实现人的身心和谐发展。

（三）构筑产业发展新布局

非物质文化在社会变革和历史的推进下不断发展变化，使得非物质文化遗产在每个时代均产生了不同的创新实践，这些丰富多彩的非物质文化遗产使人类具有一种归属感。福州漆器生于农耕文化，长于历史变革，然而，当代社会环境、科学技术、外来文化等的冲击破坏了福州漆器原本赖以为生的土壤，随着新的社会特征、审美风格的出现以及科技手段的变革，福州漆器产业布局应当主动拥抱现代产业发展。

1. 互联网+产业的布局

2015年3月，李克强总理提出制订"互联网+"计划，即依托互联网信息技术实现互联网与传统产业的联合升级，通过优化生产要素、更新业务体系，融合、发展、培育新业态和新的增长点，重构商业模式等途径加快传统产业转型升级和提质增效，使"互联网+"的经济形式成为中国经济升级版的新动力。"互联网+"已对多种传统行业造成影响，促其转型发展，如现下我们耳熟能详的在线旅游、网络课堂、在线影院、在线房产、直播带货等均为"互联网+"的杰作。因此，福州漆器与"非遗"的漆器髹饰技艺，迎接"互联网+"是无法避免的趋势，互联网正在不可避免地渗透进福州漆器产业链的每个环节，"互联网+"文化产业的模式逐渐清晰。

从福州漆器行业的现状来看，绝大部分企业、工坊主对于互联网有初步的认识，福州一些规模以上企业建立了自己的网站，并且逐渐开始尝试网上销售、微信营销和带货直播，一些个人与空间展陈方联合开设在线购票、实地体验的漆工艺体验活动。对于"非遗"产业来说，对所谓的"互联网+"的认识不够深入，"互联网+"绝不止于网络销售或宣传。互联网的大联结为"非遗"文化产业发展带来了活力，为"非遗"文化产业提供了大量的前期资金，为"非遗"内容的复制与传播提供了更为便捷的手段。具体到福州漆器行业来说，从福州漆器产品的调研、生产和消费，到其中每个大环节中的数个小环节，福州漆器行业全产业链与互联网深度融合。"互联网+"为福州漆器产业带来的不仅是收益的提高，而且是解决当前行业小而散、内力衰竭、市场衰减等现实问题的良药，是福州漆器行业正经历的前所未有的大整合和大发展。

在传统的观念当中，"非遗"产业属于第三产业，其发展受到当地的经济条件和观念等的限制，大多数"非遗"项目分布在经济欠发达地区，没有良好的社会环境与经济基础，"非遗"的发展往往受阻颇多。在"互联网+"时代，万物互联的本质得到持续强化，传统的传播、售卖管道被打破，呈现"去中心化"的趋势，互联网为不同地区的"非遗"企业和个体与消费者之间搭建起了更为高效的连接机会，规避了传统商业小区以空间为纽带对于资源的损耗和低效的利用。不仅如此，"互联网+"不但抹平了地理空间与经济中心，更进一步缩短、抹平了空间距离，让无形的网络更好地对接世界，既能让信息得以汇通，又能让贸易产生，还能让各地区、各国家之间的文化观念快速碰撞、对接。

总而言之，"互联网+"时代背景为我国的文化产业发展提供了坚实支撑，抹平发展壁垒的同时催生出一系列跳跃式的发展，从"非遗"产品的创作、生产、销售、保护、传承的方方面面跨越传统循序渐进的一些发展环节，直接跳跃到下一新代际，在跳跃的过程中通过借鉴、学习其他地区成功的案例与失败经验，为我国文化产业发展提供更好的技术、更优秀的人才、更为合理的管理体系，形成独有的"后发优势"。面对这千载难逢的历史机遇，福州漆器行业应紧随世界潮流，布局云计算、物联网等公共技术平台的建设，积极营造"非遗"产业所需的环境和强大的科技体系，利用互联网技术，赋予"非遗"项目具有时代特征的生命活力。

2. 新媒体时代与"非遗"传播布局的创新

随着社会的发展，传播媒介及新的媒体形态也随

之不断变化和延伸。新媒体以其实时性、数字化和交互性等优势成为人与人之间相互交流最为便捷的媒介。"从全球范围看,信息化已然成为时代发展的趋势,世界各国纷纷将信息技术发展列为社会和经济发展的重大战略目标。"[13] 新媒体作为新时代的宠儿,我们生活的各个方面越来越受其影响。

将新媒体用于"非遗"能够更好地对"非遗"项目进行保存、展示、传播与传承,为"非遗"发展提供助力。首先,新媒体信息量丰富。新媒体的发展基于数字技术与网络技术,由于存储技术的进步,"非遗"的保存与展示都获得了更为自由的选择,与"非遗"相关的视频、语音、文字均可保留,维持"非遗"的原真性,亦可将其作为艺术作品进行展示,并且通过再创作赋予"非遗"新的展示形式,通过多方位的体验与感受,让广大民众更全面地认知"非遗"项目。其次,利用新媒体技术能够与"非遗"项目进行更好的互动。便利的移动设备与传播平台使得个人从边缘走向中心,每个人都具有信息的传播者、接收者、生产者等多重属性。这种以个人为中心的新媒体克服了传统的单方向信息灌输的缺点,通过各类智能设备和App的广泛使用,巧妙地将传承人、消费者、制作者、专家和大众串联在一起,进行实时的交流与沟通,达到扩大"非遗"传播范围和增强影响力的目的。最后,新媒体展示方式立体多元。传统展示媒体往往是静态的、有距离的,在新媒体环境下,采用动漫、视频、游戏等娱乐性较强的展示方式对"非遗"的内容进行生动展示,使"非遗"的传播形式更加多元化。新媒体与"非遗"的融合,能够全方位、立体地展示"非遗",可以改变大众对"非遗"陈旧、落后的看法,增强现代人对"非遗"的兴趣。

为了使"非遗"活化工作与当下互联网时代紧密联系,以便获得更为良好的传播优势,应当做好以下两点工作。

(1)构建立体的传播管道,完善"非遗"网站的建设。

想要实现福州漆器行业的活化,首先要解决传播面狭窄、覆盖面小的问题,以提高公众对福州漆器的认知水平。根据前文统计可知在互联网时代,网站搜索成为了人们获取信息的重要途径之一,因此,各地区"非遗"保护组织和个人,应当顺应这一时代潮流,积极、广泛地参与"非遗"政府官方网站的建设工作以及企业与个人的网站开发和公众号的建设,借助互联网手段,让"非遗"传承人能够在互联网多个平台上全面、清晰地展示自身的技艺,让对"非遗"感兴

图1 漆珠带货直播
数据源:笔者拍摄(2021)

趣的年轻群体与有识之士能够积极加入其中,搜索到他们感兴趣的工艺技法,解决"非遗"传承中师资弱、信息不对称以及传授成本高的问题,让互联网打破各类"非遗"的技艺壁垒,实现多技艺互通与相互之间的借鉴创新。

此外,随着淘宝、京东等一些大型网络购物平台的兴起,很多网民习惯了互联网消费方式,抖音直播带货平台的兴起更好地将互联网与"非遗"紧密地结合在了一起。一些福州漆艺人逐渐在抖音上发布自己制作漆器的日常,展示髹饰技艺。平台的建设不仅可以帮助福州漆艺人解决"非遗"项目变现的问题,同时在展示中间接完成了对福州脱胎漆器髹饰技艺的传承与保护。

(2)新旧媒体融合发展。

习近平总书记在《关于推动传统媒体和新兴媒体融合发展的指导意见》中指出:"要着力打造一批形态多样、手段现今、具有竞争力的新型主流媒体,建成几家拥有强大实力和传播力、公信力、影响力的新型媒体集团,与传统媒体合作共赢。"尽管新媒体拥有许多传统媒体难以比拟的优势,但注重新媒体并不意味着对传统媒体的放弃。传统媒体拥有新媒体所不具有的规范化、公信力强等优势,能够在"非遗"的传播过程中发挥重要作用。因而,应当合理运用新媒体与传统媒体,助力"非遗"保护、发展、创新工作,使"非遗"的接收人群既有以新媒体为主要信息获取渠道的年轻人,也有通过传统媒体获取信息的中老年人,真正使"非遗"在社会各个年龄层次人群间得到良好传播,服务于广大人民群众的文化生活,丰富人民的精神世界。

(四)构建以行业为基础的制度活化保障

福州脱胎漆器髹饰技艺作为非物质文化遗产是人

类共有的智慧财富和文化资源，政府应该积极主动承担起"非遗"保护工作的领导责任。各级政府应当根据社会经济发展情况调整"非遗"扶持政策，为"非遗"的活化提供制度保障。

1. 建立健全法律保障体系

1984年中国文化部颁布的《图书期刊版权保护试行条例》可以视为我国最早关于非物质文化遗产的立法，历经多方专家论证，到2005年，在我国颁发的《关于加强我国非物质文化遗产保护工作的意见》中对我国非物质文化遗产保护工作的目标、原则和工作机制做出规范，为我国非遗保护工作提供了有效的制度保障。2011年2月《非物质文化遗产法》（下文简称《遗产法》）颁布，其作为一部专门保护非遗的法律，对"非遗"保护工作的有效运行具有里程碑式的意义。《遗产法》从非遗的调查、创建代表性名录、非遗代表性项目的传承与推广等方面以及对"非遗"侵权行为和违法行为均做出明确表述，强调对各地行政主管部门及责任人"重申报轻保护"的失职现象，依法追究其相关责任[12]，使全国的"非遗"保护工作进入更加规范、统一、全面的阶段，为各级政府保护"非遗"起到了导向作用。作为"非遗"保护的根本大法，《遗产法》在"非遗"保护和产业化的实践过程中仍存在问题，有以下几点需要在今后的工作中加以健全。

首先，《遗产法》作为"非遗"保护的基本法，其注意到了非遗权的公益属性，因此法案确立之初更多地从行政法的角度对非遗保护、传承等进行规定。但是该法未就非遗传承人及其团体的权利做出明确规定，也就意味着未对他人的侵权行为做出明确规定，对"非遗"保护工作失职的法律责任承担者也仅圈定为文化主管部门及其相关部门的工作人员。因此，在《遗产法》的实施中需要借鉴公共行政法范式立法理念，广泛调动其他社会团体和社会组织机构的积极性，就该法的侵权行为及侵权责任人应承担的法律责任予以更进一步的细化，避免出现公诉难、诉讼期长的尴尬境况。此外，对相关权利人的权利也应当做出具体规定，切实做到"责权明确，有法可依"。

其次，应当统一非遗保护的行政管理体制。"非遗"作为全人类的文化遗产，对"非遗"的保护和传承是属于整个社会的公益活动，由政府主导、各级部门协同，是实现"非遗"法律保护的关键所在。在日本文化财的保护体系中，文部科学省作为最高部门，下设文化厅及文化审议会，对"非遗"保护的重大立法、法律修订、非遗申报等重大事项有着明确的规范章程与责权划分。[14-16]我国在此方面有所欠缺，应借鉴日本文化财保护经验，尽快建立统一有效的行政管理体制。

最后，在将《遗产法》作为根本大法的基础上，我们仍需不断地发展知识财产权保护制度，将"非遗"保护与产业开发纳入现有的知识产权保护体系。"非遗"因其注重精神因素的特点在很大程度上与学术意义上的知识产权难以兼容。我国的知识产权保护理念有两个发展趋势：第一是从注重保护知识产权人的经济利益到经济利益与精神利益保护并举；第二是从保护知识产权权利人的私人权益向保护私人权益与社会权益并举。我国的《商标法》《著作权法》《知识产权法》虽然在一定历史时期为我国的"非遗"保护发挥了很大的作用，但是在当今的形势下，旧有的产权法已不太适应新形势的要求，对其进行革新势在必行。例如福州漆器行业当中，髹饰技艺的展示适用于专利权制度保护，器物造型设计、传统工艺、配方、祖传秘方等不能满足传统的专利新颖标准，但可满足商业秘密或TRIPs协议中的"未公开信息"而得到确认保护。非遗保护是一项系统性工程，单一法律不能担负起相应的责任，所以，必须构建私法和公法相结合的"非遗"保护法制度，以更好地适用于非遗保护的确权问题。应在公法的基础上，根据"非遗"的特点和性质有针对性地进行补充和完善，赋予"非遗"民事私权，明确主体，确立"非遗"类目的使用许可制度，使各项专门法律为"非遗"保护和产业化发展工作保驾护航。

2. 建立"非遗"反哺机制

政府应当尽快确立非物质文化遗产保护资金投入与企业实现产业化后的反哺机制，积极引导"非遗"保护和发展所需要的资金制度化、规范化。在"非遗"保护当中对资金的使用有两个典型特点：其一是"非遗"保护需要大量资金的投入，并且在短期内不会获得相应的经济回报，因此，政府往往作为"非遗"保护与发展资金的主要承担者；其二是"非遗"的投入并非一次性投资，资金稳定、长期、持续的输入是"非遗"传承与活化无法回避的问题。福州漆器行业对资金的使用亦是如此，行业会因为一波游资的投入而兴盛一段时间，资金使用完毕后行业又归于沉寂；在漆艺人看来，一波短暂且松散的资金输入，对行业短期是利好的，但长期看并未带着福州漆器行业走出困境。因此，创新当下的经济扶持政策，对资金进行合理、规范的使用是十分必要的。笔者认为可以采取以下途径。

首先，国家应当考虑设立"非遗"基金，将基金的来源、用途等以专项法律进行规范。基金可以分为国家非物质文化遗产基金与地方非物质文化遗产基金。将国家非物质文化遗产基金用于国家级别的"非遗"保护以及全国"非遗"的统计、调查和保护工作；地方性非物质文化遗产基金用于本行政区划内各项"非遗"保护事业的发展，但同时配合国家级非遗资金的使用。这样能够保证各级政府对"非遗"资金的使用有明确的定位，为国家和地区之间"非遗"保护的通力协作提供制度保障。

其次，"非遗"保护资金的缺乏是世界性的难题，我们要在制度上保障资金来源的多元性，积极建立科学引导机制，通过政府投资示范来引导社会资本流向"非遗"领域。一方面，社会与团体的集资与捐赠应纳入为"非遗"资金来源，进行统一监管与规范使用。另一方面，要尽快制定"非遗"的反哺机制。一些"非遗"技艺在相关产业化的开发下能获得良好的经济收益，那么，除了正常缴纳税费之外，应当适当收取"非遗"收益税用于补贴其他"非遗"项目的保护与活化工作。目前，我国尚未明确制定关于"非遗"反哺的机制。以福州漆器为例，一些规上企业在产业化的实践当中投入了大量的精力与财力，在一定程度上促进了当地漆器行业的发展，但这种促进行为却未对当地"非遗"工作予以反哺。一些企业会自觉对"非遗"工作给予一定的资金支持，但是，我们不应将希望寄托于"非遗"企业的企业自觉，而应在法律和规章制度上完善"非遗"反哺机制，将"非遗"保护资金的来源和投入进行固定化、规范化，从资金上确保我国"非遗"的传承保护及活化工作顺利进行。

四、总结

通过对我国非遗保护开发理念及其局限性进行剖析，理解福州漆器行业的发展状况及其延续动力，展示福州漆器行业旺盛的手工艺生命力。福州漆器行业的活化，以福州传统漆器工艺为核心，伴随着福州漆器行业的诸多从业者的实践，不断重构和丰富着福州漆器行业技艺与城市文化；与此同时，福州漆器行业的兴衰变化，也反映着中国政治、经济、文化发展历程的点点滴滴。

参考文献

1. 鲁春晓：《新形势下中国非物质文化遗产保护与传承关键性问题研究》，49页，北京，中国社会科学出版社，2017。
2. 鲁春晓：《东阿阿胶制作技艺产业化研究》，山东大学，2011。
3. 董邯：《南海"更路簿"非物质文化遗产的传承与保护》，北京，中国纺织出版社，2018。
4. 鲁春晓：《新形势下中国非物质文化遗产保护与传承关键性问题研究》，56~57页，北京，中国社会科学出版社，2017。
5. 杨洪林：《非物质文化遗产生产性保护研究的反思》，载《贵州民族研究》，2017，38（9）：75~79。
6. 陈华文：《论非物质文化遗产生产性保护的几个问题》，载《广西民族大学学报（哲学社会科学版）》，2010，32（5）：87~91。
7. 支娇：《产业化背景下苗族银饰传统手工艺人的分化及其影响》，90~95页，贵州大学硕士论文，2021。
8. Ben H：《市场整合过程中传统手工艺品的出路：一个贫困村的案例研究》，载《农村经济》，2005（4）：7~9。
9. 何晓丽、牛加明：《三维数字化技术在非物质文化遗产保护中的应用研究——以肇庆端砚为例》，载《艺术百家》，2016，32（3）：231~233。
10. 邵琦：《中国古典设计思想的现代启示》，载《装饰》，2008（11）：60~64。
11. 鲁春晓：《非物质文化遗产传承模式的反思与探讨》，载《东岳论丛》，2013，34（2）。
12. 鲁春晓：《新形势下中国非物质文化遗产保护与传承关键性问题研究》，194~202页，北京，中国社会科学出版社，2017。
13. 任学婧，朱勇：《论非物质文化遗产法律保护的完善》，载《河北法学》，2013，31（3）：86~92。
14. 李墨丝：《非物质文化遗产法律保护路径的选择》，载《河北法学》，2011，29（2）：107~112。
15. 李墨丝：《非物质文化遗产法律保护路径的选择》，载《河北法学》，2011，29（2）：107~112。
16. 邵琦：《中国古典设计思想的现代启示》，载《装饰》，2008（11）：60~64。

水印木刻花笺之美的当代传承

——扬州古椿阁复刻十幅《萝轩变古笺谱》花笺赏析

代福平*

摘　要：花笺是中国古代文人喜爱之物，也是中国传统水印木刻版画艺术的瑰宝。从鲁迅、郑振铎编《北平笺谱》开始，现代中国人对花笺艺术的热爱一直传递至今。扬州古椿阁从《萝轩变古笺谱》中选择十幅花笺，进行了复刻和印刷。这十幅花笺的图形寓意和艺术特色，让人真切体验到花笺之美。古椿阁选刻花笺的尝试，为笺谱的复活提供了经验，对扬州雕版印刷非物质文化遗产的保护和传承有积极作用。

关键词：花笺；水印木刻；萝轩变古笺谱；扬州古椿阁；雕版印刷

2021年，著名作家韩石山先生出版了40万字的长篇小说《花笺》[1]，把"花笺"这一传统文房雅物与现代知识分子的生活隆重连接起来了。这部小说主要描写的不是花笺，但其中的故事都沐浴在花笺的雅致情调中。主人公方仲秀喜欢用花笺写信，在这书信衰微的时代，他把微信当邮差，信息用毛笔写在花笺上，有时甚至连信封也写好，拍照发给对方。方仲秀的原型就是韩石山先生自己。他常用花笺写信写诗，文学品质的语言，加上清新俊逸的书法，美不胜收，他的朋友和粉丝们，微信收了图片，还想收藏原件。2017年，韩石山先生将他历年积存的花笺信札选了99通，编成《韩石山信札》一函两册，由扬州古椿阁影印成书，作为七十岁生日庆贺之物，由邵燕祥先生题签，分赠亲友，在文友中成为美谈。（图1）小说《花笺》中，也写了这件事，古椿阁这家雕版印刷老厂（古椿阁是扬州市邗江古籍印刷厂的另一品牌）出现在文学作品中，广为流传。

本文正是以笔者所见到的古椿阁复刻的《萝轩变古笺谱》中的10幅花笺作为话题，笔者被这些水印木刻作品深深打动。自鲁迅、郑振铎合编《北平笺谱》以来，笺谱的"复活"（鲁迅语）即复刻，就是花笺爱好者的一个梦想。明代南京吴发祥刻版、刊印于天启六年（1626）的《萝轩变古笺谱》，是我国目前传世笺谱中年代最早的一部。其价值正如西泠印社在该笺谱影印版的出版说明中所言："《萝轩变古笺谱》是明代笺谱的优秀范例，于艺术传承、刻书历史研究等均有重大价值。"[2]（图2）上海书画出版社1981年出版了复刻的《萝轩变古笺谱》，共印了300部。此后再没有印过，更没有人复刻过。2020年古椿阁复刻的《萝轩变古笺谱》花笺面世，虽然只有10幅（该笺谱共收178幅），但开启了21世纪的复刻笺谱之路。水印木刻花笺艺术的复活，是扬州雕版印刷非物质文化遗产保护传承的重要实践。

一、花笺"复活"的跨世纪之梦

花笺，亦称画笺、诗笺，是将宣纸裁成小幅，印上单色或彩色图案，使之成为精美华贵的笺纸，用来

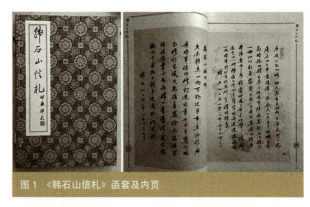

图1 《韩石山信札》函套及内页

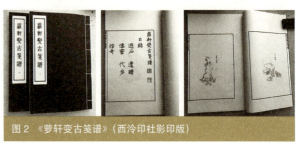

图2 《萝轩变古笺谱》（西泠印社影印版）

* 代福平（1973— ），男，江南大学副教授、艺术学博士。研究方向：视觉传达设计、设计哲学。

水印木刻花笺之美的当代传承——扬州古椿阁复刻十幅《萝轩变古笺谱》花笺赏析

写诗、写信等。一张花笺就像一幅小型国画,用水印木刻方式制成的花笺,就是一幅小型的版画。将各种花笺汇编成册,就是笺谱。花笺具有典雅高洁之美,是中国文人喜爱之物。

鲁迅写信喜欢用花笺(图3为鲁迅1933年9月12日致郑振铎的信,写在花笺上,讨论笺谱的编撰事宜[3]),为了复兴中国这一古老的版画艺术并推动新兴木刻发展,他和郑振铎合作,花费大量心血,编印了《北平笺谱》,之后两人又请北京荣宝斋翻刻明代胡正言辑印的《十竹斋笺谱》。

鲁迅担心花笺会消失,他在给日本友人山本初枝的信中说:"《北平笺谱》的木版都在纸店里,所以编好即一一买纸,托该店印刷,出书是容易的,不过习俗在逐渐改变,这种诗笺近期内就会绝迹罢。因此我决心印一些,留下从前的成绩。倘其中还略有可看的东西,则幸甚。"[4]在给增田涉的信中,也说道:"雕工、印工现在也只剩三四人,大都限于可怜的生活状态中,这班人一死,这套技术也就完了。从今年开始,我与郑君二人每月出一点钱以复刻明代的《十竹斋笺谱》,预计一年左右可成。这部书是精神颇纤巧的小玩意,但毕竟是明代的东西,只是使它复活而已。"[5]

鲁迅的担心是有道理的。在鲁迅看来,复刻笺谱是让笺谱"复活"的必然途径。

实际上,在鲁迅生活的时代,人们写信已经开始不用毛笔了,对花笺的需求日趋减少,花笺制作自然也会走向衰落。即便是郑振铎,也不用毛笔写信了,他不是从信纸而是从雕版画的角度来看待花笺的。在《北平笺谱》后记《访笺杂记》中,郑振铎说:"至于流行的笺纸,则初未加以注意。为的是十年来,久和毛笔绝缘。虽未尝不欣赏《十竹斋笺谱》《萝轩变古笺谱》,却视之无殊于诸画谱。约在六年前,偶于上海有正书局得诗笺数十幅,颇为之心动;想不到今日的刻工,尚能有那样精丽细腻的成绩。仿佛记得那时所得的笺画,刻的是罗两峰的小幅山水,和若干从《十竹斋画谱》描摹下来的折枝花卉和蔬果。这些笺纸,终于舍不得用,都分赠给友人们,当作案头清供了。"[6]

尽管习俗在变化,但鲁迅以深湛的美术修养和开阔的文化视野,看出了花笺艺术超越时代的价值,他积极推动这一艺术的保护和传承。鲁迅相信《北平笺谱》"至三十世纪,必与唐版媲美矣"[7]。他和郑振铎编印的《北平笺谱》和主持翻刻的《十竹斋笺谱》被誉为"中国传统木刻艺术的纪念碑"[8]。两位先贤推动笺谱复活的精神,就像花笺艺术的美一样,感召着后来人。

1958年12月,荣宝斋根据《北平笺谱》印制了《北京笺谱》。

1981年10月,上海书画出版社与朵云轩复刻的《萝轩变古笺谱》出版,以纪念鲁迅百年诞辰。

2007年,西泠印社影印出版了《北平笺谱》,所依据的是一位姓费的收藏家2005年在嘉泰拍卖会上以35万元拍得的《北平笺谱》。这是鲁迅自己的收藏,是初版一百部中编号为第十七部的那一部,许广平在1939年赠送给一位叫李秋君的艺术家作为生日礼物。影印版中将许广平的题记和赠语的手迹均包括在内。

2017年4月,西泠印社又将鲁迅、郑振铎请荣宝斋翻刻的《十竹斋笺谱》影印出版[9],同时影印出版的还有《萝轩变古笺谱》[10]。西泠印社这三个笺谱的影印本,是目前最好的影印本。

2017年可称笺谱影印年。6月,商务印书馆出版了《萝轩变古笺谱》《十竹斋笺谱》《北平笺谱》的宣纸影印版,只不过是选本,不是全本,而且尺寸缩小了,是缩印本,观赏价值大打折扣。

2022年5月,长期致力于鲁迅研究、笺谱研究的南开大学刘运峰教授和其子刘瑢博士所编的《鲁迅辑印美术图录全集》出版,其中第七卷是《北平笺谱》[11],第八卷是《十竹斋笺谱》[12]。这两本书,不是宣纸而是纯质纸印刷,价格远低于西泠印社的宣纸影印版,能为一般读者承受,且尺寸是原大,对于让更多人了解、欣赏这两部传世笺谱具有积极作用。稍显不足之处是,书中的笺谱的色彩还原不够,颜色的明度对比增大了,这也影响到色相和纯度的准确。与西泠印社的影印版对照,很容易看出来。

刘运峰教授在2011年的一篇论文中,说到上海书画出版社复刻刊印的《萝轩变古笺谱》时,表达了

图3 鲁迅致郑振铎的信

一个希望:"从1981年到2011年,近三十年的时间过去了,由于印量极少,这部《萝轩变古笺谱》已经成为难得一见的珍本秘笈了。如果有可能,真希望上海书画出版社利用原版,再多复制一部分,使其得到更大范围的流传,同时以此纪念鲁迅先生诞辰130周年。"[13] 笔者对此深有同感,估计也有不少人怀着这个希望。当然,这个希望直到2021年鲁迅诞辰140周年时,也没有实现。刘运峰教授通过编包括《北平笺谱》和《十竹斋笺谱》在内的《鲁迅辑印美术图录全集》,来纪念鲁迅诞辰140周年。《萝轩变古笺谱》的复刻愿望,还继续萦绕在热爱笺谱的人心中。古椿阁从《萝轩变古笺谱》中选了10幅花笺进行复刻、印制和销售,为人们欣赏水印木刻花笺之美提供了方便。(图4)

二、十幅《萝轩变古笺谱》花笺的图形寓意

古代读书人是带着对典故的谙熟来欣赏花笺的,所谓"图必有意"。今天人们对那些典故就比较陌生了,要看懂画面,就需要有解释。下面就古椿阁复刻的10幅花笺的图形寓意逐一介绍。由于纸幅较长,下面的图都裁去一些空白,以更好展示图案。

10幅花笺中,7幅选自《萝轩变古笺谱》的"选石"类,1幅选自"择栖"类,2幅选自"杂稿"类。

《萝轩变古笺谱》的"选石"笺共12幅,古椿阁选刻的7幅,按原笺谱中的顺序,分别是文石、放钵石、闽王禁石、黄石、望夫石、羊石、松化石。另外5幅(雪浪石、郁林石、妇负石、金鸡石、鸟石)未选刻。

这些石头,单纯地看,具有自然物的形象美,但它们都有名字,每块石头都有一个触动人心的传说。它们不仅是自然之石,而且是人文之石。

(1)"文石"花笺。(图5)据《辞源》,"文石"的本义是有纹理的石块,并举了两个出处。一是《山海经》中的《中山经》,说"又北三十五里曰阴山,多砺石文石"。二是《汉书》卷六七《梅福传》,梅福上书说:"故愿一登文石之陛,涉赤墀之涂,当户牖之法坐,尽平生之愚虑"。[14] 古代宫殿以文石为阶,因此文石的引申义就是宫室。

《辞海》中,"文石"词条未考虑其在历史文化中的意义,而是从自然科学角度解释:"文石,矿物名。旧称'霰石',化学成分为$CaCO_3$。正交晶系。单晶体呈柱状或尖锥状;常见呈假六方柱状的三连晶;集合体呈放射状、钟乳状、豆状、鲕状。无色或白色,玻璃光泽,硬度3.5~4,密度2.9~3克/厘米3,平行{010}解理中等。与方解质成同质多像,但在自然界中的分布远少于方解石,大部分形成于表生过程中,并最终将转变为方解石。"[15] 之所以赘引这段解释,是想说明,自然科学的眼光,还不足以欣赏文石,即便懂得了文石的分子结构、物理化学属性,但如果不了解它在历史文化中和人形成的关系,就不能体会它的人文意蕴。

(2)"放钵石"花笺。(图6)一块石头上放着一个钵盂,说的是关于六祖惠能的故事。禅宗五祖弘忍在三更时分给惠能传授佛法,惠能大悟,五祖将禅宗顿悟法门和衣钵传于惠能,并让他迅速离开,以免别人加害。惠能遵五祖叮嘱,努力向南,将近两个月到达大庾岭时,五祖的大弟子神秀和数百人追来,欲夺衣钵,"惠能掷下衣钵于石上,曰:'此衣表信,可力争耶。'"[16] 这衣钵表示佛法,表示五祖的信任,怎么

图4 扬州古椿阁选刻《萝轩变古笺谱》

图5 "文石"花笺　　图6 "放钵石"花笺

能靠武力夺取呢？惠能把衣钵放在石头上，自己隐藏到草丛中。追的人中有个叫惠明的，抢先上去拿衣钵，发现根本提掇不动，就喊："行者行者，我为法来，不为衣来。"[17] 惠能听到他喊，就出来，盘坐在石头上，为他说法。放钵石就是这么来的。

(3) "闽王禁石"花笺。（图7）这块石头被波浪拍打，上面还有绿色的植物。闽王是五代十国时期闽国太祖王审知，他为福建的经济文化发展做了很大贡献，今天福州市政府官网的"闽都人杰"栏目中还有介绍，称他为"开闽王"。闽王石的来历，在明弘治《长乐县志》中有记载："闽王禁石在县治东四十里大海之际，周围十余丈，岁产紫菜，纤而希，其味珍。闽王审知时供贡，禁民私采。"原来，这是一块大礁石，上面长着的是紫菜，形态纤细，味道极好，闽王时期是用来进贡朝廷的，禁止老百姓私采，因此叫"闽王禁石"。

(4) "黄石"花笺。（图8）黄石来源于汉代张良的故事。《史记》之《留侯世家》中说，张良年轻时在桥上遇到一老父，看到张良过来，故意把鞋脱落到水中让张良去捡，捡回来还要让穿上，张良照做了。老人说张良"孺子可教"，约他五日后天亮时来此地相会。结果张良比老人来得晚，于是老父发怒，再约五日后见。张良这次鸡鸣即往，还是比老父晚，老人又一次发怒，但还是再给张良一次机会。第三次，张良半夜就去，等老人来。这回老人高兴了，将《太公兵法》交给张良，说："读此则为王者师矣。后十年兴。十三年孺子见我济北，谷城山下黄石即我矣。"[18] 黄石就是这位老人的化身。

(5) "望夫石"花笺。（图9）刘运峰先生说望夫石"源于南朝（宋）刘义庆《幽明录》，一人远赴国难，其妻携子送别至武昌阳新县北，盼望丈夫平安归来，久立成石。故名'望夫石'。"[19] 笔者手头没有《幽明录》，仅与从鲁迅《古小说钩沉》中摘抄的《幽明录》核对了一下，原文是："武昌阳新县北山上有望夫石，状若人立。相传：昔有贞妇，其夫从役，远赴国难，妇携弱子，饯送此山，立望夫而化为立石，因以为名焉。"[20] 看来，这个石头在阳新县的北山（刘文"阳新县北"后面漏了"山"字），而且形状像站着的人。此幅花笺上，望夫石的造型确实像一个站立的人，甚至像一位古代装束的妇人。另外，将这个"望"解释为"盼望"，似不妥，送别丈夫的时候，当然会盼望着他归来，但此刻的"望"，主要是"眺望"，站在山上一动不动，目送丈夫远去的身影，望着望着，望不见了还在望，久久不肯转身离去，这才"化为立石"。

(6) "羊石"花笺。（图10）羊石出自晋代葛洪《神仙传》中的故事。十五岁的牧羊儿皇初平，有道士见其良谨，就把他带到金华山石室中修道达四十余年。他哥哥叫皇初起，找他很多年，后来在一位善于占卜的道士那里得知他的消息，找到后问他羊在哪里，他说在山的东面。他哥哥去看，只有白石无数。他就带哥哥一块儿去看，他对白石喊道："羊起！"他的神通一发挥，"于是白石皆变为羊数万头。"[21]

(7) "松化石"花笺。（图11）松化石是远古时期树木的化石，也是传统的观赏石。"宋代著名赏石学家杜绾在编纂《云林石谱》时，把木头变成的石头定名为'松化石'。"[22] 松化石不仅可以观赏，而且还被用来当药，清代赵学敏编写的《本草纲目拾遗》中说松化石可以治相思症，"凡男女有所思不遂者，服之，便绝意不复再念"[23]。这当然没有科学道理，只能从中医文化角度来理解，有一种说法，因松化石是树木化为石头，入药乃取其"有情化为无情"之意。松化石

图7 "闽王禁石"花笺　　图8 "黄石"花笺　　图9 "望夫石"花笺　　图10 "羊石"花笺

有这样的意义，选入笺谱，是很合适的。笺谱中的画，都是让人在"悦目"的同时也能"赏心"——陶冶情操、修身养性、增进道德。

以上7幅是关于石头的。下面3幅是另外的题材。

（8）"芦苇白雁"花笺。（图12）此幅来自《萝轩变古笺谱》的"择栖"部分。"择栖"即"良禽择木而栖"（寓意君子应择人相处），画面多以禽鸟或昆虫与特定植物组合，这种组合源于自然景象，又被入诗入画，成为经典的艺术素材。《萝轩变古笺谱》的"择栖"部分共12幅，前11幅分别是鸳鸯石榴、鹦哥梅兰、梧桐灵石、嘉树乌鸦、松树雄雉、荷花白鹭、翠竹绶带、垂柳双鸭、玉兰蝴蝶、芭蕉蜜蜂、梨花飞燕，芦苇白雁是最后一幅。

（9）"大椿"花笺。（图13）大椿是长寿的象征。《庄子·逍遥游》中有："上古有大椿者，以八千岁为春，八千岁为秋"[24]。大椿和下面的左纽柏，都选自《萝轩变古笺谱》中的"杂稿"部分。"杂稿"共8幅，图形均为树。

（10）"左纽柏"花笺。（图14）柏树长青，象征坚强的品格，在传统文化中有丰富的含义。这幅左纽柏，树形奇特，树干向左旋转扭曲上升，因而得名。

"杂稿"中还有6幅，分别是五粒松、灵枫、守宫槐、合欢、峄阳桐、怪河柳，古椿阁未选刻。

三、十幅《萝轩变古笺谱》花笺复刻的艺术特色

影印笺谱，相当于洗出笺谱的照片，而复刻笺谱，则是笺谱本身的复活。后者的难度相当大。将整本《萝轩变古笺谱》复刻，是一项极其壮丽的事业，目前看来，还是一个遥远的理想。

古椿阁复刻的这10幅花笺，让我们觉得离实现这个理想近了一步。与西泠印社的《萝轩变古笺谱》影印本逐幅对照着看，就会感觉到，10幅花笺刻印精良，形色准确，实现了原版花笺的"复活"。不足之处是，只用了饾版工艺，没有用到拱花工艺，使"芦苇白雁"笺中的白雁残缺。另外在细节上也有可改进的地方。在花笺形制上，原版笺谱的版心高21.2厘米，宽14.5厘米，古椿阁复刻的这10幅，纸张尺寸是高47厘米，宽17.3厘米。幅面增大，比例变得修长，用途更加广泛。

总体上，除"芦苇白雁"外，其余9幅的图形都达到了与原版相媲美的程度。这样说当然不算准确，带有想象，因为笔者没见过明代原版的《萝轩变古笺谱》，那个孤本是难得一见了，也没见过上海书画出版社的复刻本，所对照的，是西泠印社的影印本。真要能见到哪怕是朵云轩的复刻本，两相比较，古椿阁的复刻说不定在某些方面还要胜过一筹。因为，古今匠人的心是相通的，技艺的跨时空比拼，不一定是今不如古，也可能是后浪推前浪。

这10幅花笺的共同特色是，镌刻刀法熟练，线条跟随物像性格，或圆润或峭拔，或清纤或雄浑，或优雅或憨朴，都有内在的力量在行走。在刻印工艺上，都用了饾版工艺[25]，套印精致，色泽温和蕴藉。每一幅花笺，都呈现出典雅、清新闲适的气息。不愧为文房清供，案上有几张这样的花笺，心灵就会宁静下来，生活也有了片刻的从容，体会到古人曾经体会过的美。

下面，按之前的顺序，把每一幅花笺的复刻细节

图11 "松化石"花笺

图12 "芦苇白雁"花笺

图13 "大椿"花笺

图14 "左纽柏"花笺

得失，重点分析一下。

（1）"文石"花笺。上方的线条变细了，还有一小处断开，这样做增加了透视感，拉开了远近。石头下方的绿草，更疏朗一些。这对花笺是必要的，图案的颜色淡一些，用毛笔在上面书写时，字迹才能清晰。题款和四枚印章位置整体左移了一些，但不影响布局。

（2）"放钵石"花笺。钵的形色，细腻清晰，比影印版好了很多倍。不过，缺了题款和图章，是个遗憾。

（3）"闽王禁石"花笺。海浪和礁石线条都很到位，唯紫菜颜色偏浅。单纯从图案角度看，浅一些没错，甚至还很好，如前所说，方便花笺写字。但是，就因为这些紫菜珍稀，此礁石才成为禁石的。紫菜是画面的一个重点，不应减弱。

（4）"黄石"花笺。颜色纯度降低了些，更加温和悦目。黄石上方的青草线条，应有几根是叠印在黄石边缘线条上的，但没有表达出来，这应是饾版稍微偏移的缘故。

（5）"望夫石"花笺。图案整体比原版要大一些，形态细节刻画一丝不苟。但下方的绿草，有些是长在石头上的，给漏刻了。

（6）"羊石"花笺。线条变硬了，棱角感增强了。从石头角度来说，这样当然是恰当的。但因为这些石头是羊变的，而且还要再变回羊，因此还是应该保持原来的柔和线条。这也说明，对花笺图案中的故事进行了解是必要的。不仅读者要了解，刻工也要了解。

（7）"松化石"花笺。根据影印版可知，原版松化石两边的轮廓线颜色左深右浅、左冷右暖、左粗右细，特别是明度反差大。古椿阁复刻的此幅花笺，石头左边轮廓线颜色变浅，和右边轮廓线颜色在明度上的对比减弱了，更加协调，像一个完整的树干了。原版拉开明度，估计是想强调树化为石的过程，一边已经变成石头了，一边还是树。但画面颜色就显得对比生硬。而古椿阁的复刻，处理得要更好些。

（8）"芦苇白雁"花笺。从影印版上，可以看出，这幅花笺的原版，是饾版和拱花[26]相结合。白雁的羽毛是白色，用拱花工艺在纸色上形成凸起的白雁图案。画面共三只白雁，芦苇上方飞翔着一只，右下方芦苇丛里游着两只。（图15）古椿阁的复刻未用拱花，白雁图案就缺印了，只留下饾版印刷的一些棕色的点和线条，让人以为是印制中的墨污痕迹，其实它们是三只白雁的眼睛、嘴和掌。此外，原版中的"萝""轩"两字的印章也是拱花工艺，此幅复刻自然也就没有印章了。

（9）"大椿"花笺。这幅花笺，影印版是未用彩

图15 "芦苇白雁"花笺（影印版）

色，树干树枝用浅灰色，树叶用黑色。想来原版亦当如是。古椿阁复刻此幅，形态毕肖，印制时用了颜色，树干树枝用浅褐色，树叶用灰绿色，效果更好。

（10）"左纽柏"花笺。和"大椿"花笺一样，影印版也是未用彩色。古椿阁也将它印成彩色，同样获得很好效果。《萝轩变古笺谱》中的"变古"，本意也是不拘泥于古代，对古笺的不足之处也要敢于变革。古椿阁对这两幅用彩色印制，也是符合"变古"精神的。

以上是对古椿阁复刻10幅花笺的艺术分析。另外，需要说的是，这些花笺中的印章刻版较为粗疏。除"放钵石"花笺漏掉印章、"芦苇白雁"花笺印不出印章外，其余8幅花笺中"萝""轩"二字的两个印章，都不如影印版中的精致。这两个方形印章太小，边长约4毫米，而"萝""轩"两字的繁体，笔画又比较多，刻起来难度大，不仅考验刻工的技艺，也考验刻工的汉字修养。印章复刻好，才能和精致的图案相得益彰。

四、结语

水印木刻花笺给人的感觉，不仅是视觉的，也是触觉的。图案压印在宣纸上，形态轻灵，质料厚重，微微的压痕中，有一种鲜活的手工生命力在传递。影印本虽然提供了形色的依据，却传递不出这种生命力。拿放大镜一看，影印版的花笺图案，都是一些四色油墨的点在机械地叠加，而水印木刻的花笺图案，颜色就像河流一样，顺着刻刀开辟的河道汹涌奔腾。这是要把实物拿在手里才能感觉到的。读者朋友们在这篇

印在纸上的小文中,看到的也都是影印的效果了。

　　古椿阁复刻《萝轩变古笺谱》花笺,虽然只有10幅,但很有意义。它表明,我国水印木刻花笺的技艺仍然在传承着。鲁迅当年的担心放到现在仍然合适,但毕竟今天还有这样的艺人,能把如此精美的花笺纸呈现在我们面前,让我们产生一丝信心。而且这些花笺纸仍然有社会需求,甚至能激活潜在的需求。像韩石山先生这样的热爱书法的学者,在无花笺纸可供的年代里,他也只能用一般的信纸写信,一旦可以得到花笺纸,他的风雅爱好就如鱼得水。这样的人即使是小众,绝对数量也不少。近年来,随着全社会对我国优秀传统文化艺术的重视,名人信札的影印出版日益增多,人们有更多的机会领略到花笺之美,体会到生活中的艺术。电子读物时代,纸质书并没有消亡,反而变得更加注重装帧。同样,电子邮件和微信时代,信纸也不会消亡,反而会更加精美。花笺提供的不仅是精美的信纸,而且是一种优雅的社交方式。从这个意义上说,扬州雕版印刷非物质文化遗产的保护,可以从古椿阁的花笺复刻事业中得到些启发,那就是,以真正的热爱去实践,激活文化遗产中那些有永恒生命力的事物,激起当代人的共鸣,使那些优秀的文化遗产成为我们生活的一部分,这才是可持续的非遗保护方式。

　　(本文为江苏省社科基金一般项目"扬州雕版印刷非遗文化的体验设计与价值创造研究"(20YSB012)的阶段成果)

注释:

1. 韩石山:《花笺》,沈阳,春风文艺出版社,2021。
2. (明)吴发祥编著:《萝轩变古笺谱》,杭州,西泠印社出版社,2017。
3. 鲁迅:《鲁迅手稿丛编:全15册》(第六卷),474~475页,北京,人民文学出版社,2014。
4. 鲁迅:《鲁迅全集》(第十四卷),290页,北京,人民文学出版社,2005。
5. 鲁迅:《鲁迅全集》(第十四卷),292页,北京,人民文学出版社,2005。
6. 鲁迅、郑振铎编:《北平笺谱》,此书无页码,引文位于第六册末,杭州,西泠印社出版社,2007。
7. 鲁迅:《鲁迅全集》(第十二卷),451页,北京,人民文学出版社,2005。
8. 黄乔生:《〈北平笺谱〉:"中国木刻史上之一大纪念"——鲁迅致郑振铎信札管窥》,载《上海鲁迅研究》,2019(4),8~27。
9. 西泠印社在影印版《十竹斋笺谱》出版说明中,没有直接说该书依据的是鲁迅、郑振铎请荣宝斋复刻的版本,而是用"民国年间重印此书时,鲁迅和郑振铎曾亲自作序,对该书给予很高评价。本次出版,以民国版为底本精印,希望如郑振铎先生所说:'推陈出新,取精用宏,今之作者或将有取于斯谱。'"这样的话来暗示。
10. 西泠印社在影印版《萝轩变古笺谱》出版说明中,没有说所依据的版本,但也该是朵云轩1981年的复刻本,因为明代的《萝轩变古笺谱》原版是孤本,已难得一见。西泠印社若依据明代原版影印,必会标明。
11. 刘运峰、刘瑢编:《鲁迅辑印美术图录全集. 第七卷,北平笺谱》,太原,山西人民出版社,2022。
12. 刘运峰、刘瑢编:《鲁迅辑印美术图录全集. 第八卷,十竹斋笺谱》,太原,山西人民出版社,2022。
13. 刘运峰:《〈萝轩变古笺谱〉述略》,载《文学与文化》,2011(4),107~113。
14. 广东、广西、湖南、河南辞源修订组,商务印书馆编辑部编:《辞源》修订本(两册本),1483页,北京,商务印书馆,2012。
15. 夏征农、陈至立主编:《辞海》(第六版缩印本),1978页,上海,上海辞书出版社,2010。
16. 尚荣译注:《坛经》,27页,北京,中华书局,2010。
17. 尚荣译注:《坛经》,28页,北京,中华书局,2010。
18. (汉)司马迁撰,(南朝宋)裴骃集解,(唐)司马贞索隐,(唐)张守节正义:《史记》,1584页,上海,上海古籍出版社,2011。
19. 刘运峰:《变古出新话〈萝轩〉(三)》,载《世界文化》,2020(7),33~36。
20. 鲁迅著,鲁迅先生纪念委员会编:《鲁迅全集:全20卷》(第八卷),165页,广州,花城出版社,2021。
21. (晋)葛洪撰,胡守为校释:《神仙传校释》,41页,北京,中华书局,2020。
22. 徐诚:《浅谈"松化石"的称谓》,载《宝藏》,2010(11),70~72。
23. 转引自张铭、李娟娟:《本草学视阈下的巴蜀药用矿资源开发研究》,载《三峡大学学报》(人文社会科学版),2019,41(5),20~28。
24. 陈鼓应注释:《庄子今注今译》,10页,北京,中华书局,1983。
25. 饾版,就是根据画稿色调分色,将每一种颜色雕一块版,按照"由浅到深"的原则逐色套印或叠印,因其拼凑堆砌,形似饾饤(古人将五色小饼,作花卉禽兽珍宝形,拼放、堆叠在盒中,称为"饾饤"),因此称为饾版。
26. 拱花,是我国明代后期产生的一种不用墨色的印刷方法,用凸起的线条表示花纹。具体方法是把图案刻在版上,把纸张放在上面,然后用软垫子把纸按压到版子的凹槽里,纸上就出现凸起的立体图案。这种方法,类似于现在的凹凸印。

工 艺

世俗化的神性
——景德镇窑"磨喝乐"瓷塑人物造像演变研究

赵兰涛　刘亚茹[*]

摘　要："磨喝乐"起源于佛教中释迦牟尼佛祖出家前的嫡子"罗睺罗（Rahula）"的形象，随着佛教在我国内地的逐步传播，其形象和寓意发生了一些极为有趣的变化。受"磨喝乐"玩偶的广泛市场需要，由宋至清景德镇窑也大量制作"磨喝乐"瓷塑造像，并且呈现出较为明晰的发展脉络和演化过程。本文从"磨喝乐"造像的来源开始考析，通过景德镇窑"磨喝乐"瓷塑人物造像的发端（"执莲荷童子"形象的强化）、"磨喝乐"彩瓷人物造像的转变和成熟（"抱瓶莲荷童子"的转变）以及"磨喝乐"瓷塑人物造像的变体（与"和合二仙"形象的融合）等三个方面的例证分析，对景德镇窑"磨喝乐"瓷塑人物造像的演变过程进行了首次归纳，并对景德镇窑"磨喝乐"瓷塑人物造像内在寓意的变化进行分析，以期为传统瓷塑人物造像的研究增添一个新的课题。

关键词：景德镇窑；"磨喝乐"瓷塑；人物造像演变

一、"磨喝乐"造像的来源

"磨喝乐"来自梵语的"Rahula"，汉语音译作"罗睺罗"[1]。民国丁福保《佛学大辞典》"罗睺罗"条："Rohula，曰罗吼罗、罗睺罗、罗眠罗、摩眠罗、罗猴……佛之嫡子，在胎六年，生于成道之夜，十五岁出家。舍利弗为和尚，而彼为沙弥，遂成阿罗汉果，在十大弟子中为密行第一……生于蚀月之时，又因六年为母胎所障蔽，故名罗睺罗，罗睺罗为执月及障蔽之义。"由此可知"罗睺罗"即释迦牟尼为太子时所生的长子，也是释迦牟尼十大弟子之一，是佛教里面的第一个小沙弥，称"密行第一"。佛教传入我国后，

[*] 赵兰涛（1978— ），男，景德镇陶瓷大学陶瓷美术学院教授、设计学博士。研究方向：现代陶艺创作与理论、传统陶瓷雕塑历史与理论。
刘亚茹（1997— ），女，景德镇陶瓷大学美术学在读硕士。研究方向：陶艺创作与理论研究。

"罗睺罗"较少以童子或者沙弥的形象出现，大多数时候以"罗睺罗尊者"的年轻僧人形象与其他罗汉一起被供奉在佛堂里，只在有些壁画或者雕塑当中显现为正在受开示的沙弥或者童子形象（图1）。后秦僧肇等撰《注维摩诘经》卷三记载："罗眠罗六年处母胎，所障蔽，故因以为名。""罗睺罗"为母胎障蔽六年，但最终被生出，这一神奇的经历对求子的人们来说无疑具有极大的诱惑力。这正是后来佛教在中国传播时，"罗睺罗"逐步演化成象征着子孙繁衍的可爱童子形象的原因，并由此逐步具有了"乞子""宜男"等类似送子观音的功能，承载着人们求子的祈愿。

正因如此，历史上早期一些寺院制作出"磨喝乐"童子的形象供人们膜拜，以满足人们祈求子嗣的心愿，借以吸引俗众信奉佛教。唐代段成式的《酉阳杂俎续集》卷五中记载："道政坊宝应寺……有王家旧铁石及齐公所丧一岁子，漆之如罗眠罗，每盆供日[2]出之寺中。"可知当时的一些寺院就有"磨喝乐"的造像。后来这种童子的造像逐步走出寺院，成为社会上广泛接受的世俗化的童子形象，其"乞子"的功能逐渐减弱，而玩具和游戏的功能变成了主流。另外唐代《岁时纪

图1　左图：唐代敦煌莫高窟第220窟 莲花童子像；右图：麦积山石窟唐代佛陀开示罗睺罗像，宋代重塑

事》记载："七夕，俗以蜡作婴儿形，浮水中以为妇人宜子之祥，谓之化生。本出西域，谓之摩眠罗"。现存于敦煌藏经洞洞窟《报恩经变图》中的"化生"童子（图2左图），端坐于莲座中，再现了一位双手捧莲荷的肥胖可爱的童子形象。另外一幅几乎同时代的敦煌壁画（图2右图）中则把化生童子绘制成为手持莲花，站立于莲台之上的肥胖可爱童子形象。唐代"七夕"节里将"化生"塑成男童模样并置于水面之上的供奉方式并不是平常的方式，而是一种密教供奉方法的世俗化。童子模样的"磨喝乐"可以说是佛教"净土"思想及密宗思想与中国传统民俗文化相结合的产物。宋金时期，这种"磨喝乐"童子形象逐渐演化为"七夕"节乞巧活动中用来供奉牛郎织女的男童玩偶。

孟元老在《东京梦华录》中描述了汴梁城七夕的盛况："七月七夕，潘楼街东宋门外瓦子，州西梁门外瓦子，北门外，南朱雀门外街及马行街内，皆卖磨喝乐，乃小塑土偶耳。悉以雕木彩装栏座，或用红纱碧笼，或饰以金珠牙翠，有一对直数千者。禁中及贵家与士庶，为时物追陪……至初六日七日晚，贵家多结彩楼于庭，谓之'乞巧楼'。铺陈磨喝乐、花瓜、酒炙、笔砚、针线、或儿童裁诗，女郎呈巧，焚香列拜，谓之'乞巧'……里巷与妓馆，往往列之门首，争以侈靡相向。磨喝乐本佛经'摩睺罗'，今通俗而书之。"³从这段记录可见，两宋时期，在每年的传统佳节七夕节期间，磨喝乐的泥质塑像在民间十分普遍，人们很容易在北门外、南朱雀门外街及马行街内购得。无论是达官显贵还是平民百姓，都用"磨喝乐"在"七夕"节日期间来供奉牛郎和织女，人们借此来表达对"乞巧"和多子多福的诉求。由于"莲"与"连"谐音，莲花和童子的组合寓意为"连生贵子"，因此，这类执莲童子磨喝乐又称"乞子磨喝乐"，在七夕节期间是作为民间"乞巧""乞子"的象征之物。"在杭州，七月七日有一种乞巧的风俗，'女郎望月，瓜果杂陈，瞻计列拜，次乞巧于牛女，或取小蜘蛛以金银盒盛之，次早观其网丝圆上，名曰得巧'。同时他们还把磨喝乐视为巧儿，可能是因为磨喝乐嗔眉笑眼的小儿形象，正是乞巧的妇女们所渴望得到的。"⁴故宫博物院所藏的宋代"瑶台步月图"绘画（图3）中再现了宋代仕女在庭院中七夕拜月"乞巧"的情景，瑶台上一位背对观者的侍女用托盘端举着象征子孙繁衍的"磨喝乐"土偶，非常生动地再现了宋代七夕节期间的这一活动，寓意十分明显。

二、景德镇窑"磨喝乐"瓷塑人物造像的演变

（一）"执莲荷童子"形象的强化——"磨喝乐"瓷塑人物造像的发端

宋代周密在《武林旧事》中记载："小儿女多衣荷叶半臂，手持荷叶，效颦摩睺罗，大抵皆中原旧俗也。"也就是说，在宋代，"磨喝乐"不单是为"乞巧"的仪式准备的祈愿物件，同时还会有许多小孩模仿"磨喝乐"的打扮，穿着鲜丽的半臂服饰，手持荷叶，在大街小巷游行嬉戏，使之成为一种有趣的民间习俗。《西湖老人繁胜录》中记载："御街扑卖摩侯罗，多着乾红背心，系青纱裙儿；亦有着背儿、戴帽儿者。牛郎织女，扑卖盈市。卖荷叶伞儿。家家少女（乞）巧饮酒。"这里细述了"磨喝乐"的服饰着装和典型特征，此时，"磨喝乐"男童玩偶的造型形象已经逐渐确立，即为眉清目秀、神态安静的男孩童子，身着乾红背心、系青纱裙或着背戴帽，双手执长柄莲花花苞或荷叶一枝，或坐或站立于莲花宝座台上，其神态、服

图2 左图：唐 化生童子 敦煌藏经洞《报恩经变图》局部；右图：隋 敦煌第244窟西壁 - 释迦佛身后化生童子壁画局部

图3 宋 瑶台步月图（局部）绢本设色 故宫博物院

饰和所持的莲花与以前文献记载的"磨喝乐"造型相吻合。总之"磨喝乐"在宋代时的重要造像特征是手执莲荷的童子，身着背心。这种双手"执莲荷"的童子形象在宋金时期不断得到强化，并一直影响着后世。

宋朝以后，人们不再满足于"磨喝乐"的泥塑土偶形象，人物造像朝着精细化发展。此时在陶土人偶的基础上，出现玉器、瓷器等多种材质的"磨喝乐"塑像。由于宋代景德镇窑以烧造青白瓷闻名，其胎体釉层均匀，釉色白中泛青，被誉为"影青"，这种介于青白之间的"影青"釉色幽雅秀丽、温润含蓄，结合景德镇特有的纯净洁白细腻的胎体，呈现出一种类玉的恬静质感，青白瓷对玉质地的仿制体现中国传统文化中对"玉德"的崇拜，从而青白瓷质的磨喝乐瓷塑形象在宋代大受欢迎，在宋代的东京有专卖青白瓷"磨喝乐"的店铺，并且由"磨喝乐"直立持莲的形象演变出了很多的造型版本，有卧姿的、有蹲坐的、有仰躺的等，甚至也把这种持莲童子的形态应用到了一些实用性器物如瓷枕、瓷碗等上。如图4中图所示的北宋景德镇窑执莲童子瓷枕就是一件仿制玉质地的青白釉瓷塑，童子呈侧躺的姿态，身穿鱼籽纹肚兜，手执长柄莲枝，双目微闭，小嘴微张，神情天真可爱，与"磨喝乐"形象十分相似。将"磨喝乐"的形象巧妙地转化为兼具使用功能的瓷枕造像充分体现了景德镇窑瓷塑艺人的高超的创造力。图4右图所示的南宋景德镇湖田窑青白釉持莲童子坐像，瓷塑尺寸较小，塑一童子单手执莲端坐于一莲台之上，不同的是上半身身着肚兜，下半身身着连体裤，并不是常见的单一肚兜形象，很可能是瓷塑匠人对于童子腿部处理的即兴创造，使得脚踝部位看起来像是裤脚的结构。青白釉孩儿枕瓷塑和此青白釉持莲童子坐像作为"磨喝乐"的衍生品和演变品种与同时代白玉执莲童子佩饰（图4左图）有异曲同工之妙。

此后，执莲"磨喝乐"童子形象以较为程式化的形式在民间广泛流行，并在每个朝代都有延续。明清时期景德镇窑彩瓷的盛行，使得"磨喝乐"由宋代青白釉较为单一的釉色转变为丰富多彩的彩瓷装饰，喜乐多彩的形象更符合民间世俗的乞巧需求。应该说金代红绿彩装饰为明清时期彩瓷装饰的"磨喝乐"形象做了充分的铺垫。现藏于天津博物馆的金代磁州窑红绿彩童子像（图5左图）是一件形象质朴、色彩对比明快、造型活泼的执莲"磨喝乐"塑像，上身穿红底绿花对襟齐膝长褂，腰系绦带，双手执莲，这与《西湖老人繁胜录》中对"磨喝乐"的人物形象记载完全吻合。"磨喝乐"童子的头顶和鬓角皆绑小髻，发髻饰黑彩，为宋代儿童常见发型，赤脚站立于莲花宝座台上的形象非常可爱。之后，由于宋金之际和元末明初发生战争，北方磁州窑、定窑等瓷工南迁，这种釉上红绿彩的绘制技术由北向南在景德镇窑传播，由景德镇窑加以改进和延伸，出现了釉下青花、釉上五彩和粉彩等彩绘装饰工艺，景德镇窑"磨喝乐"瓷塑造像的陶瓷彩绘形式从而得到了极大发展。

上海博物馆藏的明万历五彩童子像（图5中图）和英国私人藏的明天启青花童子像（图5右图）说明了在继承宋金"磨喝乐"形象的基础上，明代景德镇窑彩瓷"磨喝乐"塑像的延续和改变。明万历五彩"磨喝乐"瓷塑将荷叶伞放置于人物的右肩，身着肚兜长裤是在矾红五彩的基础上又附加描金装饰，正是当时流行的五彩描金工艺（也称"金襕手"）。童子头顶为浓黑高耸的发髻并以红绿黄黑等彩料装饰，站立于台座之上。中图的台座已经变化为既类似于山川又像莲花台座的形态，而右图的台座则完全变成了一个圆台形。这种变化与彩陶纹饰里面鱼纹的变化类似，也

图4 左图：宋 白玉执莲童子 高 7.2cm 北京故宫博物院 中图：北宋 青白釉执莲童子瓷枕 景德镇窑 右图：南宋 青白釉执莲童子像 景德镇窑

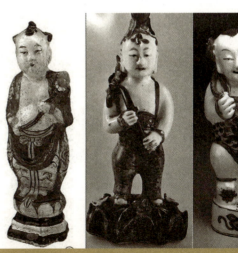

图5 左图：金 红绿彩磨喝乐童子像 磁州窑 天津博物馆藏 中图：明万历五彩童子像 高 25.4cm 景德镇窑 上海博物馆藏 右图：明天启青花童子塑像 高 23.3cm 景德镇窑 英国 Marchant & Son 藏

与景德镇渣胎碗表面的青花纹饰的变化类似,都是随着时间的推移,原有的装饰图案或者造型样式由于传承时的信息不充分或者制作时步骤的逐步简化而发生了一些改变。中图整件瓷塑因为在矾红地上描绘繁复的金彩纹样而显得华贵富丽,为明代中晚期成熟五彩瓷塑的代表。明代晚期天启年间的青花"磨喝乐"瓷塑更偏清新质朴的风格,仅在头顶一束抓髻、荷叶伞、莲纹肚兜和八宝纹台座上有少量青花装饰,其余处为白釉瓷胎留白,整件瓷塑作品显得干净雅致,代表了明代晚期质朴简约、素雅清新的瓷塑装饰风格。以上三件不同时代的"磨喝乐"在遵循童子双手"执莲荷"造像的基础上以彩瓷的形式延续发展,并随着每个时代的陶瓷装饰变化而各有不同。

"执莲荷童子"形象经历了较为长期和稳定的发展,成为一种被固定的程式化形象而深入人心。在此过程中,很可能始于受其他艺术形式中童子造像的影响,"磨喝乐"塑像逐步以符合中国民间审美的大头圆脸、肥耳细眼、头顶抓髻、身着中原儿童肚兜服饰、手持莲荷憨态可爱的胖娃娃形象而固定传承下来。不仅如此,这种约定俗成的"执莲荷童子"形象的纹样在绘画、版画、年画和陶瓷绘画等领域被广泛使用。图6左图所示宋代绢本屏画面中的童子体态丰盈、脸颊圆润,头顶或留发一撮或束成发髻于头顶,椭圆形向后凸起的后脑门,身着肚兜或纬衣等,人物的五官、发饰和服饰都为汉化的"磨喝乐"童子造像提供了重要的参考范本。无论是明万历时期"九子墨"墨稿版画中童子的形象(图6中图),还是清康熙五彩瓷中童子的形象(图6右图),都既延续了"执莲荷童子"这一重要造像特征,还在发髻、五官形象和服饰上对宋代风俗画中的婴戏形象有一定程度的继承和变化。

无论是宋金时期的青白瓷和红绿彩瓷,还是明清时期景德镇窑的五彩瓷和青花瓷,磨喝乐的"执莲荷"形象都在不断地被强化,程式化造像特点鲜明,莲荷伴童子的造型方式经历较长发展期而稳定。又因北宋中期以后佛教信仰逐渐式微,"磨喝乐"造像出现了不同程度的演化和变异现象,在最初的生殖崇拜的基础上,强化了"磨喝乐"童子像作为游戏玩偶的用途,"执莲荷童子"成为民间百姓"乞子""宜男"信仰的重要参照物。无论是在绘画、版画还是瓷画中,执莲荷童子形象都与景德镇窑"磨喝乐"瓷塑有造型上的呼应。而"磨喝乐"原有的神性到明清之后几乎消失殆尽,完全变更为一种应节令而生的玩具,原先的圣子和"罗睺罗尊者"在宋代以后世俗化的风潮下几乎已经无人记起。

(二)"抱瓶莲荷童子"——景德镇窑"磨喝乐"彩绘瓷塑人物造像的转变

伴随着"执莲荷童子"磨喝乐瓷塑的发展,清代初期开始,还出现了一种"抱瓶莲荷童子"形态"磨喝乐"的新造像,可以认为是对"执莲荷"磨喝乐的延续和发展,即童子一改双手执莲荷杆的形象,取而代之的是双手围抱花瓶,瓶中插荷叶与荷花,这种用捏塑手法完成的半浮雕形式的荷叶与荷花成为新的流行范式。从清代早期开始,景德镇陶瓷进入彩绘装饰的全盛期,彩绘品种多样,装饰更加丰富,色彩表现上更加艳丽醒目,出现了完全釉上彩绘的"五彩"和"粉彩"工艺,釉上彩绘工艺更加成熟多样,这些彩绘形式和技法很自然地被应用到童子瓷塑的装饰上面。

从顺治、康熙和乾隆三个不同时期的"磨喝乐"瓷塑作品(图7)比较来看,三者不仅同为双手抱瓶

图6 左图:宋 婴戏图对屏(局部)绢本设色 纵136cm 横84cm 中图:明万历 程氏墨苑之"九子墨"(局部) 右图:清康熙 五彩婴戏图长方瓷板(局部)长17cm 宽8cm 北京故宫博物院藏

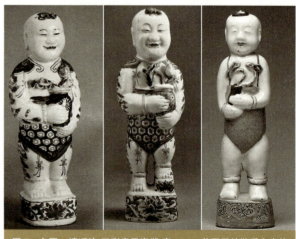

图7 左图:清顺治 五彩童子瓷塑 高27cm 英国巴特勒爵士家族藏 中图:清康熙 五彩持瓶童子 高28cm 右图:清乾隆(18世纪)粉彩童子瓷塑

莲荷（荷花与荷叶各一枝）形象，相互之间还有着十分相似的人物造像特征。如头顶中央为一撮黑色梳髻，细眉小眼、嘴角上扬和微露唇齿的标准笑脸，服饰上更加华丽，肚兜以繁复的龟背锦地纹（左图和中图）或工艺难度较高的耙花装饰（右图），尤其是五彩瓷"磨喝乐"（左图和中图）不仅双肩部绘制了如意云头纹披肩，还在手臂和腿部都有纹饰加彩装饰，下方的莲台则直接变更为一种圆形或者方形的台座，完全没有了最先的莲花台座的特征。方形台座外壁统一以缠枝莲纹装饰一圈，尽显清早期五彩瓷的华丽装饰特点。乾隆朝磨喝乐瓷塑（右图）在延续清早期五彩瓷磨喝乐抱瓶造像的基础上，又使得粉彩耙花工艺[9]得到了较好的诠释。总之，三件彩绘"磨喝乐"瓷塑无论造型还是装饰手法都遵循了较为固定的范式，人物造像朝程式化方向发展，较宋明时期的造像较为活泼、动态较为自由的磨喝乐塑像而言，抱瓶"磨喝乐"的形象更加规矩和统一。

乾隆以后，在这种约定俗成的"磨喝乐"瓷塑造像的基础上，出现了瓷塑的对像形式，至清代晚期一直流行。"磨喝乐"瓷塑对像因人们的"好事成双"理念而产生，成为摆放的祈愿供物。瓷塑对像在造像形式上保持了高度的一致性，只是在服饰、抱瓶、荷花、莲花座等的装饰纹样和色彩的处理上稍作区分。清康熙时期，延续了明代磨喝乐瓷塑头顶中央梳髻一撮和身着肚兜的造型。到了乾隆晚期，磨喝乐的发饰和服饰均发生了改变，即为头顶的两侧抓髻、对襟上褂和直筒七分下裤打扮。如图8左图中左侧磨喝乐为绿地肚兜，右侧为红色肚兜，左侧花瓶为绿料装饰，右侧花瓶为白地装饰；如图8右图中左侧磨喝乐为黄地祥云龙纹装饰的无袖对襟上褂、胭脂红地牡丹纹装饰下裤，右侧磨喝乐上衣为绿地寿桃、石榴花果纹装饰，下裤为黄地梅花纹装饰等。这些细微的变化并不影响成对磨喝乐塑像在外形上的统一，反而使得磨喝乐对塑的装饰细节更加丰富，色彩表现更加明艳、富于变化，较好地体现了清代粉彩技艺与瓷塑造型的结合。

值得注意的是，这一类"磨喝乐"粉彩瓷塑对像虽然同为"抱瓶童子"形象，但此时发展为单手执瓶，瓶中没有半浮雕状的捏塑荷花与荷叶，取而代之的是可以插花的空瓶形式。不仅如此，瓶的位置也发生了改变，不再是紧贴于童子的胸前，而是挪到了身体的一侧，瓶口的高度与童子的肩部靠齐。这些细节的变化都是为了满足插花而预留出空间。这一新形式的执瓶"磨喝乐"造像设计的出现可能与佛教绘画中男童手执插花花瓶的传统（图9）有一定渊源。可以判断，人们不再满足于每日面对固定不变的捏雕荷花和荷叶，更想通过亲自插鲜花的行为来表达乞愿的虔诚之心。

图9 南宋 周季常 林庭珪 五百罗汉图局部 绢本设色（局部）画面下方有两童子捧插莲花瓶的形象

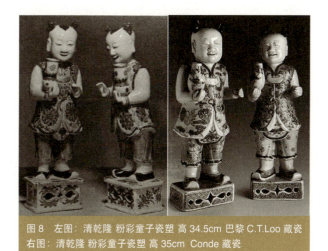

图8 左图：清乾隆 粉彩童子瓷塑 高 34.5cm 巴黎 C.T.Loo 藏瓷
右图：清乾隆 粉彩童子瓷塑 高 35cm Conde 藏瓷

这种理念的改变和对供花的热情，使得乾隆晚期出现的"磨喝乐"瓷塑对像在早期"抱瓶莲荷造像"的基础上，发展为可以插真花的"执瓶造像"。设计的细微改变是为了更好地满足人们的具体需求。

总体而言，"抱瓶莲荷"童子造像是对早先流行的"手执莲荷"童子造像的进一步演化。由于"瓶"谐音"平"，有"平安"之意，因此，将莲荷花插入花瓶的设计，既保留了"磨喝乐"瓷塑"乞子"和"连生贵子"的夙愿，又增添了平安吉祥的美好寓意。乾隆晚期，两个童子对像瓷塑的出现较好地体现了中国传统习俗中"好事成双"的理念，具有多层祥瑞文化内涵，使得磨喝乐瓷塑由"执莲荷童子"发展为"抱瓶莲荷童子"和"执瓶童子"等不同形式，兼具插花功能的童子对像瓷塑更受当时市场欢迎。

（三）与"和合二仙"形象的交融——景德镇窑"磨喝乐"瓷塑人物造像的新变体

清代中晚期的景德镇窑"磨喝乐"瓷塑，不仅彩瓷的装饰手法丰富多样，在造像上也出现了多种变化，最为特殊的一类为连体"磨喝乐"瓷塑。这种连体形式的"磨喝乐"是在单体童子瓷塑形象基础上的一种有趣改良，主要表现为在保留两个独立人物形象的基础上，使两者中间的躯干成为几乎没有缝隙的连体。虽然连体造像在一定程度上增加了陶瓷成型的工艺难度，但由于凸显了"合二为一"的造像理念，成为清中晚期又一独特的"磨喝乐"品种。如清乾隆时期粉彩童子瓷塑造像（图10左图）仍然保留了"磨喝乐"的童子特征，两位几近双胞胎造像的童子一手执莲荷、一手捧朱红色如意盖盒，背面的两只手交互搭在对方的肩部，腰带上同系紫彩葫芦一枚，有"福禄"和"多子"之意。不仅如此，人物造像装饰上带有鲜明的时代特征，如发饰为浓黑的中分满头梳髻，服饰上为交领宽袖长褂及下穿长裤，满密的红地描金花卉纹饰和绿地蓝彩冰裂纹、团花蕃莲纹相映成趣，汇集了清乾隆时期丰富的色地装饰和陶瓷彩绘工艺。这种带有明显"和合"特征的瓷塑造像与"和合二仙"有不谋而合之处。从美国皮博蒂·埃塞克斯博物馆藏的一件连体康熙素三彩"和合二仙"人物瓷塑（图10右图）可以看出两者之间的异同，虽然二仙手中所执宝物"莲荷"和"盖盒"特征被后世连体"磨喝乐"瓷塑加以采纳，但素三彩中光头、袒胸露腹的道古仙人的形象特征十分鲜明，这与有发髻和着装纹样华丽服饰的"磨喝乐"童子造像有本质的区别。

可以判断，这种清代中晚期出现的、被世俗化的连体童子立像可以看作"磨喝乐"瓷塑的变体，在参考和摹仿连体"和合二仙"造像的同时，保留了"磨喝乐"童子形象的一些主体特征，在突出手执莲荷的基础上增加了手捧盖盒、腰系葫芦的造像设计，融合了"乞子"（执莲荷）、"乞和合"（莲荷与盖盒）、"乞福禄"（葫芦）等多种特征，从而通过一个瓷器塑像实现了多种祥瑞寓意的祈愿，成为深受民间欢迎的祈福寄托物。

三、结语

自唐至清，"磨喝乐"造型自随佛教传入中国已经经历了一千多年的演化，显示了强大的生命力。随着时代的变迁，"磨喝乐"的形象被不断赋予每个时代的烙印，经历了从寺观壁画、礼佛供养用的雕塑到世俗化的玩具的有趣演化过程。景德镇窑自北宋时期起，根据当时市场的需要，开始生产"磨喝乐"瓷塑，使得瓷塑"磨喝乐"的品种更加的多样化。宋元青白釉的"磨喝乐"瓷塑具有鲜明的景德镇窑材质特点，一些"磨喝乐"造型和功能开始朝着世俗化的方向转变，隋唐以来具有的"神性"逐渐消退。在人物造像形态上，从手执长柄莲荷到双手抱莲荷瓶再到单手执插花花瓶的"磨喝乐"形态，实现了从单纯观赏到兼具一定实用功能的转变；在装饰手法上，从宋金元时期的红绿彩和青白瓷塑形式逐步发展为明清时期的青花、五彩和粉彩等装饰形式；从简单装饰的肚兜娃娃到着华丽纹样服饰的童子，随着景德镇窑彩瓷装饰工艺的

图10 左图：清乾隆 粉彩连体童子瓷塑 高 24.1cm 苏富比 2019 年 5 月拍品 Lot427 右图：清康熙 素三彩和合二仙瓷塑 美国皮博迪埃·塞克博物馆（Peabody Essex Museum）藏 Copeland 女士捐赠

发展，实现了简单的单色釉装饰到丰富的彩瓷装饰工艺的转变；从"单体的独立磨喝乐"塑像演变为借鉴"和合二仙"瓷塑基础上的"连体磨喝乐"造像，景德镇窑的"磨喝乐"瓷塑在清代中期以后有了更多有趣的变化，所有的这些变化都是与宋代之后世俗化的发展和市场的需求分不开的。

"磨喝乐"造像朝着人们喜闻乐见的程式化模式被景德镇窑大量生产，这不仅在于其喜庆可爱的外在童子模样，内在的原因是它与民间信仰、民间风俗和节日的密切关系。在其表象之下承载的丰富文化内涵，与七夕节的传统民俗"乞巧"，注重祈求祥瑞、多子多福的传统民俗愿望相吻合。在特定的中国传统节日七夕节期间，将原本为外来佛教人物的"磨喝乐"形象逐渐汉化，演化为符合中国民俗活动中"乞巧""乞子""乞聪明""宜男"等愿望的瓷偶形象。在几百年的发展过程中，其造像随着时代的需求不断发生变化，被赋予了"乞平安""乞家庭和合""夫妻和合""天下和合"等更多祥瑞寓意。无论是单独形式还是成对或连体形式出现的"磨喝乐"瓷塑造像，都融合了祥瑞文化、家族文化、生殖崇拜等美学追求和文化自觉，成为一种承载民间愿望的精神寄托物，其原有的神性逐步减弱，世俗的功能性更加凸显。小小的"磨喝乐"瓷塑通过造像和装饰上等细节的微妙变化最大限度地体现了中国传统文化和哲学理念，承载并延续了丰富的象征意义。

（2022年度国家社科基金艺术学项目"景德镇陶瓷雕塑史"，项目编号：22BF106；2020年江西省社科基金项目"景德镇陶瓷雕塑人物造像体系研究"，项目编号：20YS21）

引用文献及引文注释：

1. 通常学界认为"磨喝乐"来源于梵文"Mayoraga"的音译，为"摩睺罗迦"，简称为"摩睺罗"，原为佛教护法神天龙八部之一。但这个蛇首人身、面目狰狞的"摩睺罗迦"（Mayoraga）护法神实际上与中国本土的"磨喝乐"童子形象并无关系，这个"摩睺罗"应该是对"罗睺罗"（Rahula）谐音的混淆而以讹传讹。笔者认同杨琳《化生与摩侯罗的源流》（《中国历史文物》2009年第2期）和王今栋《"磨喝乐"考》（《中国美术报》1986年第4期）当中的分析。
2. "盆供日"即盂兰盆会，即中元节。
3. 杨琳，《化生与摩睺罗的源流》，《中国历史文物》，2009年第2期，第21页。
4. 刘峻，《民俗文化与宗教融合之产物"磨喝乐"》，《西北农林科技大学学报》，2010年1月，第106页。
5. 见（宋）孟元老著，《伊永文笺注，东京梦华录笺注》，北京，中华书局，2007年，第781页。这里的"摩睺罗"开始和"罗睺罗"相混淆。
6. 王今栋，《"磨喝乐"考》，《中国美术报》，1986年第4期。
7. （宋）孟元老，《西湖老人繁盛录》，北京，中国商业出版社，1982年，第67页。
8. 此景德镇窑瓷枕构成枕面的荷叶已经缺失。
9. 耙花工艺，一种把粉彩和轧道的工艺有机结合起来的景德镇陶瓷装饰工艺。工序是先在烧成的白胎上均匀施一层色料，如红、黄、紫、胭脂红等，再在色料上用一种状如绣花针的工具拨划出非常精细的花纹，最后配以粉彩花鸟、山水等图饰或开光图饰，大约750℃低温烧成。

参考文献：

1. 王连海：《中国玩具简史》，北京，工艺美术出版社，1991。
2. 杨琳：《化生与摩睺罗的源流》，载《中国历史文物》，2009（2）：21。
3. 刘峻：《民俗文化与宗教融合之产物"磨喝乐"》，载《西北农林科技大学学报》，2010（1）：106。
4. （宋）孟元老著，伊永文笺注：《东京梦华录笺注》，781页，北京，中华书局，2007。
5. 深圳博物馆：《中国红绿彩瓷器专题学术研讨会论文集》，北京，文物出版社，2011。
6. 赵伟：《神圣与世俗——宋代执莲童子图像研究》，载《艺术设计研究》，2015（4）。
7. 刘莞芸：《宋金红绿彩"磨喝乐"瓷偶研究》，硕士学位论文，景德镇陶瓷大学，2016。
8. 张伟鹏：《浅议宋代"磨喝乐"童子像造型》，载《艺术教育》，2017（13）。
9. 王今栋：《"磨喝乐"考》，载《中国美术报》，1986（4）。
10. 陈晶：《南宋御街手工艺名俗小考》，载《装饰》，2013（12）。
11. 牛会娟、江玉祥：《七夕的习俗》，载《文史杂志》，2014（1）。
12. 曾诚：《"水碗"与"竹枝"——中日七夕习俗中的祈福与乞巧》，载《紫禁城》，2018（7）。
13. 胡焕英：《宋明清玉雕童子艺术风格》，载《收藏》，2012（9）。
14. 魏跃进：《从宋代陶模造型管窥宋代游戏风俗》，载《中原文物》，2010（1）。
15. 张伟鹏：《浅议宋代"磨喝乐"童子像造型》，载《艺术教育》，2017（12）。
16. 中国硅酸盐协会主编：《中国陶瓷史》，北京，文物出版社，1982。

明代景德镇瓷上八仙纹饰的图像语素研究

孔铮桢*

摘　要：八仙是明代景德镇陶瓷纹饰中最常见的神仙题材，其图式组成具有一定的规律，常与南极仙翁配组以实现贺寿祝福的美好寓意。本文以53件明代景德镇产瓷器为范本，对八仙纹饰的图式及其内在的叙事逻辑展开研究，认为这一多人组合的纹饰是基于"群体性"特征的一种艺术化表达。

关键词：明代；陶瓷纹饰；八仙题材

在中国的传统陶瓷纹饰中，神话题材是占比极为显著的一类。神话的出现并非仅是为了满足古人的猎奇心理，它的历史流传有着深厚的社会基础，因为，神话故事具有一种独特的"社会映射"作用。正如研究者在解释神话故事的文本意象时提到："进入叙事文学的神话意象，已不属于原始神话，而是借神话的由头或某种神话素，对人间意义进行特殊的象征或暗示。……作者用他对社会经验的独特理解和对文化意义的特殊处理，过滤、演绎或重构了原始神话的某些因素，借神话色彩来增强意象的神圣感、神秘感和象征的力度。"[1] 换言之，在后世的传播过程中，神话故事本身的内容不一定是描述的重点，它得以延续的关键在于是否能够为观者带来喜闻乐见的俗世联想，这一特征也充分地映射在明代景德镇的陶瓷纹饰中。

根据目前所掌握的资料来看，明代景德镇陶瓷上常见的神仙形象为八仙、寿星（三星）、和合二仙、东方朔、刘海、西王母、麻姑、嫦娥、张骞、太乙、琴高等，这些人物按照不同的组合方式可用以展示不同的题材内容，如贺寿、祝福或科举及第等（表1）。

表1所列仅为明代景德镇陶瓷神仙题材纹饰中最为常见的几种图式，如果对现有资料进行详细的梳理可发现，在这些题材之外还有许多以此为基础的拓展性图式。这些图式不仅丰富了题材的内涵，更为我们展现出明代神仙主题的交叉性与融合性，这一叙事变化即较为突出地反映在八仙题材中。

表1　明代景德镇窑神仙题材人物基本组合图式

内涵	人物	常见器形
贺寿	寿星	盘、碗
	八仙+寿星	瓶、罐、碗、盘
	八仙+寿星+其他（女仙/东方朔/和合/刘海）	罐
	寿星+麻姑	盘
	东方朔	碗、盘
祝福	西王母	碗
	骑鸾跨凤诸仙	碗
出世	张骞、太乙、琴高、南极仙（个人/组合）	碗、盘、罐
科举	嫦娥+高士	瓶、盘

一、八仙文本传承对"群体性"叙事的突破

从字面看，八仙是指由八名仙人组成的一个特定神仙群体。对于现代人而言，最熟悉的八仙是指汉钟离、吕洞宾、铁拐李、蓝采和、韩湘子、张果老、曹国舅、何仙姑八人[2]。但是，通过对图像和文本材料的梳理可发现，自唐代以来，八仙的人物组合形式经历了一个较为复杂的演变过程，至明代，八仙纹较之前朝更为复杂，组合形式更为多样。正如杨义曾以《风俗通》中的女娲抟土造人故事为例解释的"群体性"特征一样，形成八仙纹饰复杂性和多样性的主要诱因是中国传统观念中基于群体性特征而引发的一系列改良结果。换言之，八仙纹样的叙事语义是在面向用户社会的反馈循环中不断改进和优化的，最终以一种最具社会认可度的图式展现在瓷器上，以通用图像的形式阐述早已为民众耳熟能详的神话文本。

目前可见最早与八仙有关的文本当属《旧唐书》《酉阳杂俎》等唐代文献中所载的张果老故事；自五代至宋代的文本中相继增补了蓝采和、吕洞宾[3]等人；明代

*　孔铮桢（1979—　），女，景德镇陶瓷大学设计艺术学院副教授、艺术学博士。研究方向：工艺美术史论。

吴元泰的《四游记》之《东游记》篇详细地写出了八仙的成仙和度化故事，从这一文献可以看出，后人所熟知的八仙人物组成在明代中后期基本固定下来。在这个过程中，《元曲选》《盛明杂剧》《远山堂剧品》《脉望馆抄校本古今杂剧》《脉望馆钞校内府附穿关本》等元明戏曲及小说话本为我们提供了更为细致的文本证据（表2）。

从表2可以看出，虽然《吕洞宾桃柳升仙梦》的人物组成较为特殊，因故事情节所需，该文本中仅出现吕洞宾、汉钟离和张四郎三个常见八仙人物，另在开场部分有南极仙翁及童子，也是八仙故事中的常见配角，但总的说来，其余八仙故事中汉钟离、吕洞宾、铁拐李、蓝采和及韩湘子五人的组合十分稳定，张果老、曹国舅曾在少数文本中缺失，唯独何仙姑的出现频率极低，置换她的常见人物为徐神翁、张四郎，另有较为少见的贺兰仙、悬壶翁、赤松子、风僧寿等。从明代的文本来看，虽然目前公认《邯郸梦》与《东游记》已确定了何仙姑在八仙中的固定身份，但这种人物组成形式仅见于话本小说中，戏曲文本内几乎均保持了徐神翁或张四郎的搭配方式，且张四郎的出现频率较徐神翁略高。根据文本描写可看出这八位仙人并非同时成仙，而是经历了一个逐级度化的过程，例如吕洞宾度化铁拐李（岳伯川《吕洞宾度铁拐李岳》）、钟离权度化吕洞宾（马致远《邯郸道省悟黄粱梦》[4]）故事，以及《吕洞宾桃柳升仙梦》故事中明确描写了吕洞宾师承南极仙翁、张四郎师承吕洞宾这类人物关系。受到以上各项因素的综合影响，八仙中部分人物的文学形象产生了"交叠"的现象，这种交叠尤为突出地反映在了有关于八仙法器的描述中。

二、具有"榜题"功能的视觉标记元素

在中国的传统艺术形式中，"榜题"是一种附加于图像或造像旁，用以解释画面或造像内容的标题性文字。如《女史箴图》上的文字内容便是"榜题"和

表2　八仙文本中的人物出场情况

创作年代	文本篇目	汉钟离	吕洞宾	铁拐李	蓝采和	韩湘子	张果老	曹国舅	何仙姑	徐神翁	张四郎	其他
元	陈季卿误上竹叶舟	·	·	·	·	·	·	·		·		徐神翁
	吕洞宾三醉岳阳楼	·	·	·	·	·	·	·		·		徐神翁
	吕洞宾度铁拐李岳	·	·	·	·	·	·	·			·	张四郎
	太平年（元曲）	·	·	·	·	·	·	·				贺兰仙 悬壶翁
明	吕洞宾三度城南柳	·	·	·	·	·	·	·		·		
	铁拐李度金童玉女	·	·	·	·	·	·					赤松子 壶仙
	吕洞宾桃柳升仙梦	·	·								·	张四郎
	福禄寿仙官庆会	·	·	·	·	·	·	·		·		徐神翁
	争玉板八仙过沧海	·	·	·	·	·	·	·		·		徐神翁
	紫阳仙三度常椿寿	·	·	·	·	·	·	·		·		徐神翁
	瑶池会八仙庆寿	·	·	·	·	·	·	·		·		徐神翁
	吕洞宾花月神仙会	·	·	·	·	·	·	·		·		徐神翁
	吕翁三化邯郸店	·	·	·	·	·	·	·		·		徐神翁
	边洞玄慕道升仙	·	·	·	·	·	·	·			·	张四郎
	群仙庆寿蟠桃会	·	·	·	·	·	·	·			·	张四郎
	众群仙庆赏蟠桃会	·	·	·	·	·	·	·			·	张四郎
	祝圣寿金母献蟠桃	·	·	·	·	·	·	·			·	张四郎
	贺升平群仙祝寿	·	·	·	·	·	·	·			·	张四郎
	众天仙庆贺长生会	·	·	·	·	·	·	·			·	张四郎
	邯郸记	·	·	·	·	·	·	·	·			
	东游记	·	·	·	·	·	·	·	·			
	三宝太监西洋记通俗演义	·	·	·	·	·	·	·				风僧寿 玄壶子

"题记"的具体表现形式，其中较为简短的标题文字即为"榜题"，较长的"题记"则在榜题的基础上进一步阐释了画面的具体内容，这两类文字对于后人认识和理解画面内容与内涵起到了重要的辅助作用。在工艺美术创作中，"榜题"和"题记"并不常见，其中主要的原因应当与制作工艺、图式结构有关，不过，古人总结出了一套行之有效的图像符号代替"榜题"，以起到标记图像信息的作用，这一点在陶瓷的八仙题材纹饰中表现得十分明显。

自宋元时期开始，八仙的图像广泛地出现在了墓葬壁画、陶瓷、丝织等装饰类别中。在明代景德镇窑的图像范本中，八仙纹得到了进一步的发展，尤其是在对文本中复杂的身份标示进行提炼后，每一个人物都有了自己独特的视觉标记元素，极大地方便了我们对于八仙人物身份的判断与情节解读，这种高度的简化也是此后"暗八仙"装饰产生的基础。

在流传下来的文本中，作者基本都细致地描写了八仙人物的穿着或形态特征，具体内容归纳如表3。

表3　八仙服饰与形态特征

人物	外貌及衣着特征	法器	其他伴身物
汉钟离	虬髯、蓬鬓、双髻、百衲衣、醉颜酡	芭蕉扇、金瓶（金莲）	群仙录
吕洞宾	长髯、道士装扮	宝剑、筒子、渔鼓	
铁拐李	皂罗衫、乱发	铁拐、葫芦	
蓝采和	绿襕袍	云阳木板	
韩湘子		笛子、花篮	献牡丹
张果老		筒子、渔鼓、毛驴	
曹国舅	红衣	笏板、金牌、笊篱	捧寿面
何仙姑	女	笊篱、荷花	
徐神翁		葫芦、铁笛、笊篱、笤帚	进灵丹
张四郎		鱼竿、笛	金鱼

不难看出，文本中的八仙都有各自的形象特征，但由于八仙的身份经历了一个较长的变化过程，因此，其中也不乏法器这类标志性识别元素交叉共用的现象，比较突出的是吕洞宾与张果老共用筒子和渔鼓形象、何仙姑与徐神翁共用笊篱形象、铁拐李与徐神翁共用葫芦形象、蓝采和与曹国舅共用云板形象、韩湘子与徐神翁共用铁笛形象。在图1中，这一交叉现象表现得更为明显[5]，可以看到除汉钟离以外其余诸仙的法器或多或少均与他人共用，特别是蓝采和与徐神翁两人的标志性法器几乎全部出现了共用现象。从法器的角度来看，笛子和笊篱的共用者高达3人次，其后为2人次共用的渔鼓、筒子、云板和葫芦。由此可见，若要借助法器判断八仙形象，较为可靠的视觉标记应当是：芭蕉扇或金瓶——汉钟离、宝剑——吕洞宾、铁拐——铁拐李、花篮——韩湘子、毛驴——张果老、金牌——曹国舅、荷花——何仙姑、鱼竿——张四郎。但是，在对照图像范本之后我们不难发现以下几个问题。

（1）图像中的韩湘子与蓝采和所持法器无法匹配相关文本，因此，研究者们在有关于二人的形象判断中常常会出现分歧，近年较为突出的当属有关张达夫墓出土元青花人物图的探讨[6]。杜文在研究中指出这件青花匜上的人物形象应当是元曲本中的蓝采和而非"赵抃入蜀"图[7]，其中主要的争议在于人物手中所持物件究竟是琴还是板。事实上这种争论的根源在于蓝采和的视觉形象在明代以前一直不太清晰。沈汾《神仙传》中记载的蓝采和形象关键词为"破衣烂衫、醉歌乞索、持大拍板、长绳穿钱拖地行"，塑造出一个踏歌而行、不拘小节的仙者形象。由于图像画作未能及时地流传下来，至迟从嘉靖时期开始，景德镇的陶瓷八仙纹中就已形成了蓝采和持花篮或扛花锄、韩湘子吹笛的固定样式。这也从另一个侧面说明图像的创造者在表现八仙时已经主动考虑过以法器的绝对差异帮助观者区分人物身份。换言之，图像中的八仙绝不能出现法器交叉或重叠的现象，因此，这一图像规则在经过长时间的改良后逐渐定型，直至明末清初"暗八仙"纹饰的出现，表明这种模式定型已拥有广泛的社会基础。

（2）由于八仙故事流传已久，特别是文本中对他们的法器和部分衣着给出了较为统一的描述，因此，

图1　八仙法器关系图　作者自绘

表4 明代景德镇窑陶瓷八仙人物身份特征图例

时代	人物							
	汉钟离	吕洞宾	铁拐李	蓝采和	韩湘子	张果老	曹国舅	何仙姑
宣德	■			■	■	■	■	■
成化	■	■	■	■		■	■	■
弘治	■	■	■	■	■	■	■	■
嘉靖	■	■	■	■	■	■	■	■
万历	■	■	■	■	■	■	■	■
天启		■	■	■	■	■	■	■

我们可以通过表4[8]看出明代景德镇陶瓷八仙纹中的人物形象模式较为固定。其中稳定性最强的人物是吕洞宾、铁拐李、韩湘子和曹国舅四人，其余四人虽有较为明显的图像变化差异，但通常也能通过抓取关键形象或采用排除法来辨别。例如：汉钟离的标志性特征为袒胸露乳，其次为双丫髻；蓝采和通常会提拿花篮、花锄，且为少年形象，因此，若画面中同时出现两个双丫髻人物，则可通过年龄来判断身份；张果老手中持渔鼓或筒子，且多为老者，一般而言，如果画面中的吕洞宾手上持有渔鼓或筒子时，张果老以骑驴者形象出现；何仙姑肩扛荷花或笊篱，明中期以后因青花料成分的改变常会出现线条晕散，因此，她很容易与蓝采和的形象混淆在一起，不过，若结合发型来看，这两个人物也是可以区别开来的。

（3）现有的资料显示，明代景德镇陶瓷八仙纹中较少出现文本内常见的徐神翁和张四郎两人，而他们的形象在元代却十分流行（图2），这有可能是因为何仙姑的女性形象容易在图像中产生"戏剧性"的性别冲突，强化题材的表现力所导致的图像改良。王士贞在《题八仙像后》中也讨论了这一点："八仙者，钟离、李、吕、张、蓝、韩、曹、何也。……我朝如冷起敬、吴伟、杜堇稍有名者亦未尝及之。意或妄庸画工，合委卷从俚之谈，以是八公者，老则张，少则蓝、韩，将则钟离，书生则吕，贵则曹，病则李，妇女则何，为各据一端作滑稽观耶！"可见，由于文本的描述与图像的表达在关键信息的传输上有着明显的差异，较之于细腻的文字描述，脱离榜题后的人物图像必须选择更具象征性的视觉符号向观者表明身份，而八仙纹的人物设计就是其中的一个成功范例。

三、八仙纹的组合与分散形式

从基本的构成形式看，八仙纹无疑属于群组图像的一个经典类型，但是，如果对明代的八仙纹进行整理和分析，我们不难发现，这个图像的组合形态实际上相当丰富。以笔者目前所搜集到的53件[9]可信度较高的明代景德镇八仙纹瓷器为范本进行分析后可见（图3）：

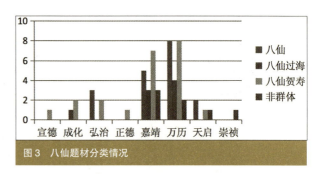
图3 八仙题材分类情况

（1）嘉靖、万历两朝是八仙纹发展的鼎盛时期，其中组合形式的八仙纹在数量上远高于分散式的个人图像形式，这与文本中所表现出来的趋势有一定的吻合度，因为，就目前掌握的资料来看，度化类[10]的文本通常会在结尾部分安排一个八仙共贺的场景，这也是故事末端的高潮部分。

（2）1936年，浦江清通过《八仙考》一文细致地梳理了八仙题材的起源与发展过程，同时，他也在文中提出八仙图像"渊源极古。钟吕两仙像见于《宣和画谱》李得柔条。《秘殿珠林》卷二十载清乾清宫内藏有宋刘松年画拐仙图一轴，宋李得柔画蓝采和图一轴，元人画铁拐炼形图，元人画张果像一轴。至于韩湘画则查检未得，但蓝关图是普通的，蓝关图早时以文公为主，但亦必以韩湘为陪，而八仙画者画韩湘或即采蓝关图为摹本。后世的八仙画者不过集合已熟见的仙君像而加以联络及组织而已。"[11]这一见解是正确的，因为目前所见最早的瓷上八仙纹当属元代磁州窑黑绘花产品，其中最为常见的就是单人（图4）或双人构图（图5），但这种图式直至正德以后才在景德镇窑的生产中再一次被广泛使用。这种个体与整体交错出现的过程虽未在文本传承方面得到明确的体现，但对于陶瓷纹饰的创造与发展过程而言属于具有共性的表现。明初朱有燉在改编八仙曲时有意识地将其中含有悲戚色彩的情节进行了删减，特别添加了大量热闹喜庆的贺寿题材[12]，这也可以从侧面反映出完整的八仙组合在一定程度上呼应了此时社会对于"和合"的追求，也正因如此，八仙纹的组合形象逐渐固定了下来。到了明代中期以后，八仙纹再一次大量出现分散式构图，很有可能是受到市场需求激增的影响，因为，完整八仙纹构图的复杂性使得制作者在生产部分小体量或廉价产品时不得不考虑通过减缩画面内容来降低生产成本并提高生产效率。我们可以通过图7清晰地看出八仙纹分散与组合的过程。

图2 [金]磁州窑枕，图片来源：安际衡.磁枕精华.石家庄：河北教育出版社，2014：110

图4　[元]磁州窑徐神翁行医长方枕，图片来源：安际衡.磁枕精华.石家庄：河北教育出版社，2014：113

图5　[元]磁州窑钟离权度吕洞宾长方枕，图片来源：安际衡.磁枕精华.石家庄：河北教育出版社，2014：112

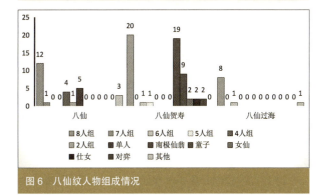

图6　八仙纹人物组成情况

三类。从统计数据来看，明代景德镇的陶瓷八仙纹通常按照"基本组＋机动组"的形式构成，其中基本组是指八仙，常见人物组合为8、4、2三种形式：以四仙装饰的器物通常成对出现，即两件器物合并后组成八仙的完整构图；2人组多见于碗的外周装饰，即将八仙两两分组，共四组构成一个四分的完整八仙图像（图8）。在图6中出现的极少数7、6、5人组图式不排除个体器物的偶发性差异，如桂林博物馆所藏数件万历八仙梅瓶上就有1~2人缺失的现象，目前还不能确认这种缺失是窑口差异还是画工的个人失误所导致。机动组是指为了强化主题内容而添加的其他人物形象，其中最常使用机动组人物的是"八仙贺寿"人物，尤以南极仙翁的频次为最，其次是仙翁身边的童子，再次是女仙、侍女及三星弈棋组合。"八仙过海"题材中几乎未出现过机动组人物，唯一一件巴特勒家族收藏的"仙人临流"盘具有明显的外销瓷特征，其图像形式可能是直接受到订单需求的影响。在"八仙"题材中，机动组人物常为和合二仙，偶有出现渔父的范例，这应当与戏曲中的度化故事情节有关。

值得注意的是，单人形式的八仙纹在明末的外销瓷中也十分盛行。根据现有资料来看，这类瓷器在销往海外，尤其是日本市场时很有可能是成组使用，即一套八件，每一件上分别有一个八仙人物。

四、八仙纹的内涵与图式拓展

明代景德镇八仙纹中最常见的当属"贺寿"题材，

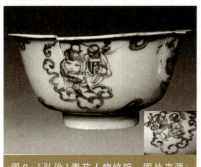

图8　[弘治]青花人物纹碗，图片来源：穆青，汤伟建.明代民窑青花.石家庄：河北人民出版社，2000：119

八仙纹的组合与分散问题不仅表现于此，我们需要对图像资料展开进一步的整理。通过图6可以看到八仙纹实际是以八仙群组或其中的某几个成员为核心的图式总称，这些图式通过添加其他人物形象或辅助纹饰，可表达更多的故事情节或丰富的寓意，按照现有资料可将它们划分为八仙[13]、八仙贺寿、八仙过海

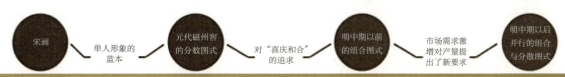

图7　八仙纹分散组合过程示意图，作者自绘

这类题材的视觉标识也最为明显,在表6所示的20件八仙贺寿图中,有17件绘有南极仙翁的形象,另有两件绘有福禄寿三星弈棋,一件绘有和合二仙。但是通过对八仙题材的仔细梳理,我们也发现了另一种具有"贺寿"含义的图像形式。例如:颂德堂所藏青花八仙祝寿图八方葫芦瓶(图9)及光怡志堂收藏的青花八仙过海图大碗(图10)都是这种图式的代表,前者的装饰纹样主要可分为三个部分,自上而下依次是暗八仙、寿字、八仙,如果脱离中间部分的"寿"字纹来看,下部的人物纹饰只能称为"八仙",但与中部纹饰结合后,这件器物就具有了贺寿的图像意涵。后者与之类似,即外侧的八仙与内侧的变体福寿树纹结合后传达出了明确的贺寿意涵。从现有资料来看,这种综合式的八仙贺寿题材在嘉靖时期十分流行,到了万历以后,"寿字南极仙翁"纹则展现出了更为明显的优越性。

八仙纹的流行不仅与长寿的向往有关,在流传下来的戏曲篇目中,有关于八仙的度化故事十分常见,这些故事基本上都是按照"世间苦—官场黑—度化成仙"这样的叙事流程体现的。如《吕洞宾度铁拐李岳》第二折岳寿弥留之际教导孙福应对官场时唱道:"(我见旧官去呵)笑里刀一千声抱怨。(我见新官到呵)马前剑有三千个利便。旧官行揩勒些东西,新官行过度些钱。"又有"他那擎天柱官人每得权,俺拖地胆曹司又爱钱。你须知我六案间峥嵘了这几年,也曾在饥喉中夺饭吃,冻尸上剥衣穿。"[14]第三折念白:"我想这做屠户的,虽是杀生害命,还强似俺做吏人的瞒心昧己、欺天害人也。"[15]这种对黑暗现实的描写并非仅出现于元曲中,明代的很多小说话本对此也有深刻的描写。由此可见,八仙故事的流行在很大程度上寄托了底层民众对神仙生活的美好向往,而八仙纹就是这种向往的图像化表达。

为了更好地在图像中凸显八仙的神仙身份,八仙纹的创造者们习惯于将他们置于海天之间。这一方面是受到八仙文本中有关于神迹的描写,如元杂剧《争玉板八仙过沧海》中就有汉钟离唱词提到众人是腾云前来,离开时需以神通过海;另一方面因为云、水本身在传统图像中就常作为"秘境"的烘托元素。目前所知最常见的"八仙+海水"的图像是八仙过海题材,这也是文本与图像配合度最高的一类图式。云纹的使用通常是以"环绕"的形式表达,即表示八仙正身处仙境,这种搭配在八仙贺寿题材中十分常见。此外还有一种比较特别的以整片云纹作为八仙人物背景的范例,其粉本可能与龙泉青瓷同源。英国大维德基金会[16](图11)和旧金山亚洲艺术博物馆分别收藏了一件龙泉窑青瓷罐,可以看到这种构图方式至迟在元代便已十分成熟,直至万历年间,这一图式依然被保留在景德镇青花瓷的装饰中。美国费城艺术博物馆所藏的一件青花八仙纹八棱罐(图12)便是一例。值得注意的是,这种图式目前似乎仅见于带有棱边的器型,这一方面是因为棱线将器物分割成了多个既相互连接又互相独立的平面,十分适合装饰这类分散式八仙纹;另一方面,满地云纹和清晰的棱线也引导我们去思考这种装饰方法以及器型可能来源于金银器,从单纯的视觉效果来看,金银器的錾花效果与大维德的那件青瓷罐露胎部分十分相像。

在对八仙纹的研究中还有一个值得关注的问题,即八仙的排列是否有规律可循。有研究者曾注意到这个问题:"罐上的八仙顺序是:曹国舅、铁拐李、何仙姑、张果老、蓝采和、钟离权、吕洞宾、韩湘子,这种排法是别于他处,不常见。可能制作者是为某官家特制,有意把这位曹国舅排为八仙之首。"[17]浦江清在《八仙考》中已明确指出文本中的八仙师承关系具有极大的随意性。对照表5所列图像资料来看[18],这种认为八仙纹有一定排列顺序的看法还需斟酌。目前认为他们的排列顺序应当是按照不同的题材和内容随机排列的,只有使用同一粉本的图像才会具有同样的排列顺序。

八仙故事的文本体系在明代中期已完全定型,陶瓷上的八仙图像组成也顺应文本的发展,但是,因为工艺技术的限制、绘制者个人的理解、图像摹本的套

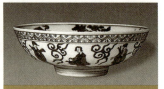

图9 [嘉靖]青花八仙祝寿图八方葫芦瓶,图片来源:何懿行.炉火纯青·嘉靖及万历官窑瓷器.香港:香港大学美术博物馆,2009:61

图10 [嘉靖]青花八仙过海图大碗,图片来源:何懿行.炉火纯青·嘉靖及万历官窑瓷器.香港:香港大学美术博物馆,2009:86-87

表5　自南极仙翁起顺时针排列的八仙次序

弘治	铁拐李	何仙姑	吕洞宾	汉钟离	张果老	曹国舅	韩湘子	蓝采和
嘉靖	铁拐李	汉钟离	蓝采和	曹国舅	韩湘子	张果老	何仙姑	吕洞宾
	铁拐李	汉钟离	何仙姑	吕洞宾	曹国舅	韩湘子	张果老	蓝采和
	曹国舅	吕洞宾	韩湘子	张果老	蓝采和	何仙姑	铁拐李	汉钟离
万历	韩湘子	吕洞宾	蓝采和	何仙姑	曹国舅	铁拐李	张果老	汉钟离

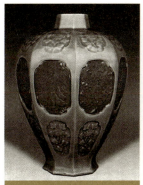

图11　[元] 龙泉窑青瓷罐，英国大维德基金会藏，图片来源：熊玉莲. 海外藏中国元明清瓷器精选. 南昌：江西美术出版社，2008：12

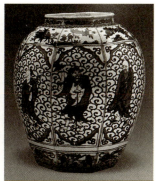

图12　[万历] 青花八仙纹八棱罐，布鲁姆菲尔德·摩尔收藏，图片来源：吕章申. 海外藏中国古代文物精粹·美国费城艺术博物馆卷. 合肥：时代出版传媒股份有限公司，2017：119

用等问题出现了偏差，随着可靠范本量的增加，研究者将从中获得更多的启示。

（基金项目：2022年江西省哲学社会科学重点研究基地项目"陶瓷纹饰的突变性叙事研究"阶段性研究成果。项目批准号：22SKJD21）

注释：

1. 杨义：《中国叙事学》，317页，北京，人民出版社，2009。
2. 明清陶瓷纹饰中另有"饮中八仙"图像，这与此处所谈八仙不是同一概念，而是属于"高士文人"的范畴。
3. 可在《续仙传》《文献通考》《宣和画谱》等文献中找到对应的故事。
4. 唐代沈既济传奇小说《枕中记》是本剧原本，写吕翁与卢生事，金元附会为钟离权度吕洞宾事，并成为全真教祖师事迹。元杂剧《黄粱梦》由马致远、李时中、折花学士、红字李二合撰而成。明初贾仲明为李时中补写的吊词中表明，折花学士即花李郎。
5. 叶倩在《元代瓷器八仙纹饰考释》（发表于《中国国家博物馆馆刊》2015年第10期，第45页）一文中指出张果老和汉钟离也曾有拄杖的描写，但本文中为了简化法器的类别，将这类在文本中出现频次较小的法器全部省略，只保留那些高频法器类别，以保证数据分析的聚合性。
6. 杜文：《张达夫墓出土元青花人物图的再探讨》，载《文物天地》，2018（6）：89~93。
7. 朱连华在2017年7期《文物天地》上发文释读该图像内容为赵抃入蜀。
8. 表中所用图像依次为：第一行：南京博物院藏青花大罐，图片来源：王志敏：《明代民间青花瓷画》，附图7-9，北京，中国古典艺术出版社，1958；第二行：北京艺术博物馆藏青花大罐，图片来源：北京文物精粹大系编委会：《北京文物精粹大系·陶瓷卷》，112~113页，北京出版社，2003；第三行：私人收藏青花大罐，图片来源：郭学雷、孔繁珠编著：《明瓷聚真·山西民间藏瓷精粹》，14~15页，北京，文物出版社，2008；第四行：河北省博物馆藏青花罐，图片来源：穆青、汤伟建：《明代民窑青花》，37页，石家庄，河北人民出版社，2000；第五行：桂林博物馆藏青花梅瓶，图片来源：桂林博物馆，《古瓷风韵——桂林博物馆藏明代梅瓶赏析》，46页，北京，文物出版社，2012；第六行：香港艺术馆藏青花罐，图片来源：江西省博物馆、香港中文大学文物馆：《江西元明青花瓷》，附图110，出版地不详，2002。
9. 由于现有资料中的八仙纹瓷基本为传世品或佚年墓出土遗物，因此从中挑选出的范本首选博物馆收藏的出土遗物或传承有序的传世品，经研究者断代甄别后，这批范本的年代为宣德至崇祯时期。
10. 通常"度化"类的故事以八仙中的某一个或两个人物为主人公，因此，这可以看作是八仙的"分散式"文本形态。
11. 浦江清：《八仙考》，载《清华大学学报（自然科学版）》，1936（3）：89~136。
12. 朱有燉诚斋杂剧《瑶池会八仙庆寿》本序道："庆寿之词，于酒席中伶人多以神仙传奇为寿。然甚有不宜用者，如《韩湘子度韩退之》《吕洞宾岳阳楼》《蓝采和心猿意马》等体，其中未必言辞尽皆善也。故今制《蟠桃会》《八仙庆寿》传奇，以为庆寿佐樽之设，亦古人祝寿之意耳。"（吴梅《奢摩他室曲丛》第二集本）
13. 此类八仙通常以行走或乘云的形象出现，因标志性元素不足，故而无法判断其具体内容。它与前文的八仙纹不是一个概念。
14. （明）臧晋叔：《元曲选（全四册）》，500页，北京，中华书局，1961。
15. （明）臧晋叔：《元曲选（全四册）》，506页，北京，中华书局，1961。
16. 图册中对这件器物是以"八仙"命名的，但根据现有资料来看，这一命名是否正确还需商榷，因此，本处的讨论仅就图式而言，不涉及人物身份。
17. 张素芬：《阆中出土的明代青花八仙罐》，载《四川文物》，1992（6）：70。
18. 表格中所列5件明代景德镇产八仙纹器物是从有清晰展开图且有可靠馆藏信息的资料中随机抽选的。

壮族夹砂粗陶造型艺术研究

白雅力克*

摘 要：我国壮族夹砂粗陶历史悠久、技艺独特，其造型艺术具有浓厚的民族特色。本文从设计艺术学的研究视角出发，结合文化人类学、采用案例分析法和比较研究方法进行阐述。文章提出壮族夹砂粗陶造型艺术根据满足稻作文化生活实用功能而设计，器物外形追求浑圆饱满、简练与流线型造型为主，没有过多的形体转折变化和过多的组件结合，合理的结构和稳定的使用功能，这些特征其本质是"那"文化日常生活的创造性精神。

关键词：壮族；夹砂粗陶；造型艺术

一、壮族夹砂粗陶调查概况

就地取材，粗材巧做，是民间窑业制陶的总体特征。我国壮族夹砂粗陶是由壮族民间窑业制陶工匠用手工劳动方式采用极为简便的工具和简陋的设备，制造出的具有地域特征的质朴优美、方便实用的陶瓷器物。据2017—2020年的田野调查发现，在广西、广东和云南地区有20余家民窑制陶地点都有各自独特的夹砂粗陶产品，其产品多达几十种。其中，同样的器型在不同的窑业中有不同的泥料比例、造型和成型工艺特征。靠近云贵高原东南部地区民窑分布在云南文山市，广西桂林市、柳州市、贺州市、河池市和百色市等地，这里的壮族夹砂粗陶属于西北内陆风格。这些地区有丰富的含沙红壤黏土类泥巴，由于这种泥料具有耐高温、可塑性强、收缩率低以及透气性能好等优点，因此适合制作各种日用夹砂粗陶器物。东南沿海地区民窑分布在现在的广东省雷州半岛，广西南宁市、梧州市、玉林市、北海市、钦州市、崇左市和贵港市等地，这里的壮族夹砂粗陶属于南海商贸风格。这些地区有丰富的高岭土、红胶泥、黑胶泥和河砂等制瓷

器、紫砂陶和夹砂粗陶必备的黏土资源，这些泥料最大的优势在于可塑性强、耐高温以及适合捏塑、雕刻、镂空、绘画、施釉等装饰技法的应用，因此适合制作观赏性和实用性并肩的日用器物。

壮族夹砂粗陶产品种类繁多、造型五花八门，为了阐述简练，笔者把壮族夹砂粗陶产品按造型分为6种类型。分别为：餐具类——盘、碗、碟、调料碟；炊具类——蒸糯米器、气压锅、砂锅、煤炉锅；茶具类——壶、公道杯、杯；酒具类——酒壶、酒杯、酒坛、蒸馏缸；容器类——茶叶罐、米坛、油罐、水缸、豆腐乳罐、酒坛、金坛；其他杂器——油灯、香炉、花盆、砚、吹哨、陶鼓、防鼠罐、井圈、烟道等。

由于壮族人民在我国广西、广东和云南等地广泛居住，因此生活习俗有区别，这导致了夹砂粗陶设计生产必然走向了多元化，笔者经过几年的田野调查发现有两大地区造型艺术特征并存。一种是云南东部地区、广西西部地区和北部地区形成的西北云贵高原内陆特色的粗犷、厚重、饱满和大尺寸壮族夹砂粗陶造型艺术；还有一种是广西东部、南部和广东西南部地区形成的东南沿海地区精雕细刻、坯体轻薄、具象和抽象造型相结合、小巧玲珑的壮族夹砂粗陶艺术。下面以6种器型为研究对象，对两大地区夹砂粗陶产品的造型艺术进行比较分析。

二、壮族夹砂粗陶造型艺术特征比较

（一）餐具类造型

云贵高原西北地区民窑生产的餐具类产品的造型特征为圈足底小、口沿大、胎体相对厚重。如桂林临桂区五通镇民窑生产的夹砂粗陶碗，胎体厚重、碗口大，底圈小，鼓腹，外轮廓线弧形线条状。这里的夹砂粗陶碗，不论在材质，还是在造型上都与东南沿海地区的碗截然不同。东南沿海地区民窑碗造型特征为：坯体薄，平腹，器物壁外轮廓线呈现直线形态，另外口沿和底足尺寸比例反差小等。

* 白雅力克（1976— ），男，广西师范大学设计学院副教授、设计学博士。研究方向：设计历史与理论、空间艺术和陶瓷艺术。

东南沿海地区的碗、盘、碟等餐具与云贵高原西北地区相比，外轮廓线多呈直线形，造型简练，整体上更加精美细腻，而西北地区的餐具材质略粗糙，外轮廓线多呈弧线形，整体造型较为圆润饱满。（见图1）

云贵高原西北地区民窑生产的碟子造型奇特，厚胎、高足、碟底深、施酱釉等，东南沿海地区的民窑生产的碟子造型过于工业化，比较普通，没有明显的地域特色。

（二）炊具类造型

云贵高原西北地区民窑生产气压锅、蒸糯米器、砂锅、煤砂罐等夹砂粗陶。这里的大部分炊具造型呈圆筒形状，器形规整、浑圆饱满、坯体厚重，给人以朴实厚重、憨态可掬之感。

东南沿海地区炊具类夹砂粗陶锅其造型特征为鼓腹、大口、底足小、有把手和盖子、锅身矮。这一点与西北地区炊具造型截然不同，西北地区民窑生产的大部分炊具造型坯体厚、口沿和底足尺寸差距不大、锅身高、鼓腹、有锅盖和把手、锅内外表面粗糙。以蒸糯米器为例，东南地区的蒸糯米器尺寸与西北地区相比，器型略小、鼓腹、有圆润的把手、器壁多为弧线形，上下两层与中间收缩尺寸大，上下倾斜角度明确，甚至有些蒸糯米器还有刻划文字和图案等装饰。西北地区的蒸糯米器坯体厚、尺寸略大、器壁呈现直线线条、把手长、器物上下两层与中间收缩尺寸反差不大，无装饰图案等。

（三）茶具类造型

西北地区壮族夹砂粗陶茶具类器型有茶壶、茶杯、公道杯和茶叶罐等。茶具胎体略厚、整体尺寸与东南地区相比较大，器型样式传统、口沿大、脖颈长、鼓腹、底大、盖子、把手和嘴等位置形态变化少，口沿与底座两者直径差距小，有少量印花、施釉等装饰。造型艺术上追求使用为主的抽象形态，常见的壶有瓜棱壶、执壶、提梁壶和侧提壶等，有的民窑直接继承了传统茶具造型样式。

比较后发现，东南地区茶具造型艺术上追求具象与抽象结合，具有千姿百态、风格多样的地域性特征。其中，钦州北部地区民窑生产的夹砂粗陶茶具造型特色更为突出。这里的夹砂粗陶茶具在造型上可分为传统抽象型、现代工业几何型、无规则雕塑型、书画文房类茶具和仿生型等多种类型。东南沿海地区民窑生产的茶具最大的造型特色是：尺寸小，坯体薄，壶盖、把手和嘴的部位有仿生形态，口沿小、底大、鼓腹，装饰多等。（见图2、图3）

（四）酒具类造型

西北地区民窑生产的酒具类产品以酒瓶、酒壶、酒杯、酒坛和蒸馏缸等较多见，这些酒具大部分尺寸适中，坯体厚重，圆筒形，微鼓腹。从蒸馏缸造型看，中央三个叶片面积大，出气孔也大，中间狭窄，上下两层尺寸变大，倾斜角度明显。酒壶、酒杯等器型根据人手结构、尺寸和动态特征来针对性设计，尺寸适中，使用时手感舒服；整体上外形简单，没有多余的起伏变化，底子小，口大，内壁外围施釉，质量优良。

东南地区民窑生产的酒具坯体厚重、结构精致。以蒸馏缸为例，东南地区粗陶蒸馏缸底子和口沿直径尺寸大、中间狭窄，整体造型比西北地区更为夸张，

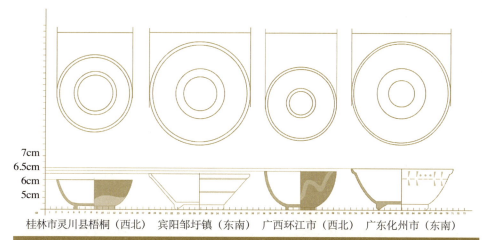

图1 东南和西北民窑生产的夹砂粗陶碗造型比较 作者自制

桂林市灵川县梧桐（西北）　宾阳邹圩镇（东南）　广西环江市（西北）　广东化州市（东南）

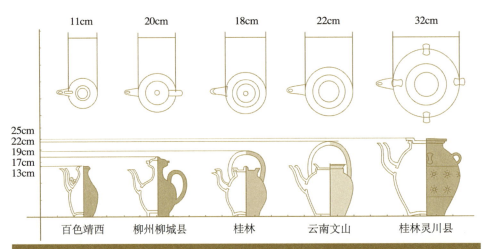

图 2　西北地区民间常见壮族夹砂粗陶茶壶造型比较　作者自制

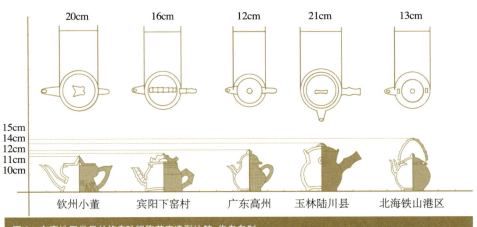

图 3　东南地区常见壮族夹砂粗陶茶壶造型比较　作者自制

呈漏斗形状；内部三叶片面积适中，出气孔小，叶片倾斜 45°以上。这种蒸馏缸虽然蒸馏速度相对慢一些，但是能蒸馏出更加优质的酒水。相对西北地区而言，具有精致、小巧玲珑、坯体轻薄等造型特征。

（五）容器类造型

西北地区夹砂粗陶容器种类繁多，有茶叶罐、米缸、油罐、水缸、豆腐乳罐、酒坛、金坛、药罐、双盖泡菜坛子、腌菜缸等，多达数十种。这些陶瓷容器的造型设计具有浓厚的乡土气息和地域特征，即整体上具有平底、大口、鼓腹、带盖、坯体厚重和尺寸略大等特点。

东南地区民窑生产的陶瓷容器主要有茶叶罐、米缸、酒坛、水缸、金坛、泡菜坛等，常见的容器有黄釉水缸、酱釉金坛、褐釉酒坛和素烧茶叶罐等。这些陶瓷容器造型与西北地区同类产品之间区别不大，整体上都有高容量、坯体厚、鼓腹、椭圆器身、平底、圆口和尺寸小等造型特征。以金坛为例，两地区民窑生产的金坛虽然都有各自的特色，但是整体造型相似，没有明显的形态变化，所有金坛基本上都是坯体厚、鼓腹、椭圆、中间宽两头窄、盖子与底子尺寸相当，器物高度在 60~75cm。形成这种相似的造型是因为死者骸骨尺度和容量需求相似，另外也与各地民窑在相互交流中逐渐同质化有关。

（六）其他杂器类造型

西北地区民窑经常生产壮族特需产品，如夹砂陶制成的油灯、香炉、花盆、砚、陶鼓、吹哨、防鼠罐、井圈和烟道等。这些生活用杂器多为纯手工成型，外形粗糙，工艺简练，追求规整，四方形、圆筒形、椭

圆形、多角多面形，素烧或施酱釉等，整体造型有明显的汉族传统器物特征。东南沿海地区民窑生产的其他杂器类有花盆、陶鼓、花瓶、井圈和烟道等。这些产品与西北地区同类产品相比变化不大，整体造型基本相似，尺寸和材质等方面也没有不同之处。

从以上各地区民窑产品造型特征比较中得出以下结论：广西各地区民窑产品的造型特征可分为东南沿海地区壮族夹砂陶造型特征和云贵高原西北地区壮族夹砂陶造型特征两大类。这两种造型有明显的异同之处。在同类产品之间比较，东南沿海地区民窑产品具有造型细长、尺寸小、胎体轻薄、小巧玲珑、精致，器物把手、盖子和嘴的部位有仿生形态，口沿小、底大、鼓腹、装饰多等特征。云贵高原西北地区民窑产品造型设计上具有浑圆饱满、胎体厚重、尺寸较大、粗犷，器物把手、盖子、口沿和嘴等处造型简练、以抽象造型为主，口沿大、底大、器身鼓腹相对小，上下尺寸平均，装饰少等特征。两地区夹砂粗陶产品造型的共同之处是：实用性为主的抽象造型较多、具象造型较少，简练而整体性的形态易批量化、标准化生产。

总之，从我国壮族夹砂陶造型艺术总体特征看，给人以整体、朴实、厚重的美感，很少采用复杂多变的形态以及琐碎的零部件；从美学角度看，以强调器物的单纯、简练的外形和朴实而实惠的功能来展现其形态之美。

三、壮族夹砂粗陶造型艺术的案例分析

如果说陶瓷造型有科学和艺术双重外延性，那么其结构与功能蕴含人类智慧的内在属性。产品的功能是通过造型来达到的，而造型作为产品的外在第一要素对产品设计起着至关重要的作用。

（一）案例一

广西河池地区有一种夹砂陶罐，当地人叫陶油罐。该陶油罐造型奇特、功能强大，是专门为民间日常生活储存食用油而设计的。（见图4）该陶油罐在设计上借鉴了双盖泡菜坛子双层口沿、盖子和存水槽的结构，这样的结构设计是为了防止虫子爬进坛子。该油罐一般用来存放猪油，而猪油散发的味道容易引来小动物，如蟑螂、老鼠、蚂蚁等。水槽设计是为了用水隔绝小虫子向口沿处攀爬，而双层口沿和盖子的设计是为了防止老鼠和灰尘进入。此器物盖子的密封性好，胎体厚重，外壁施釉，这样能保证产品的硬度和光滑度。

图4 施酱黄釉夹砂粗陶油罐 作者拍摄

据当地壮民介绍，胎体表层施釉的目的是耐磨、保证质量，另外釉料的光滑程度能杜绝虫子攀爬和易清洗，胎体厚重是为了得到重量感，有了重量便可以防止老鼠、家畜等动物推倒、翻盖偷食等问题。

从以上分析得出，壮族民间用的各种坛子的造型、尺寸、结构和釉色等完全根据是使用功能而针对性设计的。因此可以说，壮族夹砂粗陶是根据民间日常生活需要而设计的，而产品所具备的材料、工艺、功能和艺术等方面的特征来源于稻作生活文化中的点滴事物，最终回归到生活并服务于生活。

（二）案例二

西北地区民间陶瓷中有一种夹砂粗陶制成的气压锅，该气压锅由四部分组成，分别是内胆、外罩、大盖子和小盖子。内胆是用来放食物的，大盖子能起到封闭水气和降温的作用，小盖子起到卫生与装饰的作用，而外罩能起到作为整个锅的支架和流通水蒸气的作用。该气压锅最显著的特征在于封闭性好，四个部位之间吻合得好，尤其是盖子与内胆衔接，在设计上采取了工业金属压力锅的旋转卡口原理。在大盖子下方和内胆外口沿处分别设计了两个高低卡口。大盖子的使用方法是：把大盖子放在内胆上方，手动旋转到上下两处卡口碰撞出声音（指旋转摩擦中产生突然停顿的声音）时才算盖好。除了以上方法，工匠还设计了眼睛辨别的方法。该方法是：卡口碰面的两处用工具刻划一条线形划痕标记，当两处线形标记碰面变为一条线的时候说明盖子已经盖紧。粗陶气压锅最大的亮点有两处：一是内胆与外罩之间的缝隙和进气孔的设计上。内胆挂在外罩口沿处，内胆底部悬空，不直接与铁锅底接触（这是为了杜绝不均匀受热导致开裂），内胆侧面和外罩之间形成2cm左右环形的缝隙空间，这个空间是用来使水蒸气向上流通的。另外内胆上方留有四处均匀的进气孔，每一处有三个一样大小的均匀排列的圆形孔，直径约0.5cm，这是用来进

入高温水蒸气的。内胆总共有12个小孔能吸入外罩中的高温水蒸气，并在内胆中上下循环，使食物均匀受热。二是大盖子的凹陷设计上。大盖子中央向下凹陷，深2~3cm，直径12~13cm。这个凹陷处叫"降温水池"，主要用于放凉水的。工匠设计"降温水池"是为了避免锅内胆中的水汽随着温度的上升不断由盖子侧面的排气孔排出锅外，从而可以避免食物味道随着水蒸气蒸发而流失。当锅内水汽不断由锅盖排气孔排出的过程中，一定要在大盖子的"降温水池"中倒入适量的凉水，这样做的目的是使锅内胆和锅盖交界处突然降温，导致沸腾的水汽变成液体，聚集在盖子下面，慢慢往下滴落到食物上。由于这种滴落的液体中除了水还有食物的营养成分，因此这种美味的汤汁滴落到食物上后使食物变得更加美味。该夹砂粗陶气压锅充分利用水的液态和气态的原理，使锅内形成循环，这种循环的功能设计证明了壮族制陶工匠的高超智慧。

合理的结构设计、稳定可靠的实用功能，这本身就是一种美，是造型与功能高度结合而产生的功效之美。从以上案例分析中可以看出，壮族制陶工匠追求的就是功能之美。民间陶瓷讲究的功效之美就是陶瓷产品的实用功能和艺术性通过材料、造型与结构的结合而产生的稳定可靠的平衡。李砚祖教授对产品功效之美的理解为："功能与形式是一个相对的范畴，功能与形式密切相连。一个合理地表达了内在结构或适当地表现了功能的形式应该是一个美的形式，这就是中国古代所提倡的'美善相乐'的思想，合理的功能形式是一个好的善的形式，因而必然也是一个美的形式。"[1] 在追求功效之美的核心思想下，壮族制陶工匠创造了多种精细结构的器物，并在一代一代传承中不断改良，变得更加坚固、可靠和稳定，使壮族夹砂粗陶不断向前发展。（见图5、图6）

（三）案例三

除了气压陶锅以外，壮族蒸糯米陶锅也具有一定的地方性特色。该陶锅使用拉坯、盘筑和拍打等传统工艺手工成型，其造型奇特，中间窄、上下两头宽，类似两个漏斗拼接而成的沙漏。此锅由上半层和下半层两大结构组成。上下两大块结构交界处有一面分隔层，该分隔层中开设若干个小洞口，其用途是下层铁锅中水沸腾产生的蒸汽通过小洞口进入上层空间中并蒸熟糯米。该陶锅除了蒸糯米外还可以蒸煮其他食物，例如玉米、淮山、芋头、红薯、花生、南瓜和其他蒸菜等众多食物。下面以蒸糯米为例，具体介绍其功能

图5 施酱釉夹砂粗陶气压陶锅 作者拍摄

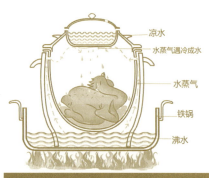

图6 夹砂粗陶气压锅工作原理图 作者自制

特征。首先，把糯米用凉水泡半天到一天，把纱布铺在锅中间隔层上面，放好已经泡好的糯米。其次，将糯米锅整体放进有水的铁锅中并盖好盖子用大火煮水。最后，等铁锅中的水烧开后改为小火慢蒸煮，约20分钟闻到糯米熟的香味时停火，等停火后用余温焖蒸几分钟便可开锅盛饭。此糯米锅由于材料的独特性和结构造型的科学性，在里面蒸煮的食物能保持原汁原味并且节省燃料和烹饪时间。其中的科学原理是：①陶锅材料是当地黄胶泥和熟石英粉混合炼制，属于夹砂粗陶材质，该材料能耐高温和明火，并且使用中不会轻易腐蚀和氧化，不会影响食物原味和口感。②中间窄两头宽的结构造型符合水蒸气流通循环科学原理。因为向上流动的热气突然向一处集中并挤压通过中央隔断处瞬时能产生巨大的高温和动力。这种结构设计可有效提升上层笼屉空间温度，减少食物蒸煮时间。③陶锅上层空间中的水蒸气继续向上后碰到上方盖子，等水蒸气接触到锅盖后不断冷却变为液态后重新滴落在糯米上，使糯米不断吸收蒸馏水分，这样蒸煮的糯米饭清香柔软有弹性。壮族夹砂粗陶蒸糯米锅由于具有以上三大优势，因此在广西稻作乡村地区广泛流行。（见图7）

（四）案例四

高足酱料碟由广西河池东江陶社一带民窑生产，该产品因造型奇特、具有多种功能而成为地方性特色

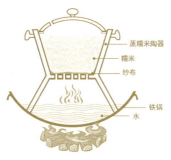

图7 壮族夹砂粗陶蒸糯米锅图 作者自制锅

图8 夹砂粗陶高足酱料碟 作者拍摄

产品。该产品高足、底部空心、上下两个部位呈喇叭状。(见图8) 设计高足的目的不仅是喝酒水,而且物尽其用,转化出其他使用功能,例如放入火锅中央,成为集体调料碟子。该调料碟子放在火锅中央,碟子口沿高于火锅食材,由于加热使调料变得更加美味。使用高足酱料碟不仅能节省桌面空间,而且也能减少其他调料碟子的用量,在一定程度上能够起到节省家庭开支的作用。当多人共享一个酱料碟子的过程中,现场餐饮气氛变得更加有趣,可以起到情感交流和提升凝聚力的作用。高足酱料碟还具有熏香、油灯和喝酒水等其他使用功能。该产品反映了稻作农业文化孕育下形成的勤俭节约、团结与热情的朴实的生活观。

从以上四个案例中可以得出以下结论:壮族夹砂粗陶的设计注重器物结构的层次性、秩序性和稳定性,也即遵循客观事物的规律,严谨地按着科学原理来设计造物。在具体设计中不会刻意追求产品外在的釉色和图案等装饰,而是强调器物内部结构与外部造型之间的尺寸比例关系,从而实现产品使用功能的稳定性。在稻作文化务实精神孕育下,壮族工匠追求朴实无华、功能强大,围绕民间日常生活需要而展开造物。

四、思考与展望

千姿百态的壮族夹砂粗陶,其形成与发展是有根源的。民间陶瓷的各种造型的形成很大程度上取决于消费者的生活需求,大部分消费者是当地普通百姓,这些百姓是为了满足衣、食、住、行的需要而消费的,因此壮族夹砂粗陶的各种外观造型是由当地特殊的自然环境和生活方式而决定的。

一件销售状况良好的陶瓷器物除了消费群需求主导以外,还与工匠设计参与的程度有关。在符合大众消费水平的前提下,在不影响实用功能的情况下,工匠适当按着自己的理解对器物进行内部结构上的改进和内在精神上的展现是有必要的。正如远宏教授在《粗瓷杂器:基于民俗文化的淄博近代民窑陶瓷艺术研究》中所说的:"判定陶瓷造型优劣的因素,一是外在形式,二是内在气质,两者缺一不可。但是作为实用器件和审美对象的陶瓷制品,其造型并不仅仅出于制作者的手法和想象,而在很大程度上是由使用者或收藏者的消费偏好所决定的,制作者所能左右的主要是其内在气质而不是外在形式。"[2] 如此看来,当代工业化生产体系下,众多陶企业轻视设计者和制作工人的个性和情感,过多重视器物外在形式,以流行、时髦、华丽的外观或猎奇造型来吸引消费者,而忽略了产品质量、文化内涵和情感性内在气质。我们应该向壮族夹砂粗陶中蕴含的人文精神致敬,学习壮族制陶工匠的朴实的设计思维和踏实的做法,一步一步扎实发展,不能急于求成,只考虑经济利益。

壮族夹砂粗陶造型艺术具有独特的稻作文化民族特色,它有悠久的历史、精悍的技艺和完整的传承,因此被广西壮族自治区列为非物质文化遗产,但发展现状并不乐观。单靠政府扶持和保护不是长远之计,只有产品向现代消费市场转型,进入民间生活才能活起来,也才能谈得上真正的保护。研究壮族夹砂粗陶的最终目的不是仅仅留住传统手工技艺本身,而是借以留住民间传统生活文化,保持现代文化的多样性和维持我们文明的生态平衡。

人类所有的造物活动,其终极目的都是使自己的生活变得更加美好。壮族窑业要想维系,参与市场竞争,进入当代生活是必经之路。壮族夹砂粗陶造型艺术的研究表层意义是艺术问题,但更深层次上看,其是一个民族,一个国家人文关怀问题。

五、结语

本文通过研究得出以下结论:其一,造型艺术审美上,壮族夹砂粗陶根据实用功能而设计,器物追求浑圆饱满、简练与流线型造型,没有过多的形体转折变化和组件结合,也没有过多地追求表面的装饰图案,而是追求造型的朴实和力量感。其二,结构设计上,遵循科学原理,即追求器物整体造型与内部空间的平衡,从而保证使用空间的最大化和稳定性及方便性。其三,设计目标上,基本上是根据稻作文化背景下的日常生活需要来展开造物,为生活而设计是壮族制陶

窑业的核心。其四，产品功能上，追求器物的实用性，内部结构的设计遵循产品功效之美原则，即产品易操作、易清洗，不易损坏。科学合理的结构、物尽其用的功能和朴实厚重的质量是壮族夹砂粗陶设计的最大特征。

壮族制陶工匠在制陶劳动中建立了以"博大的包容心、人性化、情感化、务实"为核心的"那"文化造物精神，在"那"文化背景下壮族同胞孕育了"朴实、自然、豪放、真诚、情感化"的地方性人文精神，与其他民族文化共同构建了和谐共融、团结友善、文明发展的社会生活图景。

注释：

1. 李砚祖：《造物之美：产品设计的艺术与文化》，336页，北京，中国人民大学出版社，2000。
2. 远宏：《粗瓷杂器：基于民俗文化的淄博近代民窑陶瓷艺术研究》，74页，北京，文化艺术出版社，2013。

文化变迁下的钦州坭兴陶茶壶造型设计演变

潘慧鸣*

摘 要：在历史分期的基础上从坭兴陶茶壶造型变迁的历史发展及社会背景进行回顾，并从各时期坭兴陶茶壶的结构功能、造型分类、组合形式等进行分析，得出坭兴陶茶壶造型设计演变的文化原因、坭兴陶茶壶的实用与审美之间的关系等。坭兴陶茶壶的设计制作，作为一种造物活动，代表了人类物质文明的发展进程，是人类物质文化与精神文化的结合，既满足了人们的实际生活需求，又满足了人们的精神文明需要。

关键词：坭兴陶；茶壶造型；文化变迁；设计演变；实用与审美

引言：坭兴陶是在钦州悠久的制陶历史基础上，从粗陶向精陶逐步演变而来的。从清末开始，由于制泥工艺发生了变化，陶土的过滤以及配比有了明显的进步，开始出现精陶。江苏宜兴紫砂器的工艺对坭兴陶有一定的影响，坭兴陶在模仿与借鉴宜兴紫砂陶工艺的同时，不断地创制出具有地域特色的陶器。按照坭兴陶茶壶造型发展演变的特点，大致分为三个时期：一是清末民初时期，这是坭兴陶模仿江苏宜兴紫砂陶器的初期，可以称为"宜兴器"阶段，即清代坭兴陶；二是民国时期；三是1949年至今，这个时期是钦州地域管辖从广东划分至广西的过渡阶段，即当代的坭兴陶时期。这三个时期的坭兴陶随着时代变迁及社会需求，其产品特点分别有不同的呈现。坭兴陶茶壶是在饮茶的风行和习惯上产生的，茶具主要包括茶壶、茶杯和公道杯等，这三个物件是茶具的组成主体。作为实用器具的坭兴陶茶具不是坭兴陶器物的第一个产品，坭兴陶的产品当中有关于茶具的制作没有停止过，时至今日，坭兴陶茶具在坭兴陶的产品中仍占据主要地位，因为它与人们的生活密不可分。除了生活的需求之外，与坭兴陶陶泥透气不透水、贮茶隔夜不馊的特性也有联系。虽然坭兴陶的工艺受到宜兴紫砂工艺的影响，但是坭兴陶的材料相对于紫砂更加细腻，也决定了它成型的方式与紫砂的手拍方式不同，茶壶以拉坯为主。

一、坭兴陶茶壶的发展

人类最初的陶器造型都是从模仿开始的，坭兴陶也不例外。钦州有着悠久的制陶历史，到了晚清时期，钦州的制陶工匠在已有的器物造型基础上，通过改进泥料的配比，根据陶泥材料的特性以及工匠掌握的制陶技术，通过模仿、变形、改进等方法演化出新的造型样式，能够制作出与紫砂器不相上下的产品，甚至有些产品超越紫砂器，很多资料把坭兴陶当成了紫砂，这是因为坭兴陶制作的产品与宜兴紫砂相似。早期的坭兴陶产品造型以模仿事物形象为主，一是直接模仿照搬；二是在模仿中创制新的形态，如增加或减少器物的某些部件，改变器物整体或局部形态，如缩小或放大、方形变圆形、增高或降低等。

坭兴陶清代六棱壶，从外形上模仿明万历时期"时大彬"中晚期制作的紫砂壶[1]（见表1）。时大彬紫砂壶，壶身六方形，环柄，圆中见方，方形三弯流，壶嘴弯曲有力，平盖，纽斗笠形凸起，短颈，平底，砂泥朱红色，砂质坚实，古朴有力。坭兴陶清代六棱壶，壶身六方形，环柄，圆形三弯流，盖子微拱，纽较扁平，平底，粟色陶泥，泥质细腻。在视觉感受上时大彬的紫砂壶比坭兴陶清代六棱壶更显得优雅静穆，而坭兴陶清代六棱壶形制古朴，但形神略有不足。

无独有偶，坭兴陶与同时期的以景德镇为中心的浅绛彩陶瓷的造型特征也有异曲同工之处。虽然坭兴陶与浅绛彩的材质、装饰技法、烧成工艺等不一样，但是在大部分产品当中，造型却是如出一辙，甚至品径、底、高等的尺寸相近，流的角度、盖子的式样、产品的功能等几乎一样。虽然在细部增减了一些附件，

* 潘慧鸣（1982— ）女，壮族，广西经贸职业技术学院副教授，设计学博士，研究方向：设计艺术史论及理论研究、少数民族手工艺术文化研究。

表1　紫砂壶与坭兴陶茶壶对比图

	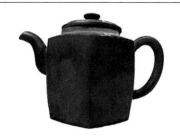
明万历紫砂壶 时大彬作，高11cm，口径5.7cm	清代坭兴陶六棱壶 钦州蔡作，高10.2cm，口径7.2cm

但形制相同（见表2）。坭兴陶器和浅绛彩瓷器造型、功能相似的原因有以下几点。

（一）在古代器皿基础上的模仿

古代器皿造型对坭兴陶和浅绛彩瓷有很大的影响，我国古代器皿造型到明清阶段已经相对成熟与稳定，宜兴紫砂器也不乏模仿古代名器造型，国内很多窑口也会出现这样的传承情况。

（二）流行式样的推广

古代器皿造型发展到一定的阶段，在官府的管制下，出现特有的官样或者式样。在经济利益的驱使下，民窑也极力模仿官窑出品的样式。坭兴陶和浅绛彩瓷都属于民窑，出现的相似的造型应是当时社会、官府、文人等推崇的流行式样。

（三）工匠以及技术的流动

近代坭兴陶和浅绛彩瓷器的产生时间和结束时间相似，都是在咸丰年间出现成熟的陶器或瓷器，衰落于新中国成立之前；它们生产的产品有些是具有时代性的，如帽筒，清代官员的服制当中是有官帽的，帽筒是根据生活的需要而产生的，官帽随着朝代的更替消失不见，帽筒也自然消失。在当时，因战乱迁徙、官员流动、移民等产生相似的陶瓷器造型，也与工匠地域流动以及技术有一定的联系。

（四）景德镇瓷器的影响力

坭兴陶的产地钦州与景德镇都属于广义上的五岭之南，生活方式、习俗、工艺技术、审美风尚等有相近之处。景德镇自古以来就是瓷器技术的传播之地，钦州也不乏来自景德镇的工匠。坭兴陶器除了学习江苏宜兴的紫砂陶之外，也学习景德镇的瓷器式样，说明坭兴陶制陶工匠具有开阔的眼界以及超凡的学习能力，并在模仿中创制新的器型。部分坭兴陶器物造型与浅绛彩瓷器物造型不完全相同，这与坭兴陶和浅绛彩瓷本身的材料属性、工匠技艺以及地域审美有关。

（五）景德镇浅绛彩和钦州坭兴陶的关联密切，两地的陶瓷器都经历过外销的阶段

运河水路网络发达，从中原地区开通的水路交通网直通海上丝绸之路，成为它们汇集在海上丝绸之路始发港的便捷通道。海上丝绸之路始发港之一的北海合浦，过去同是在广东的管辖之下，钦州的陶器通过合浦的海上丝绸之路远销海外。作为两个出口同源的陶瓷器，风格的同质化受到了流传的陶瓷器样式及民间流行审美风尚的影响。交通和贸易成为它们之间文化交流的原因之一。

二、坭兴陶茶壶的结构与功能

坭兴陶茶壶主要由"钮、盖、身、流、把、足、底"等构成，其中流分为"直流和曲流"。根据壶"把"可以分为"提梁壶、执壶、横把壶"等。在坭兴陶现存的近代藏品当中，执壶和提梁壶的数量最多。清代的紫砂壶当中已有提梁壶出现，坭兴陶在清代紫砂壶的器型上进行了改良（见表3）。

提梁壶的整体设计多为直筒圆柱型，三弯流，卧足，底内凹，壶顶有耳，软提梁。提梁壶可以活动的部件为提梁把手、滤茶内胆、壶盖。滤茶内胆为圆柱形，多孔，内胆高度与壶身高度相近，茶壶壶口设计有凸起一圈，内胆放入壶身时，内胆唇口刚好可以架在壶口突出的圈口上。壶盖内凹，大小刚好可以放至内胆口内。

表2 近当代坭兴陶器与浅绛彩瓷器造型对比

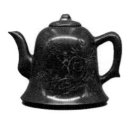	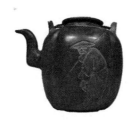	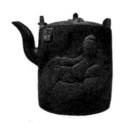
清菊花纹金钟壶 （口径 4cm 底径 12cm 高 12cm）佚名	民国窑变渔翁瓜棱壶 （口径 6.5cm 底径 8.1cm 高 13.7cm） 何余音作	清斗酒百篇提梁壶 （口径 16.5cm 底径 12cm 高 14.5cm） 黄仁义作
清花鸟纹钟形提壶 （口径 5.6cm 底径 12cm 高 13cm） 江棲梧作 2[2]	清文房清供提壶 （口径 6.2cm 底径 9.2cm 高 11.8cm） 许品衡作 3[3]	清仕女带子图提梁壶 （口径 6.2cm 底径 11.6cm 高 12.6cm） 洪义顺作 4[4]

民国提梁壶与清代紫砂提梁壶的区别在于：①过滤的内胆缩小和缩短，比例为壶的一半或者1/3，并且提梁是直接挂在壶顶的提耳处，紫砂壶的挂耳处，多了铜环，紫砂的提梁不是直接挂在提梁壶挂耳处，而是挂在铜环处；②提梁壶的提手不仅有铜质提梁，也有编织提梁，一是为了方便提握，二是为了防止生锈。

民国出现大容量提梁壶，是因为钦州处于亚热带地区，夏季炎热时间长，大容量的壶可以满足饮水的需求。坭兴陶是民窑，面对的是广大的平民，盛茶壶水的不一定是茶杯，也可能是碗，提梁壶一次可以多倒一些。提梁壶是古代茶壶的经典器型，因为它的壶身面积大，陶工在壶身上可以有更大的创作空间。提梁壶在清末民国时期十分流行。一般的茶壶无内胆，在壶流处使用有孔的小球进行茶水的过滤。在坭兴陶的茶壶产品当中，只有提梁壶具有内胆滤茶功能。

表3 紫砂提梁壶与坭兴陶提梁壶功能对比图

	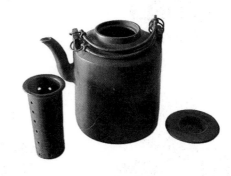
民国坭兴陶提梁直筒壶 口径 5cm 底径 11cm 高 14cm 潘信藏	清代紫砂提梁壶 不详

三、茶具的组合形式

茶具包括茶壶、茶杯、公道杯、茶盘等。清代、民国的壶和杯子是分开制作的，之间较少有组合的关系。到了当代，以茶壶、公道杯、茶杯、茶盘组合而成的套组从造型以及装饰上都统一风格，是常用的茶具套组制作方式。20世纪80年代设计的茶具套组设计为1壶6杯或者1壶4杯，茶壶和茶杯装在坭兴陶制作的圆形盒子中，上下开合式（见表4）。还有茶壶与茶杯组合成一体的形式，这样的设计方便了茶壶、茶杯的收纳，在使用的时候也方便拿取（见表5）。茶具组合一体的形式，在设计上不仅要考虑到茶壶、茶杯的组合造型，还要考虑使用时的实用性。坭兴陶一体茶壶茶杯的出现，表明坭兴陶匠人的设计思维有了空间结构上的技术进步。

四、坭兴陶茶壶的造型分类

坭兴陶的茶壶造型形态各异，兼具实用与审美的功能，是人类精神文明与物质文明的完美结合。坭兴陶的茶壶造型随着经济因素、工匠技术、审美风尚的变化不断地演变。

坭兴陶的茶壶造型在坭兴陶产品当中是最为丰富的，若按坭兴陶茶壶的外型或壶身特点来进行分类，以几何形、仿生形、仿古形为主，其中几何形主要包含圆形、方形，在圆形和方形的基础上又变化为异形等。

（一）几何形茶壶

坭兴陶茶壶产品最早产生于清末，主要是线条简洁的光素无纹壶，注重器型的线条和比例，注重陶泥

表4　当代茶具套组（潘信藏）

		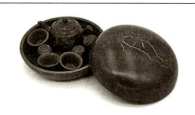
山水纹茶具	20世纪80年代出口茶具	花鸟纹茶具

表5　20世纪80年代茶具组合（潘信藏）

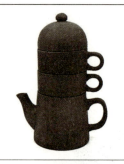	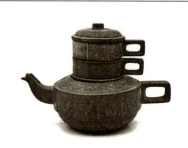	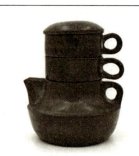
光素塔壶	生肖宝塔壶	光素套壶
塔壶分解	宝塔壶分解	套壶分解

本身的特性，追求胎质细润，对泥的要求比较高。在制泥方面，使用牲力来踩泥，以达到泥分子破碎得较完全的效果，并取浮于水面的泥油进行陈腐，有些泥的陈腐时间达到三年之久，这样制作的坭兴陶茶壶光润如玉。这个时期是坭兴陶泥质最好的阶段。

早期的坭兴陶茶壶在模仿江苏宜兴紫砂壶的过程中，逐步精进了坭兴陶泥的炼泥配方，并且打下了制壶的工艺基础，在模仿借鉴中创新的茶壶造型，形成了自己独特的风格。清末民初的坭兴陶茶壶遵循实用的原则，除了提梁壶之外的执壶、侧把壶等，整体偏小，容量、大小以及高度符合泡茶的需求。提梁壶以软提梁为主，每把茶壶均以两根金属在壶的顶部作为提梁，与明代茶壶形制相同。现代坭兴陶茶壶的体积逐渐增大，80年代的茶壶壶身增大之后，流和手柄也相应增大，有些执壶已没有办法使用一只手倒茶，跟清代小巧秀气的坭兴陶茶壶相比较，使用不够便捷，显得粗笨，缺少了灵动性。

到了90年代，坭兴陶茶壶从传统造型向现代造型转变，出现了抽象性形体，壶身线条更加简洁，大量地运用曲线。此时茶壶的观赏性多于实用性（见表6）。

（二）仿生形茶壶

清末以及民国的坭兴陶仿生形茶壶有模仿植物之形、瓜果之形、动物之形，如竹子、荷叶、南瓜、梨、桃子等。造型上不仅取仿生对象的部分或者整体，并且茶壶上的纹饰也尽量地模仿仿生对象的纹路，以达到自然合一。民国的坭兴陶仿生茶壶体现了陶人设计的仿生思想，也为品茶的人带来品鉴的趣味性。其中民国时期的窑变桃形壶，其壶身造型取桃子形状，壶嘴短小，壶口口径也小，壶身呈圆球形。与一般的茶壶不同，仿桃子的茶壶只供一个人使用，即饮用人无须把水倒出，而是可以手持茶壶直接入嘴饮用。仿生桃壶的使用，体现了文人墨客对茶壶私有性的重视，把慢慢品茶的行为，当作一种愉悦的精神体验。清末民国仿生物当中，竹子和瓜棱是陶工们最喜欢仿生的对象，现存的竹节壶、南瓜壶、瓜棱壶的数目是最多的。这些仿生物栩栩如生，比例大小得当，易于把玩，多为当时有名的作坊制作而成。仿生茶壶充满着文人意趣，虽然仿生，但是每把壶的大小比例、出水情况都以实用为主，并且装饰得当。

坭兴陶收藏家潘信手中，收藏着一把20世纪60年代的"南瓜人物纹提梁壶"，此壶体形硕大，装水量可达13市斤（见图1）。常见的茶壶体积容量为200ml、300ml左右，13市斤换算容量为6500ml，大约相当于32个200ml的茶壶，很明显不是家用茶壶。这个时期茶壶体积增加与当时的社会背景有很大关系。60年代正处于国家困难时期，农村实行政社合一，生产队是人民公社的基本核算单位，实行的是各尽所能，按劳分配，多劳多得，不劳动者不得食的原则。"抢收抢种"是当时的公社抢收生产的劳动行为，例如开会集合，劳动上工，吃饭下工，都要统一行动，社员们在农忙抢收时节，要披星戴月地上工。在"抢收"的情况下，饮水成为农民的重要问题。小的茶壶没有办法同时满足人们喝水的需求，所以大容量的坭兴陶茶壶就出现了。提梁的形式，可以让人们用扁担挑，方便挑到田间地头饮水。这是坭兴陶茶壶随着生活的需要而改变的实用功能。当代有些艺术家为了博取注意力，设计出比例大小不协调，一手提不动的茶壶，明显失去了坭兴陶茶壶的实用性。

当代的仿生形茶壶，除了采纳自然物的形态之外，也加入了人造物的形态，特别是到了80年代以后，以少数民族元素出现的绣球造型、民居造型等也作为了仿生的对象。例如广西当代的陶艺家为了突出地域文

表6　各时期坭兴陶几何形茶壶对比

清代光素瓜式壶（口径16cm 底径8.6cm 高10cm）佚名	民国窑变提梁壶（口径3.9cm 底径8.3cm 高17.4cm）黎家造	80年代月亮壶（口径4.5cm 底径6.5cm 高15cm）颜昌金	当代梅花纹填泥壶 黄剑作

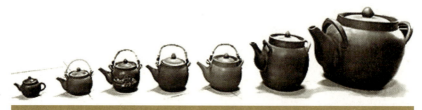

图1 清代茶壶与当代茶壶体积对比图（潘信摄）

化的特点，利用广西地区独有的喀斯特地貌、桂林山水象鼻山、吊脚楼等自然景象来造型，赋予了坭兴陶文化特性。人造物的再次造物，是制陶者在社会变迁中的驯化表现，从传统的竹节、南瓜等器型，到模仿钦州当地特产的荔枝造型，还有海上丝绸之路所涉及的泰国、印度等地的建筑造型等，从传统的自然仿生对象逐渐增加了地域风物对象，是坭兴陶从中原文化逐步向少数民族文化变迁的表现，也是坭兴陶寻求新的人文精神诉求的新创制。

（三）仿古形茶壶

清末民国时期以及当代的坭兴陶的仿古形茶壶，模仿的是古代瓷器或者青铜器物如青铜钟、龙头壶、瓦当等器物的外型（见表7）。古代瓷器对坭兴陶产生了很大的影响，经典器型的器身、比例、大小都已经成熟完善，坭兴陶在古代瓷器经典器型的基础上，进行局部的创制，但又保留古代瓷器造型特征。还有模仿江苏宜兴紫砂的古代器物造型，如模仿明朝的紫砂大家们的造型等。对青铜器的模仿是最多的，壶流多为凤首、龙首等，足部仿古青铜鼎的三足样式，而壶身则为青铜器的器身（见表8）。

80年代坭兴陶的仿古，除了继续仿造青铜器之外，还出现了直接照搬江苏宜兴的茶壶造型，如瓦当壶、四神壶等。因为坭兴陶工厂为了学习新的技术，派技术员到江苏宜兴学习紫砂技术，带回了宜兴紫砂的经典图样与制作方法，所以生产出了跟紫砂器型类似的产品。此时的坭兴陶仿古茶壶器型硕大，与清代坭兴陶仿古茶壶相比较，欠缺了形制的古朴以及文雅脱俗的气韵。

近几年的仿古出现了一个新的局面，陶艺家们不再是仿古青铜器或是紫砂，而是对清末民国的坭兴陶进行仿古。从器物的造型、装饰工艺上进行复刻，模仿相似率极高。因为复刻的陶艺家具有深厚的美术以及造型功底，并且对坭兴陶的工艺颇有研究。在这方面做得比较好的有广西工艺美术大师黄剑先生，他掌握了坭兴陶最经典的填泥以及浮雕工艺，并且对坭兴陶陶泥的配比进行过大量的研究与实验。目前很多制作坭兴陶的陶艺家，缺乏创新的原因在于没有很好地汲取制陶的传统精髓。有些坭兴陶的陶艺家没有完全掌握最基本的填泥工艺、浮雕工艺，这两个工艺是坭兴陶当中难度最高的技艺，需要长时间的实践与积累，并且还要有较高的艺术造诣，以及对坭兴陶历史文化精髓的深入体会。如果没有这些传统技艺的传承而空谈创新，制作坭兴陶壶不过是生硬地模仿，做不出能够触人心弦的好作品。

表7　各时期坭兴陶仿生形茶壶对比

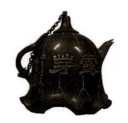	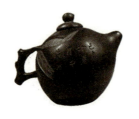		
清代荷叶壶 （口径3.5cm 底径14cm 高13.7cm）黎家造	民国窑变桃形壶 （口径5cm 底径5.4cm 高12.4cm）王美记	80年代壮锦壶 （口径5cm 底径13cm 高15.5cm）颜昌金	当代茶壶-袋里乾坤 邱子艋作

表8 各时期坭兴陶仿古形茶壶对比

清三思图硬提梁壶（底径15cm 高16cm）黎家造	民国龙流委角提梁壶（口径5.6cm 底径10.9cm 高11.8cm）章财记	80年代凤头提梁壶（口径9.5cm 高19cm）颜昌金	桃纽雁纹壶 黄剑作

五、结语

清华大学李砚祖教授在其《造物文化》一文中指出："造物本质上是文化性的，其表现在两方面：一是人类的造物和造物活动作为最基本的文化现象而存在，其与人类文化的生成和发展是同步的，因为它的发生才确认着文化的生成；二是人类通过造物和造物活动创造了一个属于人的物质文化体系和文化的世界"[5]。

王刚在《钦州坭兴陶茶具创新设计研究》中梳理了坭兴陶茶具的发展背景，指出当下坭兴陶茶具整体影响力较为有限的原因是整体风格单一，且缺乏必要的创新，从而影响了整个设计活动的实施效果，应该将多种元素和文化理念应用到坭兴陶设计过程中，立足于突出其艺术特点[6]。杨永福在《浅谈坭兴陶在餐桌产品设计中的应用》中建议设计师可利用坭兴陶的纯净无毒、富含多种矿物质的物理性质和化学特性来设计满足人们需求的餐桌用品。[7]坭兴陶是从做日用陶器开始的，但是坭兴陶的低温不上釉的特点并不是很适合用来做生活器具，因为沾油不易清洗，色泽与食物对比不够明显，所以在工艺上需要进行更多的改进。坭兴陶独特的材质特性非常适合在器物上进行书法、绘画、雕纹等不同手法的创作，成品所呈现的效果极为惊艳。由于其陶土内部结构有着非常强的可塑性，炉内支撑能力较好，易于制作不同造型，因此，坭兴陶在制作陈设陶方面有着更大的发展潜力。此外，随着艺术市场的繁荣，坭兴陈设陶的收藏呈现良好的发展趋势，为坭兴陶的发展带来了更多的机遇。坭兴陶茶壶的制作作为一种造物活动，代表了人类物质文明的发展进程，是人类物质文化与精神文化的结合，既满足了人们的实际生活需求，又满足了人们的精神文明需要。

注释：

1. 读图时代：《紫砂壶器形识别图鉴》，38页，北京，中国轻工业出版社，2007。
2. 程浩：《瓷器上的中国文人书画陶趣斋藏浅绛彩瓷及相关彩瓷鉴赏》，120页，广州，岭南美术出版社，2017。
3. 程浩：《瓷器上的中国文人书画陶趣斋藏浅绛彩瓷及相关彩瓷鉴赏》，56页，广州，岭南美术出版社，2017。
4. 程浩：《瓷器上的中国文人书画陶趣斋藏浅绛彩瓷及相关彩瓷鉴赏》，221页，广州，岭南美术出版社，2017。
5. 李砚祖：《造物文化》，载《中华手工》，2018（8）：98~99。
6. 王刚：《钦州坭兴陶茶具创新设计研究》，载《机具·包装》，2018（2）：171~172。
7. 杨永福、苏小燕：《浅谈坭兴陶在餐桌产品设计中的应用》，载《艺术科技》，2016（12）：32。

1949年以来景德镇古彩装饰风格的演变

朱宏邦*

摘 要：古彩是景德镇陶瓷釉上彩绘体系中重要的组成部分，其绘饰线条挺拔硬朗，色彩艳丽鲜明，对比强烈，具有独特的形式特征和风格。1949年新中国成立至今，包括古彩工艺在内的陶瓷经历了恢复、发展等诸多阶段，尤其是在两次重大的经济体制的变革情况下，古彩工艺有了新的面貌。本文旨在探讨社会转型对古彩这一传统手工艺装饰风格的影响以及不同创作群体的传承与创新。

关键词：景德镇；古彩；经济制度；社会转型；传承与创新

一、引言

古彩作为景德镇彩绘瓷中重要的门类之一，因其特有的文化内涵与审美意蕴在陶瓷艺术发展史上具有重要的价值和地位。在不同的时代背景下古彩工艺的发展状况也不尽相同，清康熙年间，是古彩艺术发展的高峰，就现有的文物资料来看，康熙古彩瓷造型精美，装饰图案生动有趣。康熙以后，其他釉上彩绘瓷（如粉彩、新彩、珐琅彩等）的出现，使得古彩艺术逐渐式微。清末民初，陶瓷行业出现了仿古热潮，使得古彩艺术重新回归到大众的视野，迎来了发展的又一盛期，古彩工艺技法得以传承。1949年新中国成立以后，古彩工艺历经两次社会转型，创新突破成为时代的主题。

二、1949—1978年：计划经济条件下景德镇古彩装饰风格的演变

新中国成立之后，国家开始执行计划经济制度，所有的商品（包括手工艺品）都需要按计划生产、流通与消费，所有的经济形式都在社会主义改造过程中逐渐向公有制经济转变。景德镇地区也不例外，公有制经济条件下的国营十大瓷厂的组建，使得景德镇陶瓷产业逐渐被纳入国家计划。由此，景德镇古彩的生产、流通以及装饰风格发生了巨大的变化。首先是生产组织形式的变化。解放前景德镇古彩的生产一直是以家庭式手工作坊为主，百姓通常称为"红店"。新中国成立以后，这种私人的"红店"被国营瓷厂取代，随之改变的还有产品的装饰风格。

新中国成立初期，景德镇古彩的生产以仿古瓷为主，其装饰仍然是传统的风格。以山水、花鸟、历史人物、戏曲、神话传说等题材居多，这些题材要么是百姓喜闻乐见的故事题材，如《西厢记》《水浒传》等；要么是具有美好象征寓意的题材，如象征福、寿的蝙蝠、寿桃等。这些题材是中华民族长期文化传承中所形成的审美情趣，深受百姓喜爱。

20世纪50年代以后，国家意识形态逐渐泛化，在文艺整风运动的背景下，景德镇要求文联美协部门，在贯彻"百花齐放、推陈出新"的文艺方针下，加强政治思想领导，提高创作的思想性和艺术性，发扬我国陶瓷艺术的优良传统，努力提高瓷质，以期达到和超过康乾时代的水平。[1] 自此，景德镇的瓷绘艺人开始关注新世界、新生活，创作了一批反映现实生活、具有积极意义的作品。在1959年出版的《景德镇陶瓷艺术的青春》中有这样一段描写："古彩'新八宝五百件大缸'，色彩鲜丽，图案新颖大方，以描绘钢、粮、棉、煤等代替了过去封建色彩的图案，富有现实意义和健康的民族风格；古彩'牡丹团凤尺四正德圆盘'，从画到填，从图案边到花鸟，器型装饰相互呼应，线条雄健有力，和恰当的色彩配合起来，越发突出了它的热情奔放与当前我国人民飞跃前进的勇敢、豪迈、朝气蓬勃的伟大气魄，令人精神抖擞，产生一种更加鼓足干劲、力争上游的力量。"[2] 反映现实生活的古彩题材还有"采茶扑蝶""祁连山探勘队""迎红旗"等，这些新题材符合了当时国家的主流意识形态。

* 朱宏邦（1994— ），男，华南师范大学助教，设计学硕士。研究方向：工艺美术设计。

1966年开始,景德镇古彩的发展进入了一个特殊历史时期,在政治因素的影响下,其艺术风格发生了翻天覆地的变化。传统的"帝王将相""才子佳人""祥瑞纳福""神话传说"等被归为"四旧"题材,已经无法适应当时的社会环境的需求。在政府部门的调控下,这一时期的题材逐渐向反映现代生活、歌颂社会主义生产、反映工农兵形象等方面发展(图1),具有鲜明的时代特征。

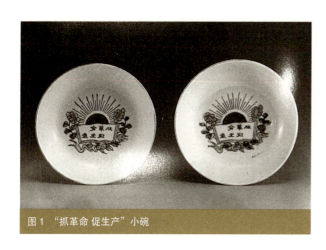

图1 "抓革命 促生产"小碗

三、1979年至今:市场经济条件下景德镇古彩的发展

1978年12月,十一届三中全会召开,标志着中国从计划经济体制向社会主义市场经济体制转变。在经济市场化的背景下,曾经的国营瓷厂逐渐解体,家庭式手工作坊开始重新涌现,古彩的生产组织形式回归到了传统的"红店"模式,在生产创作、经营流通等方面具备很大的自主性。古彩创作群体趋向多元化,大致可归纳为三类:一是行业里普通的古彩匠人;二是行业里的古彩名家;三是学院的师生群体。创作群体的多元化发展使得当代古彩呈现多元化的艺术特征。

(一)行业匠人的"创新"

市场化经济体制下,仿古瓷中一成不变的传统纹样已经无法满足当下的审美需求,消费者更加注重商品的个性化与多样化,当这种需求反馈给市场时,古彩生产不可避免地会受到经济利益的影响。由于匠人长期以来都是按固定图样从事仿古瓷生产,从未有过创新性思维的训练,很难进行创造性生产,因此他们的"创新"往往不是出于主观追求艺术审美,而是在一定范式内的被动"创新",比如将各类仿古纹饰转移到新的器型上,或将各类装饰重新排列组合在一起,又或是将其他品类的仿古瓷纹样嫁接到古彩瓷当中,等等。这些所谓的"创新"未能突破仿古瓷的形式特征。

(二)古彩名家及其风格

"名家"一词专指在某一领域的技能或学术具有特殊成就或贡献的人。有别于一般的古彩匠人,他们受文化与政治的双重影响,这类群体一般都具有完整的师承谱系,是古彩创作的行家里手。政府赋予他们一定的社会身份,如"工艺美术大师""非遗代表性传承人"等,这类艺人肩负着古彩技艺传承与发展的重任,代表人物有戴荣华、蓝国华、方复等,他们的作品既有时代审美与个人风格,又具备传统古彩的"康熙味"。

戴荣华,中国工艺美术大师,中国陶瓷艺术大师。他是业内外公认的"当代景德镇古彩第一人"。针对古彩艺术风格的变革与创新,戴荣华曾说过:"我认为不管青花也好,粉彩也好,包括古彩,工艺上要有原汁原味,造型设计上就不能停留在古代的水平上。艺术要随着时代的发展去创新,才能适应社会上人民大众的心理审视要求。"³ 不同时期戴荣华的作品呈现出不同的艺术特征。三年的故宫博物院临摹经历使得戴荣华早期作品中传统的装饰风格比较明显,如他临绘的古彩作品《五彩人物四方琮式瓶》(图2),器型选用了传统的四方琮式瓶,整个画面的布局沿袭了康熙五彩瓷的设计特征,分为上、中、下三段,颈部与圈足

图2 戴荣华《五彩人物四方琮式瓶》

的装饰采用了较为繁密的连续性纹样，突出了画面中部较为疏松的主体装饰。画面中一女子手持扇面悠然前行，侍女怀抱古琴缓缓跟随，山石芭蕉，庭院栅栏，呈现了一幅怡然自得的生活画面。从人物形象来看，仕女头身比例明显失调，头大身小，而且仕女面部圆润、眉开八字、单眼皮、小嘴，服饰的刻画也比较简约概括，这是典型的康熙五彩仕女形象特征。除了临绘作品以外，传统的古彩装饰风格在戴荣华原创作品中也可窥见，如《红楼梦图盘》（图3），该作品描绘的是中国古代经典名著《红楼梦》里的故事情景，画面中的女子抚坐在连廊下，似休息，似赏景，旁有一侍女端来茶水，人物形象生动。作者巧用山石、翠竹、连廊将画面分割成不同的层次，传承了康熙古彩人物画面开窗的构图范式，在仕女形象的塑造上同样沿袭了康熙古彩仕女的刻画手法，简约概括，但在仕女面部的刻画开始出现了些许变化，对比来看，该作品中的仕女面部不再呈圆润状且神情更为生动。从这细微的变化在一定程度上可以看出作者开始有意识地突破康熙五彩仕女形象。

正如戴荣华自己所说："艺术要随着时代的发展而创新"，在其后来的作品中艺术风格出现比较大的变革。特别是仕女形象的刻画，他结合现代审美情趣，对仕女形象进行创新突破，形成了独特的个人艺术风格，他笔下的仕女恬美、幽静，神态惟妙惟肖。如他的作品《白蛇传》人物故事瓶（图4），虽然描绘的是传统神话故事白蛇传题材，但是戴荣华一改传统康熙古彩人物喜开窗的构图范式，他将人物占比放大拉长，再通过对人物神情的细致刻画以及服饰细节的精致处理，使得图中的修长的仕女形象成为了视觉中心，再

搭配上符合意境的瘦长的梅瓶造型，整件作品给人以浑然天成的艺术审美效果。在长期的古彩创作的探索与实践中，戴荣华从未停下对传统与创新的思考："传统的技法不会过时，装饰的语言、形式要保留，但传统的器物、传统的装饰和传统的技艺不是一回事。所以古彩要进行发展、完善、提高、创新，要在陶瓷的器物上、装饰上创新，使之适合现代的审美需要。"如其作品黑地古彩《春江花月夜》（图5），画面中作者巧用重色衬出洁白的玉兰花，一轮明亮的圆月使得背景虽深却不沉闷，画面主体的仕女姿容华贵，体态轻盈，无论是神情面貌还是服装发饰的刻画都精细别致。虽用传统的单线平涂的装饰技法，但作品整体格调清新淡雅，意蕴隽永。所以看戴荣华的作品，既能感受到历史的厚重感，同时又能感受到现代审美情趣，这大抵就是"笔墨随当代"的具体表现了。

蓝国华，国家级非遗项目古彩传承人，一生都在致力于景德镇古彩的传承与发展。他认为目前景德镇古彩的发展面临窘境，"大红大绿、古色古香"的艺术风格不符合当下社会特别是年轻一代的审美情趣，不仅在各级陶艺大赛的获奖名目中难见身影，更使得古彩市场效应逐年萎缩，大批古彩艺人改弦更张，实在令人痛惜。在《让"古彩"焕发青春的探索》一文中他表示："'古彩'落后于时代，这已经是严酷的现实。拯救古彩，不让这一中华瑰宝、瓷都一绝走向衰亡，无疑成为陶艺领域一切有识之士的历史责任。要拯救它必须认真分析它，找到它失宠于时代的原因，然后加以革新和改进，让它焕发出青春和活力。"[5]在古彩创新变革的探索中，蓝国华坚持古彩的"灵魂"不动摇，如刚硬挺拔的线条、"点、线、圈"传统古彩装饰

图3　戴荣华《红楼梦图盘》

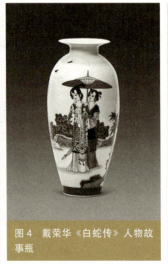

图4　戴荣华《白蛇传》人物故事瓶

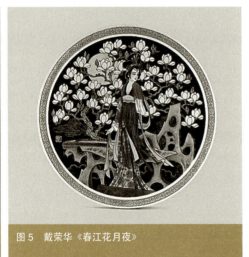

图5　戴荣华《春江花月夜》

元素的运用、单线平涂的装饰技法等。他提出古彩的创新可以"新"在画面布局上,可以"新"在色彩运用上,也可以"新"在载体器型的选择上。如古彩作品《梅林曲》(图6),画面布局上打破了传统古彩程式化的构图特征,虚实结合、层次分明,梅花朵朵,或含苞待放,或吐蕊初绽,或傲雪怒放,千姿百态,美艳绝伦,富有强烈的浪漫主义色彩;在色调方面打破了传统古彩强烈的红绿对比的设色手法,使用古大绿、古水绿以及古苦绿等不同色阶的绿色系作为梅花及山石的主要色彩,整体呈冷色调,营造了"凌寒独自开"的高洁意境,整个画面呈现出清新、雅致的艺术风格;线条方面,蓝国华用笔老辣、劲道,顿挫有力,用传统的"钉头鼠尾描"技法勾画出了梅树枝干的遒劲苍老,体现了梅树挺拔不屈的清刚品格。整幅作品既古又新,传统的技法在布局、设色的创新中焕发新生。蓝国华十分注重器型与画面的有机统一,如他为北京奥运会设计的礼品瓷《春回大地》(图7),在器型的选择上十分的考究,选用了形似花苞的玉蕾瓶作为载体,器型丰满圆润,如含苞欲放的花蕾,给人以生命的张力。装饰的主题仍然是绿梅系列,象征了青春与活力,在构图布局上平衡圆满,与丰润饱满的器型完美结合,相得益彰。整件作品高雅清新,焕发了无限的生机,绿梅高贵的品格也象征着奥运健儿们不畏艰苦顽强拼搏的奋斗精神。这件作品呈现的是装饰、主题、器型、技法、设色完美融合的成功范式,不仅体现了他深厚的古彩技艺功底,更体现了他"破茧化蝶"与时俱进的创新思维。

方复是一位"文武双全"的古彩名家,既有高超的古彩创作技艺又有深厚的学术理论水平,他的古彩作品艺术风格明显。在不断的摸索创新过程中,他始终坚持"师古不泥""守正创新",既保持传统的"韵",又不受传统"法"的束缚,形成了独特风格的"方式古彩"。张志安教授曾评价方复的作品:"铁画银钩,浓丽古雅""即古又新,则秒则神。"

从外在的装饰风格来看,方复的古彩作品"丰富、厚重、秀美、精细、华丽"。"丰富"主要指的是构图饱满、内容丰富。方复在画面布局上讲究重工,无论是表现主体,还是背景环境,抑或是作品的边饰都十分的圆满丰富,很少有大面积留白的情况。"厚重"主要体现在线条与色彩的质感上,他的线条使用的是浓料勾画,沉炼深凝,配合中锋用笔,有着铁线般的硬朗厚重。色彩上使用二次填色的手法,烧成后呈现很强的凹凸质感。"秀美"主要体现在仕女形象的表现上,方复笔下的仕女身态纤细玲珑,风姿绰约,一改传统古彩仕女身短腰粗的形象,同时打破传统古彩人物不彩脸的表现手法,注重仕女面部的刻画。"精细"主要体现在细节的刻画上,如传统古彩对于服饰衣纹的装饰,表现得比较概括简约,而方复对人物服饰如衣领、衣袖、飘带等都加饰了较为工整、精细的图案。"华丽"主要表现在色彩的使用上,方复以红为"帅",深水绿为"宾",其他颜色为"从",色彩层次分明,既有对比又能和谐统一,色彩表现不生硬、不火气,同时他将本金也作为一种颜色使用,营造了华丽、明艳的视觉体验。如作品《西厢记》瓶(图8),其载体是传统的梅瓶,整体布局饱满丰富,画面中树石相依,莺莺身着黄色衣裙,一手执扇,一手拈花,面若桃花,

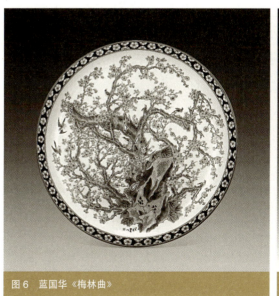
图6 蓝国华《梅林曲》

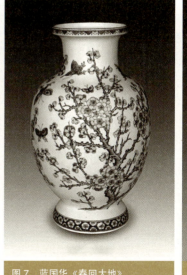
图7 蓝国华《春回大地》

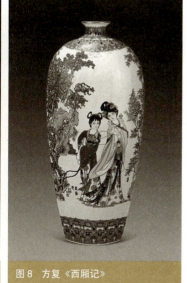
图8 方复《西厢记》

似娇羞,似妩媚,身姿翩跹。红娘一袭红色罗裙,面带微笑,相伴而立。色彩上,方复首先通过单线平涂的设色技法将颜色分块,主体人物莺莺与红娘,一主一仆,一黄一红,在绿色背景的衬托下,显得明艳、华丽。线条上,方复注意用线变化,粗细结合,刚柔并济,如人物服饰的线条飘逸流畅,玲珑山石的线条刚硬厚重,而树木枝干的用线又显得顿挫有力。细节上,方复使用了传统古彩的"点、线、圈"元素,聚散疏密,长短弧直,将人物的服纹首饰、山石树木的方圆曲直刻画得细致入微。边饰的处理上,方复运用了传统的二方连续吉祥纹样,繁缛中透着精细,体现了古彩艺人的工匠精神。

从内在的文化品味来看,方复的作品充满"民俗味、历史味、文学味、美学味"。方复的古彩作品大多为历史故事题材或祥瑞题材,如《东周列国》《水浒传》《红楼梦》《西厢记》《隋唐演义》《杨家将》等都是方复古彩创作的素材来源。在审美寓意上他十分注重彩头,正如他所说:"我很少画黛玉葬花、苏三起解、打渔杀家、绿珠坠楼等画面。杀、伤、病、残、死是我们中国人最忌讳的,即使画得好,也很难有市场。彩头好也是我们中国人衡量事物美不美的重要因素。"[6]方复认为古彩装饰的创新重点始终在古彩人物上,因为传统古彩作品上的人物现在看起来很是怪诞,无论男女老幼皆是短腿驼背,不符合现代的审美标准。方复年轻的时候临摹过很多连环画,他直言自己的很多古彩作品的人物形象汲取了以前临摹过的连环画的人物处理手法,比如程十发、贺友直、叶毓中、卢延光、邓柯以及柳成荫等人的连环画作品都对方复的古彩创作产生了深远的影响。刘远长大师曾说过:"历史上的古彩人物有点怪气,方复的古彩人物很美、很准确,这就需要功底。"[7]方复笔下的人物造型准确、神情生动,衣纹发饰的处理细致入微。如作品《将相和》(图9),廉颇、蔺相如二人的动态神情生动准确,人物比例协调,将故事的情节表达得栩栩如生。再看二人的服饰也刻画得十分细致,而背景山石树木的处理就相对简单素雅。主体人物的设色饱满华丽而背景相对淡雅明净,虚实结合,富有浓郁的装饰意味,使得整个画面主次分明、精细而不繁杂。看方复的作品,总能从中感受到精益求精的匠人精神,更能感受到古彩艺人对于传统工艺孜孜不倦的赤子之心。

(三)学院派艺术家的突破

"学院派"通常指受过正规高等教育,技法传承有序,具有一定学术研究水平的高校师生群体。20世纪

图9 方复《将相和》

80年代以后,我国的陶瓷艺术的创作群体基本形成了两个派别,一是上面提到的由陶瓷产区行业内的匠人以及一些大师组成的"行业派",二是高校师生组成的"学院派"。如果说"行业派"是工艺性、传统性的化身,那么"学院派"则是创新性与艺术性的代表。在古彩艺术创作的群体中,学院派艺术家展现了更具现代性与艺术性的个人风格。这些艺术家们对外交流密切,具有国际化视野,艺术思想更加的新潮。古彩艺术创新过程中的代表性人物有朱乐耕、李磊颖等。朱乐耕,1952年出生于瓷都景德镇,1988年毕业于景德镇陶瓷学院,获硕士学位,师从施于人教授,毕业后先后任教于景德镇陶瓷学院与中国艺术研究院,现为中国艺术研究院创作学院院长、博士生导师,享受国务院特殊津贴专家。朱乐耕早期的古彩作品多以中国传统的民间文化为创作元素,通过夸张、变形等艺术手法的运用形成了新的装饰风格。如他的作品《八方英雄瓶》(图10),创作于1989年,获得了景德镇第四届陶瓷美术百花奖一等奖。该作品是一件八面镶器,每一面都用古彩技法装饰了一个京剧人物,与传统的古彩人物题材不同的是,朱乐耕通过抽象的艺术

图10 朱乐耕《八方英雄瓶》

图11 朱乐耕《万马奔腾》

手法将京剧人物的形象处理得更具装饰性。色彩上，使用了古彩传统单线平涂的技法，装饰了大面积的红，红色在中国民间具有特殊的意义，代表着热闹、喜庆、吉祥，传统的京剧题材配以喜闻乐见的中国红，加上抽象化的处理，使得作品既给人一种强烈的民俗气息，同时又具备现代审美意蕴。进入21世纪以后朱乐耕的艺术风格受到西方现代陶艺的影响，其作品带有鲜明的现代艺术风格与时代气息。而且打破了传统古彩瓶瓶罐罐的载体形式，将古彩装饰与环境空间结合在一起形成了独特的艺术风貌。如《万马奔腾》（图11），是朱乐耕为北京地铁八号线海户屯站创作的大型陶瓷壁画。该壁画由12块大型瓷板组成，以"马"为创作题材，通体运用了古彩的装饰技法，以红绿二色为主体色调，在"红"与"绿"的碰撞中，将万马奔腾的恢宏气势展现得淋漓尽致。马体装饰着中国的传统吉祥纹样——祥云，承载着对美好生活的向往与追求。画面结合了中国传统美学"诗、书、画、印"中的"印"，将书法、篆刻的艺术形式融入古彩作品，具有独特的东方审美趣味。马是古代人们必不可少的交通工具，以"马"作为现代交通工具地铁站壁画的主要元素，不仅意境贴切，而且具有时空的延展性。这是古彩艺术介入现代公共空间艺术的成功案例。

在古彩创新过程中形成自己独特的艺术风格的学院派艺术家还有李磊颖教授。李磊颖，1966年出生于浙江桐乡，1990年毕业于景德镇陶瓷学院，后留校任教至今，现为景德镇陶瓷大学教授，硕士生导师。李磊颖古彩创作以婴戏题材为主，通常寥寥几笔就将儿童的神情刻画得十分生动传神，她笔下的孩童天真、烂漫、活泼，或放纸鸢、或捉鱼逮虾、或奔走嬉戏……充满了童真童趣。在古彩创新方面，李磊颖认为："对于古彩的创新不能无限制去改良，保持古彩语言的纯粹性更重要。古彩的创新可以挖掘不同时代美的题材……也就是说，保持古彩语言纯粹性的同时，又充分体现每个时代的特色和风貌是古彩发展的大势所趋。"[8]李磊颖在创作过程中的确是这么做的，她的很多婴戏题材的元素选取的就是当下社会儿童玩耍的场景。如她的作品《放飞》（图12），作品为一对筒状竖瓶，其中一只描绘的是古时孩童放纸鸢嬉戏玩闹的场景，另一只描绘的是现代社会孩童玩滑板的场景。画面布局上，李磊颖采用了传统古彩"上轻下重"的盆景式构图，边角纹饰精细工整，将玲珑石的装饰融入边角，作品的载体虽为细长筒瓶，却给人均衡、稳重的画面效果。装饰技法上，李磊颖同样注意古彩语言的纯粹性，通体采用了单线平涂的传统技法，颜色平整透亮。同时作品中还运用了很多传统古彩的元素，如沙点的使用，通过沙点的疏密来营造明暗的对比。两只筒瓶上虽是描绘不同的时代孩童嬉戏玩乐的场景，但是李磊颖却能通过纯粹的古彩语言，将一古一今孩童的天真、烂漫的动态神情刻画得十分生动。这种源于现实生活的艺术创作题材，令人耳目一新，同时也

图12 李磊颖《放飞》

为古彩等传统瓷艺提供了符合当下时代审美的艺术创作方向。

在古彩发展的进程中，涌现了一批又一批的学院派古彩创新性人才，如邹晓雯、刘乐君、刘芳等，他们在古彩教学之余结合自身实践勇于探索，为古彩新生代的人才培养贡献着自己的力量。

四、结语

古彩艺人在进行古彩的生产或创作时，是主体（人）对客体（古彩）的创造，实则是"造物"的过程。这个过程不仅跟主、客体双方有关，还受到诸多因素的影响，如政治、文化、科技以及市场等。因此在社会形态发生变迁的时候，古彩本体以及与之相关的社会关系也会随之发生改变。不同的社会形态下，这些因素所占据的主次地位是不同的。每个时代有每个时代的社会特征，在艺术创作的过程中，把握时代的脉搏才能在变化的洪流中激流勇进。

注释

1. 江西省轻工业厅陶瓷研究所编：《景德镇陶瓷史稿》，394 页，上海，上海三联书店，1959。
2. 景德镇陶瓷馆编：《景德镇陶瓷艺术的青春》，19 页，景德镇，景德镇人民出版社，1959。
3. 曹新民：《古鄱瓷缘——访中国工艺美术大师戴荣华》，载《陶瓷研究》，2017（3）：53。
4. 齐彪：《景德镇陶瓷古彩艺术世家与名家研究》，75 页，南京，江苏凤凰美术出版社，2015。
5. 蓝国华、蓝芳：《让"古彩"焕发青春的探索》，载《中国陶瓷》，2007（2）：71。
6. 方复：《学段氏古彩 结一生情缘》，载《陶瓷研究》，2012（1）：26。
7. 宁钢、刘乐君、蔡花菲：《陶瓷古彩艺术》，71 页，南京，江苏凤凰美术出版社，2017。
8. 宁钢、刘乐君、蔡花菲：《陶瓷古彩艺术》，87 页，南京，江苏凤凰美术出版社，2017。

新中国第一代职业设计师的兴起
——以顾世朋为中心

孙菱 韩绪*

摘 要：中国近现代设计的产生深受西方设计思潮的影响，并伴随着西方工商业的进入与本土民族工商业的兴起，掀起了美育救国的社会浪潮，也引发了实业与商业美术人才的蓬勃发展。因此，形成了以商业美术为核心的两条路径，其一是以教育家和学者为核心的发展脉络，其二是以职业设计师为核心的发展脉络。本文追溯中西方职业设计师的诞生与发展，以第一代职业设计师顾世朋的设计生涯为中心来探讨职业设计师精神，揭示职业设计师的时代担当与使命，并探寻其培养与发展路径。

关键词：职业设计师；顾世朋；设计师精神；设计师培养

一、西方职业设计师的缘起

现代意义的职业设计师缘于西方工业革命的产生，伴随着工业革命的发生，西方生产方式开始转变，他们从手工制作转化为机械批量生产，这种巨变带来了全新的社会需求，工厂需要流水线批量操作的工人和负责产品结构的工程师以及设计产品外观的设计师。英国早期因圈地运动被迫放弃农耕的大量农民涌入城市，转换为一种新的身份——城市工人。现代文明加快了城市化的进程，城市化的进程也加剧了贫富的差距，期间抓住新生产方式转变机遇的产业主们纷纷成为了城市中新兴的中产阶级。如英国陶瓷业的韦奇·伍德，在陶瓷生产上先行一步，为了更好地满足不同客户的需求，他开始寻找能够绘画图案的艺术家，将他们的作品应用于陶瓷装饰，这也使得部分英国艺术家转向专职设计师工作。由此可见，西方社会从农业社会向工业社会的转化，逐渐将绘与制分离，促使了艺术家和手工艺人的转型，并逐步由兼职画师转为职业设计师。

19世纪中叶，英国水晶宫博览会举办，其中令人惊艳且设计复杂的作品引起了当时艺术家和设计师的深刻反思，这也是艺术家对无法解决工业产品设计问题的思考。初期工业生产方式与设计、技术互不匹配的问题导致生产产品粗制滥造。工艺美术运动的兴起也正是对该社会现象的思考，发起者反对工业化生产，抱着重返手工艺的期望，该运动为日后一系列的现代设计运动奠定了基础。威廉·莫里斯发现了早期设计的落后与英国人民贫富的巨大差距，希望通过自己的设计作品来改善现状，通过发起工艺美术运动，他成为了现代设计的先驱。他的经典之作"红屋"，室内充满着他为日常生活设计的各种产品，如花草纹壁纸、各式家具、地毯等，形成了一次良好的生活用品设计实践。

又如，20世纪初德国成立的"德意志制造联盟"，为了促使工业产品达到国际标准而建立，其中包含教育家、设计先驱、生产商等多方成员，希望通过艺术、工业和手工艺的结合提高德国整体设计水准。通过联盟20世纪初期著名的穆特修斯与凡·德·威尔德的论战，肯定了工业生产需要批量化、标准化。同时，联盟认为设计师应该是社会的公仆，而不是以自我表现为目的的艺术家，于当时这种先进的理念、工业化的转型对现代设计的发展起到至关重要的作用，并明确了设计师职业的必要性。西方设计史上将美国20世纪20、30年代设计师创办自己的职业设计事务所作为设计职业化的开端，如独立设计师凯姆·韦伯在洛杉矶开设了自己的工业设计工作室[1]。

此外，德国包豪斯（1919—1933）的建立奠定了现代设计教育的基础。虽然学校运作周期短暂，并辗转多处，最终迫于纳粹压力而解散，但其设计教育的理念却通过被遣散各地的教员、学生流传到美国而影响世界，为国际主义风格的产生与流行奠定了基础。同时，俄国的呼捷玛斯（1920—1930）与包豪斯十分

* 孙菱（1983— ），女，陕西师范大学美术学院讲师。研究方向：中国近现代设计史。
韩绪（1971— ），男，中国美术学院副院长，教授，设计学博士。研究方向：中国近现代设计源流。

相似，它在东欧展开了现代设计教育的实验，它们几乎同时兴起与衰弱。前者衰弱之后在美国兴起，而后者则被吸收淡化成为莫斯科建筑学院。两者于当时同为设计教育的先锋教育机构，皆因政治影响而先后关闭；两校都深度思考了设计应当为人服务的主旨，并带有强烈人文主义和民主精神；也都曾邀请名盛一时的艺术大师们前来执教，并在校刊上互相提及，均实验了设计与生产相结合的工作坊教学模式，皆为现代设计教育起到探索性的作用，且意义和影响深远至今。

设计的标准化战胜了艺术化，功能性转换了装饰性，工业化代替了手工艺。[2] 当艺术设计从手工艺和纯艺术中被剥离出来，从而进入设计职业化的阶段，相关设计理论的产生为设计师职业系统奠定了基础。西方社会经历科技、文化的互相涵育，职业化产生的同时也对从业人员提出了全新的要求，设计职业化的表现只是众多现代职业化的表现之一，其他被职业化的有会计师、律师等。同时，为了面对工业社会产生的新问题，且更为有效地解决这些问题，也随之产生了许多新兴的学科，诸如炙手可热的心理学、经济学、管理学等。

二、中国职业设计师的发端

（一）早期中国职业设计萌发的路径

中国近现代设计源自19世纪中叶开埠后的上海，这几乎与西方设计同频，由此便形成了几条早期中国设计师（商业美术家）产生的路径。

清同治三年（1864），西洋传教士范廷佐在上海徐家汇处建立土山湾工艺院，由意大利教师马义谷授课。范廷佐逝世后，工艺院由其学生陆伯都教士与刘德斋负责，进行传教，并帮助孤儿及前来学习的儿童成才，培养他们掌握绘画、印刷、金工、雕刻等不同分类工作。土山湾工艺院也成为中国西洋绘画和现代设计的早期摇篮，培养了如徐咏清（中国水彩第一人）、张聿光（改良京剧舞台美术）、周湘（上海美专创始人）等艺术人才。

1897年，商务印书馆于上海成立。它是中国出版业历史最悠久的出版机构，自1902年张济元加盟主持商务印书馆后建立了为印刷服务的商业美术部门，培养了一批印刷出版类的商业美术人才，包括从土山湾工艺院毕业的徐咏清，他在商务印书馆开设图画班"绘人友"，培养了诸多学生，如凌树人、何逸梅、杭稚英（稚英画室创办人）、柳溥庆、金雪尘、金梅生、李咏森等。

20世纪初，上海各大烟草公司、洋行广告部、外商广告公司、美术公司、外商制药厂雇用了大量的外国设计师和中国商业美术家们；此外，其他新兴民族企业也聘用了许多专业人员为其产品进行设计、改良、宣传等工作，如纺织类、日化类、制药类等。在这些公司、药厂中有留学归来者，亦有西方设计师，但更多则是从学徒开始历练、白手起家的本土青年设计师。他们从纯艺术学习转向商业广告宣传画的绘制，因此，大都具有良好的绘画与造型能力，可以轻松地表现对象。新中国成立后，其中大部分成为了新中国成立后的第一代设计师，如张光宇、姜书竹、张雪父、蔡振华、丁浩、张慈中、李银汀、顾世朋等，另有部分从设计工作转向设计教育事业或在公私合营期间离沪赴港。

20世纪二三十年代的上海，随着消费市场的迅速扩张，广告开始发挥其重要作用[3]。20世纪后，上海商业设计师的发展几乎与西方同步。上述三条设计师路径相互影响，使上海本土设计人才、设计教育蓬勃发展，上海商业设计师群体趋于成熟稳定。

（二）图解职业设计师顾世朋的师承

顾世朋之师丁悚与姜书竹皆为彼时颇有名望的上海商业美术家。丁悚从周湘，周湘与当时名震上海的水彩画家徐咏清交好，徐咏清后被誉为中国水彩第一人。周湘与姜书竹的父亲姜丹书交好，姜丹书是广为人知的著名的美术教育家，其毕生奉献于美术教育事业。顾世朋的领导李咏森是徐咏清的学生，曾在商务印书馆图画部任职。新中国成立后，李咏森于1953年成为上海日化公司美工组第一代负责人，直至退休被评定为"高级知识分子"，可见，当时并未设立专门的美术设计师职称。由于顾世朋设计上的卓越表现，李咏森退休后便由顾世朋接替其美工组管理工作，成为美工组第二代负责人。顾世朋挚友施文起，好友蔡振华、张雪父、陆禧遽、柯洛、庞卡等都是新中国成立后的第一代设计师。庞卡之父是早期上海著名的商业美术家庞亦鹏，柯洛之子柯烈后也成为了年轻一代职业设计师中颇有能力的设计师之一，擅文具设计。顾世朋在日化公司期间培养徒弟赵佐良、刘百嗣，两人皆成为上海包装设计方面的突出人才。1986—1989年，美工组最后的三年由其徒刘佰嗣主管。此外其他学生辈，如蒋峻、胡勇德、王劼音等，也都成为了当时年轻辈中的佼佼者。施文起之女施慧与顾传熙为竹马之交，他们各自继承了父亲的天赋。顾传熙长期以来不仅担任设计学院教职，还需要独立运营设计公司。

| 图1 20世纪中国近现代设计产生的路径 | 图2 以顾世朋为核心的设计师人物网络图 |

至今,从未放弃一线设计工作,对于设计教育界的情况和设计市场需求洞若观火,成为产学研结合突出的设计教育专家。施慧成长为中国美术学院雕塑系教授。他们各自在国家艺术与设计教育事业上默默耕耘,皆为中国社会培养艺术类人才方面做出了自身的贡献。

三、新中国第一代职业设计师的创作风貌

彼时,顾世朋身处在近现代商业美术家及优秀设计师汇聚的群体,其老师、朋辈、徒弟、学生、儿子,无一不是具有一定影响力和社会贡献的商业美术家、设计师、教育家。顾世朋的老师丁悚与姜味竹皆为民国早期的商业美术家,而他们的父辈,如周湘、姜丹书等都见证了中国早期商业设计从无到有的过程。顾世朋的徒弟赵佐良、刘百嗣现今虽已年过古稀,但仍坚持在上海设计领域发挥着自身积极的作用,笔耕不辍。此外,顾世朋的观察与设计思考能力在朝夕相处中潜移默化地影响了顾传熙。顾传熙教授现已退休,但仍活跃在商业设计和设计教育领域。

新中国成立初期,上海轻工业可谓全国首屈一指,美工组更是轻工业局科技处下的设计核心部门。该时期顾世朋与李银汀、李咏森、钱定一等一同在上海日化公司美工组就职。轻工业局下属食品、日化、印刷领域的其他设计同仁及学生辈,如王纯言、周伯华、刘维亚、东方月、邵隆图、蒋峻、陈庚年、胡永德等,朋辈好友如蔡振华、张雪父、陆禧逵、庞卡、柯洛等,皆为同时期著名设计师。

(一)顾世朋前辈设计师作品

民国的繁华众所周知,当时有大量的商业美术家、书籍装帧设计家、图案教育家,都为后来者提供了良好的学习范本,包括杭稚英、郑曼陀、李慕白、金雪尘、钱君匋、张光宇及留学归来的庞薰琹、陈之佛、雷圭元等。如图3、图4所示,他们于20世纪初期设计的作品都存在着民国时代语境下的内在关联,皆处

图3 20世纪30年代杭稚英广生行双妹月份牌设计 资料来源:杨文君(2012)《杭稚英研究》

图4 20世纪30年代《上海漫画》第49期丁悚书籍封面设计 资料来源:肖爱云(2009)《礼拜六》周刊研究

于从中国传统向西方影响下的商业美术转型过渡阶段。

(二) 顾世朋及朋辈设计师作品

顾世朋一生设计作品颇丰,其中以日化品牌包装设计为最,仅一人就创生了诸如美加净、白猫、芳芳、海鸥、蓓蕾等家喻户晓的国民品牌。设计的形式首先需要满足产品的功能性需求,其次需注重新形态、新材料、新工艺的开发;而设计风格的形成无疑是设计师文化内涵的外显,也标志着一位设计师的成熟与转变。其中最为知名的要属20世纪50年代末至60年代初期的美加净品牌设计,如图5。

美加净品牌的成功,离不开顾世朋对国外设计风潮的洞悉,更离不开他对传统文化的理解。不论是在计划经济下,还是改革开放后,美加净各类产品都不断推陈出新,顾世朋在其中承担了相当重要的设计及新材料、新工艺的探索工作。

顾世朋的朋辈好友中优秀设计师众多,他们有的从商业美术转向新中国设计建设,有的转向新中国设计教育工作,还有的则由设计转向了艺术创作,更有些走向了创办企业或仕途。列举两位优秀设计师如下。

(1) 蔡振华 (1902—2006):1934年于杭州国立艺专毕业,曾在上海多家单位担任商业美术家;新中国成立后在上海美专授课,后调入上海人民美术出版社;参与建设有中苏大厦浮雕,后因工作出色正式调入美协工作。我们从他20世纪40—80年代的作品中可以感受到设计风貌的变化,如早期书籍装帧的版画木刻风格、新中国成立后歌颂团结友爱的主题海报、60年代国家大兴建设下具有鲜明现代性和政治影响的作品。

(2) 张雪父 (1911—1987):1911年出生于浙江镇江,1935年成为全国工商美术展览的筹会主席;1936年设计出版《现代中国工商业美术选集(一)》,1937年设计出版《现代中国工商业美术选集(二)》;新中国成立后任上海美术设计公司装潢美术室主任,后被推选为文艺界人大会代表;1978年,任上海美术学校校长。其一生设计成果颇丰。如图7所示为其30—60年代部分作品,明显可见新中国成立前后风貌变化,以及其设计形式美布局上的扎实功底。民国时期,其设计整体风貌较为自由,《现代中国商业美术选集》封面美术字体设计厚重现代,追求民族元素的表达,文学广告展现出平面构成设计分布方式的尝试。新中国成立后,其设计风貌发生明显转变,从50年代的"永

图5 1957年版美加净品牌(左) 1961年版美加净品牌设计改良(中) 美加净牙膏(右) 资料来源:顾传熙

图6 20世纪40—80年代蔡振华设计作品 资料来源:《蔡振华艺术作品集》
注(从左到右):①40年代《家庭》;②40年代《都会一角》封面设计;③50年代《共同劳动共用成果》;④60年代《中国建设》;⑤80年代《自古英雄出少年》

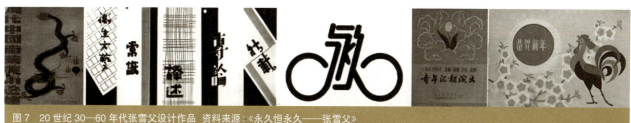

图7 20世纪30—60年代张雪父设计作品 资料来源:《永久恒永久——张雪父》
注(从左到右):① 1936年中国商业美术选集封面;② 1937年新文学广告;③ 1956年永久自行车标志;④《青年汇报演出》手绘;⑤ 1963年金鸡报新年

久"自行车标志设计到手绘《青年汇报演出》的设计,再到60年代的新年贺卡设计,都充满着民族内涵与现代平面排版构思。

通过观察上述作品,可以感受到社会时风之变。20世纪40年代前后,中国设计风貌自由不拘;50年代,设计风貌转向人民团结,崇尚劳动光荣,提倡男女平等;60年代中前期的设计风貌趋于科技发展、大力建设祖国、歌颂生活,与同时期苏联的人文设计风貌有几分神似;"文化大革命"时期设计多歌颂伟大领袖,形成一种火热的国家景观;到80年代,整体风格及主题趋于开放多元,且用色鲜明、面貌丰富。

(三)顾世朋晚辈及同行设计师作品

在顾世朋的亲自指导下,徒弟赵佐良、刘百嗣的设计作品颇丰;顾传熙在父亲的熏陶下,也成长为新一代优秀的设计教育者与成熟的商业设计师;同行刘维亚、王纯言的作品也家喻户晓。

(1)赵佐良:1944年出生于浙江鄞县;1963年毕业于上海市轻工业学校美术专业,毕业后就职于上海日化二厂,师从美工组顾世朋;1979年被评为美术设计师,后被评为高级工艺美术师。设计代表作:留兰香牙膏、上药牌珍珠膏、凤凰珍珠霜、石库门老酒等。在顾世朋的指导下,赵佐良于20世纪60年代设计的留兰香牙膏不但符合形式美法则,且运用了双色叠加形成多层次色彩的方式进行设计,独具匠心。他因70年代末设计的出口的上药牌珍珠膏和内销的凤凰珍珠霜而一举成名。上药牌珍珠膏瓶身上做了突破性的尝试,以高盖低身进行反向组合,内销款上运用金色、红色、白色为主调,配有龙凤形态,符合中国审美情节。这一设计于当时激发了改革开放下女性群体被"文革"压抑十年之久的爱美热情,造成了该产品一再脱销,成为红极一时的佳作。(图8)

(2)刘百嗣:1941年出生于广东汕头;1962年就读于上海美术专科学校预科,1964年毕业于上海轻工业专科学校造型美术专业,同年就职于上海家庭工业社;1966年起跟随顾世朋老师参与设计了十余届广交会;1971年受上海外事组特邀,为美国时任总统尼克松来华设计全套请柬、席位卡、文艺演出样本等,成品被各方收藏;1978年被评为美术设计师,1992年被评为上海工艺美术高级设计师,1995—1997年任上海市经济委员会职称改革工作小组高评委员;荣获上海市包装技术协会包装设计委员会杰出贡献奖。设计代表作:牡丹化妆品系列、施美化妆品套装设计、蜂花护肤品套装设计等。改革开放后,刘佰嗣与顾世朋合作的蜂花系列具有良好的设计审美性,受到外商肯定与上海轻工业局的表彰。在当时而言,该产品工艺精良,形态线条流畅,格调较高,属于十分时尚的外贸作品。(图9)

(3)顾传熙:1960年出生于上海,幼年师从郭大敬学习绘画;1983年毕业于中央工艺美术学院装潢美

图8 赵佐良20世纪60年代至21世纪设计作品 资料来源:赵佐良
注(从左到右):① 60年代留兰香牙膏;② 70年代上药牌珍珠膏;③凤凰珍珠霜;④ 2001年上海石库门老酒

图9 刘佰嗣20世纪80—90年代设计作品 资料来源：刘佰嗣
注（从左到右）：①80年代施美成套化妆品；②80年代蜂花营养霜包装（顾世朋、刘佰嗣）；③-④90年代蜂花粉饼内外包装

术系。先后就职于上海大学美术学院、上海复旦大学视觉学院，曾任上海广告协会CI研究会副会长。设计代表作：东方之宝玛氏焗油摩丝、各色标志设计及包装设计百余例。顾世朋于1983年设计了中国第一款美加净摩丝，顾传熙于次年设计了东方之宝玛氏焗油摩丝，其整体设计显现出年轻时尚的气息，配色以草绿色、柠黄色、白色为基调，瓶型上采用了多种容量规格。从顾传熙20世纪80年代到21世纪的设计作品可见，其内化了顾世朋设计思维的方法，形成了完全不同的新生代设计风貌。（图10）

前述两位徒弟早年设计风貌皆受到师父顾世朋影响。在采访中赵佐良说："师父设计美加净牙膏，我跟着设计留兰香牙膏；师父设计蝴蝶檀香皂，让我设计蝴蝶剃须膏；师父设计美加净发乳，我跟着设计美加净薄型发乳；师父设计芳芳粉饼，让我设计外包装……诸如此类不胜枚举，师父对我的影响很大。"[4] 刘佰嗣谈及："师父对我的教导很多，他教我'三分做事，七分做人'。他喜欢与我共同设计，他表达想法，让我来实施方案，而后两人共同讨论调整。蜂花系列是我设计中的高峰期。在师父指导下，我们共同设计了蜂花人参霜，同获轻工业部好评及荣誉证书。芳芳系列，师父设计了粉饼，让我和周伯华承担爽身粉和其他产品的设计。"[5] 顾传熙在接受采访时表示："80年代父亲设计了中国第一罐摩丝'美加净摩丝'，而后我也设计'玛氏摩丝'产品；设计风格和父亲不同，父亲很少直接教我如何做设计或如何修改，但在成长中我总是看到他伏案设计作品，他也见证着我的设计作品与成长。"[6]

此外，我们还可以看到包装印刷设计行业的其他优秀设计师。

（4）刘维亚：1944年生于安徽太和；1964年毕业于中国美院附中（时称浙江美术学院附中）；后就职于上海人民印刷八厂，于1965年10月起担任设计室主任；1980年被评为美术设计师，1984—1986年连续三年被评为先进生产者，1987年被评为上海市劳模。代表作有：露美化妆品套装设计、珍酒包装、陈年茅台酒包装、贵州茅台酒包装改良等。如今他年近八旬，仍笔耕不辍，为包装设计事业做出自己的贡献。如图11所示，从80年代设计会战中脱颖而出的露美（Ruby）系列造型新颖、构思巧妙，设计将中国传统书法和时尚简约的现代设计表达相结合。其形态上方

图10 顾传熙20世纪80年代至21世纪设计作品 资料来源：顾传熙
注（从左到右）：①玛氏摩丝；②Adore饮用水；③ICEWINE红酒；④Lust化妆品包装

下圆、方圆相融,饱含着中国传统文化意涵。色彩上,红色、金色、白色组合为其主色调,印刷工艺为双色印刷。该系列可以代表该时期在国家市场经济导向下日化用品系列化的良好探索之一。

(5) 王纯言:1946年出生于上海;毕业于上海师范大学,就职于轻工业局下属上海冠生园食品总厂;20世纪90年代被评为上海市劳模。从其作品风貌的变化,可以感受到"文化大革命"时期和改革开放之变,从革命风格转向大众生活。如,他"文革"时期绘制连环画、60年代设计"大白兔"奶糖套装、80—90年代设计大白兔奶糖改良等。大白兔奶糖设计深入全国百姓内心,白兔造型设计经典可爱。从20世纪60年代起到90年代,大白兔伴随着一代代中国儿童不断成长,在时光的流转中,品牌形象根深蒂固,家喻户晓。

通过以上诸位设计师的作品,我们不难感受到20世纪80年代设计面貌的丰富以及90年代后对传统元素的关注和应用。设计师们重新开始关注被"文革"所放逐的传统文化,并积极运用民族性元素,以凸显中国设计的民族性。90年代后,中国进入飞速发展时期,电脑的应用使设计制作更为便捷。21世纪的中国,新材料、新工艺、新技术皆得以不断发展,中国设计界在科技的加持下,以极为丰富的面貌呈现出百花齐放的态势,此后开始更关注人文内涵与绿色设计,并总体转向数字设计化。

图11 刘维亚20世纪80年代设计作品 资料来源:百年上海设计展
注:露美化妆品系列

(四) 1978年上海实用美术展览

1978年,改革开放后的上海迎来了一个代表全国轻工业最高水准的展览——上海实用美术展览。该展览兴于"文革"前,因"文革"而暂停,此次展出的皆为新中国成立之后至改革开放前行业内一致认可的作品。顾世朋作为总策划,将展品分为多个品类,如家用电器、日用产品、日化产品、学习用品、食品、烟酒茶、唱片、火柴盒等,另有专门的外贸品设计分类。通过该展览的大量图片资讯分析,我们可以感受到各门类的优秀设计师皆在响应国家号召,探寻中国设计之路。其中较为典型的如贵州茅台酒设计、戏剧油彩设计、中国印花真丝绸纸袋设计、香烟包装设计、蝴蝶檀香皂、芳芳粉饼设计、美加净护肤品、海鸥洗头膏、保温瓶设计、金鱼软糖设计等。

从上述设计作品可见,当时的职业设计师群体普遍在寻找一种能够表达现代中国的设计方式。顾世朋作为上海市轻工业局下属美工组的核心人物,由其早年积累加之美工组内部资料室的丰沛国外样本参考,使其拥有相当开阔的眼界,设计作品也更符合中西两种审美方式的要求和国际设计规范。通过以顾世朋为中心的设计师梳理,可以发现正是这样一个设计师群体的不断努力,推动着当时中国人民对美好生活的憧憬。

四、职业设计师的精神诠释

职业是一种在社会中安身立命、赖以生存的工作,长期从事不同的职业会使人逐渐具有某种特定的精神气质与职业素养,不同职业视角也会使人具有特定的职业性与职业使命。职业设计精神是一种精神意识,从本质上看它是一种"创新精神",从高度上讲也蕴含着一种使命精神。词意上与之相近的,如推陈出新、破旧立新等;相反,如因循守旧、食古不化等,从中

图12 20世纪60—80年代王纯言设计作品 资料来源:百年上海设计、1978上海实用美术展(内部要参)
注(从左到右):①60年代女摩托民兵;②60年代大白兔海报;③80年代大白兔包装;④80年代大白兔包装;⑤90年代大白兔包装改良

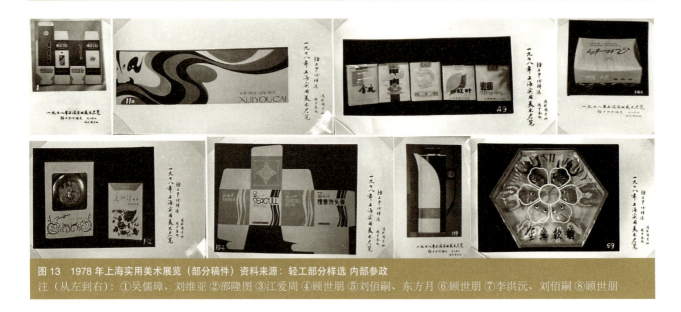

图13　1978年上海实用美术展览（部分稿件）资料来源：轻工部分样选 内部参政
注（从左到右）：①吴儒璋、刘维亚 ②邵隆图 ③江爱周 ④顾世朋 ⑤刘佰嗣、东方月 ⑥顾世朋 ⑦李洪沅、刘佰嗣 ⑧顾世朋

设计

可见哲学意义上的"变"与"不变"的底层规律。中国现代"设计"一词的概念是由日本的图案学概念转译而来，中国留日美术教育家陈之佛曾用"意匠"来表述"设计"。设计是创造，创造是一种综合能力和问题意识的表达。设计精神需要敢于突破的勇气和勇于改变的思想，一个国家如果没有设计精神，将永远无法走在世界发展的前沿。设计精神是中国从中国制造转向中国设计的关键，"制造"与"创造"差之毫厘，谬以千里。尹烨博士曾公开表示："通过人类历史上的三大工程产生了诸多相关发明，并形成了各种专利保护和壁垒，导致后来者难以融入，如目前我国所面临的芯片问题皆源自于此。"又如，维克多·帕帕奈克在《为真实的世界设计》一书中写道："设计是为促成有意义的秩序，设计是为多数人的而非仅为少数富裕国家设计。"[7]因此，设计精神除了创新以外还体现在人文精神上，具有人文主义的设计精神才是有温度的。这取决于设计受众，是为妇女、老人、儿童、残疾人，还是为其他生命形式而设计，不同的受众有着不同的需求，设计精神应立足于受众。

这里提出的"职业设计精神"并非对不同行业或职业前景的设计与规划，而是将设计精神职业化的一种体现，其具有强烈的专业属性，应展现高标准、规范性、效率化的特征。职业设计师的设计创作需要服务企业和受众双方，并在一定市场的制约下产生价值。

"艺术家像在草原里开车，而设计师则像在城市中开车，既要快，又要让乘客感到舒适，还不能违规。如何做到最好，这就是设计师要做的事。"[8]因此，职业设计师又常被称为戴着"镣铐"舞蹈的创意家，他们需要在洞悉市场的基础上，设计出能够适应市场、符合大众审美需求的"最适化"产品。由此，职业设计师精神内涵可以凝练为三个层次：适度化层次、精准化层次、指引性层次。①适度化的表达：职业设计师可以在设计中寻找一种平衡下最适合的表达，将功能、材料、审美、人文、环保相统一。②精准化的诠释：职业设计师可以在专业能力主导下对设计内容、受众需求进行准确的表达。③指引性的思辨：职业设计师可以引领良好价值观和全新生活方式的呈现。由此，通过凝练形成以下关于职业设计师精神内涵的模型。

顾世朋的职业设计师精神在器物层的表达上，体现在他寻求功能与审美的平衡，尝试新材料的开发，寻找人文上的关怀，追求完美设计的表达；在意识层上，表现在他尊重和热爱自己的工作，秉持为委托方与大众美好生活服务的责任；在行动层上，展现在他"文革"期间都坚持自己的设计信仰，面对下放他也不放弃对设计工作的热爱，几度重拾画笔进行创作。在职业类型上，设计师职业正如医生、律师职业，具有

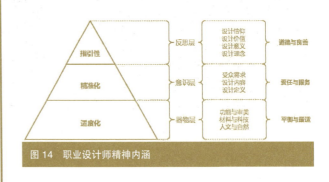

图14　职业设计师精神内涵

强烈的专业性和道德性：医生需要医术高明、医德高尚；律师的职业精神在于不但需要维护当事人的权益，更需要维护社会的公平和正义；职业设计师需要做善意的、有温度的、尊重人性的、可持续的设计。顾世朋曾在40年个人小结中阐述："我在包装装潢设计中，立足于一个新字。我的指导思想是不跟在别人后面转，而是要立足于创新。"⁹可见，创新是他设计精神的内核。顾世朋正是在这条设计人生之路上不断践行，他作为职业设计师，从不将自身局限于小设计的范围。他认为："当你热爱设计工作并因此而感到心情愉悦，且这项工作能给你带来成就感和幸福感时，职业细分的界限也就开始变得模糊。"¹⁰

设计精神的高度体现是真善美的和谐统一，从科技、人文、艺术中探索出恰当与平衡。顾世朋的职业设计精神具有以下6种特质：创意思维、匠人精神、技术表达、沟通协作、市场洞悉及审美判断，最终融汇成其设计使命。如何在设计教育中培养这6种品质呢？旧有职业培训体系中的"传、帮、带"已无法完全满足当代设计师成长的需要。为了帮助职业设计师更好地养成这些优秀品质，构建以下概念模型。

通过该模型可以全面了解职业设计师精神素养的基本构成方式，其中创意思维应包括敏锐的观察力、对事物的好奇心、发散性的联想能力等；匠人精神包括专注、责任、精益求精等品质；技术表达是设计师运用工具对设计概念和意图进行实现的能力体现；沟通协作是指设计师与设计师、客户、营销部门、消费者等多方人员进行沟通的能力；市场洞悉是指设计师需要拥有洞悉市场的能力，深入市场、了解市场，理解消费者需求；审美判断是指设计师需要拥有良好的品位、格调，设计出能够领先于大众审美水平的作品。

近年来，创新问题一再受到国家重视，而创新源于创意人才，因此，设计师职业备受关注，职业地位随之不断上升。经前文梳理，我们不难发现，职业设计师不同于一般爱好者或设计教员，其职业性表现在三个层次：基础层次是对器物实用与美最适化的探寻；中间层次是对设计内容的精准表达，是职业责任和设计服务的标准；最高层次是对设计的系统反思，通过对设计价值、设计信仰、设计理念的思考，形成体系性的设计观，从而引领大众走向美好生活。此外，职业设计的特殊性在于需要将艺术、科学、商业三者进行有效融合。市场经济既带来了蓬勃的商业发展，也导致设计乱象丛生，由此，职业设计师的专业设计能力、人文素养、设计道德、设计思维与审美判断等综合能力就显得十分重要。通过了解第一代职业设计师代表人物的人生与作品，在其中寻求设计精神的不变性要素，感受新中国第一代职业设计师群体为人民创造美好生活的坚定理想、提高大众生活水平的不变初心。

注释

1. 李砚祖：《设计的身份"场域"从个人到民族》，载《南京艺术学院学报（美术与设计版）》，2012，1。
2. 李立新：《设计价值论》，46页，北京，中国建筑工业出版社，2011。
3. 李立新：《设计价值论》，1页，北京，中国建筑工业出版社，2011。
4. 孙菱：《中国近现代设计中民族性特征的嬗变——以职业设计师顾世朋为例》，附件《顾世朋相关人员实访——赵佐良》。澳门科技大学博士论文，2022，321~331。
5. 孙菱：《中国近现代设计中民族性特征的嬗变——以职业设计师顾世朋为例》，附件《顾世朋相关人员实访——刘佰嗣》，澳门科技大学博士论文，2022，339~347。
6. 孙菱：《中国近现代设计中民族性特征的嬗变——以职业设计师顾世朋为例》，附件《顾世朋相关人员实访——顾传熙》，澳门科技大学博士论文，2022，350~356。
7. [美]维克多·帕帕奈克（Victor Papanek）：《为真实世界设计》，杨路译，27页，台湾，五南图书出版有限公司，2013。
8. 沈建缘：《韩绪：我把创新设计学院当作个人的设计实践》，经观艺术研究院采访，2022。
9. 顾世朋：《小结》，1988年手稿。
10. 孙菱：《中国近现代设计中民族性特征的嬗变——以职业设计师顾世朋为例》，附件《顾世朋相关人员实访——顾传熙》，澳门科技大学博士论文，2022，350~356。

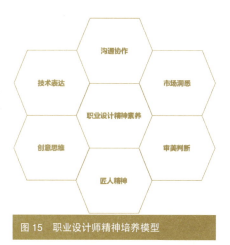

图15 职业设计师精神培养模型

设 计

当代陶瓷艺术设计教育发展现状研究

邓文杰　吴国广[*]

摘　要：基于教育学研究认为，当代陶瓷艺术设计教育已然获得了发展的新机遇，并引发了新的教育模式探索。本文通过深入剖析设计思维创新、创业教育引导、教育理念与目标三个层面的导向路径，不仅阐明了当下陶瓷艺术设计教育的发展模式，还厘清了其发展机制，更拓展出对现状发展的反思与重构。故而，对陶瓷艺术设计教育的阐释，即有益于提升创新主体的创新能力，又能推进陶瓷文化的侧向传播，更明晰了当代陶瓷文化发展的新文化模式。

关键词：设计教育；陶瓷文化；创业教育

一、引言

在社会经济爆发式发展的推进下，当代陶瓷艺术设计教育获得了前所未有的发展机遇，面对日益增长的新消费需求，设计自然成为促进经济增长的有效手段之一。为此，当代陶瓷艺术设计教育对于培养陶瓷类的专业设计人才显得尤为重要。曾有学者提出："大学是一种特殊的学校，学生在此不仅要学习知识，而且要从教师的教诲中学习研究事物的态度，培养影响其一生的科学思维方式。"[1]梅贻琦先生也认为"教育之最大目的，要不外使群中之己与众己所构成之群各得其安所遂生之道，且进以相位相育，相方相苞"[2]。中国的设计教育历经了百年的发展，从学科建设和教育体系建构的成果来看，皆已获得了显著的成效，学科类别和科学的学科设置教学体系基本完善。有不少学者曾对设计隶属于科学还是艺术做出了不同的分析，在设计发展的过程中我们可以看到，因为设计具有特质，所以不能简单地将其归类于科学或艺术。"设计有它自己的内涵和外延，设计是发现、分析、判断和解决人类生存发展中的问题。"[3]设计教育就是"整合科学和艺术从观念、思维方法、知识到评价体系之间'结构'的方法论"[4]。埃佐·曼奇尼（Ezio Manzini）将现代人对设计的认知，定义为一种思维方式，"设计以其本质的优势弥补了社会和技术体系之间的隔阂，设计也俨然成为社会创新的沃土"[5]。

随着设计文化发展的推进，隶属于设计学科的陶瓷艺术设计同样取得了蓬勃的发展。陶瓷艺术设计教育在其发展的过程中，已经初步适应了社会的综合发展环境，并为陶瓷艺术设计的复兴奠定了必要的基础。此外，教育作为一种主体引导机制，是协调个体和群体的矛盾以期达到和谐的重要纽带。本文通过对部分高校的陶瓷设计教育现状进行分析，从以人为本的教育理念出发，关注主体发展的有效途径，并从设计教育的理念目标、相关的教育模式与机制等方面进行研究，以期揭示其发展实质。

二、陶瓷艺术设计教育现状及引导路径

有学者认为，"长期以来，我国高校在艺术设计专业教育领域中……教育方向不明确，教学大纲没有专门界定，互相模仿，培养目标不明确，培养的人才呈现出通才教育不足、专业性又不强的特点"[6]。也有学者认为，对西方教育思维模式和行为方式不假思索地全盘接受，将会成为限制本土设计者进行自我创新的重要壁垒[7]。还有人认为，中国与西方在实施设计教育的背景和土壤上有着很大的区别，尤其是当代中国经济的跳跃式发展对今天的设计教育提出了更高的要求，对此加以深入分析、思考和认识十分必要[8]。不少学者认为当前的设计教育需要不断地改进。

（一）设计教育现状

在大众消费转型、经济全球化和科技高速发展的背景下，陶瓷艺术设计教育的理念、方式、模式等方

[*] 邓文杰（1988—　），男，广东技术师范大学副教授、设计学博士。研究方向：陶瓷文化、媒介文化、设计文化。
吴国广（1997—　），男，广东技术师范大学研究生。研究方向：陶瓷文化。

面都发生了不同程度的转变。陶瓷艺术设计教育，已不仅仅是传统意义上的"技术性"为主体的知识和技能教育，而是培养参与陶瓷新文化的创造性人才的高素质教育。在信息爆发性发展的影响下，许多陶瓷艺术设计的最终完成需要设计者将自身的知识拓宽到未曾接触的领域，从而使得当前的陶瓷艺术设计教育面临许多严峻的挑战。

现在的高校对于陶瓷类专业人才的培养，偏向于对学生基础知识和技能的培训，忽略了课程的目的是实现学生对社会发展做出积极的响应。学生在做陶瓷产品设计的时候，欠缺对器物与人、社会本质的联系的思考，常做单纯的模仿或者是装饰，这也是导致陶瓷艺术设计市场上有大量雷同产品的原因之一。现有的教学课程设置，缺少对学生独立思考、研究问题和解决问题的综合能力的培养，在面对实际问题的时候学生无法从所学到的知识中寻找出有效的解决方案。综上所述，其问题总结为以下几点：

第一，教育课程设置缺乏设计者与社会的必要沟通。社会是动态发展的，学生缺乏对社会发展的认识。在这种教育模式下，学生的个性主体特征难以显现，课程相关的内容只是一味地模仿，缺少对真实社会需求的思考，从而使得设计出来的陶瓷产品显得平淡无趣。

第二，陶瓷艺术设计课程训练缺乏有价值的深度参与。课堂教学过程中，课程相关的训练题目与题材老套陈旧，与当下社会发展严重脱节。课程的实践训练通常只关注训练技法，而忽略了设计前期市场调研的重要性，在课程中学生的设计导向经常是模糊甚至是错误的，这种教学模式不利于学生设计价值观的建立。

第三，课程中缺乏对社会伦理的思考。陶瓷是最容易体现"价值之美""人本之美""意蕴之美"的设计载体，疏忽了学生对社会伦理的思考，将会影响学生对设计价值的判断。应当建立起人本位的设计思想引导体系，让学生意识到陶瓷艺术设计不仅是设计专业课程，还应当成为传承陶瓷文化和陶瓷精神的重要途径。

（二）设计教育的导向

教育应以提升人的创造力为核心发展方向，新时期的教育不仅要拓宽学生的认知范围，更要培养学生的创新意识。当今大部分的设计教育发展模式都是朝着这个方向前行，但成效不明显。加强创新思维的培养是实现创新的基础，当前社会发展日新月异，对设计教育的反思变得十分重要。

1. 设计思维创新

在陶瓷艺术设计教育界，存有不同的认知，如张文倩和赵昕认为"在传统陶瓷文化的影响下，文化能对人内在综合艺术素养的提升具有引导性的作用"[9]。李正安通过对国外陶瓷艺术设计教育的阐述，希望通过"借鉴西方高校的陶瓷教育方式，以期望引导中国陶瓷艺术设计教育的人文复兴"[10]。同样持有"西方教育促进陶瓷教育发展"[11]观点的吴秀梅，通过对景德镇陶瓷教育史料进行研究，揭示陶瓷教育发展的基本模式和未来发展规律。此外，有学者认为"将学校式的综合教育与传承式技术教育两种模式共存并进，将会构建出一种科学有序且务实的教育体系"[12]。李砚祖教授以现代陶艺及陶艺教育的问题介入，阐明了现代陶艺教育的现状和不足，进而引起大众对陶瓷教育探索性的反思[13]。除了以上学者的观点之外，还可以从陶瓷产品本身所特有的设计思维属性去进行研究。因为，陶瓷产品既不像纯粹的产品设计那样只关注实用功能，也不像艺术作品那样着重于形式符号的表达。陶瓷产品具有艺术和设计的语意界限模糊化的特质，它既有产品设计的思维模式存于其中，也将艺术化的审美融入其内，不偏不倚的包容性是陶瓷产品的主要展现形式。那么，当前陶瓷产品设计教育过程中，是以解决问题为设计的首要目的，还是应脱离现有设计概念的影响而进行反思性的探索呢？

当下对陶瓷艺术设计教育的引导，如果只是按照现有问题的解决途径去进行设计，是否能帮助学生在快速变化的市场和日新月异的科技革命背景中从容应对？如果引导具有批判性设计创造思维的学生，积极主动地参与市场转换和技术革命的过程，通过主动的自我学习并在学习过程中进行同步的探索，寻找出当前社会需求与科技变革之间的空缺，探索陶瓷艺术设计的变革方式，则能从实质上预测陶瓷艺术设计的发展趋势并进行分析，即养成学生在遇到问题时主动运用实践分析去解决的学习方式。

设计思维模式是动态性发展的。在改革开放前，传统制瓷行业的生产组织、人际关系和消费模式基本上都处于一种稳定的固化结构中，每个环节都掌握在固定的群体手中，空间的阻隔使得信息流通受到限制，大多数从业者的思维模式比较固化。当代传播信息的媒介迅猛发展，社会逐渐显露出信息交流所带来的社会性群体思维的扩散，从而导致人们得以在较大的范围内进行交流，传统固化的社会形态逐渐瓦解。因此，从社会动态发展的过程中可以看到，当前设计思维的

活跃性有赖于社会空间的流动化，并且这种流动正处于一种持续演进的状态。

高校陶瓷艺术设计教育对陶瓷艺术设计的开拓创新，有必要将设计者自身的设计思维脱离于传统设计意识，摆脱现有的对陶瓷艺术设计技术的认知束缚，通过对设计主流意识的解放，从思辨性批判的角度对现有的陶瓷艺术设计现象进行分析。此时，设计者自发性的思维重新认知，将不再依附于对设计即为解决问题的既定假设之中，通过对陶瓷艺术设计现象的再次辨析，寻找出设计现象中内含的产业利益、技术变革、审美重构等因素。若以问题为导向进行思辨性探索，在寻觅解决办法的过程中可能会发现，在设计介入之前，隐藏于问题背后的假设远比原来的问题更容易使人困惑。面对混沌无序的新问题接踵而至的局面，设计者需清晰地意识到，思辨性的设计批判其核心的价值是"需要超越思辨设计，去思辨一切，产出多重的世界观、意识形态和可能性"[14]。因此，对设计思维的目标转移方向应是以设计受众群体的主动性思考为目的，假设陶瓷艺术设计产品若改变了现有的形式与功能，是否还有其他的形式和功能可以供大众选择。

当前陶瓷艺术设计正面临着以科技为主导的社会发展变迁，如果只依靠发展传统技艺的模式，陶瓷产品将会面临巨大的市场价值危机。在社会转变的过程中，需要对陶瓷艺术设计进行观念上的革新，通过以新观念作为产品建构的框架，从而颠覆受众对现在陶瓷艺术设计单一的认知，这种变被动为主动的思维方式，能最大程度上促进人们主动参与对陶瓷产品未来的架构，借助观念革新的推动，将传统技艺转化为大众的现实需要。

对传统陶瓷艺术设计的传承，不能停留在对已有产品样式或技术的模仿上。而应当通过对设计表现语境的抽象、概括、夸张等方法，在现有陶瓷艺术设计产品基础上保持差异性，使受众获取既现实又非现实的想象，最终完成自身对设计产品意义的认识。

2. 创业教育引导

现阶段的创业教育主要集中在宏观和微观研究两个方面。在宏观层面，其一是不同国家之间的创业教育比较和典型案例研究；其二是对本国创业教育生态系统构建的研究。在微观层面，"主要是以创业主体自身影响创业的各个因素展开研究"[15]。创业教育所推动的是创新教育兴起。整体上来看，创意的创新通常会成为创业行为发生的先决条件，创新的驱动力是创业的基础，创业则是创新意识的具象呈现，两者之间存有相互制约又相互促进的关系。创新意识的发展，可将事物未曾挖掘到的潜在价值通过创造主体的技术手段进行转换，从而形成真实的价值，其成果转换的实现途径之一，便是通过创业行为得以实施。创新创业的发展不仅有利于创业者自身的发展，还推动了市场产品的创新和竞争，促进了行业内部的创造，推进了整体社会经济的繁荣发展。

这里所讨论的创新创业教育，主要指陶瓷艺术设计教育与创新创业教育协同发展的教育。创新创业教育的目的不是让学生立即参与创业的活动，而是在于提升学生的创新意识和创造的能力，其教学活动也必须依托多元化的理论与实践互动来完成。特别对于以陶瓷为主要发展产业的地区来说，创新创业的教育俨然成为学生在进入社会后面对各种问题时必不可少的学习环节。通过创新创业教育的引导，强化学生的创新意识、提升创业能力和发展职业素养，推进创新创业教育不应单纯地作为一门课程进行学习，而应将其作为创新的催化剂，融入陶瓷艺术设计专业的其他课程。在积极发展创新创业教育的同时，应当注意到，创新创业的教育模式存有较大的改善发展空间，本研究认为其主要发展方向有以下几点：

第一，摆脱陈旧的教学模式。所谓教学模式的新旧，并不是以存在时间的长短作为评判的依据，而是以学习主体的发展作为重要参照，以适应主体未来发展作为主要教学目的。据田野调查研究，长期以来，部分学校的教育方向偏重于对学术型人才的培养，从而造成了学校的人才培养模式倚重于学术研究方向，常常忽略了发展中的市场对新型实践型人才的需求，因此对创新创业教育课程的重视程度不高，从而导致了现在某些高校的创新创业教育仍以单一化的"填鸭式"教学为主。这样的教学模式会极大地影响到师生对创业行为的理解和创业问题的探讨，制约教师教学水平的提升和教学成效的完整。因此在创新创业教育模式的发展上，应当重视学生主体的参与能动性，以启发、探索、研讨等各学习环节和方式的改进，强化学生对已有专业知识与创新创业知识的综合拓展运用能力，进而建构起创业能力和创新思维。

第二，梳理教育逻辑结构。目前创新创业教育存在结构逻辑不清晰的现象，部分高校时常会忽略创业与地方性政策的依附关系。单纯地套用其他地区或高校现有的创新创业教学模式，将有可能造成本校的创新创业教育逻辑思路的混乱与区域定位的缺失；加上当地的创新创业教育的相关保障机制、配套服务和学校的课程体系内容的拓展如果不能及时跟进，还有可能出现内容框架与实际情况相互矛盾的状况。

第三，协调理论和实践。创新创业的理论和实践需要更为紧密地结合在一起。大部分高校的创新创业教育只专注于理论的研究指导，往往缺失了实践场景的营造。比如要求学生进行虚拟的创业设计训练，对拟定假想的创业活动进行策划，以项目报告作为评判学生创新创业知识能力水平高低的标准，而不注重在创业过程中所可能面对的压力，同时对创业能力的培训也极为匮乏，如此一来就容易造成创新创业知识理论性的空洞。个别的创新创业导师，过于依赖传统教学工具"书本"的作用，虽然有可能将书本上的理论知识讲解得十分透彻，但由于自身缺少对现实中的创业实践性的探索，导致自身的创业实践技能匮乏，难以对学生的创业实践进行有效的指导。大部分的创业教育还带有明显的行政化的特色，不少学校只是开设了这门课程，但是对学科的发展并不重视，也不考虑师生的实际需求，对实际的创业实践产生了不良的影响。

第四，针对陶瓷艺术设计的创新创业教育。陶瓷艺术设计是一门实践性强的专业。设计创新是陶瓷艺术发展的核心原动力，对于陶瓷艺术设计专业来说，开展创新创业教育具有先天的优势。因为，相对于其他专业的学生，陶瓷艺术设计专业的学生具有容易进入市场和操作的特点。首先，陶瓷艺术设计在制作手工类型产品的时候资金投入相对较少，使得创业时面对市场风险的比率也会相对比较小。如普通小规模的手工陶瓷产品生产，只需要一张桌子和一些工具就可以。其次，陶瓷艺术设计容易学以致用。陶瓷艺术设计专业的课程体系具备较强的实用性，在进入创业市场之后，可以拓展出不同的创业途径，如陶瓷展览的海报设计、建筑陶瓷艺术设计、陶瓷首饰设计等。最后，陶瓷艺术设计的原动力本就是创意创新，将本门学科的设计知识学好，便可通过较短时间的实践推出具有市场竞争力的新产品。

因此，基于陶瓷艺术设计专业所开展的创新创业教育，需要依托陶瓷艺术设计专业人才培养的特点，清晰认知陶瓷艺术设计创业的实质。以市场需求为导向，培养学生创新的思维和对市场变化的掌控能力，通过对现有教育模式的深度优化，丰富创新创业教育体系的内容，全面提升大学生创新创业意识和创业实践管理的能力。

（三）教育理念与目标

"艺术教育之根本在于对人感受力的蒙养和创造力的激发。而设计教育则致力于将这种感受和创造转化为一种现实构建，并从中呈现面向未来的知识前景。"[16] 社会的发展离不开设计师创造力的推动，设计师创造力的培养离不开学校教育。社会未来需要的设计人才主要源于艺术设计专业的学生，要通过学校的专业教育，提升设计思维、设计技能和设计方法等。

当前，大部分高校的设计教育理念仍受制于西方包豪斯设计理念，随着当下社会设计需求新形势的迅速变迁，应及时调整设计教育理念。随着全球经济同质化时代的来临，陶瓷艺术设计在推动陶瓷产区经济发展和陶瓷文化传承中的重要作用已逐渐确立，先进的科学技术和信息社会的蓬勃发展，为陶瓷艺术设计创造了新的表现形式并拓展了原有的表达内容。当前的陶瓷艺术设计教育目标的确立，是以人的需求变化、社会环境变化以及技术的工艺变化为主要考虑，设计人才必需是符合社会发展的高素质创新型的综合性人才，设计人才的培育应当把对生活审美品味提升、设计创造力的释放和设计技能的娴熟等作为重要的参照指标。在确立陶瓷艺术设计发展目标的同时，我们也应当重视对相关设计教育理念的更新，"转变观念是改变行为之前最重要的步骤，人的行为改变了才有可能实现对世界的改造"[17]。陶瓷艺术设计教育理念的创新，应当回到陶瓷艺术设计学科发展的背景中去进行研究。

陶瓷艺术设计具有跨学科融合的特点，陶瓷艺术设计的本质是以人为主体，将艺术之美和科技之理融会贯通，以期达到追求造物个性之魂的目的。陶瓷艺术设计与市场对接时，应将市场经济发展趋势作为导向，科学合理地将理论知识融入社会实践。陶瓷艺术设计的教育理念，应当把设计创造能力的训练加入其中，并成为必修的教育内容；注重对学生创新潜能的挖掘引导，加强学生自身文化底蕴的积淀，指引学生将传统的陶瓷文化融入现代文化，以拓宽学生们的知识结构体系。此外，还应该把传统陶瓷文化中的工匠精神，融入陶瓷艺术设计教育。工匠精神不仅是指对专业技能技艺的精益求精，还包括当代陶瓷艺术设计从业者们所需要具备的时代职业精神。工匠精神置入于陶瓷艺术设计将陶瓷艺术设计进行升华，是创造精神与传统人文的结合，是科学技术与大众智慧的结晶，能够潜移默化地改变我们对设计创新的理解。这种境界的升华并不是靠简单的复制和模仿就能达到的，是经济价值和人文价值融合后的综合表现，此时工匠精神所表达的是从业者的创造和坚韧之心。因此，如果缺少了对学生工匠精神的培育，将无法使学生成为切合社会发展的合格从业者，也无法体现出教育是为社会培养所需人才的教育宗旨。所以将已有的工匠精神

融入现代的陶瓷艺术设计教育理念是十分必要的。

可见，陶瓷艺术设计发展需要通过教育的行为践行学校的教育文化核心理念，其核心意义在于将符合时代发展的设计价值观念融入教育实践过程，促进教育意义和价值观念的共同提升，为学校的教育开拓更高层次的发展空间。此外，院校教育理念与目标的确立，更离不开国家的教育战略。故而，应将国家教育方针与本校自身的办学特色和历史传统等要素结合在一起，凝练出本校的核心教育价值。学校的核心价值确立，相当于建构起了本校教育文化理念的框架，如果缺少了核心价值理念，将会让其他的价值理念形同一盘散沙，形成不了逻辑性的整体力量，将难以达到促进教育发展的实质性目的。

三、教育模式与架构

专业教育模式建构的目的是适应当下社会市场发展的需求，有机地将实践和理论结合为统一的整体。陶瓷艺术设计的教育模式核心点在于创新思维的培养，对相应的教育目标和教育体系进行科学合理的改革。

相比其他学科，陶瓷艺术设计具有更强的自主创造性，其表现形式丰富且不易重复，设计主体的创新意识越强，设计价值就越凸显。设计价值包含艺术价值、功能价值、人文价值、技术价值等。艺术设计创意想象发展的源泉就是创新力，这种创新能力，一部分源于学生的天赋，绝大部分需要学校后期的培养。因此，教育模式的规划引导，要注重学生的个性发展，需要通过制定符合学生成长规律的教育模式来激发学生的创造力，其中对个性化模式和交互式模式的深化改革将会起到一定的促进作用。

（一）个性化和交互式的教育模式

大部分高校的陶瓷艺术设计教育，仍是以美术教育模式为基础的拓展，教育观念上对陶瓷工艺的重视程度往往会大于对创新思维的培养，理论教育的比重会大于实践教育的比重。而在现实社会中，陶瓷艺术设计专业毕业的学生在进入实际工作情景时，对其具备的实践能力和创新能力有较高的要求，从而导致实际需求会远远超出普通类美术教育的范畴，陶瓷艺术设计教育模式的探索应从不同的创新角度进行研究。

以教育的多样性而言，囿于各个学科的差异性和区域发展的局限性，教育会呈现出不同的发展个性特征，但这并不是指教育模式的截然不同，而是指教育文化理念的迥异。教育文化理念所具有的个性，并不是天马行空的个性，而是在既定范式之内的个性表达，个性的教育理念影响下的教育模式，不仅会涉及教育内容，还会涉及其深度。比如，可能许多高校都会开设与传统陶瓷文化相关的课程，但是对处于某些特定场域的高校如景德镇的陶瓷高校而言，陶瓷文化会更容易接触和理解，这也就彰显了学校教育模式的个性。

当然，教学模式的个性化不是凭空想象出来的，而是创建个性化教育模式的成果。个性化的教育模式理念来自学校教育者们的协调创新，是对本校的办学实践的总结，也是对不断涌现的新问题进行的持续的总结和突破，更是对传统教育模式的大胆尝试和不断反思。

交互式的教育模式是指多维度下的互动，突破固有的教学理念的局限，通过对已有教学课程的改革和借助信息技术的推动，不断创造新的教学方法。为学生提供自主专研的学习环境，推进学生主动探究学习，以转变常态的填鸭式教学，使课堂从单一的传授式转向师生交互式。

此处的互动模式涵盖了以下几种互动关系：一是参与者相互之间的互动，包括学生与教师、教师与家长等相关人际关系间的互动。二是空间界域的互动，是指高校的历史人文传统和未来发展、校园文化和班级文化等空间之间的关联。三是实践行为的互动，是指教学活动、技术创新、参与市场等实践行为的互助关系。也就是说，学校互动教育模式的产生，并不是依靠个体意愿便可以完成的，需要对学校的历史人文、发展愿景、实践特色等多个方面做出整体系统化的思考，此外互动教育模式的确立还与当前的国家教育方针和学校所处的社会环境息息相关。

在教育实践活动过程中，老师和学生作为重要的参与主体，一方面需要保障教师的基本权益并调动其积极性；另一方面，尊重学生的个性差异，以学生为本，公平公正地对待每个个体，以强调求同存异的教学思维方式，促进学生自我意识和个性的正常发展，注重其内在的精神创造能力和外在的技能实践能力的培育，使学生从一元的发展模式向多元的发展模式转变。

（二）教育模式的制度保障

设计学科作为泊来之物，对于中国当代设计来说，无论形式还是内容都受到外来设计理念的影响。国内设计教育大多是借鉴了外来设计教育的发展模式，从而导致模仿多于创造，设计教学的基本框架和课程设置体系照搬外来设计教育的体系内容，虽然有不少学

者通过留学、访学等形式，将国外当前先进的教学理念引入国内，但从学校的教育理念与发展目标来看，其自身体系的完整性、系统性和创造性，仍未从本质上得以改进。

因此，设计教育理念应加强文化自信的建立，对本土的主体文化资源进行深入研究，将本土的文化认同和文化自信纳入学校教育理念和目标。就陶瓷艺术设计教育来说，依托现有的陶瓷文化资源，增加设计教育中对陶瓷传统进行研究的比重，将优秀的陶瓷文化艺术大师、非物质文化传承人引入课堂，引领学生了解地域性文化资源的魅力。为学生创新思维的训练提供丰富的资源，以提升学生对陶瓷认知的宽度。做到既有精湛的专业技术知识，又有广博的陶瓷文脉做根基，立足于本土陶瓷文化的文化认同，以现代的设计知识理论框架体系、以优秀的文化传统作为创作的源泉，重构知识框架。学生通过对传统陶瓷文化的深入了解，重新获得对设计创新的思维突破，增强对本土文化的认同。同时要带领学生利用课余时间进行社会实践，深入社会和生活进行田野考察，充分利用地域传统文化进行再教育，借用设计专业知识和技能，将本土的文化资源再现，以创造新的文化设计。

（三）教育模式的效果评价

评价体系的作用是鼓励学生以多种方式学习，突破固有学本位的思想束缚，从多个方面拓宽专业的发展路径，串联起学科相关的其他学科体系，以培养学生多元化的适应能力。

教育模式的效果评价主要是指依托于教育实践过程的过程性评价，必须立足于社会现实从实践中寻找出结果，只有脚踏实地地从事教育实践的探索，才能真正建立起符合现代社会发展的科学教育评价标准。深入到现实实践当中，不能忽视实践的作用和意义，不能脱离现实状况存在的基础，对既定的教育评价标准进行反复检验，通过实践检验出符合发展要求的标准范式。

也就是说，教育评价的标准界定必须取决于社会的需求，以满足社会需求作为宗旨，不断从社会实践的回馈中，获取有利于教育评价发展的客观经验。在社会发展同步进行的过程中，教育评价的体系才能跟上时代的发展，才能符合当下社会发展的主旋律，所以必须重视设计教育实践中经验的回馈，并从中总结出新的经验。教育评价还需要参考被评价主体的状态，通过对评价主体的研究和探讨得出对评价主体客观科学的评价。此外，教育评价标准必须参考社会环境对教育的影响，因为教育体系本就是存于社会体系中的一个子系统。

四、余论

创新是促进事物发展的必要条件，任何事物要谋求发展，都必须以创新作为重要基础。现阶段陶瓷艺术设计群体在面对市场观念的改革之际，为了满足大众消费的不同需求，必须具有一定的开拓意识和创新能力。作为设计主体，陶瓷艺术产品的造物者作为大众体验艺术设计价值的引导者，通过将陶瓷艺术设计价值和经济价值进行融合，使自己的艺术设计产品在市场竞争中体现出应有的价值。为此，未来的设计教育应关注以下几点：

第一，创作主体的创新能力价值，还包括对当下陶瓷文化发展趋势的认识、艺术设计的创造和市场销售的传播等相关的创新能力。陶瓷艺术设计主体的创造行为不仅是依赖于主体的个人喜好，更多的是面向消费市场，创造满足各个阶层不同需求的产品，甚至要引导购买者在消费产品的同时认知陶瓷内在的文化价值。当然，设计陶瓷产品的同时，作为创造主体的造物者不应只把销售作为衡量产品好坏的唯一标准，而是需要不断地更新自我的创新意识。单一类型的产品长期销售不利于产品的可持续发展，无法有效地彰显陶瓷艺术设计产品应有的魅力。所以，作为创作主体的造物者，必须通过不断地自我更新，创造出适应时代发展的产品。

第二，陶瓷产品的创造者肩负着传播陶瓷文化的重任，在消费者对陶瓷产品产生兴趣的时候，需要及时进行相关的讲解。如果自身对产品的认识不够宽泛，容易对产品进行狭隘的解释，消费者会觉得产品的内容空泛，无法刺激消费的产生，所以要想激发消费者的购买欲望，需要提升自己的专业水平。

第三，推进陶瓷艺术设计发展的创新，还应借助新生从业青年群体发展的力量。创新文化的发展进程中会因群体的发展而拓展出更多不同的文化特质，从而建构起陶瓷创业青年群体发展的新文化模式。这些新内容将传统陶瓷文化发展的影响与当代发展联系在一起，同时，设计文化创新作为陶瓷文化发展的外部驱动力，推进了陶瓷文化的发展。

毋庸置疑，陶瓷文化创新价值的延展和创新意识的正向发展，对规模日益扩大的陶瓷艺术设计群体发展产生了积极影响，并推进了新时代文化自信及弘扬中国优秀传统文化等策略的践行，亦对弘扬与发展中

国陶瓷文化具有重要的时代意义。

（基金项目：本文为广东省社科基金青年项目"清代海上丝绸之路中外陶瓷工匠文化交流研究"阶段成果，项目批准号为GD21YYS07；校级科研启动项目"当代陶瓷文化创业现象研究"阶段成果，项目批准号为2021SDKYB058）

（河源市社科规划项目"互联网时代微媒技术文化互动场域研究"，项目编号：HYSK22P63）

注释

1. [德]雅斯贝尔斯（Karl Jaspers）：《什么是教育》，邹进译，139页，北京，生活·读书·新知三联书店，1991。
2. 梅贻琦：《大学一解》，载《清华大学学报（自然科学版）》1941（00）：1~12。
3. [德]克劳斯·雷曼（Klaus Lehmann）：《设计教育 教育设计》，赵璐、杜海滨译，15页，南京，江苏凤凰美术出版社，2016。
4. [德]克劳斯·雷曼（Klaus Lehmann）：《设计教育 教育设计》，赵璐、杜海滨译，15页，南京，江苏凤凰美术出版社，2016。
5. [意]埃佐·曼奇尼（Ezio Manzini）：《设计，在人人设计的时代：社会创新设计导论》，钟芳、马瑾译，36页，北京，电子工业出版社，2016。
6. 王茜：《对我国高校艺术设计教育人才培养方式转变的几点思考》，载《南京艺术学院学报（美术与设计版）》2007（3）：122~124。
7. [德]克劳斯·雷曼（Klaus Lehmann）：《设计教育 教育设计》，赵璐、杜海滨译，9页，南京，江苏凤凰美术出版社，2016。
8. 蔡军：《设计教育发展与产业历史关系的思考》，载《装饰》，2007（12）：27~29。
9. 张文婧、赵昕：《试论高等教育中美育功能的挖掘——以传统陶瓷文化为视角》，载《黑龙江高教研究》，2016（10）：154~156。
10. 李正安：《国外陶瓷艺术设计教育之启示》，载《装饰》，2005（10）：82~84。
11. 吴秀梅：《近代景德镇陶瓷艺术教育兴起的必然性》，载《艺术百家》，2017（6）：226~228。
12. 孔铮桢：《沿袭与创新：景德镇近代陶瓷教育研究》，载《陶瓷学报》，2014（5）：535~541。
13. 李砚祖：《中国的现代陶艺及陶艺教育的走向》，载《中国美术馆》，2006（6）：58~60。
14. [英]安东尼·邓恩（Anthony Dunne）、菲奥娜·雷比（Fiona Raby）：《思辨一切：设计、虚构与社会梦想》，张黎译，170页，南京，江苏凤凰出版社，2017。
15. 黄兆信、李炎炎、刘明阳：《中国创业教育研究20年：热点、趋势与演化路径——基于37种教育学CSSCI来源期刊的文献计量分析》，载《教育研究》，2018（1）：64~73。
16. 许平：《设计、教育和创造未来的知识前景——关于新时期设计学科"知识统一性"的思考》，载《艺术教育》，2017（Z6）：45~49。
17. [英]安东尼·邓恩（Anthony Dunne）、菲奥娜·雷比（Fiona Raby）：《思辨一切：设计、虚构与社会梦想》，张黎译，13页，南京，江苏凤凰出版社，2017。

传统收获农事与农具设计研究

张明山　张雪[*]

摘　要：中国传统农事环节中的收获农事至关重要，收获农具的设计需考虑提高农民的收割与存储的效率、降低劳动强度，文章根据收获的先后流程，对传统农事中的采割类农具、运输类农具、仓储类农具等设计进行系统研究，以期探析其中蕴含的杰出的设计特征和思想。传统收获类农具设计体现了民间造物的设计智慧，以低成本、易制作、好使用为准则，解决百姓日常生产和生活中的问题。

关键词：传统农业；造物研究；农具设计

一、采割类农事与农具设计

（一）镰刀

镰刀，俗称割刀，是农村用来收割庄稼或割草的农具。依型制可分为多种，包括锯齿镰、月牙镰、平刃镰、长柄镰、小铲镰等，刀头有直线形和月牙形。镰刀的使用历史悠久，早在一万多年以前，人类还不会种庄稼的时候，就已使用镰刀割取野生的稻、粟、瓜、菜食用，不过那时的镰刀是用石块或兽骨制作的，简称石镰或骨镰。冶铁技术发明后，出现铁镰。镰刀由刀刃和木柄组成，刀刃呈月牙状，有的刀刃上还带有斜细锯齿。平原地区的镰刀较小，刀刃较短，木柄弯曲；高原地区的镰刀较大一些，刀刃细长，弯度较大，木柄较长且直。

本文以江苏盐都民间镰刀为例，全长约45厘米；刀刃宽约20厘米，弯曲呈月牙状；木柄长约30厘米；直径约4.5厘米。农民割麦、割稻时，两脚分开而立，弯腰俯身，左手持稻丛，右手握镰刀，沿着泥面将稻秆从根部割断，再直身将其置于一侧，紧接着割取下一丛。收割下的稻秆被捆成若干小捆，两排水稻割完后，稻秆也被堆成两条平行线。由于镰刀刃弯且长，形成一个内凹弧面，向后拉镰时能够兜住稻秆，符合力学原理，割起稻来效率非常高。

镰刀外形颇具美感，刀身弯弯如嫩月，刀柄曲线修长柔美。久经使用的镰刀，木柄被手磨汗浸，十分温润，握在手中异常舒适。一把好的镰刀，甚至可以当做一件艺术品来欣赏。作为一种古老的农具，镰刀反映了劳动人民的生存意志和审美追求。

（二）推镰

推镰，是可以聚敛禾茎再行收割的农具。明徐光启《农政全书》载："敛禾刃也。如荞麦熟时，子易焦落，故制此具，便于收敛。形如偃月。用木柄长可七尺，首作两股短叉，架以横木，约二尺许，两端各穿小轮圆转，中嵌镰，刃前向。仍左右加以斜杖，谓之蛾眉杖，以聚所劚之物。凡用则执柄就地推去。禾茎既断，上以蛾眉杖约之，乃回手左拥成缚，以离旧地，另作一行。子既不损，又速于刀刈数倍。此推镰体用之效也。"本文图示推镰，是对《农政全书》所载推镰的复原，总长约210厘米，两圆轮间距约60厘米。（图1）

推镰是针对荞麦等作物熟时子粒易落的特点而专门设计的，因推镰横木上架以蛾眉杖，可以聚敛削断的禾茎。其镰刃如偃月，刃口向前。使用时，双手执

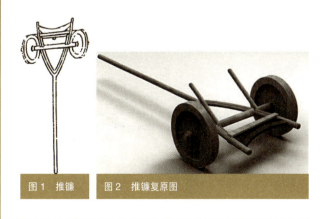

| 图1　推镰 | 图2　推镰复原图 |

[*] 张明山（1983—　），男，汉族，设计学博士，江南大学设计学院副教授，硕士生导师。研究方向：传统器具设计研究、工业设计。
张雪（1988—　），女，汉族，硕士，江南大学《服装学报》编辑部编辑。

柄向前推进割禾茎，禾茎被割断后会倾倒，正好被蛾眉杖接住，操作者再顺手将其往左侧聚拢，放到田地上，使其成行。这样用推镰收割，荞麦等子粒既不掉落，收割效率还比一般镰刀高好几倍。

推镰是直行前进式连续收割，无须像镰刀收割那样一直弯腰一步步挪动，操作者的使用舒适度大为提高。另外，推镰在收割时，还可聚积禾茎，便于捆扎，是当时较为先进的采割农具。不过，推镰收割也有个条件，即只适合于直立禾茎的收割，对于受风雨致倒伏散乱的稻田则无法收割。

在农具机械化后，电动割草机、手推式草坪机等型制其实与推镰比较接近，同样长柄、割杆。只是其刃已换成带有锯齿的圆形刀片，并由柴油动力驱动马达高速旋转带动锯齿刀片高速旋转切割草杆。由此可见，从简单的镰刀向农业机具发展的过程中，推镰起着承上启下的作用。

（三）钹

钹，又称钹镰，是一种长柄、长刃的大型镰刀，主要用于砍切比较杂乱的作物，如牧草或撒播的小麦等。[1] 一般的镰也都可以用来割草，但钹型制较大，宜于在高杆野生植物丛生的地方运用。《农政全书》记载如下："其刃长余二尺，阔可三寸。横插长木柄内，牢以逆楔，农人两手持之，遇草莱，或麦禾等稼，折腰展臂，匝地艿之。柄头仍用掠草杖，以聚所艿之物，使易收束。《太公农器篇》云：春钹草棘。又有唐有钹麦殿。今人亦云艿曰钹。盖体用互名，皆此器也。"本文图示钹是对明代徐光启《农政全书》中记载的钹的复原，木柄长约160厘米，刀刃长约80厘米，刃最宽处约为10厘米。（图3）

钹的制作材料主要是铁和木材，长刃用铁，长柄用木。铁具有一定的硬度和强度，刀刃开封后，也比较锋利，利于砍、割小麦或草类荆棘。木材易于取材，成本低廉，且加工制作方便。钹主要由三部分组成：长刃、木柄和掠草杖。长刃用来割草，木柄用来握持，掠草杖用来固定长刃的同时也能用来掠聚削下的草、麦等，杂草或麦子由于本身的韧性，被压之后会朝长刃反弹，更利于割草。长刃、木柄和掠草杖组成一个三角形，三角形是较稳定的结构，能有效防止长刃的晃动或位移。钹由于其体制较大，工作效率较普通的镰刀要高，能成片地砍割草或小麦。如今，在国内一些地区用的钐镰与其型制比较接近。

（四）麦钐、麦绰和麦笼

麦钐、麦绰和麦笼的造型、结构和使用方式，元代王祯《农书》和明代徐光启《农政全书》也有图文记载，但其图绘和文字描述不够详尽，学者对其图绘文本的精准性也有各自的观点[2]（图5、图6），笔者也对图绘文本存疑。但王祯和徐光启在各自农书中都提到此类农器"中土人皆习用"，即中原地区人们习惯使用麦钐、麦绰和麦笼。故笔者选择中原地区作为田野调查的区域，对此地遗存农器进行调研，从设计角度对其进行分析与研究，以期探究古人对传统农器的造物思想。为了描述与分析的准确和客观，下文将麦钐、麦绰和麦笼三者合称为"麦钐三器"。

从一些方言名称，也可初步判断麦钐三器具有以下特点：①三器一事，联合作业。如河南省安阳市滑县一带将麦钐三器合称为"鸳鸯绰"，鸳鸯指麦笼，绰即麦绰。通常收麦时，麦笼与麦绰如影随形，相伴左右，绰不离笼，笼不离绰。农民用"鸳鸯"一词不仅直白地描述了联合配套使用的特点，也饱含着对农器的热爱。②网状结构，盛装运输。与滑县百姓凝炼配套使用的特点命名不同，河南省平顶山市叶县一带农

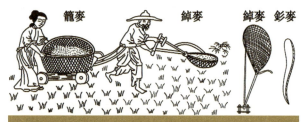

图5 《农政全书》载麦笼、麦绰、麦钐

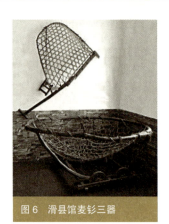

图6 滑县馆麦钐三器

图3 钹

图4 钹复原图

民选取麦笼的造型和功能作为切入点，将"麦笼"称为"网包"。调研中发现的麦笼遗存实物，都是网状绳编半球形，而麦笼又起到盛装谷物的作用，故得此名。③围合切割，人为圆心。如叶县一带将"麦钐"称为"围镰"，是对钐麦方式的描述。因钐麦时，正好以操作者为圆心，手臂和麦钐为半径，会划出一道圆形的弧线，类似围合的过程，故称围镰。而古籍中麦绰的"绰"字，意为拿起、抓取，也形象地表达了割麦的形式和过程；也有地方将"绰"字写为"戳"字。洛阳民间还将麦钐称为"掠子"，不仅描述了割取谷物的动态，也体现了麦钐使用时的进攻性和操作时的危险性。

二、运输类农事与农具设计

粮食收获后，需运送到粮仓集中储藏，运输的工具形式多样，挑具类运输农具有扁担、箩筐、驮具等；车舆类运输农具有牛车、四轮打车、独轮车等；舟船类运输农具有遮洋浅船、浪船、清流船、梢篷船、八橹船等。同时，地域、地理位置不同，交通工具选择和使用也有差异。南方水乡水系发达，多用船；北方平原地势平坦，多用车；沙漠地区干旱少雨，多用骆驼驮运；山区道路崎岖，多用牲畜驮运；短途运输，还可肩挑、背扛。

（一）扁担

相对于车船等大型运输机具，扁担属于小型简便运输农具，其最大特点是成本低廉，造型简洁，重量轻，体积小等，是农村家家户户必备农具。扁担是今名，古代又称为"禾擔"，明代《农政全书》有载："禾擔，负禾具也。其长直五尺五寸，剡扁木为之者谓之软擔，斫圆木为之，谓之樬擔，《集韵》云：樬，音聪。尖头擔也。扁者宜负器与物，圆者宜负薪与禾。《释名》曰：擔，任也，力所胜任也。凡山路崎岖，或水陆相半，舟车莫及之处，如有所负，非擔不可。"扁担的型制多样，截面有圆形或扁形。圆形的担两头削尖，古代称为"樬擔"，便于插入稻草或禾苗束中；扁形的担，担体略为弯曲，古代称为"软擔"，用于挑水担土。

扁担的用材有竹、木，竹制的扁担一般截面为扁形，木质的截面有椭圆形的。无论竹制还是木制，都是利用其材料本身的弹性，张弛有度，达到运输货物的目的。

根据货物种类不同，扁担的造型也有区别。根据明代《农政全书》中的扁担插图和近代扁担造型对比，型制基本相同。以江苏盐都农村一竹制扁担为例，扁担总长约165厘米，与明代记载的"五尺五寸"（约171厘米）比较接近。自从扁担发明使用以来，其长度变化基本较小，这是因为古人在长期使用和总结的过程中悟出扁担太长易断，且挑物中双手无法触碰到挑货物的绳子，不利于稳定、平衡货物；扁担太短，挑物行走时，货物容易碰到小腿，不利于快速行进。竹制扁担两端略窄，中间微宽，两端加工成倒梯形，称为挑头，并在两侧留有倒钩，以挂绳索。挑头长约10厘米，倒钩钩头长约1.5厘米，两侧倒钩底部间的距离约5厘米，此处为扁担最窄处同时也是扁担挂物的功能部位，太窄，挑头易断，太宽，挑头笨拙难看。扁担中部略宽，最宽处约7厘米，适合人手的握持。扁担外侧呈圆弧面，内侧裸露出毛竹的七、八竹节，扁担的加工过程中只是对其做磨光处理，并不剔除竹节，因每个竹节本身都起着支撑竹竿、加固竹竿的作用，如果全部剔除会降低扁担承载能力，而且费时费事。扁担两端相对中间微薄，且向上翘起，这样的型制降低了扁担的硬度，增强了其柔韧度，使得扁担在使用中具有弹性。同时，挑夫肩负扁担行走过程中，扁担会跟着肩膀的起伏，产生振动，当扁担处于平衡状态时，会瞬间悬于空中离开肩膀，这样会减轻对肩膀的压力甚至肩膀有瞬间感到没有任何压力，起到很好的省力作用。[3] 扁担细长的"一"字造型，除了可以用于货物的运输，在劳累时，还可作为板凳休息；遇到野兽攻击、劫匪打劫，还可当作武器进行自卫。

人们在使用扁担时，不自觉地运用了最简单的杠杆原理来挑重物。竹制扁担，整体造型呈一半圆柱体，人们在挑货物时，将扁担半圆形的弧面与肩接触，这样可以减轻扁担对肩部的压力。

以上是以竹制挑货物的扁担为例，下面以木质挑柴火或稻草的扁担加以对比分析。这种扁担通常比挑货物的扁担微长，担体呈圆形且明显偏硬，两端头部削尖，古代称之"樬擔"。因柴火或稻草扎捆后的体积较大，故其长度要比挑货扁担稍长，否则容易磕碰到身体。一般，挑柴火或稻草时无须像货物那样用绳捆后留有绳圈，而是直接将扁担两头插入柴火或稻草捆中，方便省事快捷，故其两端削尖。柴火或稻草体积虽大，但质量轻，故其对扁担的受力承载要求低，所以扁担用木制，且有时弹性差点都没太大不适。

扁担在使用中，将双手解放出来了，在此之前人们搬运货物只能用手拎或肩扛。当手拎货物时，随着质量体积变大时，手臂很难保持平衡，且行走中容易磕碰到身体；当肩扛货物时，一般只能将货物放于肩

膀一侧，货物较大时也不易保持平衡。扁担的使用，使货物分担于身体两侧，并保持舒适距离，可以行走自如，明显提高了运输速度和效率，还加大了运输的载重能力。

挑物时不仅要有力气，还要有一定技巧，这个和推独轮车一样，要调节好肩上的绳索（或担子）到最舒适的位置，才可最省力。新手挑扁担，肩膀可能都会被压出血泡，就是不知道如何调节。肩挑扁担时，身体与货物要保持平衡，扁担上下晃动，发出嘎吱嘎吱的声音，富有韵味悦耳动听，给人带来愉悦的舒适感，给沉重的运输工作带来丝丝乐趣。扁担，一人使用叫"挑"，两人配合称为"抬"。货物太重，一人挑不动时，可以两个人合抬。货物放中间，扁担两端分别置于两人肩上。两人合抬时，要保持步调的一致，挑夫们有时还会喊"一二一、一二一"的号子，以统一步调。

明代晚期资本主义萌芽，商品贸易流通激增，促进了个体买卖的开始和发展。从这个角度分析，扁担在这一过程中起到了重要的运输作用。即使机械化相当普及的今天，扁担仍因其成本低廉，取材方便，使用便捷，功能多样等特点，无论大江南北处处可见其身影。

（二）独轮车

独轮车，在我国使用年代较早，根据史料分析至晚在西汉时期就已经出现独轮车。最早称独轮车为"辇"，后称为"辘车""鹿车"，"独轮车"的叫法直到北宋才出现，如沈括《梦溪笔谈》"柳开，少好任气，大言凌物。应举时，以文章投主司于帘前，几千轴，载以独轮车。"明代宋应星《天工开物》中也有独轮车的文字记载和插图，有用驴拽其前，人行其后的独轮车，也有仅借人力推其后的独轮车。（图7、图8）

独轮车以其"独轮"区别于其他运输车乘，独轮有众多优点，如轻便灵活，方便掉头转弯、变更行驶方向，也许这点现在看来很简单，但在古代，其他车辆如合挂大车即使在平原地带掉头更换方向也非易事，需绕足够大的半径才得以实现，更不要说崎岖山路了；对行驶的道路要求不高，哪怕狭窄的田埂或崎岖的山路，独轮车都可如履平地，而且这种恶劣道路条件，也只有独轮车可做到进退自如。尤其是粮食运输，从稻田、平场将粮食运回家中，难免遇到田间小路，颠簸不平，甚至在山区有羊肠小道，独轮车的作用就突显出来了。

独轮车由车轮、车帮、驮马架、前挡栏、支架、

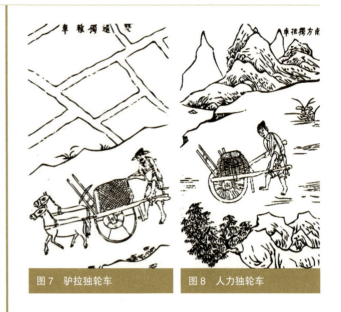

| 图7 驴拉独轮车 | 图8 人力独轮车 |

扶手等构件组成。车轮是独轮车的核心构件，车轮的好坏直接影响独轮车的质量。车轮型制多样，有用整块木板削圆制成，有用多块木板拼接而成，也有用车辋和辐条榫合而成的。车轮是正圆，这样着地面积小，相当于几何学中圆与直线相切，车轮在地面滚动中受到的阻力就小。古人在制作车轮时，根据地区、使用路况的不同，具体细节也有所差异。例如：南方多雨，道路泥泞，设计的车轮相对要薄，这样行驶在泥水地、田埂上，就像刀子刮泥一样，烂泥不会黏附在车轮上；山区的车轮，牙厚上下相同，因为山区道路崎岖，车轮行驶中受到的冲击、磨损较大，如果牙厚上下不等受力不均，插于其中的辐条容易松动，辐条是连接车毂与牙的功能构件，辐条一旦松动，车轮即会散架。通常在制作独轮车时，车辆预设的载重越大，车轮牙板就越宽，最大载重的车轮直接用实心车轮，即无轮牙和轮辐。这点从《天工开物》插图可得到佐证，驴拉其前人推其后的双缱独轮车车轮牙宽较宽，而凭人力的南方独轮推车的轮牙明显较窄。按照《说文》"有辐曰轮，无辐曰辁"的解释，这种实心车轮不应该称"轮"，而称为"辁"。

独轮车的操作，是双手扶着车扶手，肩上横跨一麻绳，麻绳两端分别系在两扶手的顶端，麻绳的作用是将车载货物的一部分重量分担到肩部，既减轻双臂提车的压力，又将双手尽量解放出来，专门用于控制独轮车的前行方向。行驶前将麻绳长度调节好。麻绳太短，车载货物重量压得肩部太重，不宜长时间运输；麻绳太长，起不到分担手臂压力的作用。麻绳跨于肩部，人腰微弯，此时双手刚好握持独轮车的扶手，这样麻绳长度才算刚好合适。此时，货物重量的大部

分压在了车轮上,小部分压在肩部和手臂,人推车前行才相对轻松。

独轮的用料以木材、麻绳、皮革等为主,用木最多,通体几乎全是木料。做车的木材以槐木、枣木、檀木、榆木最好。车轮是独轮车的关键构件,而车轴又是车轮的关键所在。因车轴在行驶中周而复始地旋转,易摩擦过程中发热磨损,故选用耐热质硬的枣木、槐木最为合适。其他构件用木,就没这么讲究,各种硬木都可使用。

独轮车功能设计合理,承载性较好,货物分放在独轮两侧的车帮上,中间用驮马架与车轮隔开,车前用挡栏拦住货物前倾,外围用麻绳捆绑好,货物即可牢固地固定于独轮车上。本身敞开式的独轮车,分别利用车帮、驮马架、前挡栏构成了三面交叉的稳定空间,外围用麻绳捆绑,这种半封闭的空间设置可以根据货物大小自行调节捆绑麻绳长短,方便实用。在独轮车的两扶手近车轮部位,分别安装两个竖直的短木做撑脚,两个撑脚和车轮组成三个支点立于地面,这样方便装货,且卸货后,独轮车不倾倒。车轮轮牙是易磨损构件,其直接与地面接触,反复摩擦,为了保护轮牙往往在牙外侧包裹一层皮革,用废则弃换上新的,这既可以起到保护轮牙的作用,在坎坷路况下,还可起到减震效果。[4]发展到后期,也有用铁皮、铁箍固定在轮牙外侧的。

独轮车适合那些不习惯长期骑马的农户,他们常租借或雇用独轮车运输粮食。涉及远距离运输,车帮上还可架设半圆形的席棚以遮风挡雨或供人休息。车上载货坐人,必须分列独轮两侧才可保持平衡,否则会偏向一侧。北方前有驴拉,后有人推的独轮车载重二三百公斤,适合长途运输,距离可达数千里;南方仅凭一人之力推行,未借助畜力的独轮车,载重也可达百公斤,最远运输行程达百里。

(三)四轮大车

四轮大车是我国古代重要的人货两装的交通运输工具,始于商周时期的北方地区,一直延用到20世纪中叶。四轮车最初用于战争属于战车,发展到明代,两军作战除了步兵,南方水战多用船,北方与游牧民族作战多用战马,故四轮大车成为运载货物的运输用车,但是其基本构造与战车应该是相同的。四轮大车与独轮车、双轮车相比,其运载更加平稳,载重量更大,可载货达千斤。

四轮大车主要构件有车轮、车舆、挽具、车轴、车横(图9)等。大车的车轮同样是其最主要的功能构件,其型制与工艺制造与独轮车无异,故这里不再赘述。大车和独轮车一样都没有辕,车舆也无盖,这明显区别于之前的战车或帝王车乘。车舆即车厢,一般呈矩形,前后左右互相对称,保证了大车的平稳、轻重均衡、高低相称,且有车舆前后不加以区分,在大车需掉头反向行驶时,直接卸下挽具,掉头重新牵引即可。一般车厢上无顶棚,前面、左边和右边有围栏,后面开门或敞开式,人从此处上车或装卸货物。两边围栏可靠身体,人也可以分坐在两侧横档上。从空间角度分析,大车盛物空间相对独轮车更加规整、平稳,所以,更适合装运量多、大型、较重货物。但是,四轮大车对路况要求相对要高,遇到河流要停,遇到山要停,遇到狭窄小道也要停。在地势较为平坦的北方平原地区,大车可到达几百里的距离,尤其是古代以水路运输为主时,在北方水网不发达的地区,大车起到了很好的运输作用。这也是四轮大车在北方多见,而南方水网发达,多见大船的原因。

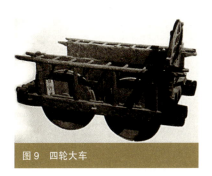

图9 四轮大车

四轮大车设计的载重轻者七八百斤,重者达一两吨,故其畜力牵引驴马牛等数量少则一两匹,多则十匹、十二匹,除非仅有一匹时是单数,其他必定是双数匹挂。因有多批骡马牵引时,会分成左右两组,将靷也分成两组,前端分别系于马颈,后端归拢成两组,分别固定于车衡两端。如牵引骡马非一匹,且为单数就无法做到左右马力均衡,大车行驶中会不够平稳,尤其是快速行驶时容易翻车。大车行进速度很慢,通常牵引的畜力选择牛更佳,因牛与马相比更加稳健,气力更大,耐力也好。靷,一般是用麻编成的绳或牛皮制成的皮索。大车型制较大,从牵引骡马数量也可想象。现藏于徐州民俗博物馆的四轮大车实物,民国时期制造,车体总长约216厘米,总高93厘米,总宽139厘米,轮径78.3厘米,重量达七八百斤以上。[5]如此大型制的车乘,在运粮途中遇有狭窄、弯道多者,常在牛颈上系一巨铃,称为"报君知",提醒迎面驶来

的大车或马匹。

大车在不用时，还可拆散收藏，非常方便。如《天工开物》载"凡大车脱时，则诸物星散收藏。驾则先上两轴，然后以次间架。凡轵、衡、轸、軏，皆从轴上受基也。"但大车也有两个缺点：首先，无刹车制动装置，制动不便。下坡时特别是遇到比较陡的坡，要特别小心，如果有多匹骡马牵引，需选一匹最为壮硕者，调到大车后面竭力拽住大车，使车慢行下滑；如果只有一匹骡马，车夫需到车后拉住车尾，使其慢行。其次，四轮固定无转向轮，转向不便。大车转向存在问题，在行进中只有转大直径弯子，且需在后轮下面垫楔子或用木棍撬起，才可转向，因此，在狭窄路段无法转向。

大车的用料以木材为主，与独轮车相似，铁料为辅，尤其是在关键的卯榫构件连接处，会用铁钉等加固，在扶手或木料露头等常与货物接触的部位用铁皮包裹，这些都是为了提高大车的耐久性，延长使用年限。四轮大车的结构设计合理，其支持的支架分别从前后两横轴上架起纵梁，梁上架设车厢用以盛物。无论装货卸货时，车厢平整如房屋的地面一样，踏实可靠。而独轮车、双轮车在装卸货物时，要以短木撑于车前，才可使车不倾倒。

根据上文，对不同类型运输工具的动力、载重、单片最远行程做了对比统计，见表1。

表1 不同类型运输工具动力、载重、行程对比

运输工具	动力	载重	单片最远行程
扁担	人力	约150斤	十里
独轮车（仅凭人力推）	人力	约250斤（两石）	百里
独轮车（驴拉前人推后）	人力和畜力（驴、马）	约500斤（四五石）	千里
四轮大车	畜力（牛、马）	约5000斤（五十石）	不限

三、仓储类农事与农具设计

（一）稻折

稻折，又称苫、篅，用于盛谷物，明徐光启《农政全书》载："北方以荆柳，或蒿卉，制为圆样；南方判竹、编草，或用蓬蒢空洞作围。"储藏大量物资的建筑物，叫作仓，如谷仓、盐仓、货仓等，一般不能移

图10 稻折　　图11 稻折储粮示意图

动，且自建造后仓储量已定。稻折与仓有类似储藏功能，但其大小、储藏地点、仓储量不固定。本文图示稻折收集于江苏盐都，总长约为1400厘米，宽约15厘米。（图10、图11）

稻折由芦苇秆压扁后编织而成，根据芦苇秆粗细不同，可以编织出大小不同的稻折。稻折的使用方式是首尾相连立于地面，围成一个圆形空洞，用以储藏稻谷。根据稻谷的多少、周围空间的情况、放于室内还是室外等因素，稻折可以螺旋叠围成直径大小不同的粮囤。如果，没有装填粮食，稻折只能折叠围起一两圈，就会落地。但是，在装填粮食时，由于粮食自身的重力作用，不断往下落，反而将稻折绷得紧紧的，同时折高的稻折又借助粮食的支持不至回落。如此循环，稻折可以叠到很高。如果，稻谷太多，一条稻折不够，还可以将多条稻折连接起来使用。稻折一圈一圈叠高时，只需要将最底层的一圈稻折连接处用绳系好即可。

稻折围起的是一个简易的仓储空间，所用工具只是一条稻折和一根绳子。稻折不用时，可以卷起，节省空间，又便于存放。通常，一条稻折的长度为10~20米，闲置卷起时的直径在50~80厘米，正适合人搬运。稻折由于其粗放、简约，一般只用于围储稻谷、小麦等精加工前的粮食或糠秕等杂物。

收割的季节，农民把打下的稻谷堆好，用稻折一圈圈框起来，以防雨淋。随着科技的发展，新材料的出现，现在农民大都已用上铝制的仓储工具，既防潮、又防鼠。但在一些临时性、数量较少的物资储备时，稻折以其轻便、易搭建、成本低等优势，仍为百姓所使用。

（二）筊

筊，晾晒、临时悬挂谷物的架子（图12）。明徐光启《农政全书》载："筊，架也。今湖湘间，收禾并用筊架悬之。以竹木构如屋状。若麦若稻等稼，获而开之。悉倒其穗，挍于其上。久雨之际，比于积垛，不至郁汁浥。江南上雨下水，用此甚宜。北方或遇霖潦，亦可仿此。庶得种粮，胜于全废。今特载之，翼

南北通用。"通过此文可清晰了解明代筤在湖南民间非常常见。制作材料以竹木为主，架起之后形状如屋脊。使用方式是当麦子或稻谷等庄稼收获之后，捆成一束一束的，顺序倒悬于筤上。此架的好处在于当遇久雨未晴时，雨水容易流出，不会积于麦垛或稻垛，防止窝坏了。徐光启认为北方虽然雨少，但也有必要推广筤。

通过分析，筤与当今西南地区仍然使用的青稞架极为相似，无论从其造型，还是功能、材料、结构等，可能青稞架即是筤的发展和延续。青稞架是用来挂青稞，晾晒麦子、干草的木架，多用于以青稞为主食的少数民族地区，主要分布在我国西藏、四川、甘肃、云南等地。青稞架由木、竹制成，木多为红松，不易腐烂。木架一般用三根立柱，上部凿孔，下部埋入土中，再用三根斜木支撑，横排竹竿从立柱孔中穿过，形成条格。立柱顶部削尖，能使雨水快速下流，有效防止积雪和雪水融化造成木头腐蚀，从而延长青稞架的使用寿命。本文图示青稞架取自云南省迪庆藏族自治州中甸县，照片资料来源于《中国民间美术全集·器用篇·工具卷》。木架立柱长约500厘米，孔间距为18厘米，斜木长约630厘米，竹竿长约570厘米，立柱间距约为200厘米。（图13）

青稞收割后，需要风干两个月左右再储存。先把收割下来的青稞捆成小捆，一般三把青稞为一捆，然后将捆好的青稞一层一层垒起来，青稞穗朝同一边整齐地堆好。青稞上架时，要由三人共同完成作业：一人负责将捆好的青稞往架上扔；一人在中间传递，负责接住扔上来的青稞捆传给架上架青稞的人；第三个人在架上架青稞。因为晾晒青稞对日照和风干的要求很高，所以青稞架大多是以坐西向东的方向一字形排开的。

青稞架是藏区田间最常见的景物之一，因为藏区土地潮湿但日晒充分，所以才有了青稞架的诞生。实际上就相当于将地面晒谷场转移到空中，因地制宜节约了土地，也更科学、更合理，是藏族人民崇尚自然和聪明才智的表现。

（基金项目：本文为国家社科基金艺术学一般项目"技术文化视域下的江南农耕手作工具设计研究"阶段成果，项目批准号为22BG108）

注释

1. 陈艳静：《王祯农书·农器图谱》古农具词研究，硕士学位论文，青海师范大学，2011。
2. 关于《农政全书》载绰麦图，著名农史学专家缪启愉、缪桂龙在《东鲁王氏农书译注》中认为："麦绰上面和左面画着三条的双线条，其中上面两条都是绳子（最上一条画成曲线，没有画好），缚在麦绰上用以擎住麦绰保持平稳，最下一条是木柄。麦绰下口的双线条应是钐刀，它装在木柄的首段，也没有画出钐形。"
3. 梁盛平：《赣南客家传统民具设计研究》，博士学位论文，南京艺术学院，2010。
4. 王琥主编，何晓佑、李立新、夏燕靖副主编：《中国传统器具设计研究（首卷）》，262~276页，南京，江苏美术出版社，凤凰出版社，2004。
5. 王琥主编，何晓佑、李立新、夏燕靖副主编：《中国传统器具设计研究卷二》，251~264页，南京，江苏美术出版社，2006。

图12 筤

图13 青稞架

印象派与科学

文 / 迈耶·夏皮罗
译 / 沈语冰*

摘　要：本文选自著名艺术史家夏皮罗《印象派：反思与感知》（Meyer Schapiro, *Impressionism: Reflections and Perceptions*, New York: George Braziller, 1997），对印象派绘画与科学之间的关系做了全面而系统的论述。

关键词：印象派；科学；夏皮罗

印象派与其所处时代的科学之间的关系，对观念史和艺术鉴赏来讲都是非常有趣的话题。众所周知，印象派绘画最初出现时，经常被描写为不忠实于自然，被解释成艺术家的眼疾所致。在回答这类批评时，印象派画家的朋友、小说家和文艺批评家爱德蒙·杜汉蒂（Edmond Duranty），断言他们画作的色彩满足了最精确的物理学家的验证需求，而他们的创新则与同时代科学中的进展相平行。不久以后，在为印象派辩护时，诗人于勒·拉福格（Jules Laforgue）不仅宣布了他们的作品是科学的，而且还宣布印象派的用色与人类色彩感觉演化中先进的感受力相适应。[1] 拉福格通晓眼科医生雨果·马格南（Hugo Magnus）的论点（他的论点在19世纪七八十年代非常热门），即人类的色彩感知从早期状态开始一直有一个历史演化过程。在早期状态，即在荷马史诗里，有证据表明只有四到五种色彩得到了记录——据他所说。根据这个错误的理论，我们对色彩的细微辨别能力在最近的两个世纪里得到了提升。

在对上述辩护的答复中，批评家们认为印象派不是真正的艺术，恰恰因为它是一种科学——而科学与艺术，正如诗人马拉美（Stéphane Mallamé）所说，"乃是敌对的官能"（尽管他是他同伴的艺术家们的欣赏者和热情的追随者，也没有从这个角度来批评印象

* 迈耶·夏皮罗（Meyer Schapiro, 1904—1996），曾为哥伦比亚大学校级教授，艺术史学科最杰出的人物之一。
沈语冰（1965— ），复旦大学特聘教授，文艺学博士。研究方向：西方现代美学、现当代艺术史和批评史。

派）。这两个领域所代表的东西，被认为是相互排斥的。科学需要严格的推理；它是技术进步的来源，并支持对既定社会的乐观态度，而艺术家们则更看重感情和个性，对晚近的进步信仰持更为严厉的批评态度。因此，从原则上讲，科学与艺术经常被认为是彼此对立的，尽管两者在某种罕见的人格中或许可以调和。

在先进画家的圈子里，诗人夏尔·克罗（Charles Cros），1868年《绿色时间》（"L'Heure verte"）一诗的作者，被认为就是这样一个人。他的诗富有印象派特质。[2] 克罗还因为留声机的发明者、论彩色摄影以及与遥远星球的交流的回忆录作者而受人敬仰。维里埃·德里勒-亚当（Villiers de L'Isle-Adam）在其1886年发表的科学-哲学小说《未来的夏娃》（*L'Eve future*）里将克罗当作托马斯·爱迪生的原型。维里埃写道，爱迪生早已成为一个神话，他又属于人类，因此可以成为一部小说的主题。[3] 维里埃以克罗为原型，将爱迪生描写为拥有科学与艺术两方面的天赋，这些天赋是"先天的素质、不同的运用、神秘的孪生子"（*aptitudes congénères, applications différentes, mystérieux jumeaux*）。在一个艺术与科学似乎彼此敌对的世界，它们的融合或调和就成了一种奇特之物——一种神秘。

从另一个角度看，19世纪80年代的画家，如修拉和西涅克，却是科学的仰慕者，他们反对印象派恰恰因为印象派还不够科学。他们旨在通过对光学规律和色彩知觉更为严格的观察，使艺术赶上科学的步伐。

这些相互对立的观点延续到了20世纪，那些放弃了自然主义再现的艺术家们贬低印象派绘画，将它们视为某种旨在描绘可见世界的忠实图像——某种彩色相片——的误导性艺术。与某些学院派画家一样，印象派画家们曾经利用照片作为图画制作的辅助。不过他们并没有将黑白照片当作严格的模板；它只暗示了取景、构图的可能性，或者使他们回想起一个他们确实见过、吸引了他们将其视为一个可以入画的主题的现场。与人们广泛认可的观点相反，经常接受采访的

印象派画家从未宣布过他们的目标是科学的。至少在 1886 年前（即使到了 1886 年也只限于很次要的方式）他们很少关心科学家们关于色彩和光的理论。但是，在他们极富创新的画作里，确实存在着一些富有挑战性的特征，使得人们提出了印象派与科学的关系问题。

到 1875 年，印象派画家引入了一种在一定范围和亮度中用色的方法，可以被适当地称为光谱色。它不再像在以往的艺术中那样，由棕色、灰色或单一的色相为主导，给人一种整体性调子的感觉，而是经常展示一定幅度的光谱色，就像彩虹那种纯粹而又明亮的效果。而且，在印象派画家世界的现象中，存在着一种轻似薄膜的东西，也与光谱类似。在色彩科学里，光谱是一条色相的条带，与任何特定的对象都不同。像彩虹之类（以及薄膜或水面的彩虹色）的折射现象是以如此偶然、令人惊讶的效果出现在大自然中，因此科学家们将光谱当作一种实验室里的人造物加以研究。由于印象派画家也分解对象——让它们显得模糊，经常不可辨识，用丰富的色彩嬉戏（在这些色彩紧密的连续中拥有某种光谱现象）代替清晰的对象——他们的色彩便暗示了对光与色的某种科学模式的依赖。

在莫奈和雷诺阿的油画中，色彩的范围偏离了他们所再现的对象。将他们的努力与前一代的先进现实主义艺术家，如库尔贝的作品（他也时不时地画一些明亮阳光下的风景）加以比较，我们就能认识到印象派画家使其风景光谱化的强有力的冲动；在这样做时，他们令人想起伊萨克·牛顿的棱镜实验。

印象派艺术的一个特征经常被认为是科学观察的结果，那就是运用高光的蓝色阴影，特别是在雪景中，因为在晴朗的蓝天下，雪景中的阴影显得更为明显。以往的画家显然已注意到阴影中令人惊讶的色彩，但是他们并没有把它们运用到画布中。一个十分敏感的心理学家威廉·詹姆斯（William James）曾经写道，阴影是棕色的；我们可以理解为什么，因为他曾是画家威廉·莫里斯·亨特（William Morris Hunt）的学生，后者曾教导过他用那种方式作画，从而为詹姆斯确立了终生不渝的信念。

蓝色的阴影早就被观察到了，但从来没有出现在绘画中。⁴ 这种令人震惊的有色阴影在印象派艺术中十分频繁地出现。新画家们相信，阴影不是单纯的光线缺失，而是一个带有特殊色彩的幽暗区域，人们可以通过对明亮与幽暗色调之间的亮度交替的某种调节，在绘画中画出接近的效果——例如，通过比以往的艺术更明亮的调子来刻画那些阴影部位。倒过来，这会比传统的明暗对比，产生明亮日光的一种更加令人信

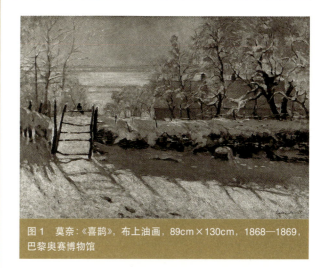

图 1　莫奈：《喜鹊》，布上油画，89cm×130cm，1868—1869，巴黎奥赛博物馆

服的品质，一种主导明度的更为强有力的效果。莫奈的画作《喜鹊》（*Magpie*）（参见图 1）中的蓝色阴影，与屋顶的蓝色固有色类似，成为一个更大色调范围中的元素；在这个色调范围内，阴影、关系色和固有色——全都是蓝色，全都是某种颗粒状的物质——和谐共振。

对印象派与当时科学亲近性的观念来说非常重要的另一个特征，是所谓的同时对比色（simultaneous contrast）的观念。这一概念在阴影的色彩处理中也扮演了一定的角色，但从原则上讲不同于这种色彩处理；因为这种色彩处理既依赖于对比，也依赖于反射光。在一幅印象派画家所画的明亮日光下的灰色石头的油画里，那种灰带有某种黄色的调子，而这种黄色的调子则在其相邻部位引发一种蓝色和紫色的现象。与邻近对象固有色中的感觉相应，天空和海水的蓝色则会在其邻近部位造成黄色和橙色的调子。我们通常认为的一个对象典型的或通常的色彩，得到了许多精致、难于把握、被诱发的对比色的修正；印象派很快就意识到这一点，经常是系统地把它们运用到画作中。

这种方法还包括对分色（divided color）的运用。在再现一种相对复杂的固有色时，画家们不再通过在调色板上将恰当的有色颜料加以混合来匹配色彩，而是将富有明显对比的色彩调子的颜料直接画到画布上，他们假定观众会在感知中通过光线自动合成图像。人们相信，这样一种合成会比在调色板上预先混合好色相，产生更纯、更强，有时候也更为细腻的调子，而且更加忠实于视觉经验。

最后，人们也观察到，在一幅印象派绘画里，通过许多有色的小笔触建构起来的画面，对应于人们的各种感官，还会引发新的感觉效果（也许在视网膜

上，也许在神经中枢，科学家们尚无定论），整体获得了一种原子式的表象。它似乎不是由已知对象的相似性构成，而是由小块色彩的任意元素构成，那些单元闪烁着、震颤着，赋予画布一种在永恒互动和嬉戏的效果。[5]这种现象让观众想到由19世纪的物理学家们所构造的物理世界。19世纪六七十年代物理学家们广泛讨论过原子论。实体和物质的概念长期以来被哲学家们质疑为一种形而上学的虚构，被认为是无用的，人们代之以讨论力、场和形式。那时物理学的微观世界也被认为是粒子里的聚合——分子和原子——以不停的速度运动，带有随机性，最好由新的统计概念和模型来加以描述。政治家乔治·克列孟梭（George Clemenceau）在一本关于其友莫奈的书里用物理学家的术语"布朗运动"来形容印象派绘画。[6]

与当时科学的这种比较有效吗？在何种程度上它们可以由画家们对科学家们的依赖来得到证明？在新艺术与科学之间真的存在那样的关系吗？印象派的实践真的忠实于科学家们的概念吗？为了回答这些问题，我们必须认识到，自14世纪以来，除了少数停滞，西方画家总是忙于以一种实验、探索的精神来解决再现问题。艺术家们对大自然现象及其形式、色彩做出了新的观察，也发明了复杂方法来更为充分地再现他们所画主体的那些可见的方面。

印象派似乎是一种由拥有大自然知识的艺术家所推进的事业，他们参照那个悠久的再现历史，把它视为一个进化的、不断积累的过程。然而，在印象派关于大自然的知识（我们眼下不再考虑其出处）与文艺复兴时期的画家们所获得的知识之间，有一个重要的差别。后者主要关注令解剖学家、几何学家、动物学家和植物学家感兴趣的被感知的结构或形式。他们希望创造可见世界的一种再现方式，这个世界既吻合日常经验中的视觉图像，又可以得到人为的控制。通过在观看对象和画作，以及在选择一个视角和观众与画面之间的距离的几条投射法则和限定条件，人们就可以从数学上来确定这一投射体系中对象的相对大小和透视短缩。[7]

文艺复兴时期的画家们追随着浮雕雕刻家们的创新，他们是发展几何透视并将它以数学的精确性加以系统化的先锋。更进一步，为了连贯地和充分地再现人物形象，他们不得不更为精确地观察人的身体；为了在叙事画和雕塑中以更为巧妙的技术来捕捉运动中的人体，他们还研究骨骼与肌肉的结构、运动的力学，以便依靠对这些结构、一个自我调节的系统的原理、平衡规律的理解，他们可以在纸上或画布上预见到一个身体看上去将是怎样的，这个身体从不同的角度看、运动或静止时，会呈现什么样的形式。透视和解剖乃是画家们孵化并以独立研究的精神加以发展的科学领域，把它们视为画家工作的一部分。他们不仅阅读解剖和数学的著作，而且还创作了这类著作。解剖和透视科学中有许多应当归功于艺术家们的研究。

这些科学对艺术家来说还拥有一种美学意义，因为画作加框平面中的透视本身乃是一种归序原理。在其数学关系中，这一原理提供了建立在事先提出的一些简单规则之上的融贯形式体系的模型。同样地，以刚才描述过的那种方法加以研究的人体，则成为和谐的一种模型。人体被认知为一种理想的整体，提供了各个部位的一种优美和谐、一个相互依存的形式和分节连属的系统。人体及其各个部分可以为那些睿智的艺术家们提供统御作为一个整体的画作之秩序的模板，既可以适用于各种人类形象，也可以适用于动物形式、建筑或风景的场景和元素。对人类形象的兴趣伴随着对生活中的身体的精确测量，伴随着建构一个符合比例的以及优雅融贯姿势的理想系统。此外，艺术家们还研究岩石和云层的形式，建立一种经验主义的自然史，把它们运用于其艺术创作。[8]他们还发展了考古学，以便学习希腊人和罗马人是如何穿着打扮，他们的环境都有些什么样的东西，这样他们就能够制作有关古典对象可信和连贯的图画，以满足那些博学心灵的需要。文艺复兴时期的艺术家们并没有放弃其艺术目的，却被导向更为精确的观察、对某些领域更为系统化的研究（在另一些领域里却不然），将这些当作绘画和雕塑方法的一部分。

在19世纪，新画家们对大自然的反应，并没有如此关联于描写人体结构和运动，或是为透视再现提供数学规则的科学。印象派感兴趣的是事物从特殊的光线下看是什么样子的，光线是如何彼此影响的，色彩又是如何相互作用的，大气是如何改变固有色的，色彩是如何从大气中显现的，相邻区域的光亮又是如何改变区域的边界及其固有色的。他们还关心以下事务：某些色彩的相对透明度，以及其他色彩的不透明性或身体现象。这类光学知识早在文艺复兴时期和18世纪已经开始出现，但是只有在19世纪和20世纪才成为系统探索的领域。

印象派画家乃是对色彩、光线和形状作现象学研究的先驱者。在他们的作品里，他们已经预告了20世纪才观察到的现象，特别是德国心理学家们称之为色彩的显像模态（*Erscheinungsweise der Farben*）的东西。印象派从色彩和光线的这些特征中学到的东西，并不是以正式的陈述形式写下来的，也不是在可控的

实验条件下所进行的思考；它们只是一种富有实用精神的经验观察，根据的是艺术家关于这些观察是如何影响他们的绘画，如何满足他们在绘画中实现其美学目标的某种模糊却又确实可感的理念。然而，19 世纪那些探索生理和心理光学的科学家们，对画家们的作品极为痴迷。经典著作《论生理光学》(*Treatise on Physiological Optics*)（1867）一书的作者赫尔曼·冯·亥姆霍茨（Hermann von Helmhotz）曾发表过一个演讲《光学与绘画》("Optics and Painting")，他在其中不仅显示了生理光学的新科学可能为艺术带来什么，而且还显示了在这一领域工作的科学研究者们可能从画家那里学到什么。对亥姆霍茨来说，绘画乃是一个独立的实验领域，某些生理学和心理学的理论可以从中得到测试。这也是德国物理学和生理学家恩斯特·布吕克（Ernst Brücke）、亥姆霍茨的朋友和合作者的态度。此人是一位奥地利学院派画家的儿子，也是弗洛伊德（Freud）的老师。

布吕克为艺术家们写了一篇论色彩的论文，并与亥姆霍茨合作撰写了一本论美术的科学理论的书，论述的是透视和色彩问题。在 20 世纪，德国心理学家卡尔·彪勒（Karl Bühler）、约翰内斯·冯·阿莱什（Johannes von Allesh），[9] 与大卫·卡茨（David Katz），在论述色彩经验以及对象中固有色的常项，在论述与对象的表面特征相关的色彩的显像模态时，向画家们的微妙观察表达了敬意。而且，他们在确认他们自己的观察和解释时，频繁地参考艺术。他们表明了，人们如何可能从他们的理论中推导出，当你试图在特定条件下在画布上复制一个现象时将会发生什么。

事实上，远在我们自己的时代之前，画家们早已影响了物理学家和生理光学家们。画家们认为红黄蓝是三原色这一人们再熟悉不过的事实，促使科学家们，包括牛顿，在对色彩知觉的生理研究中，甚至在物理描述中，将它们当作原色。然而，牛顿却在整个光谱中拈出七色，因为这与八度音阶中的七音类似，他曾用一个图表说明这一类似之处。在很长一段时间内，科学家们都无法接受托马斯·杨（Thomas Young）的观点，也无法接受亥姆霍茨的观点（他复活了杨的观点），即红、绿、紫对生理学来说是原色；因为这一观点与艺术家们的理论和实践不符。艺术学校教导学生，红黄蓝才是真正的原色。尽管有杨的观点存在，苏格兰物理学家大卫·布鲁斯特爵士（Sir David Brewster）却坚持红黄蓝为原色，他还引用画家们的实践作为论据。[10] 绘画传统对科学的影响更为深远，但与眼下的主题无关，此处不赘。

印象派画家与知觉研究的关联，使他们远离了文艺复兴绘画的严格的轮廓线以及小心翼翼建构的透视。正如前面已经说过的，印象派模糊了人们习以为常的对象的轮廓，令它们彼此融合，让它们沉浸在大气中，在光线下显得支离破碎（见图 2）。用光线和大气主导下的变幻莫测、变动不居的形式，取代封闭、不变的形式，乃是印象派艺术的一个本质特征。那些形式不是固有的，也不是固定的，而是弥漫在作为一个整体的画面之中。

就像前面已经讨论过的，印象派画家喜爱那些与普遍运用的笔触相一致的色彩和赋色的方法，这种笔触被认为是感觉或印象的对等物。这种方法的一个结果是对传统透视的放弃。一幅遵循严格透视的画作，要求在画布表面有一种轮廓的基本建构，一种最终交汇的线条的图式，带有消失点和清晰的地平线。不遵循这种严格的透视，并不意味着印象派没有意识到依据透视法的交汇线和渐小的规律。他们的工作方法

图 2　莫奈：《鲁昂大教堂，立面（日落），金色和蓝色的和谐》，布上油画，100cm×65cm，1892-1894，马莫坦莫奈博物馆

"直接画法"(alla prima),亦即不是在事先预备好的素描上完成一幅油画,使得从一种透视框架开始作画变得不可能。作为一个体系的透视并不是某种我们感知到的东西,就像我们感知色彩一样。对注重实践的画家来说,透视乃是一种理论建构,一种事先考量,而印象派并不是预先制作草图的。他们对一个巨大复杂整体的即时印象做出反应,为了捕捉这种整体,他们寻求一种即时的、强烈的形象,强有力地强化每一个被选中的主题、其大气和生命,以及艺术家的视角背后他们所珍视的那些品质的特征。

在莫奈所画的火车站的油画里(见图3),任何想要确定消失点的努力,都会因为模糊的距离、烟雾和蒸汽,以及强插在我们与远处景物之间的火车头而失败。但是即使有可能将我们导向消失点的直线,也没有产生连贯的透视模式。带有各种不同光影的煤气灯,也与一个处于确定视平线的观众的固定视角不相匹配。印象派画家经常即兴创作,基于对景物的直接感知,形式只是暗示了对象,却避免精确的描摹。他们避免了根据事先画好的透视素描而造成的死板。相反,由于他们天真地忠实于他们描绘它们时的事物的外观,希望将色彩从固定、事先规定好的形状中解放出来,他们经常在画中引入偏离对象-形式和预期的数学投影的东西。某些这样的偏离事实上在实验室的实验中出现过,人们称之为"图形后效"(figural aftereffects)——在某种特殊条件下,一个形状对一个相邻形状的影响。

正如前面讲过的,印象派不仅放弃了严格的透视,也放弃了解剖。在用画笔勾勒人物形象时,莫奈并不关心他们的精确比例,也不关心潜在的身体及其精确、

图3 莫奈:《诺曼底火车的到来,圣拉扎尔火车站》,布上油画,60.3cm×80.2cm,1877,芝加哥艺术学院

轮廓分明的运动姿势。相反,他施以有力的小色块,在他看来"忠实于"他对客体的印象,而且对在有纹理的画布表面上涂绘的图案来讲也是正确的。他的方法无视传统的解剖和透视,却并不违背他画出他之所见的诺言。

从科学的角度看,在19世纪的学院传统中评论绘画的最重要的作家,是有机化学的先驱米肖-尤金·谢弗勒尔(Michel-Eugène Chevreul)。他的著作在对印象派与色彩科学关系的任何解释中,都被当作有用的参照点。他的书《同时对比色的法则》(The Law of the Simultaneous Contrast of Colors)出版于1839年。他的观点还通过他评论色彩的讲座而为人所知,许多年轻的画家都听过他的讲座。在他的书里,谢弗勒尔致力于提出相邻色彩在被同时观看时所形成的互动的法则。他在戈贝林工厂做化学家时遇到的挑战引导他关注对比色问题;这家工厂为法国的公共建筑生产挂毯。在戈贝林工厂设计、制作图案,并仰赖谢弗勒尔来提高毛线的印染质量的画家和工艺师们,抱怨他所提供的黑色在效果上不够深,不够丰富;它们看上去很弱,很脏。谢弗勒尔请求艺术家们向他显示好的黑色效果的样本,并且分析它们的化学成分,他发现它们与那些被认为很弱的黑色在成分方面没有区别。他因此被引导到实验色彩的视觉环境。在观察到令人不满意的黑色被当作一种蓝色或紫色形式上的阴影调子来运用时,他才意识到应当探索黑色之上的相邻色产生的效果。

谢弗勒尔并不是第一个认识到这一效果的人。在18世纪,相邻色彼此影响的事实,人们早就意识到了。写过这种干扰现象的布封(Buffon),称它们是"偶然的"或"易变的"色彩。假如你把一块红色与一块蓝色并排在一起,由于一种被诱发的黄橙色的缘故,蓝色看上去会带点绿色,而红色看上去会带点橙色。有趣的是,亚里士多德早就注意到了这些效果。在他的《气象学》(Meteorology)中,亚里士多德将这些观察归功于织毯工人和染工,他们经常谈到黑色很难对付。[11] 2200多年以后,这个问题被精确地描述了两次,而且睿智的观察者两次都得出结论认为当人们一起观看时,不同的色彩会相互发生作用。

谢弗勒尔系统地探索了色彩彼此之间的相互作用的不同效果。他描述了大量不同组合的色彩之间的交互作用,并以一种目的论的手法加以总结,把我们观看相邻色的自然倾向说成是尽量看成不相像的东西。谢弗勒尔的公式对他从中得出的实用结论来说也是很有意义的。比如,他建议艺术家们不要为蓝色带或紫

色带描绘黑色的阴影（尽管人们可以为红色或黄色，以及这些色相的不同调子，使用黑色来描绘阴影）。不过他特别关注用更加一般的原理来帮助画家们。在他的书里，他告诫艺术家们，假如他们希望恰当地画下他们眼前的景物，他们就不该忠实于事物看上去的样子。画家们必须了解它们的规律，以便消除色彩中的偶然因素，从而得到对象真正的固有色。假如一个画家观看两个他所知的蓝色和红色的对象，蓝色的看上去带点绿色，而红色的带点橙色，那么画家就会懂得，作为同时对比的结果，该从每一种颜色中提取多少才能获得真实的色彩。

谢弗勒尔的忠告与他对艺术的趣味是一致的。他1786年出生，受到他青年时期流行的新古典主义的影响。他最喜爱的画家是大卫的学生杰罗德特（Girodet），他的作品在色彩上是沉闷的，擅长运用灰色和黑色，以及其他强烈色彩的沉闷调子，以小心翼翼的上光和令人惊讶的明暗对照法知名。不过谢弗勒尔的方法导源于一种更为开明的态度，其中大自然和生活中的摄动，尽管隶属于客观规律，却并不被允许改变个体的内在特质，或是掩盖一种本质上的常项或真理。他的同时对比色的法则在他看来可以适用于除色彩以外的其他领域。例如，他观察到当两个人争辩时，A 并不能正确地听到 B 说的话，B 也不能正确地听到 A 说的话，但是在每个人那里都存在着对方所说的话的被诱发的补充或逻辑上对立的东西；当这种补充或对立被添加到对方的观点中时，就会增强对方论辩的力量或是瓦解它。因此，为了达成彼此恰当的理解，人们必须减去由争辩中的双方的对立观点的冲突所引发的同时对比。

谢弗勒尔用色彩规范的术语——他相信画家应该在画布上保留恒常的固有色——来趋近心理学问题的方法，是令人惊讶的。令人惊叹的还有这样一个事实：谢弗勒尔的问题的起点是如何产生一种令人满意的黑色。相反，印象派根本不在乎一个对象"真实的"固有色；《干草堆》（见图4）的色彩对他们来说压根不是什么恒常确定的固有色相。一个侧面的光线决定了一种偏黄的橙色色调；下端是偏向红色的色调；阴影里却存在着大量蓝色、紫色和绿色的色调；天空、远山和前景则是大量微妙的色调，这些色调是画家在对这个场景强烈的探索过程中出现的——对以往的作家来说，这些反复无常的色调只是幻影或偶然事件。在德国，他们称之为 Gespenstfarben（魅影色）。在印象派之前，人们得明白为了画出"正确的"色彩，该怎么驱走它们，但是印象派却真的赋予了这些魅影生命。

图4　莫奈：《干草堆》，布上油画，65.8cm×101cm，1890—1891，芝加哥艺术学院

印象派画家对黑色不感兴趣。他们的部分方案是完全从画布上清除黑色，因为它不是彩虹色，因此是暗淡无光的，也因此他们从不运用黑色作为画阴影或是修饰暗调子的方法。正如科学家们教导过的那样，它是一种无色，因此看上去与一种自然光谱色彩和光亮的理想不相配。确实，在19世纪六七十年代，雷诺阿将黑色当作某种固有色来加以运用，但是他的后期作品就不再用黑色了。

从这些事实中可以清晰地看到，要是印象派画家们读过谢弗勒尔的书，忠于他的教条，那么他们也许就不会那样画了。当我们观看两个色彩鲜艳的对象的时候，印象派的实践或许可以与谢弗勒尔对色彩的观察进行比较；但是谢弗勒尔从其观察中得出的实用结论，却并没有被印象派所采用。

有理由相信，印象派并不熟悉谢弗勒尔的写作，或者说，即使他们偶然读到过，也没有多加关注。1886年，当印象派早已作为一个既定的艺术运动在法国确立，而且在海外也有大量学生的时候，毕沙罗写信给他们的画商保罗·杜兰－鲁埃尔（Paul Durand-Ruel），告诉他有一个年轻画家乔治·修拉（George Seurat）在色彩中做出了一个令人惊叹的发现，而且发明了一种建立在化学家谢弗勒尔的论文之上的新的作画方法。那一年，这位著名的高寿化学家正在庆祝其百年诞辰，这一事件激发纳达尔对他做了第一个摄影采访，大谈"百岁老人的生活艺术"。谢弗勒尔于三年之后去世。在大量遗留下来的印象派画家之间的通信中，毕沙罗第一次提到了谢弗勒尔，而修拉的方法真的与印象派的方法十分不同。他确实使用同时对比色，但是与印象派的用法不同。印象派的画作在复制诱发色彩方面很少是一贯的，如果还不能说完全不一贯的话。在某些画作中，他们希望创造一种强烈的光线效

果,或者旨在用细小、分裂、对比的色调来制作一种色彩的丰富外壳,在这种时候他们会关注不管什么样的可用的色彩调子,在创作其作品的那一刻,用在他们对场景的详尽探索中。他们并不依据谢弗勒尔的法则来测试他们所选中的色彩,就像对莫奈《鲁昂大教堂》一个局部的细致研究所表明的那样。

在这里,我们可以看到阴影中的大量黄色和橙色,并不只是来自大教堂石块中的光照部位的简单反射——石块其实并没有那么白——而且还与蓝色的天空,以及最重要的是,与画家在阳光中的大教堂的崇高现象面前所感到的狂喜有关。它还与小说家于斯曼(Joris-Karl Huysmans)的视觉相吻合,于斯曼在描绘一个大教堂的正面时写道,在阳光中"黄色似乎在齐唱哈利路亚"[12]。事实上,当西立面被落日直接照亮的时候,这种光线的品质并不符合下午占主导地位的橙色和红色光线。在对这些色彩进行选择时,画家几乎不追随谢弗勒尔的模板,就像文艺复兴时期的大师们以精确的测量手段追随解剖学准则或是实用透视学那样。莫奈以一种更为自发、抒情的方式工作,对即刻呈现在他眼中的东西做出反应,因为他是如此努力地探索和敏感于那种品质,这些品质全部依据他对作为一个绚烂多彩的整体的富有灵感的构思,而被吸收进他的画面。

艺术家们很久以前就已经注意到,这种奇特的色彩现象可以出现在明亮的日光中,甚至出现在不那么强烈的光线中;但是,他们选择将它们当作偶然现象而消除它们。在19世纪初期的一部风景画的标准手册的一个段落里,画家兼作者皮埃尔-亨利·德·瓦伦琴(Pierre-Henri de Valenciennes)提到了由色彩产生的光学错觉,"并不比线条产生的那种错觉更少欺骗眼睛"。他继续说:"大自然中模糊的东西不应该得到再现,因为即便人们以极大的精确性成功地再现了它,人们也只不过是费力地再现了一种错觉,也就是再现了一种错误。"大多数艺术家都十分重视这一警告。[13]

印象派的事业就是在这种传统的、经过人们反复剪裁的智慧面前开始起飞的。印象派持续不断地探索视觉领域中的模糊和通常被认为是错觉的色彩的东西,但这并不是追随科学的教训——尽管在某些方面印象派与谢弗勒尔的科学精神也是一致的——也不是遵守科学家们关于画家们应该做什么的结论。那些结论很少建立在科学之上,而是建立在科学家们对艺术的趣味或是他的知识理论,他关于再现应当是什么,以及人们必须再现什么(要是他想再现所谓的真实对象的话)等观念之上。当现代科学家们开出绘画的药方时,我们必须以这样的态度来加以阅读。同样的道理也适用于我们这个时代那些写写艺术问题的心理学家们。

关于色彩变化,亥姆霍茨忠告过画家们,他们并不需要关注同时对比中的固有色的变化,因为,假如他们从对象中感受到这种变化,那么,他们也可以通过画出固有色而在观众身上引发同样的反应。[14] 亥姆霍茨还对画家们提出过制作良好的再现的最佳条件。他评论道,在正午,当日光、令人震惊的屋顶和地面都带有最强的光线时,会消除对象的色彩,也就是说使对象变得一片雪白;在这样强烈的光线下,我们无法轻易地区分固有色及其变化。他因此警告画家们不要在正午作画。[15]

然而,那个时段正是印象派最喜欢作画的时候。他们希望在消除了常见的特征——固有色和形状——的条件下来观看对象。[16] 莫奈画了巴黎圣日耳曼教堂,当时光线如此直接地照射到屋顶,以至于屋顶与天空在明度上几乎区分不出来(见图5)。树顶也被同样的日光所照亮,因此压倒了树叶显而易见的绿色。与构图的模式类似,这里强烈的光线成了取代由色彩渐变所带来的那种常见的孤立面向的手段。与对象的复杂形式一起,所有这些因素创造了一个复杂的、无法分析的世界,一种令人惊讶、扰人心绪的现象。

亥姆霍茨色彩分析的另一个例子,也见于布吕克的书,关乎对象的立体塑造。亥姆霍茨解释说,正如14世纪以来的画家们都知道的那样,如果你希望以一种充分的浮雕效果来再现一个对象,那你就得从侧面打光,为的是使较远的轮廓线产生渐变的阴影,并与周围环境形成对比。这样的时候背景相较于对象的受光面显得较暗,与阴影面相比显得较亮。事实上,这

图5 莫奈:《圣日耳曼欧塞尔鲁瓦教堂》,布上油画,79cm×98cm,1867,柏林旧国家美术馆

也确实是某些印象派早期阶段的作品常见的塑造立体感的方法,尽管在背景里,印象派画家不再遵循这一古老的规则。

在其风格的发展过程中,莫奈开始无视这一原理。他故意选择从孤立对象的背后投来的光线,使得这一对象成为扁平的剪影般的表面,比它们通常呈现在人们面前的更为扁平。我们倾向于通过我们自己的知识,通过把注意力更多地投入轮廓而不是色彩,来恢复对象的立体感;而在原作中,由干草堆投下的影子与其幽暗表面的剪影相融合,对象的色彩和影子包含了如此众多的相似性以及彼此的回响,以至于它们看上去像是一个单独的连续的平面色块。在背景里,一层魅影般色彩的明亮薄雾,明度差不多一样,倒过来分开了对象那扁平化了的剪影,变得更为醒目,似乎正在向我们走来。这种类型的解决办法并不是一种颠倒的、非科学的选择,而是起于艺术家对效果的选择;要达到这种效果,艺术家所需要的科学知识并不少于传统画法。如果说艺术家的问题是要呈现一堆带有阴影和薄雾状现象的干草,那么这就是一种恰当的用光方法。而这正是画家选择采用这种光线的视点。

亥姆霍茨、布吕克、谢弗勒尔拥有类似的观点,他们都以其科学知识建议画家要重视对象形式与色彩的常项和区别性特征,因为他们都忠于一种科学家的美学——不一定是一种实验室现象的美学,而是科学集体活动的美学。他们在清晰和简洁中发现美;他们寻求知识的分类、不变和稳定,将事物的巨大复杂性化约为一种简明的逻辑系统,使他们能够以一种经济手法处理现象的多样性。

科学家也可以从实践中得出相反的结论。当这些科学家在潮流中写作的时候,对保护色的当代研究却表明,大自然中动物的色彩依赖于光暗的关系,以及使动物的轮廓难以从背景中区分出来的色彩。第一个做出这类观察的科学家是一个画家,美国人阿伯特·萨耶(Abbot Thayer)。他分析了图案及图-底关系,这种关系常见于他称为动物的"封闭"色彩的世界。对萨耶来说,大自然提供了经典的原理,它指引着一个想要将常见的清晰形式融入一种图-底无法轻易被区分开来的图案的画家。

萨耶作为一个艺术家的作品,属于前印象派的风格,跟他为他儿子所写的一本专讲动物保护色的书所作的插图相比,显得保守一些。在他的画作《树林中的孔雀》(*Peacock in the Woods*)(见图6)中,你几乎无法分辨出孔雀,因为孔雀羽毛上那些色彩的小单元,彼此之间相互对比,却与周围植物闪烁着的色彩的小

图6 萨耶:《树林中的孔雀》,布上油画,114.9cm×92.4cm,1907,美国史密森尼国家肖像画廊

块面几乎是一样的。在他为这本书所写的序言里,萨耶评论道,只有画家才有可能发现这些规律,因为只有画家才对事物看上去是什么样子真正感兴趣;普通老百姓不感兴趣,科学家则缺乏面对知觉世界的恰当态度,而他们可能从中发现规律的正是这个世界。[17]

在莫奈所画的一个花园里(见图7),你可以发现在左下角藏着一个小孩,他的色彩消融在桌布和植物的色彩里,遥远的右上角有个女性形象的情况也类似。印象派创作出这类效果,完全不同于科学的目标。他们早已在大自然中发现这类现象,并将对象与其周遭环境融合在一起的光与色当作一种美丽现象,而使其

图7 莫奈:《午餐》,布上油画,160cm×201cm,1874,巴黎奥赛博物馆

大受欢迎。他们发明了新的绘画方法，以便在画布上更为充分而和谐地实现那些品质。在毕沙罗的一幅风景画里，前景中的树木穿过并切割了中景里一幢房子的形状，因此我们无法轻易地确定它们在深度中的方位，也无法追踪它们的精确形状。

莫奈所画的睡莲（见图8）将对这种融合的探索向前推进得更远。在这里，反射以及观众的视角被设计成带来一种完全表面的效果，提供了印象派精确地捕捉风景的这类特征的故意而又连贯的努力的例子；这种努力成为印象派画作的出发点，事物熟悉的特征在其中得到了升华、掩饰和变形。

另一个曾与科学著作加以比较的方面是分散的笔触，将色彩分散成被认为更纯、更基本的光谱色。印象派之运用"分色"，乃是作为一种独特的工作单元的通用笔触的一部分。这些单元在画面的各个部位都相似，不存在以往画作中常见的那种空间等级；在那种画作中，远处的物象以细小的笔触加以处理，而近处的物象则以均匀、交融的笔触加以描绘，从而捕捉到接近观众的对象肌理和表面情态。

在运用其新方法时，印象派并不像19世纪八九十年代的作家们有时所设想的那样，采用严格或机械的方式。他们自由地、富有想象力地加以运用，并把它当作画作所需的表现，从而与他们对闪烁和震颤、对有触感的颗粒表面和肌理的趣味相适应。他们还利用它来产生构图中的大气或随机效果，使得物象的轮廓得到松弛、事物边线上的色彩开始浮现。这些特征对印象派美学来说是如此重要，以至于人们可以描述色彩的选择，却不需要参照一种统御各个部分的总的物理或心理学原理。印象派并没有为了获得更辉煌的效果或是纯粹性而打破他们的表面织体。总的来说，他们作品中的许多，拥有一种克制和浅灰的效果。许多画作倾向于中立的调子，正如莫奈和毕沙罗微妙的冬日风景所表明的那样。此外，印象派在其画作中可以引入较大的连续部位，出于强调的原因，其光亮或是对比并不会像其他部位那样成为各种斑状或点状的东西。

印象派的调色板与纯粹光谱色的所谓理想并不相符。他们采用当时的颜料制造商用的色彩；只有某些土色、棕色和黑色被舍去，但是黄、蓝和红却并不是纯粹光谱上的三原色。画家时不时地直接从其调色板上施加绿色，有时候则将蓝色或黄色混合起来。不加混合的、并置的蓝色和黄色自然并不会产生绿色效果，而是一种带点绿色的灰色。有些作家错误地指责印象派误解了物理学，或是徒劳地想要通过将蓝色和黄色并置在一起来制造一种白光的感觉，好像画家想象他们是在用光谱而不是用颜料工作。

印象派并不关心色彩的纯粹性或基础性的科学理论；不管他们选择什么色彩，他们都以一种实验性的、经验主义的方式小心地加以使用，时不时地改变其方法，在每一幅画作中的表现都不一样，或者，甚至在同一幅画中，各个部分的表现也不同，依据的就是来自对并置色彩的预想的可能性和品质。在一幅雷诺阿聚焦于大自然的一角的油画里（见图9），闪烁与生动，普遍的对比和嬉戏，颜料突出的物质性，克制住了植物形式本身的纹理质感，使得观众发现印象派与以往的艺术家们为了校正解剖和透视形式而采纳的严格的、系统性的方法，已经距离不远了。

印象派与科学之间的关系的最后一个类型，可以这样来思考：作为一种总体性的印象派绘画与科学家、哲学家以及1860—1900年的科普作家们所谓的世界的原子论模型之间那种经常被提起的相似性。迄今为止还没有证据表明，印象派熟悉他们，印象派的文献中也没有提到过这些人物的名字或是他们的著作。

将印象派的绘画结构与科学观联系起来的企图因为以下几个原因而崩溃。世界的科学图景并非一种眼睛看到的自然图像，而是一种老练的理论建构。科学家已经构想出世界的一种机械模型，这个世界不是直接从感知中被经验到的，却拥有某些效果，是可以从机械法则的模型和形式的特征中推导出来的，而这些法则可能超越了日常观察的水平。我们的日常观察本

图8 莫奈：《睡莲》，布上油画，89.9cm×94.1cm，1906，芝加哥艺术学院

图9 雷诺阿:《蒙马特的科尔托街花园》,布上油画,152cm×97cm,1876,美国卡内基艺术博物馆

身并不会允许我们想象那样一种结构。这一事实本身就会让我们怀疑印象派建立在物理学之上的想法,特别是因为他们运用细小的色彩笔触的方法与计算、控制的规则性,或是元素之间的统一性几乎没有任何关系可言。

然而,印象派的方法确实与两个经验领域有着明显的关联。一是从效果的角度看他们自己的实践。在这里,分散的色彩笔触,破碎的色彩和细小的单元,已经由油彩的肌理取代了事物的纹理。以这种方式再现的东西,看上去似乎较少实体性,更多薄膜的性质。细小的笔触还是制造光亮的手段;当我们注意到那些被照亮的、注定与对象确定的轮廓联系在一起的支离破碎的固有色时(正如固有色总能帮助我们辨认对象),光线就显得不那么理所当然了。作为一种植根于几百年画家经验的实用方法,分散的笔触是清晰可辨的,却没有一种假定的科学模型。

第二个来源或许可以从印象派主题的观念中发现,这一观念跟印象派的道德观和社会观相关,也与他们的个人性情相关。这些主题成了一个人类的和自然的世界,在这个世界里,运动和不断变化被赋予了较高的价值。整体的现象取决于一种环境场中的个体的运动和态度,而这个环境场拥有永恒变化部分,却没有一个固定的中心或中轴。画家们愉快地加以接受的这个世界,成为他们19世纪六七十年代创作的主要主题之一(对另一些人来说,例如对毕沙罗来说,这一点

一直坚持到19世纪90年代),早已提供了这些小单元的品质的一个模型。随机笔触的不断累积,有助于表现被再现世界的运动和相对的无形式,也有助于表现其变化和自由的方面。这种总体上的运动被小说家和诗人们理解为个体自由的条件之一。[18]19世纪上半叶的作家们(独立于社会学家和物理学家)为我们留下了在巴黎体验到这些品质的许多有趣的评论。当然,他们的观点与社会思想家们的态度相关,这些思想家在新的工商业发展及其相伴随的社会斗争的过程中,形成了动力学的概念;这些概念以不同的方式,依据相互冲突的目标或利益,反映了不断扩展的城市经验以及社会和经济生活的发展形式。[19]

在画家对其世界的积极态度中,我们可以找到印象派绘画构图的某些倾向的基础。19世纪30年代,早在印象派诞生之前,巴黎人就已经强烈地注意到现代世界以普遍运动为特征,个体则是群体中一个不得安定的单元。这一观念乃是爱伦·坡(Poe)的一篇著名的短篇小说《人群中的人》(*The Man of the Crowd*)的来源。这篇小说由波德莱尔译成法文,成了小说家们刻画社会群体的模板。充满想象力的绘画和文字中的原子主义和动力主义,与社会理论一样,不可能建立在物理学家关于大气和热能(作为粒子运动状态和类型)的理论之上,而是来自集体的社会经验,由当代价值和社会预期所塑造的经验。

在巴尔扎克的《驴皮记》(*Peau de Chagrin*)中,他讲述了一张野驴皮的故事,这张野驴皮可以满足其拥有者的愿望;但每实现一个愿望,他的生命就会缩短,这张驴皮也会缩小,作为这种不断缩小的力量的某种物质象征。巴尔扎克为这个不可逆的过程,即"能量消耗",提供了一个富有诗意的模型,但没有任何指向"熵状态"的痕迹。[20]主人公试图克服这张驴皮铁定缩小的命运,他把它带到一位物理学家那里,请求这位物理学家增大那可怕的东西。这位物理学家使用了最强大的现代机器,但是无法抓住机会。驴皮不属于大自然;它是某种神秘之物、超自然之物。巴尔扎克在思考这一现象时,发表了关于运动本质的一番演讲:

> 万物皆运动;思想是一种运动;生命在于运动;死亡也是一种运动,只是我们无法了解它的结局而已。如果说上帝是永恒的,你或许可以肯定他也总是在运动中。上帝也许就是运动本身。这就是运动无法解释的原因,就像上帝是无法解释的——与他一样深刻,无边无际,无从理解,不可触摸。谁接触过、理解过或是测量过运动?我们可以感受到它的效果,却看不

到它们。我们甚至可以否定它，就像有时候我们否定上帝的存在一样。它在哪里？它又不在哪里？它什么时候出现？它的原理为何？它的目的又是什么？它包围我们，压迫我们，却又逃避我们。它像事实那样明确，像抽象那样虚无。因果都在一刹那。它跟我们一样需要空间，但什么是空间？只有运动向我们显示它。没有运动，它就不存在，只是一个没有意义的词汇。[21]

巴尔扎克对驴皮的理解是电影式的永恒运动的概念，而不是动力式的，没有原因，与佛教有某些共同之处。

巴尔扎克曾将巴黎形容为"机会的首都"；他还说过巴黎是一个海洋。这种运动的普遍性的主题不仅属于19世纪初的自然哲学；它还以历史发展和社会原子主义的概念出现在社会理论中。法国哲学家、记者和政客皮埃尔·拉罗（Pierre Leroux）在1833年（与巴尔扎克同时）将其社会中的个体主义刻画为把人还原为原子；这也是卡尔·马克思在1844年写下一个"原子化了的、（在碰撞和冲突中）彼此憎恶的个体"的社会时使用的术语。[22]然而，这种无休止的、混乱的社会，还是自由的基础，有利于发展个体动机和扩展经验，也允许一种惬意的疏离存在，在这种疏离中城市居民可以不为习俗和惯例所拘束。

社会的这种开放格局确证了城市居住者的内在自由，不管这会导致什么样的问题。它还激励人们对个人成长和创造性的追求。这种观点在19世纪的许多小说中得到了表达。当莫泊桑发现印象派艺术时，他被引导到通过画作，用新的目光去观看社会。他于是写下了对自然的强烈感知的段落，把它当作对一个像他那样敏感的人来说已变得非人性和令人讨厌的世界上唯一令人安慰的东西。在将大自然看作印象派画家所看到的样子时，他写道，"我的眼睛，像饥渴的嘴那样张开，吞下大地和天空。是的，我有一种用我的目光啃吃世界的清晰而又深刻的感觉，消化色彩就像消化肉食和水果。""所有这一切，"他继续写道，"对我来说都是新鲜的，我感知到以前从未看到过的东西。"[23]这里，是观看色彩而不是对象的模式，成为与瓦伦琴、谢弗勒尔和亥姆霍茨的传统方法相反的视觉的规范。视觉正好存在于你不再看事物，而是当你把色彩、运动和闪烁体验为一种引人入胜的普遍过程的时候。

我曾提到铁路是那时候的画家一个令人激动的描绘对象。忙碌的世界在艺术家眼里也是一个连续而随机运动的世界的模型。即使在人物形象以一种古典的素描规范、以精确的方式加以再现的时候——例如在德加的作品里——它们的构图也表现了社会生活的这种新的视觉。德加是一个边缘的印象派画家，直到19世纪70年代末和80年代，他才开始运用色粉材料，以一种粉笔的、颗粒状的、带粉状的色彩的微观结构，打破人体和对象的形式，用丰富多彩的色彩效果取代它们。在19世纪70年代早期，当德加画下他的家族在新奥尔良的棉花厂的办公室时，他还以一种新的精确性描绘其中的人物（见图10）。他们那种冷峻的黑白色的运用，将他们与无生命的档案、纸张、棉花和书籍统一起来；德加对这些人物的组合是令人吃惊的照相式的，但是他对办公室活动本质尖锐而又精确的揭示，超过了任何可资比较的照片。人物的组合带有大街、咖啡馆或火车站中的人群的那种随机性；这是商业办公室，一个正在进行中的人来人往的清醒的世界。我们发现了印象派是如何从经验本身来发掘他们所描绘的世界的特征的，否则人们只能从当时的科学思想中发现类似的模式。

对印象派独立于科学的一个确认，是更年轻的画家修拉于1882年之后对他们所用方法的改革。他读过科学家谢弗勒尔、亥姆霍茨、布吕克以及美国物理学家奥登·尼古拉斯·路德（Ogden Nicholas Rood）的书，希望根据他们的原理来重新组织其艺术实践。不过修拉并没有忠实于他们的教条，而路德本人后来也不同意新印象派对他的写作的利用。在修拉的作品里，我们可以看到严肃对待一种科学模式的观念的画作，在19世纪80年代开始变成什么样子。它与科学的联系，并不在于它试图严格复制当时的科学教科书所描写的补色和发光效果的事实，而在于整幅画乃是一个细小单元的系统（尽管这些单元大小不同，看上去类似，

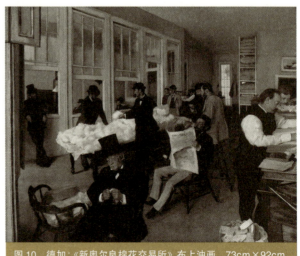

图10 德加：《新奥尔良棉花交易所》布上油画，73cm×92cm，1873，法国波城美术馆

并通过其不断变化的色彩），能够唤起可见世界的品质的观念。修拉达到了这一目的，而且，以巨型的尺幅和众多的人物组合，给人一种经过精确计算的感觉。

与此同时，修拉的油画中似乎没有任何东西是画出来的；一切都取决于微小笔触的可变色彩。假如画中有一条轮廓线，那只是画布上的一个部位，那里对比色的分布比相邻色域更为密集，因此拥有最大区别的亮度的密集点形成了一种形状、一条轮廓线或是一条边线。这一观念，当时还是一种通过对色彩的高度控制、几近系统化的分布而正在浮现的秩序（当然这是从统计学上说的），使新印象派带有科学性的一面。而那种效果最终取决于修拉这个独一无二的天才。他的同伴画家西涅克和其他人，也读过物理学家和生理光学家们的同类著作，却无法以修拉那样的方法一贯性来实现这样一种整体。修拉拥有科学家和艺术家中罕见的东西：一种天才的科学气质。经由自身的秉赋，他的心灵富有极强的建构性和精确性，还带有想象形式可能性的罕见能力，以及使其观念付诸实施的了不起的严苛性。

即使对修拉来说，科学也没有提供其艺术的全部模板。他的科学知识可能并没有扩展到当时的物理学前沿，那时的物理学已在处理分子和原子的世界，而且一种微妙而又强有力的数学已被适用于那样一个世界，修拉在国立中学不可能学到那种数学。他可能更多地受到他那个时代的理性科技的影响，这类科技也生产由大量较小的预制构件组成的宏大结构，它们以一种严格的、经过计算的方式组装在一起，富有光亮和大气空间的壮观效果。19世纪初以来，法国的工程学一直建立在理性力学的基础上，建立在对数学分析和计算的更大范围的运用上。这是法国思想的一个强大传统。修拉拥有一种关于秩序和技术的理想，以及有条不紊的工作方式，他也有可能部分地通过由工程师们的工程所带来的新的、气势逼人的世界提供的可见模型的刺激，实现了他那令人震惊的建构性风格。在他的油画《马戏团的巡演》（*Invitation to the Sideshow*）（见图11）中——创作于埃菲尔铁塔完成的1889年之前——中间那个人物令人想起那座纪念碑的形式。[24] 修拉是少数几个仰慕埃菲尔铁塔的艺术家之一，他欣赏它，接受它，甚至描绘它。

修拉为创作《马戏团的巡演》所作的速写，揭示了与力场的物理图表之间严肃的相似性。它们暗示了磁场，仿佛画家看到了它们的科学表象，并因此相应地制作他的作品。不过这一点并不像他受惠于理性科技那么重要，正是后者提供了由微小、统一元素所组成的建构的纪念碑式的例子。

修拉的科学气质，他与物理学和化学方法的亲和，还表现在他对其中一幅油画的定价上。他用一年当中为完成作品所需时间的日常成本来定价。他估算出他每天的生活成本是七法郎，不过要是他喜欢买家的话随时可以降价。他认为他的作品乃是每个工作日的成本的总和；而他测算他的劳动成本，就像测算他当时的日常必需品（食品、房租、物质材料等）的成本一样。他的劳动也被当作同等单位的数量，仿佛他的努力的每一个部分对最后结果来说都是一样重要的。他不仅坚持劳动创造价值的古典理论，还坚持关于劳动成本的古典理论。为了欣赏修拉在这方面的特异性，人们或许可以把他与惠斯勒进行比较。在起诉拉斯金在那场著名的诉讼中所犯的诽谤时，惠斯勒被当时那位目瞪口呆的律师询问，他是否真的要为他区区几个小时的工作要求200个基尼的偿付。"不，"惠斯勒讽刺道，"我为我终生所学的知识要求偿付。"[25] 对惠斯勒来说，他的画作的价值不可化约为制作的时间；但对修拉来说，它只不过是许多同等单位的工作所得的最终结果。

暗示印象派与其所处时代的科学之间的关系的另外一些因素，包括印象派运动时期科学的重要性，印象派画家对视觉、对周围世界的即时反应，以及对绘画中的个体努力的价值的忠诚；还有艺术家发明新方法的动机，他们努力探索一个有序整体的理想的后果——所有这些都令人想起一种科学气质。不过这样一些联系最好不要通过科学家对画家的影响来确立，而是通过他们共同的经验秉赋、他们对现象世界的热衷等来确立。

在亥姆霍兹、约翰·提恩达尔（John Tyndall）、

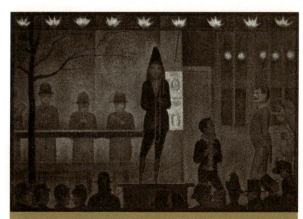

图11　修拉：《马戏团的巡演》，布上油画，99.7cm×149.9cm，1887—1888，纽约大都会艺术博物馆

威廉·肯登·克里福德（William Kingdon Clifford）、布吕克及其他人更为流行的写作中，科学家们，包括那些运用数学方法，以及在实验室里做实验而不是在户外进行观察的人，揭示了他们是一批热爱大自然的人，对事物的现象及其作用于人们的效果怀有极大的好奇心。在那个方面，科学家们和艺术家们都属于西方文化中的同一个时刻，很可能强化了彼此的态度。在亥姆霍茨的书信、日记和发表的著作里，他经常提到绘画。19世纪60年代，他在伦敦所做的一个讲座中，画了一幅小型水彩画（现已丢失）来图示光学中的一种观点。在旅行中，他不断地搜求艺术品，并在家信中长篇累牍地描写它们。这些科学家属于那样一种文化，大自然中视觉的东西与实验室形成了一个单一的整体，它们彼此亲善，相互强化。

另外，想要通过个体艺术家对绘画的科学研究的影响来解释印象派，很容易使人误入歧途。在这样的比较中，我们倾向于认为对绘画怀有浓厚兴趣，并从其科学观察中为艺术实践提出结论的科学家们，常常会提出与画家们获得的结论相反的东西。这并不意味着画家们是不科学的，而是科学家们不是印象派；他们依附某种古旧的趣味，一种某种程度上与其科学相契，而与印象派不相契的趣味，因为它支持他们对自然规律的稳定性和简洁性的信念。对新科学很少感兴趣的印象派——这种新科学正开始挑战并摧毁关于物质的古老画面，这种物质带有其固定的实体性，精确符合对象的稳定特征之类——则正在以一种令人惊叹的方法呈现一种视觉世界，在某些方面具体地、隐喻地，而不是抽象地接近于科学家们那个可分的、建构的、想象的和理论化的世界模型。[26]

然而，在某种意义上，印象派绘画与科学中的原子主义走到了一起。[27]对物理学家来说，对象存在于两个经验层次。它们是在日常生活和在实验室中被观察到的实体那样被给予的。但是，它们还被解释为由不可见的结构和力量所规定的东西；物理学家试图通过一种模型的形式来想象这些结构和力量。这种模型带有某些特征，从这些特征中，并通过对数学法则的掌握，可以推导出这种模型所模仿对象的可观察的品质。类似地，印象派画家也向观众呈现了两个世界：从近处看，我们看到的是一个由笔触构成的人为建构，每一个都很清晰，但整体却是随机的和无形的；从远处看，同样的这些笔触在我们的知觉中却产生一个由对象构成的熟悉的世界，可以辨别的风景、街道、人群、光线和空气。

对科学家和艺术家来说相通的是这样一个观念，为了再现一个充分观察到的世界，有必要建构一个不同的模型、一个人为的世界，从中那个熟悉的世界可以作为一种量化的整体浮显出来。在这个意义上，艺术家们拥有充满想象的、建构性的感受力，但是他们的微观世界不是通过计算，而是通过自发、通过注意到其色彩感觉、通过色彩的彼此调整形成一种和谐的调子来实现的。人们可以发现，从这样一种角度看，20世纪何以可能诞生一种非再现的艺术；在这种艺术中，抽象结构的创建，是作为一种艺术家的自由活动的结果而出现的。艺术家的这种自由活动不再受制于必须吻合于观察到的世界的任何要求。对19世纪末的许多科学家来说，理论方案、物理模型乃是一种虚构。原子的现实，甚至分子的现实，并不是一个严肃的问题；它们是任意的概念，依靠这些概念人们有可能解释可见世界。[28]

不过科学与艺术之间的这种类推有可能走得太远；假如科学家们和艺术家们分享着实用观念，即建构模型可以在这样的程度上得到辩护：它能解释可见现象，而且许多不同的模型都有可能，那么，印象派的画面仍是可见世界的一部分，保留着在某些特殊条件下直接经验到的现象的许多痕迹，因此相较于他们时代的任何物理的微观模型之符合其直接观察，印象派的画面无疑更加符合我们的可见世界。

注释：

1. Melanges Postumes, *Oeuvres Complètes*, vol.3, Paris, 1902, p.137。
2. Charles Cros and Tristan Corbière, *Oeuvres Complètes*, Vol. 3, Paris, 1902. p.82。
3. Villers de L' Isle-Adam, "*L'Eve future*," in *Oeuvres Complètes*", vol.1, Paris, n.d. pp.5-6.
4. 弗罗芒坦看到过一匹黑色的阿拉伯马在沙漠中发着蓝光，他还见过金黄、粉红和猩红或血红色的山。见弗罗芒坦前揭书，1984，第152页。
5. 印象派之前的画家们知道其颜料颗粒的分子结构及其在色彩效果中所扮演的角色，不过这一知识并没有向他们暗示与作为细小笔触的马赛克或网络的绘画织体的相似性。在写于1857年、关于大卫及其画派的作品中色彩的丰富性和辉煌效果的消失，关于其黑白和土色的调色板时，德拉克洛瓦解释道，这些艺术家混合蓝色和黑色来得到一种蓝色，混合黄色和黑色来得到一种绿色，因此当作品在阴影中观看时，那些沉闷的组成成分的分子反射出被抑制的光；而提香和鲁本斯则运用强烈的红色、蓝色和绿色来产生一种生动有力的调子的嬉戏。参见德拉克洛瓦：《日记》，11月13日，1857年，第3卷，第147页。德拉克洛瓦本人在笔触的可见闪烁方面超越了老大师们；他还观察到相邻色调的交互作用，并利用对比色来制造生动性和辉煌效果。

但是，将整幅画当作一个细小的色彩单元的貌似的系统来加以处理，这一观念他还没有想到。

6. 参见乔治·克列孟梭：《克劳德·莫奈》(Charles Stuckey, *Monet: A Retrospective*, New York, 1985)，第355页，乔治·艾略特的《米德尔马契》(1870) 令人吃惊地提到了一个植物学家罗伯特·布朗，他关于悬浮于水面的花粉的随机运动（后来被称作"布朗运动"）的著作，被其中一个人物，一位物理学家读到了。

7. 文艺复兴时期的艺术家们追求光线稳定的或恒常的特征，他们滋育了通过对客体对象、人的四肢在三维空间中的运动、它们的轮廓线与表面色彩的对比等的处理而获得的实用知识。阿尔贝蒂、布鲁内莱斯基、列奥纳多和皮耶罗·德拉·弗朗契斯卡的研究者们，展示了他们对那类知识的令人印象深刻的、系统性的追求。

8. 阿格尼丝·阿伯在其《心与眼：从生物学的立场看》(Agnes Arber in *The Mind and the Eye, A Study of the Biologist's Standpoint*, New York, 1954) 中，讨论了艺术对植物学和科学的贡献。

9. 1931 年冯·阿莱什 (von Allesch) 出版了一本论德国文艺复兴时期的艺术家迈克尔·帕彻尔 (Michael Pacher) 的书。

10. 考虑到与印象派的同时代关系，德国生理和心理学家埃瓦尔德·赫林 (Ewald Hering)，19 世纪 70 年代的一位探索者的领袖，其研究色彩的方法是有趣的。赫林的色彩观是现象学的，亦即建立于对色彩的仔细观察，而不问这些色彩所从属的对象是什么。他的结论在非常重要的方面与印象派的信念和实践都不吻合，后者建立在对色彩的古老的科学分类基础上。赫林认为黑色是原色，要是它像色彩那样在一个照亮的区域加以观察的话。他在这一基准上建立了一个色彩混合的生理学方法的理论，而印象派则从其调色板中去掉了黑色，认为黑色是色彩的缺失或否定。对赫林来说，其他色彩从中调制出来的原色，是成对的色相：黑-白，黄-蓝，红-绿。他拒绝称色彩是"感觉"，因为它们不是人们的身体本身直接感知的东西，就像声音、气味和味道那样，而是在我们的双眼之外看到的，而不是感到的；他还否定存在着没有空间特性的纯粹视觉。参见埃瓦尔德·赫林：《光的感觉理论概要》(Ewald Hering, *Outlines of a Theory of the Light Sense*, Cambridge, Mass., 1964)。

 作为对印象派的回应，当代科学家中还有一位有趣的有机化学家海伦·阿博特·迈尔斯 (Helen Abbott Michaels) 他以笔名赛伦·萨伯林 (Celen Sabbrin) 发布的一本热情洋溢的小册子：《艺术中的科学和哲学》(*Science and Philosophy in Art*, Philadelphia, 1886)。在对 1886 年春于纽约举办的一个印象派画展进行评论时，她认为这一画派的作品是科学和哲学表达的最高形式的一个例子。她特别称莫奈是"一个天才……一个思想大师，能感受无限的力量，并把它反映给别人。在他之前的艺术中还没有像他那样如此接近于哲学家的领域。刻板的几何原理赋予了其魅力无穷的色彩和谐以形式"。迈克尔斯从这一画派作品的背后发现了一个基本的"三角形原理"：观众的注意力被导向作为构图框架结构和向导的斜边；光与暗总是根据一个对角轴来加以确立。与这一"斜平行"一道，她注意到"在这些色彩的田园诗中，素描很少存在……运动只通过画刀的每一个笔触得到暗示"。在将不对称称为印象派绘画的一个原理时，她引用巴斯德 (Pasteur) 论分子不对称的著作；它乃是"有机生命、宇宙的基础，因为宇宙的力量也是不对称的"。对称被等同于力，不对称则"不等于"力。迈克尔斯以对这些画作，特别是其引发沉思和梦想的危险做出的道德含义的判断来作结。参见《美国社会名人录年鉴》(*Who's Who in American Society, Yearbook*, 1904-1905)。

11. Aristotle, *Meterologica*, translated by H. D. P. Lee, Book III, chapter IV, Cambridge, Mass., 1952, pp.163-165.

12. 《大教堂》(*La Cathédral*, Paris, 1937)，第 6 章，第 130 页。

13. 注意到这类现象的过渡性质，以及可资比较的规避的建议，也可见于威廉·吉尔平的《论森林景色及其他树林风景》(William Gilpin, *Remarks on Forest Scenery and other Woodland Views Relative Chiefly to Picturesque Beauty, illustrated by The Scenes of New Forest in Hampshire*, two vols., London, 1791, vol. I Section IX, pp.236-239)："有时还会产生一种好的效果，当天空在凛冽的北风，又冷又阴的北风的影响下低垂于地平线，带着蓝色或紫色的云层的时候。要是在那样的天气条件下，遥远的森林碰巧在你眼前一字排开，因为从云层的反射中得到了深沉的蓝色或是紫色的调子，就会成为一片如画的风景。不过，我建议画家们在努力引进这类风景时——他有时候可能注意到这种现象，还是应该小心一点为好。蓝色和紫色树木的现象，除非在非常遥远处，是会得罪人的：艺术家因其实践，也许从大自然中获得了权威；但是从未见证过这种现象的观众，可能会不高兴。绘画与诗歌一样，意在激发愉悦；而画家即使观察到这类现象，也应该避免这样的图像，因为它们是微不足道的、粗俗的；然而他应该抓住那些易懂的、可辨认的东西。诗歌和绘画都不是高深学问的恰当载体。因此画家最好避免大自然中那些不常见的现象。

 这样提醒之后，他却可以在他的风景里——在他的整片风景里——广泛使用这种天气的主导调子。大自然以其和谐的方式使它的任何图画都带上一定的调子。那就是灰调子；要不就是蓝调子；或是紫调子；或是红、黄——不拘什么——等明亮、生动的调子，它将一幅画的所有光线和阴影都混合在一起。这一伟大的和谐原理，来自云层的反射（在某种程度上，即使当空气是透明的时候），每个想要产生某种效果的画家都应该观察得到。他的画必须只有一个调色板：天空，正如在音乐中那样，必须占据他的整个构图的主导地位。而空气，不管它如何成为所有这些调子的载体，在远处都是显而易见的（我们是通过带调子的大气的深刻媒介而看到它的），它们占据了最主导的位置；当然在前景中最少占据主导位置。画家必须通过将他的调子有规律地加以引入，来观察大自然的这一法则；而前景，他要运用这样的色彩（不管是沉闷还是生动），才能与他的风景的总体色调相符合。不过，他仍得当心不要把这种主导的调子画得太强烈。在这方面画家们已经犯了不少错误；某些画家想着和谐的原理，却给我们画出了蓝色或紫色的作品。我不确定普桑有时是否也陷进了类似的陷阱。大自然的面纱永远是纯粹的和透明的；然而，尽管它本身很难发现，它的特征却会在家族色彩中显现出来，通过这个人们就可以发现它。"

14. 参见尤瑟夫·阿尔伯斯:《色彩的交互作用》(Josef Albers, *The Interaction of Color*, New Haven, 1963) 和詹姆斯·苏骚的《亥姆霍茨论生理光学》(James P. C. Southall, *Helmbotz's Treatise on Physiological Optics*, 3 vols., New York, 1962)。

15. Eugène Fromentin, *Un Eté dans la Sahara*, Paris, op. cit., 2015: 162.

16. 埃德蒙·杜汉蒂认为去色彩化是印象派了不起的发现。参见《新绘画》(*La Nouvelle Peinture*, preface and notes by Marcel Guerin, Paris, 1939), 第 39 页。

17. 在吉拉德·萨耶的《动物王国的掩饰和显彩》(Gerald H. Thayer, *Concealing-Coloration in the Animal Kingdom*, New York, 1909) 第 3 页。阿伯特·萨耶的《树林中的孔雀》位于卷首。正如第二版(1919)的序言中所解释的,画家的这个想法启发了第一次世界大战中采用的军用伪装。

18. 参见沃尔特·白芝浩论报纸与城市, 见《物理与政治》, 收入《沃尔特·白芝浩文集》(*The Collected Works of Walter Bagehot*, vol. 7, edited by Norman St John Stevas, London, 1974) 第 34-37 页和第 68 页。

19. 参见麦克斯韦:《物质与运动》(*Matter and Motion*, by James Clerk Maxwell), 这位最伟大的苏格兰物理学家论社会动力学, 把它视为原子动力学和统计学方法的模型。

20. 1824 年萨迪·卡诺(Sadi Carnot) 知晓熵的概念, 他是现代热力学的奠基人。从 19 世纪 40 年代起他的学说得到了鲁道夫·克劳修斯(Rudolf Clausius) 和威廉·汤姆森·开尔文(William Thomson Kelvin) 的发展。

21. Honoré de Balzac, *Peau de Chagrin, La Comédie Humaine, Etudes Philosophiques*, I, Paris, Pléiade, 1950: 198.

22. 然而, 马克思认为作为一种自私自利的原子的不断累积的社会概念, 是一种虚构, 一种意识形态。他写道, 资产阶级社会的成员不是原子。原子没有需求; 它是自我充足的, 它外面的世界则是虚空。为了使个体的自私自利的原子团结在一起, 因此国家才是必需的; 与这种观念相反, 是资产阶级生活使得国家成为可能。参见《圣家族》(*Die Heilige Familie*, 1932, ed., I, 383)。黑格尔曾在其历史哲学讲演录(1822—1831)中评论说, 北美殖民地是"一个从作为原子成分的个体的累积中诞生的共同体", 参见《历史哲学》(*The Philosophy of History*, trans. John Sibree, 1890, p.88)。与封建和贵族社会形式相反, 民主经常被描述为一种原子的社会, 例如, 弗朗西斯·特洛罗普的《美国人的家庭生活方式》(Frances Trollope, *Domestic Manners of the Americans*, New York, 1904: 284-285)。资产阶级社会中作为原子的个体的观念, 早在法国大革命之前的 18 世纪就已经存在了。有个例子便是托比亚斯·斯摩莱特的政治讽刺小说, 出版于 1769 年的《一个原子的冒险》(Tobias Smollett, *The Adventures of an Atom*)。后来, 个体在社会中的内在孤独性, 以及作为原子式的混乱的社会等社会概念, 就成了常识。狄更斯写过大街上的人们的孤独和冷漠:"他们只不过是这里的原子, 处于悲惨世界的最高峰。"("*The Old Curiosity Shop*", *The Oxford Illustrated Dickens*, London, Oxford University Press 1951, chap. XLIV, 327) 福楼拜在 1866 年 12 月的一封信中, 提到自我就是一个原子。统计力学的模型(热能和动能蒸汽的动力理论)也许成了托尔斯泰理解历史中的集体行动的创造性的一个模型。在《战争与和平》的某些理论性章节里, 他运用机械类比来描述人类行动和思想。19 世纪 80 年代, 尼采写道:"我们生活在一个原子时代, 一个原子式的混乱的时代", 见《不合时宜的观念》(*Unzeitgemässe Betrachtungen*, III, p.313)。

23. Guy De Maupassant. "La vie d'un paysagiste," *Gil Blas*, Sep. 28, 1886, vol, 6, p.85.

24. 多年前我曾研究过这些画, 在某个讲座里我指出, 假如修拉的名字不是那么如雷贯耳, 那么在描绘他笔下的形状时, 他也许可以被称为"埃菲尔铁塔大师"。在这一称呼提出后不久, 修拉创作的一件之前不为人所知的埃菲尔铁塔的作品就出现在一个展览会上。

25. Whistler, "The Action", *The Gentle Art of Making Enemies* London, 1892, p.2.

26. 爱丁顿爵士(Sir Arthur Eddington) 写道:"艺术家渴望传达那些无法通过微观细节来讲述的意义, 因此他转诉诸印象派绘画。奇怪的是, 物理学家也发现了同样的必要性; 不过他的印象派图式与精密科学的图式一样, 甚至比其微观图式更为实际地方便运用。"("Becoming", in *The Nature of the Physical World*, Ann Arbor, 1958, chap. V. p.103)

27. 还存在着其他本质差异。现代化学开端的原子主义的伟大意义, 在于这一发现: 不同的实体只是以固定的比例结合在一起, 一个元素或成分的所有样本的定量体积单位拥有恒定的重量。这一发现给了化学家和分子、原子物理学家找到数学精确性规律的前景。原子的概念在古代就存在, 而且在对现象的一个尖锐的反思中才通行起来——德谟克利特通过原子尺寸和形状的变体来解释不同的质量和物理特征——不过古典原子论完全是以量化为特征的, 甚至在指向粒子的尺寸和形状的时候都是如此, 不允许或很少允许实际的推论。人们观察到糖和盐融化于水, 而且不同的实体可以融合在一起形成新的同质的实体, 人们从这些观察中推导出实体必定由细微的不可分的粒子构成。不过古代的原子论者除了对其常项的某些宽泛的推测外, 没有趋近这些粒子的不同的物理特征的办法。(又如德谟克利特认为感觉特征只是幻觉; 再比如斯威登伯格认为分子类似粉状模型; 再比如德拉克洛瓦在其《日记》里写道:"粒子保持着它们那种粉状积累的某种基本品质的微小样本。")在印象派中, 我们很少发现新的科学原子论的精神, 它是实验性的同时又是数学性的、量化的、理论化的和推理的。印象派自由地运用他们的笔触, 根据一幅画的整体来调整其大小、方向和色彩; 而这样一种整体, 效果通常是模糊而又宽泛的, 通过色彩和肌理的亲和与对比来加以联合。如果说 1800 年前后现代原子论的兴起, 在艺术中伴随着新古典主义(新古典主义以清晰而又规则的形式、各种元素的完美清晰而见长), 那么, 印象主义的原子论正好位于这些智性品质的对立面。

28. 参见 George M. Fleck, "Atomism in Late Nineteenth-Century Physical Chemistry", in *Journal of the History of Ideas*, vol XXIV. No.1, Jan-March, 1963: 106-114。

纳米艺术及其超越

文/阿里·K.叶迪森、艾哈迈德·F.科斯昆、格兰特·英格兰德、秋相彦、海德·巴特、琼蒂·赫维茨、马蒂亚斯·科勒、阿里·哈德姆侯赛尼、A.约翰·哈特、阿尔伯特·福尔奇、尹贤锡
译/苏葵、贺汝涵*

摘　要：在纳米和微米尺度上创作和排布材料的方法越来越多地被用作艺术表现的媒介，并成为向更为广泛的受众传播科学进步的工具。除了能够展示其他艺术形式能够体现的属性外，小型化的艺术还能够使人们直接通过视觉和触觉等接触到肉眼所看不见的材料以及其结构。本文首先介绍了历史上纳米/微米尺度材料和成像技术在艺术和科学中的应用；其次讨论了小尺度艺术创作的动机，探讨了其在科学文献和展览中的表现形式，并举出具体案例——以半导体、微流体和纳米材料为艺术媒介，采用微机械加工、聚焦离子束铣削、双光子聚合和自下而上的纳米结构生长等技术方法创造的诸多微纳艺术品；最后，指出了制约艺术作品在微型尺度上创作的技术因素，并讨论了其在未来的发展方向。随着研究朝着更小尺度发展，创新和人们在视觉化和艺术化方面的努力将对教育、交流、政策制定、媒体活动以及公众对科学技术的认知产生越来越深远的影响。

关键词：纳米/微米材料；小尺度艺术；纳米结构；微纳艺术品

一、历史意义

（一）纳米材料在艺术中的应用

几个世纪以前，艺术家们早已学会巧妙地利用材料科学和技术来创作。就目前人类已知的最早的艺术表现形式——洞穴绘画，绘画所必需的颜料必须经过科学的规划和实验才能够制造出来。最近，在印度尼西亚苏拉威西发现人类的手模板，该模板至少可以追溯到公元前4万年，比欧洲洞穴的艺术还要早（图1（a））。[1] 公元前34 000年（旧石器时代晚期），史前人类用木炭和颜料在乔维特 – 庞特 – 达尔克洞穴壁上绘制手工模板以及野生动物的图像。[2] 在不知情的情况下，他们在墙上沉积了一层石墨烯和纳米复合材料。在欧亚大陆发现的洞穴壁画中也发现了其他描绘动物的彩色岩画，其中赭石、赤铁矿、氧化锰以及动物脂肪被用来控制颜料的深度。[3] 图1（b）展示了法国肖维 – 蓬运尔克洞穴中的马和野生动物。[4]

人类对想象和美感的追求促使古代工匠们不断寻找和调整各种纳米材料，利用这些纳米材料他们可以创造出能够满足人们好奇心以及审美感的艺术品。古代艺术品中使用纳米材料的一个早期例子是罗马莱库格斯杯（约公元前400年）。[5] 这种圣杯中掺杂了自然存在的银和金纳米粒子，形成了一个二向色滤光片，根据反射或透射光的改变而改变颜色。在中美洲，玛雅城市奇琴伊察（约公元前800年）的居民合成了一种耐腐蚀的蓝色颜料——玛雅蓝 [图1（c）]。[6a, b] 玛雅蓝由纳米多孔黏土和靛蓝染料混合而成，使其具备一定的疏水性。在中东，大马士革时代的钢剑中含有碳纳米管和渗碳体纳米线，增强了它们的强度和抗折强度。[7] 北非，卢斯特尔，是银和铜纳米粒子为基础的玻璃状混合物，被用于装饰艺术来生产彩虹色的金属釉。例如，突尼斯凯鲁万大清真寺（670年）的米哈拉布上部就用单色或多色卢斯特尔瓷砖进行装饰。[8]

中世纪欧洲的炼金术士利用水和火来改变材料的光学、化学和物理性质。[9] 文艺复兴时期（1450—1600年），意大利翁布里亚地区德鲁塔制造的陶瓷制品在釉料中出现银和金的纳米粒子。[10] 中世纪大教堂（6—15世纪）的玻璃窗用金纳米粒子和金属氧化物染色，以产生丰富的颜色和色调 [图1（d）]。[11] 在玻璃中添加氧化铜纳米粒子以产生绿色色调；金纳米粒子用于产生红色色调，银纳米粒子用于产生黄色色调，钴纳米粒子则用于产生蓝色色调。尤其是对材料的包括光泽度和视觉纹理光学性质的操纵，对于艺术家和工匠来

*　阿里·K.叶迪森于2014年获得剑桥大学博士学位，曾在哈佛大学和剑桥大学教授生物技术和创业课程，曾任英国内图办公室政策顾问。他主要研究纳米技术、光子学、商业化、政府决策法规和艺术。
　苏葵（1976—　），女，现任复旦大学留学处处长，副研究员，艺术学博士，研究方向：纳米艺术设计理论与实践。

图1 古代和中世纪的艺术。(a) 来自印度尼西亚苏拉威西岛马洛斯岛的手工模板（公元前4万年），标尺为10厘米。经许可转载。[1] 版权所有2014，麦克米伦出版有限公司。(b) 来自法国肖恩-蓬运尔克洞穴的马嵌板和野生动物画作，公元前36000年。经许可转载。[6c] 版权所有2011，吉恩·科赫，由美国医学协会出版。标尺为1米。(c) 来自一幅描绘墨西哥波南帕克勇士壁画的玛雅蓝，公元前580—880年。经许可转载。[6a] 版权所有2004年，皇家化学学会代表国家科学研究中心和皇家科学院。(d) 约克明斯特大东窗（1405—1408）的第8e板，描绘《启示录》九16—19页中的骑兵部队，标尺为10厘米。经许可转载。[11b] 版权所有2014，爱思唯尔。

说是非常重要的，但他们并不知道深层的纳米级工艺。

（二）科学化的摄影和成像技术

源自于古代的暗箱实验早已表明，一个带有针孔的盒子可以让物体的像通过针孔缩小和旋转。即便如此，在17世纪以前便携的暗箱摄影模型都没有经历实质性的发展。[12] 1694年，威廉·翁贝格（Wilhelm Homberg）发现了光化学效应。[12] 19世纪早期，基于湿法化学的摄影技术的问世让人们的探究从通过简单地更换材料进行试错实验转型为通过科学来理解并指导实验进行。1820年，尼塞福尔·尼埃普斯（Nicéphore Niépce）通过相机暗箱创造了第一个图像，这成为了光刻技术的开端。[13] 尼埃普斯的技术涉及的步骤主要为将光聚合在涂有沥青的锡板上（大于8小时）。[13, 14] 1839年，路易·达盖尔（Louis Daguerre）用在含有卤化银的板上成像的快速摄影"固定"方法取代了尼埃普斯的方法，这种技术在之后被不断地提出、发展和完善。[15] 1840年，威廉·塔尔博特（William Talbot）发明了纸基的复印模板，这使得底片的复制能够更加的精确。[16] 1842年，约翰·赫歇尔（John Herschel）提出了氰型工艺，这种工艺能够通过青色和蓝色的印花来成像。[17] 1851年，弗雷德里克·阿彻尔（Frederick Archer）提出了一种湿板共沸工艺，该工艺通过在透明玻璃上创建一个负像的方法能够实现在保持母版刻板图像的品质（清晰度和质量）的同时保证子版（母版的复制品）的品质。[18] 1871年，理查德·马多克斯（Richard Maddox）报道了一种明胶卤化银化学，明胶卤化银也在之后成为黑白摄影的标准乳剂。[19] 1890年，摄影胶片的感光度被费迪南德·赫特（Ferdinand Hurter）和威若·爵

菲特（Vero Driffield）量化。[20] 最终，第一款摄像胶卷在 1885 年被柯达商业化应用。1891 年，加布里埃尔·李普曼（Gabriel Lippmann）[21] 在威廉·岑克尔（Wilhelm Zenker）的关于驻波的理论[22] 和奥托·维纳（Otto Wiener）关于电磁波驻波的实验[23] 的基础上通过光的干涉演示了彩色摄影的原理。摄影技术的问世与传统的绘画和雕塑等手段相比更能使人们捕捉某一"时刻"的细节。因此，许多艺术家认为摄影是一种艺术，这种艺术是摄影师通过构思得到一种意境而不是简单地记录物体外观形成的。摄影也在 19 世纪后期作为一种艺术被欧洲人和美国人所接受。[24] 早期的摄影家有阿尔弗雷德·斯蒂格尔茨（Alfred Stieglitz）和爱德华·史泰钦（Edward Steichen）。[25] 摄影艺术也随着诸如照片分离[26]、链接环[27]、前卫艺术[28] 和绘画主义[29] 等运动而进一步发展。

摄影技术在科学方面的应用是在定型技术问世后开始的，天文学家在 19 世纪 50 年代首次利用摄影技术来捕捉太阳和日食的像。[30] 19 世纪后期纸质照片开始出现在一些科学杂志和科学期刊上。1872 年，在《人与动物情感表达》这本杂志中查尔斯·达尔文（Charles Darwin）和摄影师奥斯卡·雷兰德（Oscar Rejlander）联合出版了第一本包含含有日光板照片的书籍。[31] 早期的利用摄影进行科学实验的人有埃德沃德·迈里布奇（Eadweard Muybridge）。[32] 1878 年，迈里布奇连续拍摄了 24 张奔腾的马的照片，他通过这些图像研究马奔腾时是否四只脚都离开地面。Muybridge 的摄影对生物力学作为科学领域的发展做出了贡献。20 世纪 30 年代，哈罗德·埃杰顿（Harold Edgerton）使用频闪闪光灯拍摄了牛奶滴溅入玻璃杯、蜂鸟拍打翅膀、子弹穿过苹果以及其他许多迷人场景的高速静态照片。[33] 1952 年，罗莎琳德·富兰克林（Rosalind Franklin）将 X 射线晶体学和摄影技术相结合揭示了脱氧核糖核酸（DNA）的结构。[34] 从那时起，光学、相机和光源的进步使科学家越来越能够创造出分辨率和色彩保真度更高的图像。

电子显微镜和原子力显微镜的出现代表了科学成像技术的进一步发展，这使得在纳米级和微米级进行结构表征和工程设计成为了可能。电子显微镜的发明是摄影领域增强成像能力的重要里程碑。[35] 1927 年，汉斯·布什（Hans Bush）提出了一种透镜公式，该公式显示了旋转对称磁场的聚焦效应。[36] 在同一年，G.P. 汤姆森（George P. Thomson）和贝尔实验室也成功展示了电子的衍射效应。[37] 马克斯·克诺尔（Max Knoll）和恩斯特·鲁斯卡（Ernst Ruska）在 1931 年建造了第一台放大率为 16 倍的双态电子显微镜，并成功验证了透镜公式。[38] 后来西门子公司获得了电子显微镜的专利。[39] 鲁斯卡将放大倍数提高到了 12 000 倍。[40] 1938 年，曼弗雷德·冯·阿登（Manfred von Ardenne）建造了第一台扫描电子显微镜和第一台透射电子显微镜。[41] 西门子于 1939 年将第一批能够批量生产的透射电子显微镜推向市场，其分辨率为 7 nm，工作电压为 70 kV。[42] 电子束在这些电子显微镜内的空间变化是通过将电子投射到卤化银照相胶片上曝光或将电子图像投影到涂有荧光粉或硫化锌的荧光屏上来记录的。[43] 1981 年，IBM 公司的格尔德·宾尼格（Gerd Binnig）和海因里希·罗雷尔（Heinrich Rohrer）发明了扫描隧道显微镜，从而可以对表面按照侧面分辨率为 0.1 和深度分辨率为 0.01 nm 的标准进行成像。[44] 1986 年，宾尼格（Binning）发明了原子力显微镜，人们从此可以实现亚纳米分辨率的成像。[45]

计算机的出现改变了我们对存储艺术和存储数据的思考方式。历史上著名的第一位计算机程序员艾伦·图灵（Alan Turing），也成为了第一位将计算机用于艺术方面的科学家。[46] 1950 年，图灵在曼彻斯特计算机机器实验室工作时，将乐曲编程写进了对用户友好的警告系统。他的同事克里斯托弗·斯特雷奇（Christopher Strachey）采纳了他的想法，为 1951 年第一首由英国广播公司（BBC）广播的常规音乐（"上帝拯救国王"）进行了编程。在发明第一个数码相机之前很多年斯特雷奇早就编写了第一个计算机游戏——跳棋游戏，这是第一款将现实对象表现在屏幕上的游戏。[46]

尽管卤化银照相是基于纳米材料的，但那时尚未开发出自底而上生成图案的纳米材料。20 世纪 70 年代集成电路的发展和半导体成本的下降为实现创建可重写并能通过计算机进行修改的摄影图像提供了平台。数码相机的发展彻底改变了摄影技术。数码摄影的起源可以追溯到 1970 年，当时贝尔实验室首次开发了电荷耦合器件（CCD）。[47] 之后乔治·史密斯（George Smith）和威拉德·博伊尔（Willard Boyle）发明了一种固态摄像机，它可以捕获质量足够高的图像，从而可以在电视上播放。直到 1981 年，第一台数码电磁摄像机（索尼公司的马维卡）才进入消费市场。马维卡（Mavica）使用 CCD 传感器捕获图像，并将图像（72 万像素）通过磁脉冲的方式记录在 2.0 英寸的软盘上。[48] 1986 年，柯达报道了首个百万像素传感器，该传感器能够记录 140 万像素的照片。几年后，柯达发

布了首个数码相机系统（DCS 100），该系统由尼康F-3相机和用于新闻摄影的1.3 MP传感器构成。[49]然而，第一台全数字消费相机（Dycam Model 1）却是1990年由罗技（Logitech）公司推向市场的。[50]Dycam Model 1使用的是定焦镜头（8 mm）和376像素×240像素的电荷耦合器件相机以256级灰度来捕获图像，并将它们以带标签的图像文件格式保存在1兆字节（MB）的随机存取存储器（RAM）中。1994年，诸如QuickTake 100（苹果）之类的带有640像素×480像素的低成本相机被引入消费市场。[51]在随后的几年中，数码组件的小型化使柯达、尼康、东芝和奥林巴斯等公司生产出了体积较小的相机，使其可以整合到科学仪器中。数码摄影创造了一种捕捉和后处理图像的媒介，为科学交流和在其他方面的应用打开了渠道。例如，将数码相机并入显微镜后，可以可视化纳米/微米级材料的形态和过程，并提高了在弱光下捕获图像的能力，甚至能够拍摄在细胞内的图像。[52]摄影技术从简陋的仪器到电子和原子力显微镜的发展为在纳米/微米尺度上的科学研究提供了成像和结构控制的方法，也为艺术表达创造了新的媒介。

（三）艺术与科学的融合

传统上，艺术和科学领域是被内容的创建者及其教育者分开的。尽管文艺复兴时期的人文主义者，以莱昂纳多为最著名的例子，对此观点表示了例外，但科学和艺术方法论通常从我们幼年时期就作为不同学科分开教授。1959年，查尔斯·斯诺（Charles Snow）指出，西方社会的知识分子被分为两种：文学知识分子和自然科学家。[53]他表示这些文化之间的巨大鸿沟是提高人性的主要障碍。的确，这两种文化扭曲了它们自己的形象，并且缺乏理解和共同点。但是，艺术为科学提供了图像、思想、隐喻和语言的基本存储。大卫·休（David Hume）的复制原理指出，科学的理解并非总是通过实验方法来达到的，有时必须起源于思想。[54]例如，原子物理学家尼尔斯·玻尔（Niels Bohr）将原子的不可见核想象为液体的振荡滴。同样，在光波理论的早期，驻波被认为是振动弦。这些隐喻源于感性的体验以及源于艺术和人文科学的词汇。因此，社会科学和物理科学的结合对于不同思维方法的识别和结合是必要的。[55]

科学家与艺术家之间的创造性互动或科学家对艺术的参与都不是太经常，但这种创造性的活动却在获得不断的认可。针对这种情况，许多组织已经启动了计划，将艺术家和科学家召集在一起以促进合作，并鼓励将科学可视化作为公众参与的一种手段（表1）。一个早期的例子是1968年由弗兰克·马利纳（Frank Malina）创立的莱昂纳多（Leonardo）杂志（麻省理工学院出版社），有关于科学技术在艺术和音乐中的应用的文章。1982年，国际艺术科学与技术学会成立，将期刊的运作范围扩大到会议、专题讨论会和研讨会。许多杰出的学术举措促进了艺术与科学的融合。

表1 科学与艺术相结合的部分倡议和计划

创始计划	描述	成立时间
莱昂纳多学会	艺术、科学和技术的国际学会	1968
尼康小世界	微距摄影比赛	1975
共生A	西澳大利亚大学生物艺术研究中心	2000
纳米艺术21	由克里斯·奥夫斯库创立的从事纳米艺术大赛、节日和展览的组织	2004
加利福尼亚大学洛杉矶分校艺术I科学中心实验室	一个促进艺术与生物/纳米科学融合的中心	2005
美国材料协会的科学即艺术	一个在纳米/微米尺度上的具有美感的科学图像的竞赛	2006
将艺术融入技术（BAIT）	通过对显微镜图像的艺术处理使科学学科易于理解的福尔奇实验室推广计划	2007
罗氏大陆	汇集了欧洲各地的艺术和理学生来学习艺术和创造力的暑期课程	2007
巴黎/剑桥实验室	一个致力于发展基本思想并提供教育计划的组织	2007
哈佛大学的艺术科学实验室	由大卫·爱德华兹创立，专注于艺术和科学教育计划的国际实验室网络	2008
微全分析系统科学竞赛中的艺术	一个芯片上的艺术的图像比赛	2008
加州理工学院的科学艺术	纳米/微米/宏观图像竞赛	2008
德州大学达拉斯分校的艺术科学实验室	由罗杰·马利纳指导的旨在促进艺术家与科学家之间的合作，以创作艺术品、科学的数据分析工具、技术试验台的一个计划，它还开展包括将艺术、设计和科学、技术、教育和数学方面的人文科学一体化的活动	2013
北德克萨斯大学的以实景地图为画面的艺术与科学实验室	一个由露丝·韦斯特协调，从艺术、科学和人文学科的交汇处开辟出一条生产性道路，以开发想象力、知识和信息的新入口的创意工作室和研究计划	2013

2000 年，西澳大利亚大学建立了共生 A，这是一项艺术计划，旨在使公众参与生物学的应用研究，在过程中去鼓励批判性思维并提高对生物技术研究中道德关注点的认知，尤其是通过媒体。加州大学洛杉矶分校的艺术 / 科学中心是艺术学院和加州纳米系统研究所（CNSI）的一项合作计划。它促进媒体艺术与生物 / 纳米科学之间的合作，组织活动和展览，并提供驻场艺术家计划。自 1975 年以来，尼康一直采用"小世界"艺术计划，该计划是一个通过显微照相和电影比赛展示纳米 / 微米级复杂性的论坛。这些竞赛中的成像技术包括具有荧光的光学显微镜、相位和干涉对比、偏振、暗场、共焦、解卷积以及这些技术的组合。

通过艺术家和科学家的自发组织，以及许多跨学科方案的创建，已出现了一门新学科，在本文中被称为"纳米和微米尺度的艺术"。纳米级 / 微米级技术的创造涉及：①通过使用化学反应或物理过程有目的地创造或控制材料的组织，或通过发现天然的纳米级 / 微观结构；②使用显微镜使纳米级 / 微米级结构可视化；③对所创建的图像和 / 或结构进行艺术性的解释或来讲故事、传达情感或交换信息，通常涉及数字化的艺术处理，例如着色、拼贴或组合多个图像；④通过互联网或展览以及装置艺术等手段展示艺术品。创作纳米级 / 微米级艺术品的动机可能包括激发创造力、传达信息或情感、展示技术能力、展示物理原理、增强对技术的了解或创造有吸引力的图像。

在这篇综述中，讨论了使用半导体、聚合物、微流体器件、其他碳基材料和生物界面创造的纳米 / 微米级技术。总结了艺术品制造技术，例如聚焦离子束铣削、激光定向双光子聚合、软光刻、纳米图案化和蛋白质 / 细胞微图案化。生命科学中的显微摄影也被描述为新兴的艺术领域。此外，还解释了此类艺术品在自然科学中对创造力、想象力、交流、语言以及科学和技术的促进意义。通过向公众展示纳米 / 微米级艺术的优点并概述潜在的发展方向来总结全文。

二、微型艺术

与历史文物中材料在无意中被使用相比，我们现在能利用现有的科学知识和技术进行微型加工艺术创作。微观尺度艺术的创造始于光刻技术和集成电路技术的进步。最近，微型艺术品已扩展到了软光刻，即通过控制流体绘制标志性结构的图像或创建抽象的可视化效果。这些艺术作品代表了社会趋势、文化价值，体现了艺术创作的自我表达、美和情感。

（一）半导体艺术品（芯片涂鸦）

有意地将艺术融入微型制造器件中的早期例子可以追溯到 19 世纪 70 年代半导体工业的兴起时期。半导体芯片的设计人员构思并制作了"芯片涂鸦"，以便于他们在工作中发挥创造力，并且还可以防止他们的作品被抄袭。[56]这些标记包括芯片设计师的名字、最喜欢的宠物的渲染图、卡通人物。这些标记主要是在美国和欧洲（特别是德国）制造的芯片中发现的，日本制造的芯片中不太常见。当时，芯片上的艺术品有一个实用的功能，即它们可以用来作为揭穿伪造的证据。

在由惠普、IBM、摩托罗拉、德州仪器、先进微型设备、西部电子、菲利普斯、赛普拉斯半导体、英特尔、意法半导体和西门子等半导体公司生产的芯片上发现了芯片涂鸦。其中一种早期的芯片涂鸦是由前惠普芯片设计师威利·麦克利斯特（Willy McAllister）及他的团队设计的，并且在 20 世纪 70—80 年代使用后期的蓝宝石硅技术制造出来。[56]涂鸦由 HP 1000 Tosdata 64 位浮点乘法器上加法器逻辑电路上的直观双关语组成。涂鸦上有加法器（数字电路中的加法器）和肚子鼓胀的蛇，其中"加法器"也称为一种毒蛇（极北蝰）。该团队还在 HP-900/750/755 系列计算机的早期 HP-PA 微处理器上绘制了一个"奔跑中的猎豹"的芯片涂鸦，这个涂鸦的设计灵感来自 1986 年 9 月 IEEE 计算机杂志的封面图片。[57]

芯片涂鸦受到生活方式、卡通人物、电视、自然和竞争的影响。动作冒险电视连续剧《A 队》（1983—1987）中的 Mr. T 出现在一个单芯片"T1"收发器集成电路上（达拉斯半导体公司，DS2151Q 单芯片）。达菲鸭（Daffy Duck）的 $50\mu m$ 宽线框版本出现在精简指令集计算（RISC）微处理器上。西门子公司的芯片设计工程师设计了一个集成电路（M879-A3），其中包含一个拉着货车的 $60\mu m$ 高的蓝精灵，这个图案最初是比利时漫画家皮埃尔·居里福特（Pierre Culliford, Peyo）创作的。20 世纪 70 年代初，米老鼠（Walt Disney）在 Mostek 5017 闹钟集成电路中的芯片涂鸦上亮相，他指向 12 和 7 创造了一个时钟。电视连续剧《辛普森一家》（1989 年至今）中的一个角色朱尔豪斯·范·霍顿（Milhouse Van Houten）在一个硅图像 Sil154CT64 数字发射器集成电路上被发现。另一个卡通角色来自华纳兄弟的《兔八哥秀》（Road Runner Show），该节目于 1966 年首播，其形象被蚀刻在一个惠普的 64 位组合乘法器集成电路上。由霍华德·希尔顿（Howard Hilton）领导的位于华盛顿史蒂文斯湖的惠普设计团队在约翰·吉尔福德（John Guilford）生产

的信号分析仪中的抽取滤波器集成电路上设计了鱼鹰（Pandion haliaetus）图案。惠普的芯片设计工程师查理·斯皮尔曼（Charlie Spillman）中意一只在20世纪40—90年代的电视中的粗鲁的牧羊犬拉希（Lassie）。她的小型化版本可以在惠普从包含PA7100LC芯片组的主板上移除的支持芯片上找到。这个项目的代号是LASI，这个名称源自局域网（LAN）接口和小型计算机系统接口（SCSI）端口。此外，由马克·沃兹沃斯（Mark Wadsworth）和汤姆·埃利奥特（Tom Elliot）设计的火星人角色马文（Marvin）在2003年被派往火星探索的勇气号和机遇号探测器使用的电荷耦合器件图像传感器上可以找到。

1984年美国国会通过《半导体芯片保护法》后，芯片涂鸦的制作动机减弱了。因为该法案将复制芯片的相同工作部分定为侵犯版权[58]，这使得在芯片上进行涂鸦变得多余。由于电路设计过程的自动化以及复杂图案可能导致数据处理错误从而延迟产品周期，这也阻碍了芯片艺术在当前半导体中的应用。[59]由于这样的风险因素存在，1994年惠普禁止在其制造厂使用标志。[60]然而，其他公司的芯片设计师仍然在半导体上创造艺术，目前生产的芯片中仍有1/10存在芯片涂鸦。[56]因此，版权法的引入、芯片制造的自动化以及围绕芯片设计的技术变革，大大减少了芯片涂鸦的数量。芯片涂鸦的特点是复制流行的角色或原创设计，它代表了对微观艺术表达的欣赏。

（二）微流控形成的艺术品

微流控设备包括允许用于如高通量分析等研究传输现象和应用的流体移动的通道。[61]微流体的可视化可以通过内含彩色液体的通道渲染来实现，以展示层流或湍流的原理。一些最早的具有视觉吸引力的微流体图像是由菲利斯·弗兰克尔（Felice Flankel）和乔治·怀特塞兹（George Whitesides）创作的，其中包括1992年9月出版的《科学》杂志用以阐明科学原理的封面。[62]图2（a）展示了由疏水边界隔开的水滴（蓝色和绿色）组织成正方形区域（4mm×4mm）。同一杂志1999年7月号刊登的一篇论文描述了不同染色溶液多通道流动的抽象图片。[63]当通道合并时，它们的流体保持平行层流[图2（b）]。此外，弗兰克尔和怀特塞兹还撰写了一些书，介绍了纳米/微型可视化的例子，并描述了如何设计图像来吸引观众以及加强沟通交流。[64]

塔尔伯特·福尔奇（Albert Folch）和他的同事们创造了具有视觉吸引力的微流控设备，用不同的染料溶液着色，并进行数字修正以获得充满感染力的集合[图2（c）、（d）]。福尔奇的团队还制作了动态微流体视频，其中通道中的染色溶液的种类和流速由播放的音乐节奏调节。另一个具有视觉吸引力的微流控设备的创造者坦纳·内维尔（Tanner Neville），在开发一种在底物上对蛋白质进行图案设计的技术时也产生了这个想法。[65]图2（e）展示了一个由内维尔和艾伯特·马赫（Albert March）创建类似于金门大桥的微流控设备。制备聚（二甲基硅氧烷）微流控器件，在填充通道之前采用强真空的制备条件，以便于长终端通道的填充。在可紫外线固化的环氧树脂中添加机染料，便可以产生永久性的着色。内维尔和奥斯汀·戴（Austin Day）利用微流控装置描绘了加利福尼亚大学伯克利分校的钟楼[图2（f）]。该钟用软光刻技术制成，由6个充满不同颜色染料的终端的流体通道组成。微流控技术的另一位贡献者是冉·德罗里（Ran Drori），他在微流控设备中合成得到了冰晶。图2（g）展示了一个使用倒置显微镜低温平台的用于研究冰结合蛋白的微流控芯片。当温度突然降低时，可以观察到微流体通道中树枝状冰的生长。[66]图2（h）展示了大卫·卡斯特罗（David Castro）和大卫·康乔索（David Conchouso）设计的名为"球体"的微流体装置，通过航天器的窗户可以看到天体。[67]该图像是由一个悬在反应杯中的两种液体之间的液滴（40微升）生成的，该液滴由与人类C反应蛋白混合的胶乳颗粒组成在一层全氟己烷和矿物油之间形成。

人们创作出视觉上吸引人的图像，以证明微流控技术的复杂性和自组装性，并展示其控制化学和物理过程的能力。对复杂微粒的微流控制造及其组装的研究展示了其独特和吸引人的视觉效果，在展示关键基础的同时，也揭示了一种艺术方法理念。例如，由超顺磁性胶体纳米晶团簇和可光固化单体溶液的混合物偏析形成的类似于带有彩色斑点图案的微观骰子[68]，通过控制胶体超顺磁纳米晶体之间的间距，微粒子反射出具有不同图案以及色彩的光[图2（i）]。当磁场改变时，墨水的颜色也会改变。通过使用岩相法和紫外光引发聚合反应，颜色（5~200μm）可以被固定在颗粒表面。这些粒子可以旋转并作为化学反应器的搅拌单元使用。另一种制造技术是利用轨道微流体装置将微尺度组件进行粒子组装，以产生视觉上吸引人的图像。[69]在这种方法中，微流控通道引导结构生成，微流控通道由顶部表面上的沟槽作为导轨组成。一些微流控槽的设计特别适合于聚合物微结构，这种机制允许通过流体控制的自组装（使用有轨通道）来

纳米艺术及其超越

生命形式和人造结构相似的引人入胜的科学的可视化产物。纳米艺术的目的主要是采用新的纳米制造方法来创造表现制造技术错综复杂能力的引人入胜的可视化效果。面向公众、媒体和文化的以科技主导与促进的主题也已经出现。装置艺术的展览包括使观众能触摸、聆听和观看的交互体验艺术作品等。

（一）平版印刷作品

早期的一件纳米艺术品是由亚历山德罗·斯卡利（Alessandro Scali）和罗宾·古德（Robin Goode）与都灵理工大学的法布里佐·皮里（Fabrizio Pirri）合作创作的。这个团队在 2007 年创作了展示非洲地图的艺术品，名称为《实际尺寸》[图 3（a）]。图案是通过在硅晶片上使用 10 nm 宽的原子力显微镜尖端进行平版氧化光刻实现的。[70] 在《实际尺寸》这幅画中，团队想引起大家对非洲的现状的关注，这块土地在人类学上意义重大并拥有广阔的空间，但它如今贫穷、被剥削和被忽视。因此，这种不被识别的、未经探索的和看不见的事物在纳米级尺度上被展示出来。图 3（b）展示了另一幅名为《缓刑》的艺术品场效应扫描电子显微图像，采用绝缘体上硅技术制造。[71] 艺术品的几何形状由平铺在硅绝缘体基板上的带正电的耐光材料形成，然后由光刻技术实现大块硅的各向异性蚀刻将其除掉。在耐光层上保留下来的雕刻的几何形状是通过硅的反应性离子蚀刻产生的。最后，使用氢氟酸除去被遮盖住的氧化物溶液。自由女神像是自由的象征；但是，斯卡利（Scali）想要表达自由与在微米尺度上创作雕像的方法受到限制。[72] 这些艺术品在意大利的贝加莫科学节（Bergamo Scienza）节中被展出，并采用了纳米技术作为一种具有功能性和有效性的方法表达来强化信息。聚焦离子束铣削（FIBM）是一种用于创建艺术品的技术的光刻合成技术。作为半导体行业成熟的技术，FIBM 涉及在高的初级电流下使用液态金属离子束以纳米级精度对材料进行主动烧蚀的过程。[73] FIBM 在艺术领域的早期使用可以追溯到拉斐尔·洛萨诺（Rafael Lozano）－海默斯（Hemmers）的作品，名为《涅佩洛斯》（Pinches Pelos）。艺术家的镀金的头发使用了 FIB 铣削来刻文字。这种微型加工艺术品于 2013 年在 Bitforms 画廊（纽约市）展出。艺术家马塞洛·科埃略（Marcelo Coelho）和维克·穆尼兹（Vik Muniz）利用了 FIBM 在沙粒上绘制图像。这样做的动机在于我们的工作是质疑关于物理世界的观点。[74]《沙堡》由穆尼兹（Muniz）使用相机 lucida 绘制，这是一种能在图纸表面查看物体重叠影像的光学装置。[75]《沙

图 2 微流控的艺术品。（a）被疏水边界分隔的染色水滴。经许可转载。[62] 版权所有：1992 年，菲利斯·弗兰克，由美国科学促进会（AAAS）出版。标尺为 1mm。（b）《科学》1999 年 7 月号的专题介绍了一种来自怀特赛兹小组的微流体装置。七种不同染料溶液着色的通道汇聚在一个通道中，并以平行层流动。经许可转载。版权所有：1999 年，菲利斯·弗兰克，美国科学促进会出版。[62]（c）"彩色迷宫"拼贴画的灵感来源允许细胞在受控条件下生长的培养室。这幅拼贴画是通过改变原始图像的色调而形成的。图像由大卫·凯特和艾伯特·福尔奇提供，经许可转载。[139a] 标尺为 200μm。（d）"粘性的颜色"是由右旋糖酐以不同的流动量在微通道中流动而产生的，这些颜色被数字化地添加到照片中。图片由克里斯·克里普和艾伯特·福尔奇提供，经允许转载。[139a] 标尺为 500μm。（e）金门大桥。图片由艾伯特·马奇和坦纳·内维尔提供并授权使用。标尺为 500μm。（f）钟楼（加州大学伯克利分校）。图片由奥斯汀·戴和坦纳·内维尔提供并经许可可使用，标尺为 1mm。（g）冰晶在微流介质中生长。经许可转载。版权所有：2014，冉德里重，标尺为 100μm。（h）球体，经许可转载。版权所有：皇家化学学会、大卫·卡斯特罗、大卫·康丘索，标尺为 1mm。（i）组装在微荧光器件中的超顺磁胶体纳米晶片，标尺为 500μm。经许可转载。[68] 版权所有：2010，Macmillan Publishers Ltd。（j）轨道微流体中复杂的自组装。轨道槽深为 37mm，沟槽槽深为 41mm，经许可转载。[69] 版权所有：2008，Macmillan Publishers Ltd.

构建 2D/3D 微系统，从而创建了一个希腊神庙的图像[图 2（j）]。

三、纳米艺术

通过材料的形成、相互作用和组装的物理方法来控制其颜色、形状和结构的能力代表了一种艺术表达的新媒介。[3] 在对纳米图像的捕捉中产生了许多与宏观

图3 通过聚焦离子束铣削（FIBM）制成的微型艺术品。(a) 实际尺寸。比例尺为100nm。经许可转载。[70b] Macmillan Publishers Ltd. 版权所有，2007年。(b) 试用期。比例尺为100μm。经许可转载。[139c] Alessandro Scali 和 Robin Goode 版权所有，2007年。(c) Eltz城堡（德国）的沙堡草稿。单像素分辨率为50μm，单线为0.4~1.0μm，比例尺为50μm。经许可转载。[139d] Marcelo Coelho 和 Vik Muniz 版权所有。

堡》图像被FIBM刻在沙粒上 [图3(c)]。这项技术允许物体在组成它的材料上进行展示。使用相机露西达（lucida）和微观加工技术代表了摄影前后的发展，强调了摄影在模拟现实中的作用。艺术家的项目作为穆尼兹工作全面回顾展的一部分，于2014年在特拉维夫艺术博物馆展出。

（二）双光子聚合形成的艺术品

双光子聚合（TPP）涉及在近红外激光束聚焦深度内对紫外线吸收树脂进行空间分辨率控制的3D光聚合。[76] 由双光子吸收激发的聚合速度与树脂中局部位置的光子密度的平方成正比。通过TPP进行的微细加工可用于创建亚衍射极限分辨率（150 nm）的艺术品。[77] 图4（a）显示了"光感"前体混合物的激光定向光聚合产生的"大头"雕塑（10μm×7μm），该混合物可能由氨基甲酸酯丙烯酸酯单体、低聚物和光引发剂组成。[78] 例如，为了聚合单体混合物，可以使用在76 MHz和780 nm处具有150 fs脉冲宽度的钛：蓝宝石（Ti：Al_2O_3）激光束。[78] "公牛"雕塑的创作者灵感来自1966年的科幻电影《奇幻航行》，电影中的医疗团队被缩小到了微观尺寸，然后进入科学家的身体，用激光修复对大脑的伤害。[79] 创作者设想，公牛可以将药物载体拉过血管、创建微观传感器以及用于细胞培养和3D计算机内存的模板。[80] 为了显示TPP可能创建的复杂结构，Nanoscribe GmbH（德国公司）已经用光敏材料制作了3D微型地标 [图4（b）、(c)]。光敏材料可以由含有4，4'－双（二乙氨基）二苯甲酮光引发剂（1.5wt%）的季戊四醇四丙烯酸酯组成。Ti：Al_2O_3 fs 激光束（33 mW）可以在感光材料上方以44 mm s-1扫描，同时将x-y轴移动0.5μm，以逐层构造结构。[81]

艺术家乔尼·赫尔维茨（Jonty Hurwitz）与卡尔斯鲁厄理工学院的史蒂芬·亨斯巴赫（Stefan Hengsbach）和魏兹曼理工学院的耶希亚姆·普里奥（Yehiam Prior）合作，利用多光子光刻技术对雕塑进行微加工。赫尔维茨（Hurwitz）使用摄影测量技术拍摄了模型（Yifat Davidoff）的图像，并使用该图像微制造了具有纳米级特征的名为"Trust"的人体雕塑 [图4（d）]。他的灵感也源于安东尼娅·卡诺瓦（Antonia Canova）的作品"由丘比特之吻复生的灵魂"（1787—1793，卢浮宫博物馆），并创作了另一幅名为"丘比特与灵魂"（他和戴维多夫的自画像）的微型雕塑（图4（e））。这幅作品代表了艺术家对戴维多夫（Davidoff）的初恋的情感。将雕塑数字化地组装在蚂蚁头上，以观察其大小。根据赫维茨的说法，这些微型艺术品代表了我们能够创造出与精子相同规模的人类形态的历史时刻。这些作品中体现了艺术与科学的融合，在各种艺术期刊、报纸和电视频道中都有体现。

使用多光子光刻技术还可以创建具有复杂几何形状的3D微型蛋白质基物体。德克萨斯大学奥斯汀分校的杰森·B. 希尔（Jason B. Shear）和他的团队开发了一种基于蛋白质的高黏度试剂，该试剂可以制造3D微观结构，例如莫比乌斯带[82]。图4（f）显示了由BSA原型凝胶制成的部分受约束的结构，其中包含四个链节和一个18点尖的星形。蛋白质凝胶由包含BSA的DMSO溶液，2-[4-（2-羟乙基）哌嗪-1-基]乙烷-磺酸（HEPES）缓冲盐水溶液组成。该结构是使用基于动态掩模的工艺制造的，其中对象被表示为在数字微镜设备（DMD）上顺序显示的一系列图像。[83] 聚焦的（Ti：Al_2O_3）激光束在平面上通过DMD进行光栅扫描，以沿光轴逐渐形成3D结构。因此，这些演示代表了使用基于蛋白质的材料创作艺术品的潜力。

图4 通过双光子聚合技术创作的纳米／微加工艺术品。(a) 公牛雕塑。比例尺为2μm。经许可转载。[138] Macmillan Publishers Ltd 版权所有，2001。(b) 艾菲尔铁塔，比例尺为100μm。经许可转载。[139f] Nanoscribe GmbH 版权所有，2013。(c) 泰姬陵。比例尺为100μm。经许可转载。[139f] 版权所有 Nanoscribe GmbH。(d) 在头发上进行人形雕塑，作品名为《信任》。比例尺为10μm。图片由 Jonty Hurwitz 提供，并经许可复制。[139g] (e) 蚂蚁头上的"丘比特和灵魂"（后期组装），来自新的 Metamorphoses，由 Apuleius 创作。比例尺为100μm。图片由 Jonty Hurwitz 提供，并经许可复制。[139g] (f) 带有链条的晨星。比例尺为10μm。经许可转载。[82] Wiley-VCH 版权所有，2013。

（三）基于纳米球的艺术工作

纳米粒子可以作为墨水被打印出来，创造出有视觉吸引力的图像。17世纪炼金术士罗伯特·弗洛德（Robert Fludd）提出，太阳是黄金的象征。[84] 太阳的图像可以由金纳米粒子印刷而得［图5（a）］。[85] 使用定向组装可以将离散的纳米粒子确定性地组织排列在凹槽表面上。纳米粒子被排列在由一定几何形状的模板所限定的预留位置。为了产生图像，硅模板由含有凹槽（40纳米至10微米）的硬质合金以 1cm^2 的量级模制而成。模具涂有胶体悬浮液，它的润湿性能和几何形状可以让粒子填充凹槽。最后，通过定制的黏合剂将粒子印刷在平坦的基底上。图像包含 20 000 个金纳米粒子（直径60纳米），并可以在12分钟内打印出来。[85] 这项工作代表了一个在炼金术背景下使用纳米技术创作故事来吸引读者的例子。材料的光学性质可以用来证明科学原理，或者吸引读者。例如，通过具有尺寸依赖的发射特性的量子点来创造引人注目的图像。[86] 在含有氧化三辛基膦（TOPO）的配位溶剂中，通过包含二甲基镉和硒化三辛基膦在内的有机金属前体的热解来制备单个分散的 CdSe 量子点。[87] 利用尺寸选择性沉淀将量子点过滤成粉末，随后使用二乙基锌（ZnEt$_2$）和六甲基二硅烷（TMS$_2$）作为锌和硫的前体生长壳。由菲利斯·弗兰克尔拍摄的图5（b）显示了一系列装有发光 CdSe/硫化锌纳米晶体（直径 = 2.3~5.5nm）的样品瓶，这些纳米晶体在470、480、520、560、594和620纳米（从左到右）处发光。弗兰克尔在对量子点的研究中，通过产生解释性图像、开发人们创作出视觉上吸引人的图像，目的是通过视觉手段传达科学发现和推动思考的创造性方法。另一种可用于创造具有视觉吸引力的艺术品的纳米材料是铁磁流体。这种可磁化液体由通过布朗运动悬浮的表面活性剂包覆的氧化铁纳米粒子组成。磁化液体包含矿物油和硅油、聚酯、聚醚、合成烃和水。[88] 艺术家 Sachiko Kodama 于2000年开始创作铁磁流体雕刻。在"突出流"中，她展示了一个交互式的铁磁流体艺术品，其表面形态和颜色是动态变化的。[89] 当磁性表面力超过液体重量和表面张力时，铁磁流体沿磁力线形成尖峰。灯光、音乐和人声的变化可以改变雕刻的形状。[90] 她在动态和互动艺术方面的工作灵感来自几何学和自然界的对称性。例如，《大闪碟塔》（*Morpho Towers*, 2006）以铁磁流体直立螺旋为特色，描绘了海洋和龙卷风。[91] 这一想法是基于日本人的"并列"

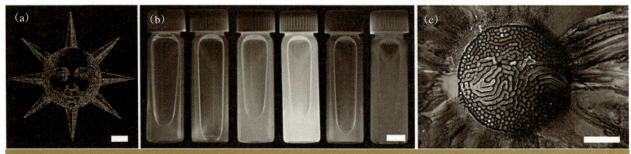

图5 带有纳米颗粒的艺术品。(a) 由金纳米粒子组成的太阳的显微图像。经许可复制。[85] 版权所有：2010，Macmillan Publishers Ltd。比例尺 = 10μm。(b) 量子点。经许可复制。[139h] 版权所有：2012，Felice Frankel。比例尺 =1cm。(c) 由铁磁流体制成的 Millefiori。经许可复制。[139i] 版权所有：2012，FabianOefner。比例尺 =5cm。

概念，即模仿自然现象，这样可以提供新鲜和惊喜的元素，产生有趣的体验。[92] 她的铁磁流体艺术作品曾在媒体艺术展上展出，包括2010年东京当代艺术博物馆。另一位艺术家法比安·欧夫纳（Fabian Oefner）用铁磁流体和水彩创作了米莱菲奥里图案[图5（c）]。当水彩添加到铁磁流体中时，它们被限制在铁磁流体的屏障内。这种混合物形成了黑色的通道和池塘，由于铁磁流体的疏水性，它们没有混合在一起。

（四）面向广大受众的纳米艺术

纳米技术在艺术中的最新应用展示了在可视化方面强大的潜力——将科学与文化和政治问题联系起来。《纳米曼陀罗》（Nanomandala, 2003）是媒体艺术家维多利亚·维斯纳（Victoria Vesna）与纳米技术专家詹姆斯·金泽夫斯基（James Gimzewski）和声音艺术家安妮·尼梅兹（Anne Niemetz）共同创作的作品。[93] 装置包括一盘由各种各样的图案组成的沙，尺寸分布遍及沙粒的分子结构到最终完整的曼陀罗图像。沙曼陀罗，是佛教中的宇宙的象征图像，由藏传佛教僧侣与洛杉矶艺术博物馆合作创作。整个作品的搭建受到来源于曼陀罗制作的过程中冥想声景的启发。维斯纳的灵感来自纳米技术人员的工作，他们能在纳米尺度上按照要求移动原子，它和僧人的作品类似，他们费尽心思一粒一粒地用沙子堆成曼陀罗。因此，这两个分别在传统文化和现代科学社会进行的工作都传达了一个围绕耐心这个主题的共识。[94]

2008年，约翰·哈特（A. John Hart）和他的同事创建了"纳米奥巴马"，垂直排列的碳纳米结构，形似巴拉克·奥巴马（Barack Obama）的碳纳米管（CNT）阵列。这项工作是基于艺术家谢泼德·菲雷（Shepard Fairey）名为《希望》的海报，在2008年总统大选期间变得大受欢迎[图6（a）]。在大选之日，哈特同时在 nanobama.com 网站上和 Flickr 图片库发布了这一系列图片，并附上了描述合成碳纳米管合成过程的图片。"为科学投票"的这个描述和标语旨在将《纳米巴马》作为纳米技术的一个例子进行宣传，并使用流行图像和新闻主题作为视觉传达的渠道。在每个微观的"纳米奥巴马"结构中，碳纳米管的数量约为1.5亿，代表了在2008年总统大选中投票的美国人总数。"纳米奥巴马"受到媒体的广泛关注，包括报纸、杂志和学术期刊，这表明这样一个新兴技术、流行元素和引人入胜的可视化的结合体极大地推动了公众对科学的讨论。媒体会以几种不同的方式提及"纳米奥巴马"，包括作为关于最近的选举故事的开头介绍，和巴马政府的科学政策一起提及，以及作为对微观艺术品讨论的一个先例。

当图像以一种公众能理解的方式呈现时，纳米结构可以很好地抓住读者的想象力。维姆·诺杜因（Wim Noorduin）和同事利用了动态反应扩散系统，通过控制氯化钡和偏硅酸钠溶液中 CO_2 的扩散来合理地生长单体结构。[95] 通过改变 CO_2 的浓度、pH 和温度，一束分级组装的具有复杂元素的多级结构被合成了出来。这些结构的 SEM 图像通过数码着色和增强效果来模拟花的外观[图6（b）]。这项工作在众多杂志和报纸上都被报道了。因此，在视觉上极具吸引力的纳米技术图像以一种易于理解的方式代表了一种建立共同点、激发媒体积极性、想象力，教育广大市民的媒介。

纳米艺术已被用来激发批判性思维和质疑技术的发展。托德·席勒（Todd Siler）的隐喻性艺术品诠释了大自然的本质以及人类对自然界做了什么。[96] 受杰弗里·奥津（Geoffrey A. Ozin）富有经验的工作的启发，这幅画探寻了一个富有创意的过程，这个过程包括对晶体、纳米线、纳米片和纳米管的设计和制作。[97] 这个团队创建了多个组装方法，如抽象绘画和雕塑来

捕捉纳米材料与众不同的地方，包括其自组装和随尺寸发生的变化。[98] 席勒的艺术作为命题结构和创意催化剂激发了创新的思维。席勒（Siler）和奥津（Ozin）作品的主题涉及隐喻性的艺术，如纳米科技中人脑的制作和自然的革新，以及其在涉及世界问题时的应用。这些艺术品还批评了纳米技术发展对环境和人类的影响。席勒的装置《隐喻自然》，是以表达纳米和微米范围内的自下而上、自上而下的过程以及原子之间、纳米材料之间的物理相互作用为主题的，例如纳米晶体、线、片和管等变成可见的艺术品（图6（c））。此外，这些艺术品质疑了人们对纳米技术未知影响的恐惧。席勒的作品于2014年在科罗拉多大学的CU艺术博物馆、博尔德以及纽约的军事秀上被展出。

材料研究学会每年举办一次名为"科学"的艺术比赛，旨在鼓励关于可视化方法的创作，从而使得科学工作能被更多人分析和在更大范围内展出。[99] 该计划的初衷在于超越显微图像作为传达信息的角色，而将其转化为美以及表现美的艺术媒介。比赛中采用的结构来源于铜、金、镍、锌、铟及其氧化物和合金、以及化合物包括硅、石墨、钛铝碳、碳化硅、钴铁硼、硫化硒、碲化锗、氢氧化钾、环氧树脂、嵌段共聚物和聚苯乙烯。化学和物理气相沉积、聚焦氦离子束刻蚀、化学和电化学蚀刻、退火、电沉积、深度反应离子刻蚀和自组装等被用于形成纳米结构。这些显微图像包括纳米壁、泡沫、复合材料、纳米线、磁性结构、纳米晶体、纳米柱、金字塔、多孔膜结构、膜和片状材料。这些图像都进行数码着色来模仿宏观物体的形貌。虽然大多数图片都是用不可控的结构去类比宏观物体，但另外一些也可以经过合理设计来进行艺术创作表达。

四、微微米艺术

在更小的尺度上，微微米艺术通过原子层面的操作来创建具有视觉吸引力的静态和动态结构。1989年，IBM的Don Eigler成为第一个操纵单个原子绘制图案的人[图7（a）]。[100] 他使用扫描隧道显微镜（STM）观察排列出的35个氙原子，写出了公司的首字母缩写，这代表了第一个受控原子组合；并在显微镜的钨电极端通过施加短电压脉冲来选取原子，通过施加相反极性的电压脉冲来定位原子。图7（b）显示的是IBM的"Blue Nickel"，它代表了对多种文化立场的适应：体现出和毕加索一样对单一蓝色的痴迷、过度紧张的忧郁感以及利用科学工具暴露非劳动的艺术"工作"。[101]

《一个男孩和他的原子》是2013年由IBM Almaden研究中心的Nico Casavecchia、Andreas Heinrich和Christopher Lutz制作的第一部原子尺度定格动画[图7（c）]。[102] 这个类似于视频游戏的动画描绘了一个男孩与一个转变成各种形态的原子玩耍的场景。在动画的开始，原子从一个包含十二原子磁存储器的大块材料上分离。这些图案是由65个一氧化碳分子在-268℃的设备上的铜衬底上创造的，并利用隧道扫描显微镜捕获了242张静态图像，每个分子的氧成分在每一帧（45 nm×25 nm）中以白点的形式出现。这个动画的创作动机是创造一个抽象的艺术作品来质疑科学和技术，并暗示了原子操作的进步旨在以极小的比例创建极端的计算和数据存储。

五、生命科学中的显微摄影

细胞成像和组织结构学涉及显微对比方法，如亮场、极化和荧光。数字处理、标记和高性能光学成像设备的最新进展提高了分辨率、灵敏度和微观分析分子检测能力。这样的器件包括电荷耦合器件（CCD）和具有低噪声和高量子效率的互补金属－氧化物－半导体（CMOS）摄像机。这些可视化技术已经惠及神

图6 面向更广泛受众的纳米艺术。(a) 由垂直排列的碳纳米管制成的纳米结构，比例尺为100μm。A. John Hart 提供了图片[139j]。(b) 通过自组装形成的仿生复合结构。经许可转载。[95] AAAS 版权所有，2013。比例尺为 25μm。(c) "对在地平线上纳米－神经的聚宝盆的创新设想：（1~100nm）：自下而上，自上而下"（2011—2012年）合成帆布上的混合介质（多孔无机材料）。经许可转载。[139k] Ronald Feldman Fine Arts，纽约。版权所有。Lael Siler 摄。比例尺为10厘米。

图7 皮科艺术。(a) 在纳米级上构图原子的第一个例子。比例尺为1nm。(b) 由不间断的周期性组成的"蓝镍"构成，受到摩尔人或莫里斯·埃舍（Maurits Escher）创造的镶嵌技艺的启发。为了使未经改造的FCC（110）表面能吸引公众，艺术家创造了《蓝色时期》。比例尺为0.1nm。(c) 一个男孩和他的原子。比例尺为5nm。经许可转载。[139] IBM公司版权所有，2012。

经科学[104]、肿瘤学[105]、免疫学[106]和发育生物学[107]。尽管新兴的生物成像和检测技术发展迅速，但并没有得到公众的广泛认可。为了进一步促进生物学研究，创造纳米/微尺度的摄影成为一种新兴的趋势，显示了细胞生命的艺术观点。尼康小世界摄影大赛（Nikon's Small World Contest）、芯片实验室艺术画廊期刊和Olympus BioSpaces生物成像比赛都展示了这些显微镜图像。差分干涉常数（DIC）显微镜无须标记便可对细胞的亚细胞物理结构进行成像。[109] 例如，罗杰里奥·莫雷诺（Rogelio Moreno）利用DIC显微镜对水生动物轮虫（Rotifer）进行了拍照，展示了它的口腔内部和心形的冠状结构［图8（a）］。基于超分辨率显微镜的亚衍射限制图像与计算生物化学一起提高了分辨率。Muthugapatti K. Kandasamy拍摄了牛肺动脉内皮细胞的超分辨率亚细胞结构，并对其进行了肌动蛋白（粉红色）、线粒体（绿色）DNA（黄色）染色［图8（b）］。共聚焦显微镜也被用于多细胞生物模糊的特征成像。例如，多米尼克·帕奎特（Dominik Paquet）拍摄了一幅富有美感的阿尔茨海默氏斑马鱼，通过荧光标记其全身的tau基因（红色）、病理tau（蓝色）和神经元（绿色）［图8（c）］。

微缩成像结合先进的成像技术现已被用于构建生命科学的艺术场景。特别的是，蛋白质和细胞在空间上被控制在纳米/微尺度上创造各种生物设计。[112] Albert Folch和他的同事们创造了包括"微细胞化的苹果""注视着你的神经元"和"岛屿上的细胞聚会"这样的艺术图像。[113] 在微观苹果上，白蛋白（红色）和纤连蛋白（绿色）蛋白质被涂布到微型图像基质使用弹性模板［图8（d）］。在细胞水平摄影中，活细胞在含有蛋白膜的底物上定向生长，形成细胞微模式，如"注视着神经元"［图8（e）］和"岛屿上的细胞聚会"［图8（f）］所示。

聚合物也被用于创建基于光刻和微制造的微图形结构。[114] 例如，印章微结构是用琼脂糖凝胶创建的［图8（g）］。该作品包括七个矩形切口（0.5mm×1.0mm），用于印刷食品染料。由于这些染料扩散到凝胶基质，显微邮票被染色。微图案聚合物可与细胞样本集成，并进行数字化修饰，以创建混合结构。例如，尼古拉斯·冈恩（Nicholas Gunn）在玻璃基板上创造了微型聚合物基座，并将培养在这些微托盘上的3T3细胞进行数字染色［图8（h）］。此外，还可以将微图案聚合物与细胞培养物结合，以创建视觉上吸引人的图像。克里斯托弗·杰林（Christopher Guérin）创造了一幅细胞生长在生物聚合物支架上的图像［图8（i）］。除此之外，转基因生物技术的使用创造了一个"生物艺术"的领域，该领域对诸如转基因动物的风险等实践提出了质疑。由于生物艺术和生命科学使用了包括成像方法等常见的方法，生命科学中的微摄影技术将在社会背景中获得新的意义、注释和角色。而且除了通过可视化传达科学信息外，生命科学和合成生物学的发展还将为可视化和使用生物技术作为创作艺术品的手段带来新的发展机会。

六、讨论

提高对当前的科学发展及其对社会益处的认知对于科学研究获取政策支持和研究资助至关重要。新技术的采用依赖公众的投资，如果公众清楚地了解技术的好处和潜在风险，他们往往更有可能支持技术变革。[116] 因此，纳米/微米技术的大规模分布和实施需要能够有效地向公众传达其益处和局限性。学术规范和习惯必须继续改变，以鼓励与公众的直接接触。在过去的十年里，联邦机构和私人捐助者已经提出了一些倡议，以增加科学知识从学术界直接向公众的转移。

纳米艺术及其超越

图8　生命科学中的显微摄影。(a) 通过差异干涉对比显微镜成像的水生动物轮虫，标尺为50μm。(b) 通过超分辨率显微镜观察牛肺动脉内皮细胞的细胞内结构，标尺为10μm。(c) 通过共聚焦成像对阿尔茨海默氏斑马鱼的神经元进行成像，标尺为100μm。(d) "显微镜下的苹果"，基于白蛋白和纤连蛋白的显微图案，标尺为100μm。(e) "注视着你神经元"的细胞微图案，标尺为100μm。(f) "深夜岛屿上的细胞聚会"，标尺为100μm。(g) 用琼脂糖胶制成的带有矩形凹槽的微尺度邮票。染料扩散到这张邮票上，使它呈现出五颜六色的图案。标尺为1mm。(h) 含有微图案聚合物基座上的细胞。标尺为40μm。

这些举措是必要的，因为科学知识并不总是从专家流向公众，而是一种共享和多方向的互动体验。[117] 然而，科学家和技术开发人员没有经过最佳培训，无法将其研究成果传递给公众。[118] 在艺术和科学之间建立长远的协同机制可以增强科学外展成就并使公众对纳米/微米技术有更广泛的认识。

艺术长期以来以挑战主流范式和减少广泛传播的误解而闻名。[119] 例如，通过实物和展览的方式，艺术可以挑战既定但过时的规范，表达对社会不公正的关切，创造鼓励公众辩论的氛围，从而影响所有年龄段的个人。[120] 艺术还促进了看待边缘化或沉寂的问题的新视角的产生，并为被视为禁忌的话题提供了发言权。因此，艺术通过扮演挑战现状的解放性社会角色来解放思想。[119, 121] 艺术也允许复杂的科学思想被综合、简化和传达，同时也使信息令人难忘。因此，在传播新兴技术中运用批判艺术可以将科学知识提炼到社会基本层面，并鼓励以新的方式看待问题，这在公共活动中可以发挥重要作用。[122] 例如，装置和展览可以鼓励技术开发人员以不同方式交流，并在社会可接受的水平上更有效地向公众传达复杂的科学概念。[122] 视觉和表演艺术也通过吸引情感来创造难忘的时刻和欢庆的气氛，情感是感官体验的生理变化。当情绪被锁定时，个人会更加关注某个特定的事件，并致力于将信息存储在长期记忆中。[123] 根据特里安迪斯（Trsandis）的人际行为理论，情绪显著影响行为，行为受道德信念和认知局限的调节。[124] 这样的经历可以创造三种主要的激发形式：中立立场、界限性和共同性。[125] 中立的立场使我们能够讨论围绕技术发展和安全问题的争议性问题，这些问题涉及它们在我们日常生活中的传播。界限性表示一种心理上的模糊性，在这种模糊性中，基本的观念和规范被分解或削弱，这种迷失方向让个体重新定位自己的观点。共同性是一个非结构化的社区，在这里所有的成员都被平等对待，作为一个群体体验着有限性。因此，将艺术与技术融入可以促进新的思考问题的方式、情感共鸣与吸引，并形成愉悦的气氛。

纳米/微米级艺术模糊了以前可区分的人工制品和自然的概念。[126]纳米/微米尺度的艺术也代表了从机械客观性的旧认知价值的历史性转变。这个概念允许对现实的感知从单纯的视觉文化超越到关联性和感知。纳米/微加工与艺术的结合强调自下而上而不是自上而下的建造。与通过抽象距离或符号提取产生宏观艺术的传统方式相反，纳米/微米级艺术直接吸引到结合生成（制作）、技术（工艺）和知识（真正的信仰）的与当下接触相关联的情感。纳米/微米级艺术在科学和艺术之间协商和重造了文化边界，同时创造了一种批判性的颠覆和模仿，以一种有意义和积极的方式挑战事实思维、文化逻辑和价值观。例如，纳米技术的制备过程和生物技术应用的艺术表现促进了关于健康和环境影响的讨论，这是鼓励重视技术行为的关键因素。因此，纳米/微米级的艺术是一个平台，让公众熟悉无处不在的新兴技术，促进科学知识的传播，促进负责任的技术发展，影响舆论，教育公众。

纳米/微米级艺术在批判性思维和创造力方面发挥着作用。科学概念的学习是一个由认知[127]、情感[128]、动机[129]和社会学[130]因素调节的关联过程。因为通过纳米/微米级艺术传递的信息有可能吸引不同的感官，它可以刺激情节性[131]、无关紧要的[132]、附带性学习[133]并创造长期记忆。这需要创造超越视觉的装置，以吸引多种感官，包括味觉、嗅觉、化学感受器、听觉、触觉和其他感官形式，如振动、平衡和动觉。例如，迈达斯（Midas，2007），一个由保罗·托马斯（Paul Thomas）创造的沉浸式生物媒体纳米艺术装置，涉及与3D皮肤细胞模型的视觉和声音交互。[134]视觉、触觉和听觉的相互作用，通过扩展听觉和改造触觉本体中的地理，挑战了人类的感知。有潜力的交互装置可能包括生物技术、社会争议、数字世界、信息技术、机器人和人机交互等主题。这种纳米技术展览非常适合与其他学科结合，如响应传感材料、移动应用和光学艺术，包括佩珀尔幻象、光子晶体、全息术和激光装置。[135]其他未探索的领域包括表演形式的纳米/微米级艺术：音乐、舞蹈、戏剧、表演诗、芭蕾、幻术、歌剧、单口喜剧和木偶戏。此类推广活动不仅能激发关于新技术的想象力，还能让学生了解纳米/微米技术和创新领域。

纳米/微米级艺术品可以在视觉元素的交互式学习模块中呈现，以模拟化学和物理现象以及量子效应。例如，可以放大和缩小材质几何图形或移动它们的视觉效果，以增强交互体验。又比如使用运动检测（索尼的PlayStation、微软的Xbox、任天堂的Wii），观众可以控制原子或纳米材料来探索物质的状态。这些系统可以提供直观3D动画，并集成视觉和触觉反馈。这些互动平台可以包括指数符号，以理解和比较纳米/微米材料与宏观物体的大小。一种实用的方法是创建虚拟电子显微镜，并实现调整纳米/微米级艺术品和其他生命形式的焦点、对比度和放大倍数的调整。其他方法可能包括利用交互式视频和表演探索纳米/微米技术基础的装置。此类艺术品还可能包括一些主题，如解释晶体管和集成电路工作原理及其制造过程、电子显微镜的内部工作、量子力学/行为、DNA自组装、蛋白质合成、电子和纳米材料的操纵以及纳米器件的创造。基于游戏的学习是另一种可以融入交互式安装的方法。[136]例如，纳米使命（伦敦的Playgen公司制作）创造了视频游戏，玩家在游戏中探索纳米科学的应用、作用和重要性，包括基于纳米粒子的药物输送。[137]在这些任务中，玩家学习纳米电子学的操作、分子的构建和功能化、纳米成像、自下而上的自组装和纳米医学。因此，整合到互动媒体和艺术中的纳米/微米技术有潜力成为向公众介绍新概念的工具。纳米/微米级艺术的未来是在互动平台上激发创造力和促进科学技术，并创造关于纳米技术的影响和机遇的公众讨论。

七、结论

自史前时代以来，纳米/微米材料就被用于创造工具和艺术作品。然而，最近我们已经获得了从宏观尺度到原子分辨率直接操纵和成像物质的能力。这种成像和控制物质的飞跃代表了人类在努力理解宏观世界中看不见的小尺度现象和设计多功能技术方面的突破。纳米/微米材料和纳米技术促进了人类对健康安全和环保等话题的讨论。随着公众接受纳米/微米级的新兴技术和产品，科学家和技术开发人员应该做好准备，以简明和及时的方式向公众和政策制定者传播他们的成果。

科学领域之外思想的有效交流需要理解人类心理和大脑在社会环境中处理和维护信息的方式。艺术一直是简化和有效传达复杂概念的主要刺激因素和催化剂。纳米尺度物质控制和成像的出现，创造了新的艺术形式，这些艺术形式被用来激发创造力和新思想、教育公众，并影响政策制定。这些新兴艺术领域的中心是科学家和艺术家之间的合作，他们正在学习合作以实现共同的目标。艺术家和科学家从不同的角度来看待创造力和探索，共同努力可以带来新的质疑、发现和解释事物的方式。无论是通过政府、学术还是行

业倡议，科学家和艺术家都在自发组织创造纳米/微米阵列。这种合作激发了讨论，旨在为最紧迫的社会需求找到解决方案，并促进我们对人类生存的理解。

我们正处于一个发展阶段，在这个阶段，数据驱动的科学和情感驱动的艺术的概念更加频繁地交叉。[126a] 在跨学科研究和新兴数字平台的帮助下，艺术和科学之间的合作正在发展，以教育公众了解与新美学观点相结合的新材料和工程概念。这些新兴的纳米/微米技术平台代表了艺术家和科学家的新表达和交流媒体。然而，纳米/微米级艺术的价值只能通过将该技术放在特定的环境中传递特定的信息来挖掘，其中真实物体呈现的小尺寸和神秘感增强了其意义。这种方法需要超越视觉上吸引人的图像，并强调信息，将智力参与与对预期受众的清晰呈现相结合。在使用纳米/微米级媒体作为纯粹表达的艺术与旨在培养公众对技术的理解的艺术之间的这种交融关系，是纳米技术发展时代的基本要素。

参考文献

1. M. Aubert, A. Brumm, M. Ramli, T. Sutikna, E. W. Saptomo, B. Hakim, M. J. Morwood, G. D. van den Bergh, L. Kinsley, A. Dosseto, Nature 2014, 514, 223.
2. H. Valladas, J. Clottes, J.-M. Geneste, M. A. Garcia, M. Arnold, H. Cachier, N. Tisnérat-Laborde, Nature 2001, 413, 479.
3. C. Orfescu, in Biologically-Inspired Computing for the Arts: Scientific Data through Graphics: Scientific Data through Graphics (Ed: A. Ursyn), IGI Global, Hershey, PA, USA 2012, p. 125.
4. a) P. Mellars, Nature 2006, 439, 931; b) J. C. Harris, Arch. Gen. Psychiatry 2011, 68, 869.
5. I. Freestone, N. Meeks, M. Sax, C. Higgitt, Gold Bull. 2007, 40, 270.
6. a) P. Gomez-Romero, C. Sanchez, New J. Chem. 2005, 29, 57; b) L. A. Polette-Niewold, F. S. Manciu, B. Torres, M. Alvarado Jr., R. R. Chianelli, J. Inorg. Biochem. 2007, 101, 1958; c) J. C. Harris, Arch. Gen. Psych. 2011, 68, 869.
7. M. Reibold, N. Pätzke, A. Levin, W. Kochmann, I. Shakhverdova, P. Paufler, D. Meyer, Cryst. Res. Technol. 2009, 44, 1139.
8. P. A. Josefina, J. Molera, A. Larrea, T. Pradell, V. S. Marius, I. Borgia, B. G. Brunetti, F. Cariati, P. Fermo, M. Mellini, J. Am. Ceram. Soc. 2001, 84, 442.
9. S. Norton, Mol. Interventions 2008, 8, 120.
10. S. Padovani, C. Sada, P. Mazzoldi, B. Brunetti, I. Borgia, A. Sgamellotti, A. Giulivi, F. d'Acapito, G. Battaglin, J. Appl. Phys. 2003, 93, 10058.
11. a) G. Padeletti, P. Fermo, Appl. Phys. A: Mater. Sci. Process. 2003, 76, 515; b) J. J. Kunicki-Goldfinger, I. C. Freestone, I. McDonald, J. A. Hobot, H. Gilderdale-Scott, T. Ayers, J. Archaeol. Sci. 2014, 41, 89.
12. H. Gernsheim, A. Gernsheim, The History of Photography from the Earliest Use of the Camera Obscura in the Eleventh Century up to 1914, Oxford University Press, Oxford, UK, 1955.
13. R. Hirsch, Seizing the Light: A History of Photography, McGraw-Hill, New York 2000.
14. B. Newhall, The History of Photography, Museum of Modern Art, New York 1982.
15. A. K. Yetisen, J. Davis, A. F. Coskun, G. M. Church, S. H. Yun, Trends Biotechnol. 2015, 33, 724.
16. A. Jammes, William H. Fox Talbot: Inventor of the Negative-Positive Process, Collier Books, New York 1973.
17. M. Ware, History of Photography 1998, 22, 371.
18. F. Archer, Chemist 1851 (2), 257.
19. R. L. Maddox, Br. J. Photogr. 1871, 18, 422.
20. F. Hurter, V. C. Driffield, J. Soc. Chem. Ind. 1890, 9, 455.
21. a) G. Lippmann, J. Phys. Theor. Appl. 1894, 3, 97; b) G. Lippmann, C. R. Seances Acad. Sci. 1891, 112, 274.
22. a) W. Zenker, Lehrbuch der Photochromie (Textbook on Photochromism), F. Vieweg & Sohn, Berlin, Germany 1868; b) R. Guther, Proc. Soc. Photo-Opt. Instrum. Eng. 1999, 3738, 20.
23. O. Wiener, Ann. Phys. (Berlin, Ger.) 1890, 276, 203.
24. C. H. Caffin, Photography as a Fine Art, Doubleday, Page & Company, New York 1901.
25. a) E. Steichen, K. Haven, A Life in Photography, Doubleday, Garden City, NY, USA 1963; b) D. Norman, Alfred Stieglitz: An American Seer, Random House, New York 1973.
26. R. M. Doty, Photo-secession: Stieglitz and the Fine-Art Movement in Photography, Dover Publications, New York 1978.
27. M. F. Harker, The Linked Ring: the Secession Movement in Photography in Britain, 1892—1910, William Heinemann, London, UK, 1979.
28. D. Kuspit, The Art Book 1995 (2), 28.
29. F. Ribemont, P. Daum, P. Prodger, Impressionist Camera: Pictorial Photography in Europe, 1888-1918, Merrell Publishers, London 2006.
30. J. M. Pasachoff, Nature 2009, 459, 789.
31. a) C. Darwin, The Expression of the Emotions in Man and Animals, John Murray, London, UK 1872; b) P. Prodger, Hist. Photogr. 1999, 23, 260.
32. E. Muybridge, Animal Locomotion: An Electro-Photographic Investigation of Consecutive Phases of Animal Progressive Movements, Chapman and Hall,

London, UK 1899.
33. H. E. Edgerton, J. R. Killian, Flash! Seeing the Unseen by Ultra High-Speed Photography, Hale, Cushman & Flint., Boston, MA, USA 1939.
34. R. E. Franklin, R. G. Gosling, Nature 1953, 171, 740.
35. F. Haguenau, P. Hawkes, J. Hutchison, B. Satiat-Jeunemaître, G. Simon, D. Williams, Microsc. Microanal. 2003, 9, 96.
36. H. Busch, Archiv Elektrotechnik 1927, 18, 583.
37. a) C. Davisson, L. H. Germer, Phys. Rev. 1927, 30, 705; b) G. Thomson, Nature 1927, 120, 802.
38. a) E. Ruska, M. Knoll, Z. Techn. Physik 1931, 12, 389; b) M. Knoll, E. Ruska, Z. Physik 1932, 78, 318; c) M. Knoll, E. Ruska, Ann. Phys. (Berlin, Ger.) 1932, 404, 641; d) M. Knoll, E. Ruska, Ann. Phys. (Berlin, Ger.) 1932, 404, 607.
39. R. Rudenberg, US Patent 2058914 A, 1936.
40. a) B. von Borries, E. Ruska, Z. Physik 1933, 83, 187; b) E. Ruska, Z. Phys. A: Hadrons Nuclei 1934, 87, 580.
41. a) M. von Ardenne, Z. Physik 1938, 109, 553; b) M. v. Ardenne, Z. Techn. Physik 1938, 19, 407.
42. C. Wolpers, Adv. Electron. Electron Phys. 1991, 81, 211.
43. a) E. Driest, H. Müller, Z. Wiss. Mikrosk. 1935, 52, 53; b) F. Krause, Z. Physik 1936, 102, 417; c) F. Krause, in Beiträge zur Elektronenoptik, (Eds: H. Bush, E. Bruche), J. A. Barth, Leipzig, Germany 1937, 55; d) J. Heuser, Traffic 2000, 1, 614.
44. a) G. Binnig, H. Rohrer, Surf. Sci. 1983, 126, 236; b) G. Binnig, H. Rohrer, US Patent 4, 343, 993, 1982.
45. G. Binnig, C. F. Quate, C. Gerber, Phys. Rev. Lett. 1986, 56, 930.
46. B. J. Copeland, Turing: Pioneer of the Information Age, Oxford University Press, Oxford, UK 2012.
47. a) W. Boyle, G. Smith, US Patent 3792322 A, 1974; b) W. Boyle, G. Smith, US Patent 3796927 A, 1974.
48. K. Toyoda, in Image Sensors and Signal Processing for Digital Still Cameras (Ed: J. Nakamura), CRC Press, Boca Raton, FL, USA 2005, p. 4.
49. T. A. Jackson, C. S. Bell, presented at Camera and Input Scanner Systems, San Jose, CA, USA February 1991.
50. a) C. Said, Dycam Model 1: The First Portable Digital Still Camera, MacWEEK, October 1990; b) R. Needleman, in Info World, Vol. 13, InfoWorld Media Group, Inc., October 1991, p. 54.
51. Q. Zhou, presented at Proc. Geoinformatics' 96 Conference, West Palm Beach, FL, USA, April 1996.
52. G. Fan, M. Ellisman, J. Microsc. (Oxford, U. K.) 2000, 200, 1.
53. C. P. Snow, The Two Cultures and the Scientific Revolution, The Rede Lecture, Cambridge University Press, New York 1959.
54. D. Hume, A Treatise of Human Nature, John Noon, London, UK 1739.
55. A. Lightman, Nature 2005, 434, 299.
56. H. Goldstein, IEEE Spectrum 2002, 39, 50.
57. Computer 1986, 19, c1, Cover.
58. R. W. Kastenmeier, M. J. Remington, Minn. L. Rev. 1985, 70, 417.
59. I. Amato, Fortune, 2005, 151, 28.
60. C. Spillman, Lassie, (Ed: M. W. Davidson), National High Magnetic Field Laboratory, and the Florida State University, 2013.
61. a) A. K. Yetisen, M. S. Akram, C. R. Lowe, Lab Chip 2013, 13, 2210; b) L. R. Volpatti, A. K. Yetisen, Trends Biotechnol. 2014, 32, 347; c) A. K. Yetisen, L. Jiang, J. R. Cooper, Y. Qin, R. Palanivelu, Y. Zohar, J. Micromech. Microeng. 2011, 21, 054018; d) A. K. Yetisen, L. R. Volpatti, Lab Chip 2014, 14, 2217; e) M. Akram, R. Daly, F. da Cruz Vasconcellos, A. Yetisen, I. Hutchings, E. H. Hall, in Lab-on-a-Chip Devices and Micro-Total Analysis Systems, (Eds: J. Castillo-León, W. E. Svendsen), Springer International Publishing, Cham, Switzerland, 2015, p. 161; f) A. K. Yetisen, in Holographic Sensors, Springer International Publishing, Cham, Switzerland, 2015, p. 1; g) A. K. Yetisen, L. R. Volpatti, A. F. Coskun, S. Cho, E. Kamrani, H. Butt, A. Khademhosseini, S. H. Yun, Lab Chip 2015, 15, 3638.
62. N. L. Abbott, J. P. Folkers, G. M. Whitesides, Science 1992, 257, 1380.
63. P. J. A. Kenis, R. F. Ismagilov, G. M. Whitesides, Science 1999, 285, 83.
64. a) F. Frankel, G. M. Whitesides, On the Surface of Things: Images of the Extraordinary in Science, Harvard University Press, Cambridge, MA, USA 2007; b) F. Frankel, G. M. Whitesides, No Small Matter: Science on the Nanoscale, Belknap Press of Harvard University Press, Cambridge, MA, USA 2009.
65. J. T. Nevill, A. Mo, B. J. Cord, T. D. Palmer, M.-m. Poo, L. P. Lee, S. C. Heilshorn, Soft Matter 2011, 7, 343.
66. a) R. Drori, Y. Celik, P. L. Davies, I. Braslavsky, J. R. Soc., Interface 2014, 11, 20140526; b) R. Drori, P. L. Davies, I. Braslavsky, RSC Adv. 2015, 5, 7848; c) R. Drori, P. L. Davies, I. Braslavsky, Langmuir 2015.
67. a) S. Sivashankar, D. Castro, U. Buttner, I. G. Foulds, in The 18th International Conference on Miniaturized Systems for Chemistry and Life Sciences, MicroTAS, San Antonio, TX, USA 2014, p. 2097; b) D. R. Reyes, Lab Chip 2015, 15, 1981.
68. H. Lee, J. Kim, H. Kim, J. Kim, S. Kwon, Nat. Mater. 2010, 9, 745.
69. S. E. Chung, W. Park, S. Shin, S. A. Lee, S. Kwon, Nat. Mater. 2008, 7, 581.

70. a) P. Avouris, T. Hertel, R. Martel, Appl. Phys. Lett. 1997, 71, 285; b) E. Feresin, Nature 2007, 449, 408.
71. G. K. Celler, S. Cristoloveanu, J. Appl. Phys. 2003, 93, 4955.
72. A. Scali, Personal Communication, May 2015.
73. S. Reyntjens, R. Puers, J. Micromech. Microeng. 2001, 11, 287.
74. M. Coelho, Personal Communication, March 2015.
75. W. H. Wollaston, Philos. Mag. 1807, 27, 343.
76. S. Maruo, O. Nakamura, S. Kawata, Opt. Lett. 1997, 22, 132.
77. A. Marino, C. Filippeschi, V. Mattoli, B. Mazzolai, G. Ciofani, Nanoscale 2015, 7, 2841.
78. S. Kawata, H. Sun, T. Tanaka, K. Takada, Nature 2001, 412, 697.
79. R. Fleischer, Fantastic Voyage, Twentieth Century-Fox Film Corporation, USA 1966.
80. J. Whitfield, Bull Wins Size Prize, Nature 2001, DOI: 10.1038/news010816-16.
81. a) S. Tottori, L. Zhang, F. Qiu, K. K. Krawczyk, F. O. Alfredo, B. J. Nelson, Adv. Mater. 2012, 24, 811; b) T. Bückmann, N. Stenger, M. Kadic, J. Kaschke, A. Frölich, T. Kennerknecht, C. Eberl, M. Thiel, M. Wegener, Adv. Mater. 2012, 24, 2710; c) K. Obata, A. El-Tamer, L. Koch, U. Hinze, B. N. Chichkov, Light: Sci. Appl. 2013, 2, e116.
82. E. C. Spivey, E. T. Ritschdorff, J. L. Connell, C. A. McLennon, C. E. Schmidt, J. B. Shear, Adv. Funct. Mater. 2013, 23, 333.
83. R. Nielson, B. Kaehr, J. B. Shear, Small 2009, 5, 120.
84. R. Fludd, Utriusque Cosmi Maioris Scilicet et Minotis Metaphysica, Physica Atqve Technica Historia in Duo Volumina Secundum Cosmi Differentiam Diuisa, 2. Oppenhemii: Aere J. T. de Bry, typis H. Galleri, 1617.
85. T. Kraus, L. Malaquin, H. Schmid, W. Riess, N. D. Spencer, H. Wolf, Nat. Nanotechnol. 2007, 2, 570.
86. a) B. Dabbousi, J. Rodriguez-Viejo, F. V. Mikulec, J. Heine, H. Mattoussi, R. Ober, K. Jensen, M. Bawendi, J. Phys. Chem. B 1997, 101, 9463; b) R. C. Somers, M. G. Bawendi, D. G. Nocera, Chem. Soc. Rev. 2007, 36, 579.
87. C. Murray, D. J. Norris, M. G. Bawendi, J. Am. Chem. Soc. 1993, 115, 8706.
88. J. de Vicente, D. J. Klingenberg, R. Hidalgo-Alvarez, Soft Matter 2011, 7, 3701.
89. S. Kodama, M. Takeno, Protrude, Flow, Ars Electronica Center Exhibition, Linz, Austria, 2001.
90. S. Kodama, M. Takeno, presented at INTERACT, Edinburgh, UK, M. A. Sasse, C. Johnson, 737, August-September 1999.
91. S. Kodama, Commun. ACM 2008, 51, 79.
92. A. Haft, Aesthetic Strategies of the Floating World: Mitate, Yatsushi, and Fu-ryu- in Early Modern Japanese Popular Culture, Brill, Leiden, The Netherlands 2013.
93. a) V. Vesna, J. K. Gimzewski, Leonardo 2005, 38, 310; b) S. Casini, Leonardo 2014, 47, 36.
94. G. Weinbren, Millennium Film J. 2006, 45/46, 123.
95. W. L. Noorduin, A. Grinthal, L. Mahadevan, J. Aizenberg, Science 2013, 340, 832.
96. T. Siler, G. A. Ozin, Cultivating ArtScience Collaborations That Generate Innovations for Improving the State of the World, White Paper, wordpress.com. 2014.
97. G. A. Ozin, A. C. Arsenault, L. Cademartiri, Nanochemistry: A Chemical Approach to Nanomaterials, Royal Society of Chemistry, Cambridge, UK 2009.
98. T. Siler, G. A. Ozin, Art Nano Innovations, http://www.artnanoinnovations.com/, accessed: August 2015.
99. Science as Art, Materials Research Society, http://www.mrs.org/science-as-art/, accessed: August 2015.
100. D. Eigler, IBM Celebrates 20th Anniversary of Moving Atoms, http://www.ibm.com/, September 2009.
101. T. Kaplan, Red City, Blue Period: Social Movements in Picasso's Barcelona, University of California Press, Berkeley, CA, USA 1992.
102. C. Milburn, Mondo Nano: Fun and Games in the World of Digital Matter, Duke University Press, Durham, NC, USA 2015.
103. a) J. W. Lichtman, J. A. Conchello, Nat. Methods 2005, 2, 910; b) C. L. Evans, X. S. Xie, Annu. Rev. Anal. Chem. 2008, 1, 883; c) P. A. Santi, J. Histochem. Cytochem. 2011, 59, 129.
104. a) K. Svoboda, R. Yasuda, Neuron 2006, 50, 823; b) B. A. Wilt, L. D. Burns, E. T. W. Ho, K. K. Ghosh, E. A. Mukamel, M. J. Schnitzer, Annu. Rev. Neurosci. 2009, 32, 435.
105. a) M. C. Pierce, D. J. Javier, R. Richards-Kortum, Int. J. Cancer 2008, 123, 1979; b) R. Weissleder, M. J. Pittet, Nature 2008, 452, 580.
106. M. D. Cahalan, I. Parker, S. H. Wei, M. J. Miller, Nat. Rev. Immunol. 2002, 2, 872.
107. a) C. K. Sun, S. W. Chu, S. Y. Chen, T. H. Tsai, T. M. Liu, C. Y. Lin, H. J. Tsai, J. Struct. Biol. 2004, 147, 19; b) J. Huisken, D. Y. Stainier, Development 2009, 136, 1963.
108. a) N. Blow, Nature 2008, 456, 825; b) A. Folch, Lab Chip 2010, 10, 1891.
109. D. B. Murphy, M. W. Davidson, Fundamentals of Light Microscopy and Electronic Imaging, John Wiley & Sons, Inc, Hoboken, NJ, USA 2013.
110. B. Huang, M. Bates, X. Zhuang, Annu. Rev. Biochem. 2009, 78, 993.

111. D. M. Shotton, J. Cell Sci. 1989, 94, 175.
112. a) R. S. Kane, S. Takayama, E. Ostuni, D. E. Ingber, G. M. Whitesides, Biomaterials 1999, 20, 2363; b) A. Folch, B. H. Jo, O. Hurtado, D. J. Beebe, M. Toner, J. Biomed. Mater.Res. 2000, 52, 346; c) A. Folch, M. Toner, Annu. Rev. Biomed. Eng.2000, 2, 227; d) A. Khademhosseini, K. Y. Suh, J. M. Yang, G. Eng, J. Yeh, S. Levenberg, R. Langer, Biomaterials 2004, 25, 3583; e) A. Khademhosseini, R. Langer, J. Borenstein, J. P. Vacanti, Proc.Natl. Acad. Sci. USA 2006, 103, 2480.
113. A. Tourovskaia, T. Barber, B. T. Wickes, D. Hirdes, B. Grin, D. G. Castner, K. E. Healy, A. Folch, Langmuir 2003, 19, 4754.
114. a) J. H. Ward, R. Bashir, N. A. Peppas, J. Biomed. Mater. Res. 2001, 56, 351; b) C. A. Aguilar, Y. Lu, S. Mao, S. Chen, Biomaterials 2005, 26, 7642; c) K. E. Schmalenberg, K. E. Uhrich, Biomaterials 2005, 26, 1423.
115. A. K. Yetisen, J. Davis, A. F. Coskun, G. M. Church, S. H. Yun, Trends Biotechnol., 2015, 33, 724.
116. a) J. D. Miller, Public Underst. Sci. 2004, 13, 273; b) J. D. Miller, E. Augenbraun, J. Schulhof, L. G. Kimmel, Sci. Commun. 2006, 28, 216.
117. R. A. Logan, Sci. Commun. 2001, 23, 135.
118. J. Cribb, T. Sari, Open Science: Sharing Knowledge in the Global Century, Csiro Publishing, Collingwood, VIC, Australia 2010.
119. E. Belfiore, O. Bennett, Rethinking the Social Impact of the Arts: A Critical-Historical Review, Vol. 9 (Eds: O. Bennett, J. Ahearne), Centre for Cultural Policy Studies, University of Warwick, Coventry, UK 2006.
120. a) L. Gibson, The Uses of Art: Constructing Australian Identities, University of Queensland Press, St Lucia, Australia 2001; b) M. Branagan, Social Alternatives 2003, 22, 50; c) J. Jordaan, in Sustainability: A New Frontier for the Arts and Cultures (Eds: S. Kagan, V. Kirchberg), Verlag fur Akademische Schriften, Frankfurt, Germany 2008, p. 290; d) K. Reichold, B. Graf, Paintingsthat Changed the World: from Lascaux to Picasso, Prestel, Munich, Germany 2011.
121. V. D. Alexander, Sociology of the Arts: Exploring Fine and Popular Forms, Blackwell Publishing, Malden, MA, USA 2003.
122. D. J. Curtis, N. Reid, G. Ballard, Ecol. Soc. 2012, 17, 3.
123. R. L. Atkinson, R. C. Atkinson, E. E. Smith, D. J. Bem, E. R. Hilgard, Introduction to Psychology, Harcourt, Orlando, FL, USA 1990.
124. H. C. Triandis, Interpersonal Behavior, Brooks/Cole Publishing, Monterey, CA, USA 1977.
125. V. W. Turner, From Ritual to Theatre: The Human Seriousness of Play, Performing Arts Journal Publications, New York 1982.
126. a) J. Hacket, C. Milburn, C. Malcolm, Art in the Age of Nanotechnology, John Curtin Gallery, Curtin University of Technology, Bentley, Australia, 2010; b) U. Dawkins, Art Monthly Australia 2010, 234, 19.
127. A. G. Greenwald, in Psychological Foundations of Attitudes, Academic Press, New York 1968, p. 147.
128. R. W. Picard, S. Papert, W. Bender, B. Blumberg, C. Breazeal, D. Cavallo, T. Machover, M. Resnick, D. Roy, C. Strohecker, BT Technol. J. 2004, 22, 253.
129. C. S. Dweck, Am. Psychol. 1986, 41, 1040.
130. R. L. Akers, M. D. Krohn, L. Lanza-Kaduce, M. Radosevich, Am.Sociol. Rev. 1979, 636.
131. E. Tulving, Annu. Rev. Psychol. 2002, 53, 1.
132. J. S. Armstrong, J. Exp. Learn. Simulat. 1979, 1, 5.
133. V. J. Marsick, K. E. Watkins, New Dir. Adult Cont. Educ. 2001, 2001, 25.
134. H. Hawkins, E. R. Straughan, Geoforum 2014, 51, 130.
135. a) C. P. Tsangarides, A. K. Yetisen, F. da Cruz Vasconcellos, Y. Montelongo, M. M. Qasim, T. D. Wilkinson, C. R. Lowe, H. Butt, RSC Adv. 2014, 4, 10454; b) A. K. Yetisen, I. Naydenova, F. da Cruz Vasconcellos, J. Blyth, C. R. Lowe, Chem. Rev. 2014, 114, 10654; c) F. da Cruz Vasconcellos, A. K. Yetisen, Y. Montelongo, H. Butt, A. Grigore, C. A. B. Davidson, J. Blyth, M. J. Monteiro, T. D. Wilkinson, C. R. Lowe, ACS Photonics 2014, 1, 489; d) A. K. Yetisen, H. Butt, F. da Cruz Vasconcellos, Y. Montelongo, C. A. Davidson, J. Blyth, L. Chan, J. B. Carmody, S. Vignolini, U. Steiner, Adv. Opt. Mater. 2014, 2, 250; e) A. K. Yetisen, Y. Montelongo, N. M. Farandos, I. Naydenova, C. R. Lowe, S. H. Yun, Appl. Phys. Lett. 2014, 105, 261106; f) A. K. Yetisen, M. M. Qasim, S. Nosheen, T. D. Wilkinson, C. R. Lowe, J.Mater. Chem. C 2014, 2, 3569; g) A. K. Yetisen, Y. Montelongo, F. da Cruz Vasconcellos, J. L. Martinez-Hurtado, S. Neupane, H. Butt, M. M. Qasim, J. Blyth, K. Burling, J. B. Carmody, M. Evans, T. D. Wilkinson, L. T. Kubota, M. J. Monteiro, C. R. Lowe, Nano Lett. 2014, 14, 3587; h) A. K. Yetisen, J. L. Martinez-Hurtado, F. da Cruz Vasconcellos, M. C. Simsekler, M. S. Akram, C. R. Lowe, Lab Chip 2014, 14, 833; i) A. K. Yetisen, J. L. Martinez-Hurtado, A. Garcia-Melendrez, F. da Cruz Vasconcellos, C. R. Lowe, Sens. Actuators, B 2014, 196, 156; j) X.-T. Kong, H. Butt, A. K. Yetisen, C. Kangwanwatana, Y. Montelongo, S. Deng, F. d. Cruz Vasconcellos, M. M. Qasim, T. D. Wilkinson, Q. Dai, Appl. Phys. Lett. 2014, 105, 053108; k) N. M. Farandos, A. K. Yetisen, M. J. Monteiro, C. R. Lowe, S. H. Yun, Adv. Healthcare Mater. 2015, 4, 792; l) A. K. Yetisen, Y. Montelongo, M. M. Qasim, H. Butt, T. D. Wilkinson, M. J. Monteiro, S. H. Yun, Anal. Chem. 2015, 87, 5101; m) S. Deng, A. K. Yetisen, K. Jiang, H. Butt, RSC Adv.

2014, 4, 30050; n) H. Butt, A. K. Yetisen, R. Ahmed, S. H. Yun, Q. Dai, Appl. Phys. Lett. 2015, 106, 121108; o) A. K. Yetisen, in Holographic Sensors, Springer International Publishing, 2015, Cham, Switzerland, 27.

136. M. Prensky, Handbook of Computer Game Studies 2005, 18, 97.

137. M. D. Kickmeier-Rust, E. Mattheiss, C. Steiner, D. Albert, in Looking Toward the Future of Technology-Enhanced Education: Ubiquitous Learning and the Digital Native, (Eds: M. Ebner, M. Schiefner), IGI Global, Hershey, PA, USA 2009, 158.

138. S. Kawata, H.-B. Sun, T. Tanaka, K. Takada, Nature 2001, 412, 697.

139. a) Website of FolchLab at University of Washington, http://faculty.washington.edu/afolch/; b) Ice Crystals Growth in Micro-fluidics, Art of Science image contest, Biophysical Society 2014, http://www.biophysics.org/AwardsFunding/SocietyContests/ArtofScienceImageContest/2014ImageContest/tabid/5209/Default.aspx (accessed: November 2015); c) Website of Alessandro Scali, http://alescali.wix.com/personalwebsite#!nanoart/cicf (accessed November 2015); d) Website of Marcelo Coelho, http://www.cmarcelo.com/#/sandcastles/ (accessed November 2015); e) Nanoscribe GmbH website, http://www.nanoscribe.de/en/media-press/newsletter/july-2013/fabrication-macro-object/ (accessed November 2015); f) Nanoscribe GmbH website, http://www.nanoscribe.de/en/applications/micro-rapid-prototyping/; g) Website of Jonty Hurwitz, http://www.jontyhurwitz.com/nano; h) MIT website, http://chemistry.mit.edu/bawendi-quantum-dots; i) Website of Fabian Oefner, http://fabianoefner.com/?portfolio=millefi ori; j) Website of A. John Hart, http://www.nanobliss.com/; k) Website of Todd Siler, http://www.toddsilerart.com; l) IBM Corporation website, http://www.research.ibm.com/articles/madewithatoms.shtml; m) Nikon Small World Photomicrography competition 2014, http://www.nikonsmallworld.com/galleries/photo/2014-photomicrography-competition (accessed November 2015); n) Nikon Small World Photomicrograhy competition 2009, http://www.nikonsmallworld.com/galleries/entry/2009-photomicrography-competition/11 (accessed November 2015); o) Chemistry Blog, http://www.chemistry-blog.com/2010/06/26/art-on-a-chip/; p) Nikon Small World Photomicrography competition 2011, http://www.nikonsmallworld.com/galleries/photo/2011-photomicrography-competition (accessed November 2015).

制作和命名：

工作室工艺辞典

文 / M. 安娜·法列洛
译 / 何靖*

我曾经认为，使用艺术史、美学和批评所通用的形式化语言，就工艺进行更深层次的对话是可能的。现在我不再相信这一点。作为一个需要深入讨论的领域，工艺不能被塞进一种灰姑娘拖鞋语言中，而这种语言是基于曾经被称为"美的"（fine）艺术而产生的。学者和作家们试图将一种建立在绘画图像的语言结构应用到空间形式中，他们面临着挫折。对于这种现象，维多利亚和阿尔伯特博物馆（Victoria and Albert Museum）陶瓷馆馆长保罗·格林哈尔（Paul Greenhalgh）打趣道："陶瓷有时候是艺术史的主题，但更多时候它是艺术史的受害者。"[1]"美术"（fine art）这一术语否定了工艺的历史平等主义价值及其对视觉艺术的影响。为了让这样的辩论富有成效，工艺必须有自己特定的学科词汇表，一个从自己的实践中有机生长起来的词汇表。

工艺的本质在于手，它与手工及制作的过程息息相关。从想象和设计参数开始，是手的技能造就了一件制作精良的东西，一件可以理所当然地称为"工艺"的东西。本文提出了在美学和物质文化背景下思考工艺的新方法，通过追踪与主流平行但又游离于主流之外的意识形态写作潮流来拓宽对话。现在正是时候，在21世纪工艺似乎已经是每个人最为关注的。它是崭新且有趣的，并对既定的思维方式、制作、观察和对象分类提出了一种令人兴奋的挑战。

问题

没有一条明确的线将工艺与艺术区分开来，就像一个标志着州界的高速公路标志：你现在离开了艺术世界，进入了勇敢的崭新工艺世界。相反，作为更大范围的物质文化的一部分，"工艺"和"艺术"的概念形成了一个流动的连续体。但即使是沿着一条连续的角度看待工艺和艺术，也不能轻易得到答案。造成这种困难的一个原因是这个问题太复杂，不能作为非此即彼的问题来回答。是工艺吗？是艺术吗？工艺—艺术连续体不是沿着一条线构建的，而是由多股思想、假设和实践交织而成。这些共同构成了我们理解的织锦。

有些人认为"工艺"和"艺术"是一个质量问题，这些术语不是名词，而是定性形容词。一位艺术教授同事曾在我为工艺语言辩护时回应道，好的工艺无论如何都是艺术。虽然我同意好的工艺当然是艺术，但我想表明，工艺的特性不仅仅是艺术。我这篇文章的目的是解开某种意义上在物质表现连续体中构成了工艺本质的多方观点。用一个更恰当的术语来说，我将其称为"工作室工艺"（Studio Craft），在这里，某些假设、意图、特征和实践汇聚在一起，我想讨论的是，从19世纪晚期工艺美术的最早表现形式，到20世纪40年代美国工艺委员会（American Craft Council）对其定义的规范化的过程。

"工作室工艺"并不是一个新名词。其他人试图用它来设计一种方法来描述某种制作方式，而不是简单和肤浅的定义。伯纳德·利奇（Bernard Leach）在《一个陶艺家之书》（*A Potter's Book*）（1940）题为"迈向一个标准"（Towards a Standard）的章节中费力地给出了一个定义。他写道："一种被称为个人、工作室或创造性的新型工匠已经出现，由于视野大大开阔，一种新的陶艺观念正在被他所创造出来。"[2]工作室工艺不是业余"工匠"的手艺，也不是"手艺"零售商的批量生产。另外，工作室工艺不是人们用"设计"取而代之的那种工艺。设计是一个备受尊敬的中介，它解决了概念和执行之间的问题。然而，设计只是一种计划，并不一定包括制作出精美作品的过程。工艺舍弃了原先的必然结果——艺术和设计——而转向了执行，

* M. 安娜·法列洛（M. Anna Fariello）是一名专业策展人，西卡罗来纳大学（Western Carolina University）工艺复兴研究教授兼主任，也是前詹姆斯·伦威克美术馆美国工艺的研究员。
何靖（1978— ），男，江苏师范大学教授，艺术学博士，硕士生导师。研究方向：设计人类学与视觉文化。

制作和命名：工作室工艺辞典

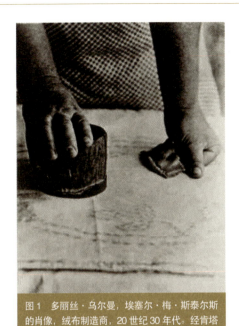

图1 多丽丝·乌尔曼，埃塞尔·梅·斯泰尔斯的肖像，绒布制造商，20世纪30年代。经肯塔基州伯里亚市伯里亚学院艺术系特别许可使用。

转向了作品的制作（见图1）。在工艺这门学科中，设计只是其创意三位一体中的1/3。

手的印记

工作室工艺的一个关键属性是制作物品。虽然有些人认为一件物品需要手工制作才能被称为工艺品，但并非所有的工匠都同意这一点。"你可能知道，'工艺'来自德语单词'Kraft'，意思是'力量'或'优势'……我们不能伪造工艺。它蕴含于行为之中。"玛丽·卡罗琳·理查兹（Mary Caroline Richards）在她20世纪60年代的著作《中心化》（Centering）中这样写道，这本书为工艺实践提供了哲学和理论基础，并促进了工艺作为一种专业研究领域的发展。理查兹接着说，她在解释"我们在黏土中施加的压力是如何在火中破裂绽放的"时，意在表达一个工匠无法"伪造工艺"的意思。手工艺造物，无论漂亮与否，都是工作室中制作者和材料之间发生事情的记录。如果说制作者使用的材料与理查兹所说的相悖，那么这件作品在某种程度上揭示了它制作的真相。每一个记号——泥、木、石、纤维、玻璃、颜料或金属——都是其制作者行为的考古学证据。事实上，作为文档存在的对象是一种基于工作室的工艺实践的物质再现。[3]

从经济学连续性角度看，一件艺术品通常不仅仅只是一件艺术品。尽管这种情况是基于广义的工艺概念而衍生的特定艺术概念，我们认为这是当下不言而喻的道理。艺术的一个固有的特征是它被看作是真实的、富有表现力的、优质的，这对艺术来说是多么幸运啊！不知何故，艺术这个词意味着优质的艺术；如果你想谈论糟糕的艺术，你最好在描述前做相应的准备。与工艺相比，艺术很少包括业余或爱好者的"艺术"。我们从不觉得城市街道上有"艺术"、贺卡上有"艺术"，或者在庸俗礼品店内充斥着"艺术"。值得称道的是，"艺术"暗示着一种稀有的形式，可以在博物馆和历史书中找到样本。对工艺品不利的是，它经常被认为是最小的饰品，是未经深思熟虑就大量生产出来的东西。但是，是艺术的哪些特性支撑了这些看法呢？它们合理吗？为了便于讨论，我在这里使用每种类型中的最佳者进行比较。最好的工艺，就像最好的艺术一样，可以是美丽的、鼓舞人心的、富有挑战性的、有趣的和引人注目的。

工作室工艺的实践，可以追溯到用于制作早期的人造的美学物品的制作方法。许多手工劳作和所有的艺术实践都属于我们今天所说的工艺过程。纵观整个历史一直到中世纪，任何物品的制造都以家庭作坊为中心。无论是陶器还是绘画，或是陶器上的绘画，就生产规模而言，物品的制作方式都是相似的。个人、家庭、邻居、宗族——一小部分人在一起工作，生产出一种特定类型的物品。

伴随着工业化的进程，工艺生产发生了变化，与其说是产品的变化，不如说是生产方式的变化。在工业革命早期，纺织业的生产方式发生了明显的改变。过去，织布机通常放在家中的壁炉边，工业革命以后，纺织走出小家庭，经历了所有工艺都未曾经历的巨大变化。随着18世纪末蒸汽动力织机的发明，以及羊毛梳理机的引进，个人在家用织机前安静沉思的工作环境被工厂车间的嘈杂声所取代。与独立完成一个产品的个体工匠相比，工厂工人被认为是"操作工"，他们完成了一系列生产中的单个环节的操作，这个系统后来被称为劳动分工。

社会评论家、牛津大学教授约翰·罗斯金（John Ruskin）对这种情况感到遗憾，他用"劳动分工"（division of labor）一词创造了一个双关语。罗斯金写道："真正意义上，被分割的不是劳动；而是人——人被分割成一个个小碎片——被分割成生命的小碎片和碎屑。因此，人身上剩下的一切，都不足以制造一根针或一颗钉子，而是在制造一根针的尖端或一颗钉子的头部时耗尽了自己。"[4]这种劳动分工，加上血汗工厂的条件和对儿童的剥削，在新的工业环境中很常见。

在工厂里，工艺过程被迫放弃了传统的根源，抛

弃了美学表达、精工细作和控制，转而追求标准化、效率和数量。此外，工业过程去除了手工制作中的"手工"（manu），留下了"制造"（facture，是factory这个词的词根）。在这个剥夺了人的触感的新环境中，设计也在工厂里消失了，这在破坏生产操作的同时，也破坏了整体工艺的流程。然而，在这种情况中出现了一种呼声，倡导定性的指标，这种指标也是当代工艺进化的原型。对工作室工艺的未来贡献最大、最显著的理论分支是工艺美术运动的形成。虽然"工艺品"没有被列在首位，但它与"艺术"保持着紧密的共生关系。

在罗斯金热情的宣言之后，1861年，他的英国同胞威廉·莫里斯创办了一家公司，副标题很长，叫"绘画、雕刻、家具和金属的美术工匠公司"。莫里斯将"美术"与"工匠"、"绘画"与"雕刻、家具和金属"结合起来，为如何通过命名传达工艺实践及其演变发展的意图提供了一个很好的范例。莫里斯开始认真地进行实验，其目的是生产漂亮的物品，把社会改造成一个社会主义乌托邦。尽管他成功地制造出了精美的物品，但这些物品并没有像他所希望的那样进入普通工人的家庭；相反，莫里斯及其公司制造的物品被中上阶层购买。尽管没有实现初衷，莫里斯还是成功地定义了一种美学和工作伦理，这对后来的工作室工艺运动产生了深远的影响。

然而，这个由英国工艺美术运动推动的19世纪艺术与手工艺的结合，在20世纪初的现代主义的魅力之下立即黯然失色。因为现代主义具有民主的色彩，提倡个体表达，排斥工艺美术运动的大部分属性。超现实主义者将艺术定义为心理的；抽象主义认为它是自我指涉的；未来主义者宣称它是历史的；达达主义者声称它是无形的；立体主义者将其视为解析的。甚至可以说，在这个节点上，工艺和艺术沿着工艺—艺术的连续体延伸到相反的两极。

在同一时期，围绕着工艺的核心形成了一套不同的品质和意图。艺术和工艺，以及正在兴起的美国工作室手工艺运动，仍然是触觉的而非心理的、功能的而非自我指涉的、物质的而非无形的、整体的而非解析的、社会的而非个体的、传统的而非反传统的。随着现代主义审美主流日益占据主导地位，工艺转入了地下。它的理想成为上游的支流，汇入日益增长的兴趣之流之中，但仍然游离于现代主义者的艺术世界之外。

尽管在20世纪初，现代主义的等级制度在"美术"中日益占主导地位，但社会对工艺的想法和热情并没有减弱。莫里斯协会（Morris societies）的成立、《工匠》（*Craftsman*）杂志的创办，以及工艺倡导者和生产者群体的不断壮大，证明了罗斯金/莫里斯的愿景无处不在。古斯塔夫·斯蒂克利（Gustav Stickley）的莫里斯椅体现了良好的功能性和"诚实"的构造。传教士家具广泛流行，其风格特征主要表现为笨重的外形和裸露的结构。路易斯·康福特·蒂芙尼（Louis Comfort Tiffany）将彩色玻璃这种典型的中世纪艺术形式应用于美国东北部的家庭装饰中。中西部出现了一种新型的工厂，如辛辛那提的卢克伍德陶器公司（Rookwood Pottery Company），它生产了一种新型的"艺术"陶器，不受严格分工的约束（尽管事实上，大多数陶器并不完全由一个人制作）。作为一种乌托邦社区，如宾夕法尼亚州的玫瑰谷，是为了追求一种基于优质工艺的整体生活方式而建立的。在费城，塞缪尔·耶林（Samuel Yellin）将哥特式风格与20世纪的金属制品相结合，为这个年轻国家的公共建筑创造了一种庄严的意义（见图2）。在南部山区，像威廉·弗罗斯特（William Frost）和艾伦·伊顿（Allen Eaton）这样的手工艺倡导者把手作作为纯粹美国文化的表征来推广。在20世纪的风口浪尖上，工作室手工艺始终游离于主流艺术史的经典之外——当然也游离于历史书之外——在分散的创造性活动中茁壮成长。

图2 塞缪尔·耶林金属工人的铁器素描。图片由塞缪尔·耶林金工公司提供。

手的教育

在维多利亚女王统治下的英国，工艺美术运动在一个被普遍认为道德严格的时代发展起来。这种道德的特点是规定的行为模式，从而产生了一个"无接触"（no-touch）的社会。这种心理状态，反映在物质文化上，从而使家里充满了迷人的视觉效果：这些东西——还有很多——是很少用触觉价值来衡量它们。有多少维多利亚时期的沙发是视觉上的享受，但却不可能坐在上面？一部分日益增长的艺术和工艺开始强调产品的功能和设计教育。针对大量人群提出了动手教育计划：面向产业工人的设计教育、面向学龄儿童的手工教育、面向准专业人士的技术教育。在英格兰，一个由政府资助设计学校的全国性制度在本世纪中叶得到授权；而在美国，则强调对儿童的手工训练和对中学生的工业教育。

在美国，将手工艺引入公立学校课程的刺激来源于一些意想不到之处。内战后，为教育以前的农奴而建立的"工业学院"（industrial institutes）形成了一个平行的教育体系，手工在其中发挥了核心作用。布克·华盛顿（Booker T. Washington）于1881年在阿拉巴马州建立的塔斯基吉学院（Tuskegee Institute），是整个南方涌现的数百所公立和私立非裔美国人学院的典范。尽管很少被认为是工艺传统的一部分，但像塔斯基吉这样的学校是对罗斯金强调手工作为学习经验一个重要方面的呼应。华盛顿将"心灵训练"（mind-training）提升为"心灵训练的逻辑组成部分"；[6]两者都是基于动手实践教育方法的课程。木材、金属、纺织和皮革类的课程很常见。

从1895年开始，华盛顿在亚特兰大举行的棉花州国际博览会（Cotton States Convention）上发表演讲，从而成为最积极倡导手工教育的美国人。他受到了自己在弗吉尼亚州汉普顿学院（Hampton Institute）的受教育经历的启发（见图3）。汉普顿创始人塞缪尔·阿姆斯特朗（Samuel A. Armstrong）倡导"训练手、头和心"，这句话正是对罗斯金主张的回应。塔斯基吉学院成立后，汉普顿及其后世的哲学思想相互交织，彼此呼应。华盛顿在《工匠》杂志上发表的一篇文章中写道："在现实教育中，用双手工作的价值是一种令人振奋的力量。"进入20世纪，工业机构承诺他们的课程将恢复"劳动的尊严"，并将手工作为实现这一目标的手段。《工匠》杂志特别提到了华盛顿，他通过其共同的意识形态基础，将非裔美国人的机构与其他手工艺学校联系起来。改编自罗斯金的流行的"头—手—

图3 弗吉尼亚州汉普顿研究所木工工作室的年轻非裔美国妇女。美国国会图书馆印刷和摄影部 [LC-USZ 62-119868]。

心"（head-hands-heart）座右铭，是整个种族隔离的南方建立许多独立学校的基础。克里斯蒂安斯堡工业学院（Christiansburg Industrial Institute）是一所非裔美国贵格会资助的学校，位于弗吉尼亚州西部边界汉普顿对面，靠近布莱克斯堡。在学术工作的同时，克里斯蒂安斯堡也推广了工业课程；它的1899年的目录中写有，将它们置于"平等的基础上……通过训练双手和头脑"。[7]

那些批评工业计划培养课程不够严谨的学者，没有意识到手工劳动在当时所具有的很高价值。诚然，今天——在"技术"意味着"电子"的时代——很难想象何时"高科技"意味着手工技能。然而，例如在20世纪的头几十年，铁匠的技艺受到了高度重视。1902年，克里斯蒂安斯堡工业学院的校长给学校资助者写了一封信，信中抱怨说，按照学校提供的薪资，他找不到任何人来校教授打铁。为了吸引一名合格的铁匠老师，学校必须以与校长薪酬相同的价格向他支付工资，这使得铁匠教师成为校园中薪酬最高的教师。[8]这种优待并不新鲜。铁匠对殖民地经济和后来的各州经济至关重要，以至于1788年，北卡罗来纳州立法机构将3000英亩的国有林地分给每个铁匠。虽然在今天的经济市场上，手的技能被贬低了，但在被现代主义的准则取代之前，这些技能是专业和勤奋的标志。

在一些实践教育项目中，作为中学工业教育的前奏，较为广泛的做法是向小学生提供手工培训。系列课程的每个层次都有自己的目标。手动训练旨在增强手感/眼部训练协调感和视觉/触觉训练感知性；工业项目以技能开发和工艺生产为目标。克里斯蒂安斯堡工业学院开设小学和中学水平的课程，为所有学生提

供基本的工艺指导。根据校长埃德加·A. 朗（Edgar A. Long）的说法，"学校里教授的手工艺"可以增强"孩子的观察能力"。1916 年，朗在纳什维尔有色学校全国教师协会（National Association of Teachers in Colored Schools in Nashville）的一次演讲中表示，教育者应该关注"感官训练"（sense training）。通过"眼睛、耳朵或手"的熟练使用，朗鼓励教师允许学生"观察他们周围的事物并巧妙解读它们"，而不是通过书本和教师主导的解释来传递"二手"信息。朗主张让更多的课堂时间"致力于培养感知能力"，他建议学生"应该被教导通过看去看见，通过听去听见，通过触摸去感受……（培养）熟练的眼睛、机敏的触觉、敏锐的耳朵和灵巧的手，作为专业训练的基础"。为此，克里斯蒂安斯堡教授了"编织、拉菲亚打结、编篮筐、编藤条椅子"，以及建筑行业中的木工和铁匠等技能。⁹

在美国 20 世纪早期的所有教育工作者中，约翰·杜威（John Dewey）对发展中的公立学校系统产生了特别深远的影响。作为一位多产的作家、教授和动手教育的支持者，杜威摒弃了从私立学校实践演变而来的死记硬背的教育模式，转而改变学校人员结构。他在芝加哥建立了实验室学校，为包括来自比较贫穷的移民社区的具有不同背景的学生服务，他也是进步教育协会（Progressive Education Association）的创始人之一。杜威提倡动手实践的课堂教学方法，他也鼓励将艺术教学作为课程的核心组成部分。杜威强调过程而不是产品，他在一本名为《作为经验的艺术》（Art as Experience）（1934）的书中详细阐述了他的哲学，书中他解释说，"艺术是做或制作的过程……每一种艺术都是用一些有形的材料、身体或身体以外的东西做一些事情，使用或不使用干预工具，目的是生产看得见、听得见的东西。艺术具有明显的活动特征及'做'的阶段"。杜威将审美经验与物理制作过程和触觉体验的亲切感联系了起来。¹⁰

杜威对手工训练方法的倡导言论和朗相似，他写道："当我们操作时，我们可以触摸和感觉到；当我们看时，我们可以看到；当我们听时，我们可以听到。"此外，对杜威来说，整个审美体验旨在建立一种"至关重要的亲密联系"。杜威和朗的理念与进步教育大框架相吻合，进步教育也融入到了蓬勃发展的美国教育体系中。就像更为著名的约翰·杜威一样，埃德加·朗也主张"靠做来学习"。"一个学校的目的是什么？"朗写道，他认为"纯粹的书本知识"正在被一个更宏大的观点所取代。"我们正站在一个教育新时代的门槛上……在这种情况下，书籍只是一种工具。"¹¹

在南方农村，几十所学校开设了工艺课程，其中最有影响力的是肯塔基州东部的贝雷亚学院（Berea College）（见图 4）。到 1902 年，贝雷亚的学生开始制作类似于东北部的专业制作的工艺品。贝雷亚开设了木工、装订、编织、镀锡和铁艺课程。与新兴的国家工艺议题密切相关，贝雷亚的学生制作的传教士家具的设计，如"实用橱柜设计的课程"很可能来自《工匠》杂志上的文章。贝雷亚将它的工艺部门命名为炉边工业，这个名字在整个南部高地被普遍使用，以表示工艺生产的质量水平。

进步教育的倡导者将 19 世纪的各种哲学思想融合在一起，汇集形成了一场推广实践教育方法的运动。有了这样的基础，工艺项目在美国许多城市涌现。1904 年，美国劳工局公告列出了纽约贸易学校的铁匠和壁画课程、新贝德福德（马萨诸塞州）纺织学校（New Bedford Textile School）的"实验编织"课程，以及汉普顿学院的纺织和地毯编织课程。¹² 在阿巴拉契亚（Appalachian）南部，这些观念随着为白人建立"炉边工业"（fireside industries）和为黑人建立"工业学院"（industrial institutes）而终止。国家种族隔离政策将炉边工业和工业学院隔离，于是它们成为工艺教育中平行发展的两个系统。他们的思想和实践都汇集在教学阶段中，这亦是哲学被作为一种方法论，进而应用到行动中的阶段。

在手工艺倡导者中有一个共识，手工艺在培养性格方面是有用的，可以通过稳定的手工艺实践训练来实现。在"阿美国巴拉契亚的教育计划"（An Educational Program for Appalachian America）中，贝雷亚学院校

图 4　1904 年之前，贝雷亚学院的炉边工业学生。图片由肯塔基州贝雷亚市贝雷亚学院档案馆提供。

长威廉·弗罗斯特（William Frost）将手工与道德品质联系起来。伴随着"土布制造的技能有一种礼仪的灌输……真诚、诚实和好客"，他写道。后来的一篇文章消除了对工艺品在解放一个边缘化民族的隐喻价值的所有疑虑。"贝雷亚发现了它们的价值和希望……（但）有必要拿出现有的证据来证明山地人的天赋。"越过弗吉尼亚州的阿勒格尼山脉（Allegheny Mountains），埃德加·朗表示赞同，"如果我们同意，而且我认为所有人都必须同意……研究的目的是塑造性格……书籍只是在这个过程中使用的一套工具。"虽然这些新学校中的许多都是区域性的，但《工匠》提供了他们在全国舞台上发声的机会。它的文章议题经常涵盖手工教育，如"手工培训和公民身份""公立学校的工业艺术""南方高中的一些工艺品"和"手工工作的道德价值"，后者是由布克·华盛顿本人署名的。[13]

社区行动

和英格兰一样，阿巴拉契亚的手工艺工作者是社会经济改革和手工制品之间直接的意识形态纽带，而在将美学作为主要目标的北方，情况更是如此。美国农村和城市化地区之间的具体差异，扩大了农业和工业生活方式之间的鸿沟。此外越来越多的边缘人口——农村山区的白人和南方黑人——从奴隶经营的种植园中迁移出来的一代人——毫无希望地落后于日益增长的现代理想。

布克·华盛顿和威廉·弗罗斯特等早期教育工作者强调，严格的工艺实践可以"提升"个人。但随着20世纪的发展——特别是随着国家走向大萧条——工艺生产改变了它的潜质以便于"提升"所有民众。这些提升计划是为了帮助穷人实现经济、社会地位以及性格的发展。在这一时期建立的数百所传教所、聚居点和独立学校中，学生和社区邻居创造了高质量的手工制品，并通过学校宣传和销售。

在20世纪最初的几十年里，南方山区吸引着教育家们，他们想尝试在他们认为是文化"遗存"的地方创造新的社会。这些地方激增的民间学校和定居学校形成了教育飞地，这些飞地确认了当地文化的元素，并注重传统工艺技能的传承。尽管服务于不同的受众，但大多数学校都鼓励实践教育和促进手工业生产。他们的审美观和与更大的艺术界的联系有着很大的不同。

在工艺领域，阿罗蒙特工艺美术学校（Arrowmont School of Arts and Crafts，1912年成立为Pi Beta Phi定居学校）、约翰·坎贝尔民间学校（John C. Campbell Folk School，1925）和潘兰工艺美术学校（Penland School of Crafts，1929年成立为潘兰手工艺学校）至今是备受推崇的机构。这些学校和手工艺生产中心以不同的名称而闻名，并因各种目的而存在，作为南方工艺复兴的一部分——阿兰斯坦德家庭手工艺公司（Allanstand Cottage Industries），比尔特莫尔房地产公司和纺车公司（Biltmore Estate Industries，Spinning Wheel）——从国家更注重动手教育和活动的角度来看，它们是最值得赞赏的。

北卡罗来纳州的山区也是黑山学院（Black Mountain College）的所在地，成立于1933年的黑山学院促进了各种艺术形式的融合。一批有影响力的欧洲艺术家从德国来到北卡罗来纳州，纺织工安妮·阿尔伯斯（Anni Albers）是他们中的一员。阿尔伯斯是从包豪斯大学移居过来的，他曾在这所富有实验性且短暂存在的大学任教，这所大学紧随该地区其他富有实验性（尽管更为传统）的教育项目而建立。阿尔伯斯写道："我们触摸东西是为了让自己搞清楚什么是现实。"他后来在《论编织》（On Weaving）一书的题为"触觉"（Tactile Sensibility）的一章中详细阐释了触觉，"难怪在我们日常的单调忙碌中，一群基本上失业的教员正在退化。我们得到的材料已经经过研磨、削片、碾碎、磨粉、混合、切片，所以在从物质到产品的漫长过程中，只将剩下的最后一步留给我们：我们只是烤面包。没必要把手伸进面团里。没有必要——唉，也几乎没有机会——去处理材料，去测试它们的稠度、密度、轻度和光滑度。"虽然黑山中学避开了周围的传统文化，而是采用了一种更前卫、更现代的教育方式，但它与其他山区学校有着共同的目标。对于这些教育项目来说，其重要的愿望是创造一个整体的社区，在这个社区中，实践教育、物质文化和生活等各部分完美衔接，其核心是创造性和激励人的。

功能作为意义

我们这些在20世纪下半叶上过大学的人，所接收到的教育很少以制作来定义工艺，更多地以使用来为其定义，这一点与艺术这一既定事实的客观性和长久存在性形成鲜明对比。但是，工艺和艺术能否以其他方式进行细分，以帮助我们理解工艺的意义呢？在《时间的形状》（The Shape of Time）（1962）中，乔治·库布勒（George Kubler）将所有的视觉文化分为三个非正统的类别。他将绘画、纺织和镶嵌归为"平

面"一类,将雕塑称为"立体",各种容器——他称之为包裹——包括建筑和制陶。库布勒通过对各种艺术形式的观察,认识到要依据功能进行分类。对于库布勒来说,功能与物体的几何结构有关,而不是与其用途有关。"通过这个几何系统,所有的视觉艺术都可以被分类为包裹、立体和平面……这种分类方式忽略了传统上'精细'和'次要',或'无用'和'有用'艺术的传统差别。"[15]

功能,我对它的定义是一种物质抽象属性的表达。例如,围护的容器可以代表保护或占有,就像舒适的房间或舒适的外套包裹着身体一样,满足了人类的基本需求。容纳、保存和占有的性能是功能的属性。就最早的人造物品而言,一个容器可能是一个家庭拥有的最有价值的财产。容器将珍贵的与普通的、有价值的与无价值的分开。我们保存,我们储藏,有时我们囤积,当然,我们将对象的某种属性提取出来。正是这种抽象的功能概念支撑了工作室工艺的特点。因此,包容的概念有助于将功能理论化,并将其阐明为一种抽象,这种抽象不是实用的物质实体。(见图5)

事实上,要理解物质审美对象——无论是艺术还是工艺——功能的意义不能仅限于使用。功能存在于形而上学的领域,而使用可以用物理术语来理解。茶壶能倒茶吗?水能从壶口顺利流出来吗?对于建筑来说,功能更多的是性能。在库布勒的建筑外壳中,评估使用的主要标准是屋顶是否能挡雨。但它的功能呢?联邦法院的功能是激发人们对其所支持的司法系统的信心。同样地,一座大教堂也能给信徒们以上帝的力量。在较小的范围内,被子的用途可能是作为床罩,但其功能大于其组成部分的总和,包括它的制作、制作者和整个被子传统的自传故事。除了用作床罩,它的功能还包括作为记录(家庭丢弃的衣物)、作为隐喻(提供温暖的双重含义)、作为仪式(在特殊场合使用),或作为护身符(治疗或保护罩)。因此,一个物体的多种功能与它的用途不同,是由抽象和分层的无形意义组成的,而不仅仅是物理属性。[1]

罗丝·斯利夫卡(Rose Slivka)将这想法推进了一步,她在1977年伦威克美术馆的展览目录《作为诗人的对象》(见图6)中探讨了工艺的隐喻功能。"工匠和艺术家,"斯利夫卡写道,"(触及)物体的物理本质内外。"虽然物质是出发点,但无形的东西赋予了物品意义。斯利夫卡回忆起自己在"对待物品像对待部落长老一样尊重"的家庭中长大。她写道:"物体是一个视觉隐喻……物体提供了一个空间、一个物理的地方:它占据了空间、标记了地形,是地理位置的隐喻。"[2] 我想补充一点,工艺物体以一种需要交互的动态品质来完成所有这些事情,而不是仅仅通过视觉感知来满足的被动"存在"。

物质精神

一个物体传达其意义的程度,取决于它的原始意图——它的艺术精神——在多大程度上是通过材料的制作传达给观者的。在20世纪中期,亨利·瓦纳姆·普尔(Henry Varnum Poor)在《陶器之书:从泥土到永恒》(*A Book of Pottery: From Mud to Immortality*, 1958)中试图将这两个概念联系起来。他写道,"也许美术和应用艺术之间的区别可以用精神和物质之间的某种粗略的比例来区分。当然,许多绘画和雕塑都是

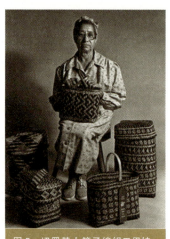

图5 切罗基人篮子编织工伊娃·沃尔夫和她的河藤篮子。图片承蒙夸拉工艺品互助公司提供。

图6 罗丝·斯利夫卡的《作为诗人的对象》的目录封面,1976年在伦威克画廊展览时出版。图片由伦威克画廊与史密森学会出版社合作提供。

纯粹的工艺练习,而许多简单的黏土、木头和金属物品则显示出最崇高的精神。"普尔的想法显然是一个世纪前罗斯金在《建筑的七盏明灯》(*The Seven Lamps of Architecture*,1849)中概述的工艺美术原则的延伸。在这本早期的巨著中,罗斯金声称一幢建筑物或一件工艺品的价值不应该仅仅在于它的美丽或者它的历史,而是基于"工人的手和眼睛所赋予的精神"[3]。

罗斯金的著作影响巨大,因为他认为物质文化充满了精神力量,因此是其制造者性格的反映。由于手工更"诚实",它也体现了"快乐""精神"和"生活"本身的互补性。陶艺家玛格丽特·维尔登汉(Marguerite Wildenhain)在她的《看不见的核心》(*The Invisible Core*,1973)一书中延续了这一思路,将陶器作为通向视觉的途径。"在一个工匠能够从'表达'的角度思考之前,他必须学习,可以说,他的工艺语言……这就是工匠……试图为他的内在存在找到形式,以便通过他的工作让外界看到这些存在。"[4]正如这些思想家和制造者主张的那样,内心表现性的视觉要向外传达,就必须采取物质形式。

自1943年美国手工艺委员会(American Craft Council)成立以来,有五种媒介几乎完全定义了美国的手工艺:黏土、木材、纤维、金属和玻璃。这意味着陶工、木工、纺织工、铁匠和吹玻璃工才算是工匠,其他工种则不算。但是,传统上并不总是按照美国工艺委员会的定义来对制造者进行分类。由于教会的委托,莱昂纳多时代的画家也都是粉刷匠。意大利传记作家乔治·瓦萨里(Giorgio Vasari)将金匠与其他雕塑家算在一起。随着世界变得越来越机械化,纺织工发现自己走在了工业的前沿。因此,依据技术来定义的角色在描述工艺时也是有问题的。例如,一位国际知名的雕塑家使用与汽车机械师相同的焊接技术。除了技术或材料以外,其他东西必须有助于工作室工艺特点的形成。

今天很多著作中,关于工艺的定义都是基于材料选择的角度,即五种"工艺"材料。然而,这个简单的、方便的定义没有抓住要点。工艺的可行定义完全不依赖于技术或媒介。正如我希望在最近的工艺历史讨论中所揭示的,工艺作为一门学科,与其说是关于材料,不如说是关于一种材料的方法。

我自己对工艺/艺术连续体的看法是不断变化的,想象力和技巧是每一个创造性行为的一部分。艺术是充满想象力的,无论其有没有技巧;工艺是充满技巧的,无论其有没有想象力。工作室工艺——这是迄今为止我们所拥有的最好的术语——它确定了这个连续体中的一个特定点,在这里,想象力和视觉与技能和工艺相遇。精心制作的工艺过程和对象应该被命名。虽然艺术史的语汇可以用来探讨基于工作室的工艺实践的一些方面,但不足以涵盖其多重含义。要想被谈论、理解、欣赏和重视,手工艺必须有自己的语言。工艺的多种解释——如文件、仪式、隐喻和护身符——取决于其属性,这些属性界定创造者给工作室带来的核心价值。

工作室工艺的词汇包括将物体命名为手绘的、整体的、社交的、功能的、触觉的、物质的和精神的。它的意义,无论是在工作室还是在课堂上,都根源于多种价值观,包括制作的物理过程、触觉体验的亲密感、材料的"真实性"、日常实践的原则和手的技巧。技术——应用于材料——在具有想象力的制造商手中产生了最好的工作室工艺。如果给予适当的概念工具,那些对工艺的情感表达方式持开放态度的人可以读懂它的含义。我们在每件作品上都能"读到"(read)手的痕迹。无论是否被认可,留在作品上的每一个痕迹都记录着策略和行动,而这的确是手完成的。

注释

1. Paul Greenhalgh, "Discourse and Decoration: The Struggle for Historical Space," in *American Ceramics* 11, no.1, 1993: 46-47.
2. Bernard Howell Leach, *A Potter's Book*, New York: Transatlantic, 1940: 12-13. 虽然"工匠"一词具有中性的优点,但它几乎只被业余爱好者使用。彼得·多默在《工艺文化:现状与未来》(*The Culture of Craft: Status and Future*, Manchester: Manchester University Press, 1997)中使用了"工匠"一词,以避免性别化的术语"工匠"。我更喜欢保持学科中立的造词者。
3. Mary Caroline Richards, *Centering in Pottery, Poetry, and the Person* (Middletown, Conn.: Wesleyan University Press, 1962), 12. 然而,请注意,虽然我强烈支持手作在工作室工艺中的主导地位,但今天的一些工匠非常适应机器生产和(或)用机器制作他们的作品。关于我所说的"作为文档存在的对象"的讨论,请参阅"'Reading' the Language of Objects," *Objects and Meaning: New Perspectives on Art and Craft*, ed. M. Anna Fariello and Paula Owen, Lanham, Md.: Scarecrow Press, 2003: 148-175。
4. John Ruskin, *The Seven Lamps of Architecture*, London: Smith, Elder, 1849: 165. 爱德华·路西·史密斯在《手工艺的故事:手工艺人在社会中的角色》(*The Story of Craft: The Craftsman's Role in Society*, Ithaca, N.Y.: Cornell University Press, 1981)一书中,根据制作者的控制程度,将手工艺的历史分为三个时期。
5. 即使是最具反叛精神的造物者,也会向以前的同行借鉴造

型。一把椅子，无论是克里斯·伯顿、朱迪·麦基还是沙德拉克·梅斯做的，都只是一把椅子。

6. Booker T. Washington, *Tuskegee and Its People: Their Ideals and Achievements*, New York: Appleton and Co., 1903: 7.
7. S. C. Armstrong, "From the Beginning," in *Twenty-Two Years' Work of the Hampton Normal and Agricultural Institute at Hampton, Virginia* (online reprint)，美国古物学会在线资源，网址：http: //mac110.assumption .edu/aas/default.html（2008 年 9 月 8 日访问）。Booker T. Washington, "The Moral Value of Hand Work," *Craftsman* 6, no. 4 (July 1904), 393. *Catalogue of the Christiansburg Industrial Institute*, 1897—1898, Cambria: Institute Press, 1898: 5-6。
8. 自由之友协会，《教育、手工培训和出版物委员会的报告》(Report of the Committee on Education,Manual Training and Publications', 1902)，由弗里德历史学会/斯沃斯莫尔学院提供。该报告提到弗吉尼亚州的克里斯蒂安斯堡工业学院男教师每月工资为 40 美元，女教师为 35 美元。校长和铁匠讲师的工资为 45 美元。
9. 埃德加·朗，"工业高中作为教师准备的辅助/在田纳西州纳什维尔有色学校全国教师协会前宣读的论文。1916 年 7 月 29 日，埃德加·朗著"，再版收录于 A Vision of Education: Selected Writings of Edgar A. Long, ed. M. Anna Fariello, Christiansburg: Christiansburg Institute, 2003: 126-129. "理论与实践：日常教学理论与实践" (Theory and Practice: Everyday Pedagogy Theory and Practice)，未发表的手稿，收藏于克里斯蒂安斯堡学院博物档案馆，作者埃德加·朗。
10. John Dewey, Art as Experience, New York: Minton, Balch, and Co., 1934: 47-50.
11. 同上，47~50 页，《校长年度报告》(Annual Report of Principal)，作者埃德加·朗，蒙哥马利县（弗吉尼亚州）公立学校记录，1919 年，再版于《教育的视野》(A Vision of Education)，法列洛，第 61 页。"总统年度报告/弗吉尼亚州黑人教师和学校改善联盟" (President' s Annual Report / Negro Teachers' and School Improvement League of Virginia)，约 1912 年，由埃德加·朗撰写，再版于《教育的视野》，法列洛，第 123 页。
12. William Frost, "Berea College-President' s Report," Berea Quarterly 7, no.2, 1902 (11): 19-30. "Lessons in Practical Cabinet Work: Some New Models for Students and Home Cabinet-Workers," Craftsman 13, no. 2, 1907 (10), 214-218.Department of Commerce and Labor, Bulletin of the Bureau of Labor 54, 1904 (9): xi-xii.
13. William Goodell Frost, "An Educational Program for Appalachian America," Berea Quarterly, 1896 (5): 8. "Fireside Industries at Berea College," 1907 brochure in the collection of Berea College Archive, unpaginated. "President' Annual Report / Negro Teachers' and School Improvement League of Virginia," circa 1912, attributed to Edgar A. Long, reprinted in A Vision of Education, ed. Fariello, 123. "Manual Training and Citizenship," Craftsman 5, no. 4, 1904 (1): 406-412; "Industrial Art in Public Schools," Craftsman 22, no. 3, 1912 (7): 345-346; "Some Craftwork in a Southern High School," Craftsman 21, no. 6, 1912 (3): 688-691;Booker T. Washington, "The Moral Value of Handwork," Craftsman 6, no. 4, 1904 (7): 393.
14. Anni Albers, On Weaving (Middletown, Conn.: Wesleyan University Press, 1965: 62.
15. George Kubler, The Shape of Time, New Haven, Conn.: Yale University Press, 1962: 15.
16. 关于我提出的理解工艺对象含义方法论的冗长讨论，参见法列洛《对象和含义》(Objects and Meaning)，148~175 页。
17. Rose Slivka, The Object as Poet, Washington, D.C.: Renwick Gallery, 1977: 8-9.
18. Henry Varnum Poor, A Book of Pottery: From Mud to Immortality, Englewood Cliffs, N.J.: Prentice-Hall, 1958: 82. Ruskin, The Seven Lamps of Architecture, 1989: 184.
19. Marguerite Wildenhain, The Invisible Core: A Potter' s Life and Thoughts, Palo Alto, Calif.: Pacific Books, 1973: 40-41.